Die Päpstliche Schweizergarde

Zeitgenössische Stiche und Aquarelle
vom 16. bis zum 20. Jahrhundert
aus der Privatsammlung
des Hauptmanns Roman Fringeli

Mit Beiträgen von

Giorgio Cantelli
Claudio Marra
Robert Walpen

SCHNELL + STEINER

Hintergrundmotiv des Schutzumschlags der limitierten Sonderausgabe:
die Sixtinische Kapelle

Hintergrundmotiv der vorderen Umschlagseite der deutschen und italienischen Standardausgabe:
die Scala Regia im Vatikan

Bibliografische Information Der Deutschen Bibliothek
Die Deutsche Bibliothek verzeichnet diese Publikation
in der Deutschen Nationalbibliografie;
detaillierte bibliografische Daten sind im Internet über
http://dnb.ddb.de abrufbar.

1. Auflage 2006
© 2006 Verlag Schnell & Steiner GmbH, Leibnizstr. 13,
93055 Regensburg
Umschlaggestaltung: grafica, Regensburg
Gesamtherstellung: Erhardi Druck GmbH, Regensburg

ISBN 3-7954-1783-X (limitierte deutsche Sonderausgabe
mit drei beigelegten Reproduktionen ausgewählter Stiche)
ISBN 3-7954-1784-8 (deutsche Standardausgabe)
ISBN 3-7954-1799-6 (italienische Standardausgabe)

Alle Rechte vorbehalten. Ohne ausdrückliche Genehmigung
des Verlags ist es nicht gestattet, dieses Buch oder Teile
daraus auf fotomechanischem oder elektronischen Weg zu
vervielfältigen.

Weitere Informationen zum Verlagsprogramm erhalten Sie
unter:
www.schnell-und-steiner.de

Inhalt

7	**Geleitwort**
	Oberst Elmar Th. Mäder
9	**Einleitung**
	Albrecht Weiland
11	**Die Geschichte der Päpstlichen Schweizergarde**
	Robert Walpen
13	**Einleitung**
13	**Die Gründung der Päpstlichen Schweizergarde**
13	**Papst Julius II. (1503–1513)**
14	**Papst Julius II. will eine Leibgarde**
14	**Die Gründung der Schweizergarde**
15	**Die Garde nimmt ihre Tätigkeit auf**
15	**Der erste Kommandant**
16	**Die ersten Jahre nach der Gründung**
17	**Die Garde stirbt für den Papst**
17	**Kaspar Röist, der neue Gardekommandant**
18	**Die Garde und die Reformation in Zürich**
18	*Soldforderungen aus Zürich*
18	*Die Reformation in Zürich*
18	*Kaspar Röist und die Situation in Zürich*
19	**Tod aus Ehre und Treue**
19	*Die politische Situation*
19	*Die Heimberufung der Zürcher Gardisten*
20	*Der Untergang der Schweizergarde*
20	**Die Schweizergarde seit dem Sacco di Roma**
20	**Die Neugründung 1548**
21	**Die Zeit der Französischen Revolution**
21	*„Abdankung" durch die Franzosen 1798*
21	*„Aufhebung" unter Napoleon 1809*
22	**Die Kapitulation von 1825**
22	**Das Ende des Kirchenstaates 1870**
23	**„Aggiornamento" bei den Garden 1970**
24	**Literaturverzeichnis**
24	**Gedruckte Quellen**
24	**Literatur**

27	**DIE UNIFORMEN DER PÄPSTLICHEN SCHWEIZERGARDE AUF DEN STICHEN DER SAMMLUNG FRINGELI**
	Giorgio Cantelli
29	DIE UNIFORMEN DER PÄPSTLICHEN SCHWEIZERGARDE
30	DIE VORLÄUFER
31	VON 1506 BIS 1527 – DIE ERSTE ZEIT IM VATIKAN
33	1548–1630: RÜCKKEHR IN DEN VATIKAN
36	VON 1630 BIS 1798
38	VON DER WIEDERERRICHTUNG DER GARDE 1814 BIS ZUR EINSETZUNG ROMS ALS HAUPTSTADT ITALIENS 1870
40	RÜCKKEHR ZU DEN URSPRÜNGEN – DIE REFORM VON KOMMANDANT REPOND
41	**DIE DRUCKKUNST**
	Claudio Marra
43	**DIE DRUCKKUNST**
44	**DAS PAPIER**
49	**DRUCKTECHNIKEN**
49	XILOGRAFIE
49	STICHEL UND KUPFERSTICH
50	RADIERUNG
50	LITHOGRAFIE
51	**DIE PÄPSTLICHE SCHWEIZERGARDE AUF STICHEN UND FOTOGRAFIEN VOM 16. BIS ZUM 20. JAHRHUNDERT**
	Claudio Marra
53	**DAS 16. JAHRHUNDERT IN GRAFIKEN DER SAMMLUNG ROMAN FRINGELI**
69	**DAS 17. JAHRHUNDERT IN GRAFIKEN DER SAMMLUNG ROMAN FRINGELI**
87	**DAS 18. JAHRHUNDERT IN GRAFIKEN DER SAMMLUNG ROMAN FRINGELI**
109	**DAS 19. JAHRHUNDERT IN GRAFIKEN DER SAMMLUNG ROMAN FRINGELI**
195	**DIE UNIFORMEN DER PÄPSTLICHEN SCHWEIZERGARDE IN GRAFIKEN DER SAMMLUNG ROMAN FRINGELI**
	Claudio Marra und Giorgio Cantelli

Geleitwort

Gibt es eine militärische Uniform, die mehr beachtet wird als jene der päpstlichen Schweizergardisten? Auf jeden Fall genießt der Schweizergardist viel, sehr viel „Ansehen" – ob man damit nun die vielen neugierigen und bewundernden Blicke der Pilger und Touristen meint oder die respektvolle Anerkennung des Gardedienstes für den Heiligen Vater.

Eine Uniform will etwas ausdrücken und beeindruckt damit zugleich. Und die Uniform wirkt nicht zuletzt auf ihren Träger zurück. Sie steigert sein Selbstbewusstsein, sie steht für Autorität und erheischt damit Respekt vor ihrem Träger. Die Uniform soll aber auch Einheit zum Ausdruck bringen. Keiner soll herausstechen, sich absetzen vom anderen. Allein die Gesamtleistung zählt.

Der Schweizergardist ist sich seiner besonderen Verantwortung stets bewusst. Schließlich ist er nicht in irgendein Uniformtuch gehüllt. Er trägt die Uniform des Papstes. Es ist ihm damit anvertraut, in gewisser Weise den Heiligen Vater zu repräsentieren. Die Uniform des Papstes darf nicht besudelt werden. Und dieses äußere Erscheinungsbild muss mit der inneren – geistigen und geistlichen – Disposition im Einklang sein. Ich präge es jedem Rekruten bei uns ein: Ein Schweizergardist ist immer und überall Schweizergardist. Es darf keine doppelte Moral geben – die innere Überzeugung ist mit und ohne Uniform dieselbe. Hohe Ansprüche an einen jungen aufgeschlossenen Menschen. Doch sind diese jungen Schweizer für gewöhnlich in der Lage, den Ansprüchen zu genügen. Man muss eben fordern, wenn man gute Leistungen erzielen will.

Ein Wort zum Sammler der zahlreichen Stiche, von denen Sie hier eine Auswahl präsentiert bekommen. Roman Fringeli hat mehr als ein Vierteljahrhundert die Uniformen der Schweizergarde getragen. Es ist hier der Plural durchaus angezeigt, denn Fringeli hat lange gedient und damit mehr als einmal das Tuch an seinem Leib abgenutzt. Aber er hat auch alle heute gebräuchlichen Formen getragen: die dreifarbig-gestreifte Uniform der Hellebardiere, Vize-Korporale und Korporale, jene schwarz-rote der Wachtmeister (einen Grad, den Fringeli übersprang) und des Feldweibels sowie die rote samt-seidene der Offiziere. Dann aber auch die entsprechenden Exerzieruniformen, welche sich in zwei Typen für Offiziere und die Truppe unterscheiden. Roman Fringeli war Schweizergardist vom Scheitel bis zur Sohle – zuletzt im Range eines Hauptmanns. Und: Roman Fringeli ist es noch immer. Seine Hingabe für die Garde, für den Papst hat mit dem Ablegen der Uniform kein Ende gefunden. Er ist ein lebendiger Beweis dafür, dass man immer und überall Schweizergardist ist – und bleibt.

Oberst Elmar Th. Mäder
Kommandant der Päpstlichen Schweizergarde

Einleitung

Die Sammlung des Hauptmanns Roman Fringeli, zeitgenössische Stiche mit Darstellungen der Päpstlichen Schweizergarde bzw. einzelner Mitglieder derselben, ist die größte Privatsammlung ihrer Art. Sie entstand in einem Zeitraum von über drei Jahrzehnten, seit Roman Fringeli aus Erschwil im Kanton Solothurn als junger Mann 1973 in die Garde eintrat. Schon nach wenigen Jahren wurde aus einer eher beiläufigen und zufälligen Idee, zur Erinnerung an den Gardedienst Stiche mit Darstellungen der Schweizergarde zu erwerben, eine wahre Sammelleidenschaft. Diese verstärkte sich noch als abzusehen war, dass aus dem normalerweise zweijährigen Dienst ein längerer Aufenthalt im Vatikan und in der Schweizergarde werden sollte. Seine enge Identifizierung mit seinem Dienst wurde mit einer beispielhaften militärischen Karriere belohnt, die nach Stationen als Vize-Korporal, Korporal und Feldweibel mit dem Leutnant im Range eines Hauptmanns nach 26 Dienstjahren in der Garde endete.

Mit Idealismus und großem finanziellen Engagement hat Hauptmann Fringeli seine Sammlung geschaffen, die einen repräsentativen Überblick über die Tätigkeit der Schweizergarde im Dienst der Päpste in den letzten 500 Jahren gewährt.

Aus Anlass des 500-jährigen Bestehens der Päpstlichen Schweizergarde im Jahre 2006 hat Hauptmann Fringeli einen Großteil seines Sammlungsbestandes für die vorliegende Publikation zur Verfügung gestellt. Aus etwas mehr als 250 Einzelblättern vom 16. bis zum 20. Jahrhundert wurden 185 Stiche, kolorierte Stiche, Aquarelle und vier Fotografien aus der Zeit um 1900 ausgewählt.

Die Stiche wurden in chronologischer Reihenfolge in einzelne Jahrhunderte eingeteilt. Jedem Jahrhundert ist eine kurze Einleitung vorangestellt, in der die Druckgrafik der jeweiligen Epoche mit den zugehörigen Stichen der Sammlung Fringeli kurz erläutert wird.

Bei den Angaben zum Autor wird in der Regel der Stecher bzw. Hersteller genannt, nicht der Künstler, von dem die Vorlage stammte, es sei denn, er stellte den Stich auch selbst her.

Die aufgeführte Beschriftung des Blattes gibt den Wortlaut im Original wieder, wobei weder eine etwaige falsche oder altertümliche Orthographie noch tatsächliche Fehler korrigiert werden.

Die Angaben zur Edition beziehen sich in der Regel auf das vorliegende Blatt, auch wenn dieses auf eine ältere Vorlage zurückgeht. Dabei wird das betreffende Blatt dem Jahrhundert zugeordnet, in welchem das Sujet zum ersten Mal geschaffen wurde (zum Beispiel Stich von Antonio Tempesta 1593, nachgestochen von Matthäus Merian 1644, eingeordnet im 16. Jahrhundert).

Hinweise zur Technik geben die gebräuchlichste Terminologie zu Hoch-, Tief- und Flachdruck wieder.

Die Maßangaben zeigen Höhe x Breite an und nennen stets die Größe der Druckplatte, des Bildfeldes oder des Blattes.

Die Anmerkungen enthalten weitere Informationen zum Inhalt des Blattes selbst, sofern er sich nicht schon durch die Überschrift erschließt, beziehungsweise spezielle Angaben zur Schweizergarde.

An die Darstellungen der Schweizergarde in ihrem dienstlichen Vollzug schließen sich Darstellungen der Uniformen in den verschiedenen Dienstgraden an. Auch diese Blätter sind chronologisch geordnet und folgen bei den „technischen" Angaben dem gleichen Aufbau der vorhergehenden Darstellungen. In den Anmerkungen werden die Uniformen und ihre Charakteristiken zum Teil ausführlich erläutert.

Ein längeres Einführungskapitel des Historikers Robert Walpen gibt einen Überblick über die Entstehungsgeschichte der Päpstlichen Schweizergarde und ihren historischen Werdegang bis heute. Giorgio Cantelli, ein ausgewiesener Fachmann auf dem Gebiet der Uniformgeschichte, erläutert die Besonderheiten der Gardeuniformen aus ihrem historischen Kontext heraus und zeichnet die Entwicklungslinien bis heute nach. Von Claudio Marra, einem hervorragenden Kenner der Druckgrafik, stammt nicht nur das Einführungskapitel zur Druckkunst mit einigen Angaben zum Papier und den gebräuchlichsten Techniken der Druckgrafik, sondern ihm

verdanken wir auch die chronologische Einteilung der Blätter, die kurzen Einführungskapitel zum jeweiligen Jahrhundert sowie die technischen Angaben zu jedem einzelnen Blatt. Allen drei Autoren sei auf das Herzlichste für ihre Mitarbeit gedankt.

Franziska Dörr hat mit großem Einfühlungsvermögen die Übersetzungen der Beiträge von Giorgio Cantelli und Claudio Marra aus dem Italienischen vorgenommen, Chiara Santucci Ganzert die Übersetzung von Robert Walpen ins Italienische.

Major Peter Hasler, in der Schweizergarde unter anderem verantwortlich für die Uniformen und ihr Zubehör, sei für seine stete Hilfsbereitschaft und seinen Rat herzlich gedankt.

Ein herzlicher Dank gilt nicht zuletzt Oberst Elmar Mäder, Kommandant der Päpstlichen Schweizergarde, der diese Publikation von Anfang an mit seinem Rat und seiner Unterstützung begleitet hat.

Ein besonderer Dank gilt aber dem Sammler und Initiator dieses Buches, Hauptmann Roman Fringeli.

Albrecht Weiland
Verleger

Die Geschichte der Päpstlichen Schweizergarde

Robert Walpen

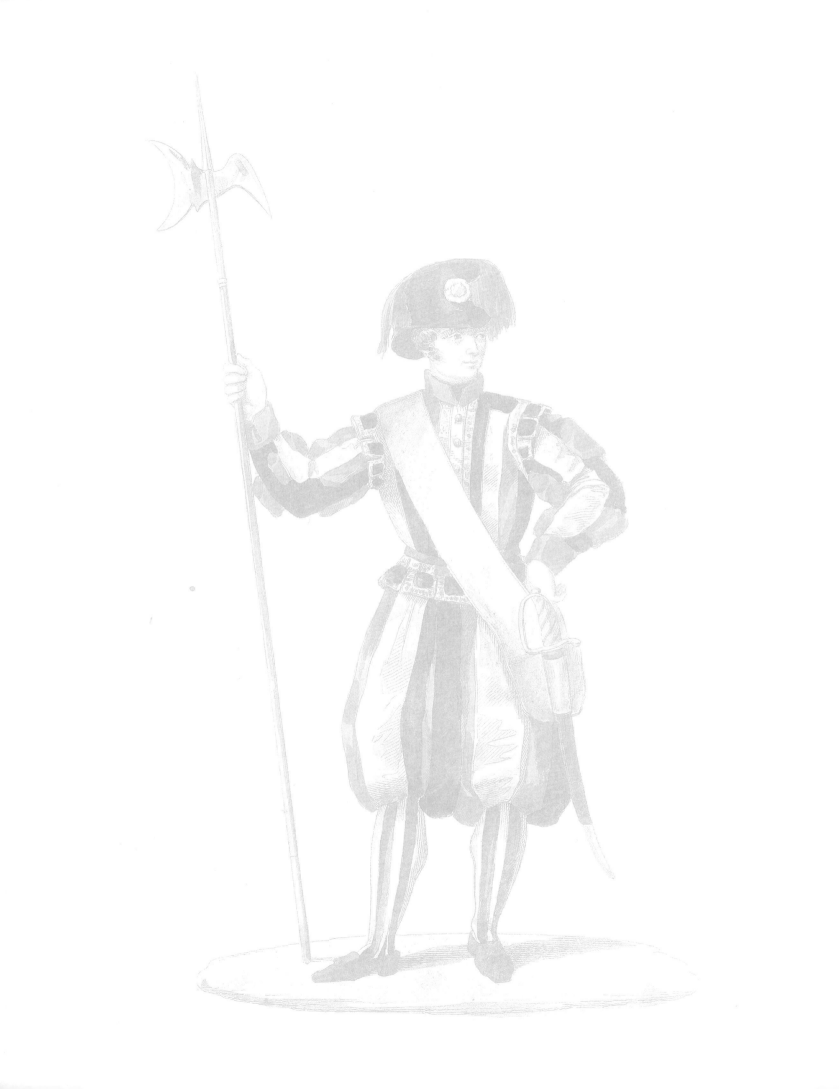

Einleitung

Die Päpstliche Schweizergarde (Guardia Svizzera Pontificia), die im Jahr 2006 ihr 500-jähriges Bestehen feiert, ist keine Armee, sondern die päpstliche Leib-, Palast- und Ehrengarde. Die Gardisten kommen heute aus allen Kantonen der Schweiz und sind daher nicht mehr alle deutschsprachig. Während Papst Paul VI. 1970 alle anderen päpstlichen Garden auflöste, blieb die Schweizergarde erhalten. Sie leistet heute ihren Dienst an den wichtigsten Eingängen des Vatikanstaates, in der päpstlichen Sommerresidenz Castel Gandolfo, im Apostolischen Palast, bei päpstlichen Gottesdiensten und Generalaudienzen sowie beim Empfang hochgestellter Besucher.

Die Gründung der Päpstlichen Schweizergarde

Papst Julius II. (1503–1513)

Giuliano della Rovere wird 1443 als Kind armer Eltern in der Nähe von Savona geboren. Unter seinem Onkel, dem späteren Papst Sixtus IV. (1471–1484), wird er Bischof von Carpentras und Kardinalpriester von San Pietro in Vincoli in Rom. 1492 ist er mit dem Spanier Rodrigo Borja (Borgia) Kandidat für die Nachfolge von Innozenz VIII. (1484–1492); er unterliegt, und Borgia besteigt als Alexander VI. den Stuhl Petri. Der Unterlegene verlässt Rom und begibt sich an den Hof des französischen Königs Karls VIII. (1483–1498), der mithelfen soll, Alexander durch ein Reformkonzil wegen Simonie abzusetzen.

Der Augenblick dafür scheint im Jahre 1494 zu kommen, als der König als Rechtsnachfolger der Anjou die Herrschaft über Neapel beansprucht. Im August des Jahres erscheint Karl VIII. mit einem starken Heer in Italien, in dem auch einige tausend Schweizer Fußsoldaten mitmarschieren. Unbehelligt zieht es durch Italien und erreicht Rom, wo eine Gruppe von Kardinälen, darunter wieder Giuliano della Rovere, Karl zur Einberufung eines allgemeinen Konzils drängen, das die Absetzung Alexanders VI. erklären soll. Doch sind dem König seine neapolitanischen Pläne wichtiger als die Reform der Kirche; er arrangiert sich mit dem Papst und zieht bereits im Februar 1495 im Triumph in Neapel ein.

Der Gegenschlag der italienischen und europäischen Mächte lässt nicht lange auf sich warten; eine „Heilige Liga" und eine Seuche im Heer zwingen Karl VIII. zum eiligen Rückzug. Seine Kräfte reichen nicht aus, das neugewonnene Königreich zu behaupten und die Verbindung zum Mutterland zu sichern. Allerdings gelingt es ihm, sich und sein angeschlagenes Heer nach Frankreich zu retten. Im Oktober 1495 überquert er die Alpen in Richtung Frankreich und kehrt ohne irgendein positives Ergebnis nach Hause zurück.

Die Regierungszeit Papst Alexanders VI. dauert bis 1503; dann stirbt er unvermittelt. Auch sein Nachfolger Pius III. stirbt bereits 26 Tage nach der Wahl. Nun ist die Zeit Giuliano della Roveres gekommen. Nach einem Konklave von nur einem Tag wird er am 1. November 1503 zum Papst gewählt und nimmt den Namen Julius II. an. Er steht im 60. Altersjahr und will die ihm verbleibende Zeit nützen. Dazu gehört die Sanierung der päpstlichen Finanzen, die während der Zeit des Borgia-Papstes ruiniert wurden. In der Folge vermehren sich die Einnahmen der Kurie beträchtlich; im Vergleich zum Jahre 1492 haben sie sich 1525 bereits verdoppelt, was dem Papst die großzügige Fortsetzung seiner Bautätigkeit in Rom ermöglicht.

Ab 1510 wagt sich Julius II. an seine Hauptaufgabe, die Wiederherstellung des Kirchenstaates. Der gefestigte Kirchenstaat soll dem Papsttum einen zuverlässigen Rückhalt bieten und ihm Freiheit und Unabhängigkeit gewährleisten. Zu Recht gilt Julius II. als Wiederbegründer des Kirchenstaates.

Julius II. ist eine der beeindruckendsten Persönlichkeiten in der langen Reihe der Päpste. Er ist von aufbrausendem, stürmischem Temperament und jähzornig, von rastlosem Schaffensdrang und von überragender körperlicher und geistiger Leistungsfähigkeit. Er ist vor allem Feldherr und eine Herrschernatur von unbestreitbarer Größe. Krieg und Politik sind sein Leben. Der florentinische Historiker Guicciardini bemerkt, an ihm sei nichts von einem Priester, außer den Kleidern und dem Namen.[1] Daher tritt die innerkirchliche Tätigkeit des Papstes stark zurück.

Das Bild Julius' II. wäre aber nicht vollständig, würde man nicht seine Bedeutung als Mäzen erwähnen. In großzügiger Weise fördert er die Künste und macht die Stadt Rom zum Mittelpunkt der Hochrenaissance. Es ist sein Glück und zugleich sein Verdienst, dass er drei überragende Künstler – Bramante, Michelangelo und Raffael – in seinen Dienst nehmen und mit Aufgaben, die ihrem Genie entsprechen, betrauen kann.

Julius II. fasst auch den Plan, die altehrwürdige, aber baufällig gewordene Petersbasilika durch einen Neubau zu ersetzen. Am 18. April 1506 legt er im abgerissenen Querschiff der alten Basilika den Grundstein für den ersten Kuppelpfeiler des Neubaus. Die Schweizergarde ist folglich rund drei Monate älter als der Grundstein des neuen Petersdoms. Dem Entwurf von Bramante entsprechend soll ein Zentralbau in Form eines griechischen Kreuzes entstehen, überhöht von einer gewaltigen Kuppel, die von kleineren Kuppeln über den Winkeln der Kreuzesarme begleitet wird.

1546 übernimmt der inzwischen 72-jährige Michelangelo auf Drängen Papst Pauls III. die Bauleitung am Petersdom, aber „ohne Gehalt unter Zurückweisung einer Entlohnung, nur aus Liebe zu Gott und aus Verehrung zum heiligen Petrus". Michelangelo beschäftigt sich vor allem mit dem Entwurf für die Kuppel. Mehr als ein Jahrhundert später, am 18. November 1626, wird Papst Urban VIII. den neuen Petersdom einweihen.

Papst Julius II. ist nicht in San Pietro in Vincoli und auch nicht in der Cappella della Rovere der Kirche Santa Maria del

Popolo beigesetzt worden, in der mehrere Mitglieder aus dem Geschlecht der Rovere ihr Grab gefunden haben. Nur eine einfache Inschriftplatte im Fußboden hinter der Orgel im rechten Chorarm der neuen Peterskirche weist auf das Grab der Päpste Sixtus IV., seines Neffen Julius II. und zweier Kardinäle aus ihrer Familie hin.

Papst Julius II. will eine Leibgarde

Bald nach der Übernahme des Amtes wird Papst Julius II. darüber nachgedacht haben, wem am besten der Schutz der eigenen Person anzuvertrauen sei. Die spanischen Wachen, die an die Herrschaft des Borgia-Papstes erinnern, verabschiedet er, und seine eigenen Landsleute sind zu sehr im Eigenen verstrickt und damit zu unsicher. Dabei mag er sich früherer Erfahrungen mit Schweizer Söldnern erinnert haben. Er hat deren Tüchtigkeit auf dem Zug Karls VIII. nach Neapel gesehen und weiß, dass auch der französische König den Schutz seiner Person einer dauernd im Dienst stehenden Schweizer Truppe anvertraut hat.

Auch persönlich kennt Julius II. die Eidgenossenschaft seit langer Zeit, denn 1473 hat ihm sein Onkel das Bistum Lausanne übertragen. Die Berner haben den Widerstand des Domkapitels mit Waffengewalt bekämpft und sind in Rom in persönliche Beziehungen zu ihm getreten. Diese werden wohl auch beim Abschluss des Bündnisses, das Papst Sixtus IV. 1479/80 mit den Eidgenossen schließt, nicht ohne Wirkung geblieben sein. Der Vertrag wird auf die Lebenszeit des Papstes abgeschlossen und gestattet diesem die Anwerbung schweizerischer Söldner.

1496/97 entsteht in Frankreich die „Compagnie des Cent Gardes du corps du roi Suisses", die „Kompanie der hundert Schweizer Leibgardisten des Königs". Bekannt werden die „Hundertschweizer" unter dem abgekürzten Namen „Compagnie des Cent Suisses". Die Truppe zählt 106 Mann und steht unter dem Kommando eines französischen Capitaine-colonel. Wie alle Truppen in französischen Diensten spricht die Kompanie ihr eigenes Recht nach den Gesetzen ihrer Heimat. Zu den Aufgaben der „Cent Suisses" gehört es, die Person des Königs und seinen Palast zu schützen; im Schutz der Garde befinden sich außerdem das königliche Siegel und die Kleinodien des Königtums. Die Gardisten begleiten und schützen den König auf seinen Reisen und werden im Kampf an vorderster Front eingesetzt. Im Feld marschieren sie an der Spitze des Regiments der Schweizer Garden.[2]

Neben dieser eigentlichen Schweizergarde gibt es schweizerische Soldverbände, die in Frankreich und anderen europäischen Ländern im Einsatz stehen. 1480 leisten allein in Frankreich 8'000–10'000 Schweizer Militärdienst. Zu unterscheiden ist also zwischen Schweizersöldnern, die in größerer Zahl für die begrenzte Dauer eines Feldzuges, später auf unbegrenzte Zeit angeworben werden, und kleineren Verbänden, die als Palast- oder Leibwachen auf Dauer angestellt werden.

Bezeichnenderweise erscheinen Schweizergarden erstmals an jenen Höfen, deren Fürsten persönlich Schweizertruppen in Dienst haben und diese somit aus eigener Erfahrung beurteilen können. Wegen ihres militärischen Könnens, ihrer Tapferkeit und Treue sind Schweizer Söldner besonders beliebt. Und grundsätzlich gilt für fremde Truppen, dass sie weniger zur Fraternisierung mit der einheimischen Bevölkerung neigen, zumal sie von dieser durch die Sprache isoliert sind.

Von Anfang an üben die „Cent Suisses" eine große Anziehung aus, so dass auch andere Fürsten bestrebt sind, solche Verbände in Dienst zu stellen. 1597 schafft der Herzog von Savoyen eine Leibgarde der „Hundert Schweizer", 1609 Kurfürst Friedrich III. von Brandenburg, 1730 der König von Sachsen. Entsprechend dem französischen Vorbild gründet auch Papst Julius II. für sich eine eigene Schweizergarde, und wirbt daneben ferner größere Truppenverbände für seine Kriegszüge.[3]

Die Gründung der Schweizergarde

Am 1. Februar 1505 fordert Papst Julius II. den Schweizer Kleriker Peter von Hertenstein, Archidiakon der Domkirche von Sitten, der sich unter Innozenz VIII. eine Zeitlang am päpstlichen Hof aufgehalten hat, auf, unverzüglich nach Rom zu kommen. Dieser erscheint, erfährt des Papstes Wünsche für eine zu bildende Leibwache und ist auch in der Lage, einen entfernten Verwandten als Anführer vorzuschlagen. Es ist der Urner Kaspar von Silenen, ein kriegserfahrener Mann. Der Papst scheint mit dem Ergebnis der Verhandlungen zufrieden gewesen zu sein und verleiht seinem Gesandten zum Dank und als Aufmunterung die Würde eines Päpstlichen Kämmerers. Darauf kehrt Peter von Hertenstein in seine Heimat zurück.[4]

Im Gepäck führt er zwei Schreiben des Papstes vom 21. Juni 1505 mit sich; im einen wendet sich der Papst direkt an die Eidgenossenschaft. Der Text wurde 2005 anhand des im vatikanischen Geheimarchiv in Rom aufbewahrten Ausgangsbuchs überprüft, korrigiert und ergänzt und anschließend neu ins Deutsche übersetzt:[5]

„Den geliebten Söhnen, den Eidgenossen Oberalemanniens

Geliebte Söhne, Gruss euch und apostolischen Segen. Wir haben dem geliebten Sohn Peter von Hertenstein, einen Kämmerer der päpstlichen Familie und ständigen Tafelgenossen, die Aufgabe anvertraut, in Unserem Namen zweihundert Fußknechte aus euren Landen in Sold zu nehmen. Auf Gottes Eingebung hin haben Wir die Absicht, sie für die Bewachung Unseres Palastes einzusetzen. Wir vertrauen darauf, dass ihre Treue und Waffenerfahrung Unserem Bedürfnis entsprechen wird. Deswegen appellieren Wir in Gott an euren Geist der Ehrerbietung, damit ihr Peter die Erlaubnis gewährt, zweihundert Fußknechte nach seiner Wahl in Sold zu nehmen und zu Uns herabzuführen. Es wird eurer ganzen Nation Ruhm bringen, dass eure Männer vor andern zur Bewachung des Apostolischen Palastes berufen wurden.

Gegeben zu Rom bei Sankt Peter am 21. Juni 1505, im zweiten Jahr Unseres Pontifikates."

Julius II. erbittet also von den Eidgenossen 200 Fußsoldaten für den Schutz des Apostolischen Palastes und hofft, dass deren Treue und Tüchtigkeit in der Führung der Waffen seinen Wünschen entsprechen. Zum Schluss betont er, die Bereitschaft der Eidgenossenschaft werde der ganzen Nation Ruhm bringen, da „eure Männer vor anderen" zur Bewachung des Apostolischen Palastes berufen werden.

Das zweite vom gleichen Tag soll Peter von Hertenstein, Kaspar von Silenen und den „ducentos Elvetios pedites" freien Durchzug nach Rom sichern.[6]

An der Tagsatzung in Zürich vom 9. September 1505 versichert Peter von Hertenstein den Anwesenden, dass der Papst die 200 Kriegsknechte nur zu seinem persönlichen Schutz begehre und nicht für Krieg oder andere Konflikte. Die Versammlung verspricht baldige Antwort, jedoch verstreichen die nächsten Tagsatzungen Ende September und Ende Oktober, ohne dass ein Entscheid in der Sache gefällt wird.

Der Grund für das Zögern ist durchaus verständlich. Die Behörden wissen seit langem um den verderblichen Einfluss des „Reislaufens" und den daraus erwachsenden sittlichen Folgen. Der Obrigkeit ist bewusst, dass sich durch das freie Reislaufen Eidgenossen in verschiedenen Heeren gegenüberstehen und sich der Bruderkampf oft kaum verhindern lässt. Das ist auch der Grund für den Erlaß des „Pensionenbriefes" vom 21. Juli 1503, der unter Androhung schwerer Strafen die Annahme von Pensionen und anderen Geldern fremder Herrscher ohne obrigkeitliche Bewilligung untersagt.

Als aber zwei Jahre später wieder französische Gelder locken, tritt ein Ort nach dem andern von den Vereinbarungen des „Pensionenbriefes" zurück. Und da nun plötzlich die Werbung für Frankreich wieder frei erfolgen darf, scheint es der päpstliche Bevollmächtigte nicht mehr für notwendig und sinnvoll zu erachten, auf einen Entscheid der Tagsatzung zu warten und beginnt, Kriegsknechte anzuwerben.[7] Doch statt der gewünschten 200 Soldaten bringt er nur deren 150 zusammen; die französische Werbung scheint erfolgreicher. Zwar ist die Gefahr in französischen Diensten größer. Sie verheißt aber mehr Beute, was verlockender ist als die Aussicht auf vermutlich friedlichen, dafür langweiligen Wachtdienst.

Die Garde nimmt ihre Tätigkeit auf

Nach der Werbung machen sich Anführer und Gardisten Ende des Jahres 1505 auf den Weg nach Rom. Da die meisten Söldner aus den Herrschaftsgebieten von Zürich und Luzern stammen, darf vermutet werden, dass sie trotz der Winterzeit über den Gotthard zogen. Die Gardisten marschieren zuerst nach Mailand, wo Peter von Hertenstein bei der Fuggerbank 500 Dukaten abhebt. Dann marschiert die Truppe weiter nach Pavia, wo sie auf den mittelalterlichen Pilgerweg trifft, die „Via Francigena", den „Frankenweg". Von Fidenza werden sie den Weg über den Cisa-Pass gewählt haben, der sie über Lucca und Siena nach Acquapendente nördlich des Bolsenasees führt, wo bei der Fuggerbank erneut Geld bereit liegt, diesmal 200 Dukaten. Weiter führt der Frankenweg über Viterbo und Sutri direkt auf den Monte Mario, wo die künftigen Gardisten – wie alle damaligen Rompilger – zum ersten Mal die Ewige Stadt und damit ihren künftigen Einsatzort sehen.

Am Donnerstag, dem 22. Januar 1506, gegen fünf Uhr abends, ziehen die Schweizer durch die Porta del Popolo in die Ewige Stadt ein; zuvor sind sie auf Geheiß des Papstes von Kopf bis Fuß neu eingekleidet worden. Von der Porta del Popolo marschiert die Truppe über den Campo de' Fiori zum Vatikan, wo der Papst sie auf der Loggia Pauls II. bei der alten Peterskirche erwartet und ihnen den Segen erteilt. Noch am gleichen Abend bezieht die neue päpstliche Garde ihr Quartier beim Päpstlichen Palast.[8] Der 22. Januar 1506 gilt daher als Gründungstag der Päpstlichen Schweizergarde.

Der Papst scheint seine „gwardiknecht" hoch geschätzt zu haben, bezahlt er ihnen doch beinahe das Doppelte des damals gebräuchlichen Kriegssoldes, was einem einfachen Gardisten vier Dukaten Monatssold einbringt. Ob Julius II. damit einen Anreiz für neue Werbung geben oder seine Stellung über den weltlichen Herrschern zum Ausdruck bringen will, kann nur vermutet werden. Den Gardisten werden auch die Kosten für die Reise und zurück in die Heimat vergütet und die zollfreie Einfuhr von Wein in ihr Quartier erlaubt. Die Schweizergarde scheint auch in der Heimat bald einen guten Namen zu haben, denn in der Folge bewerben sich auch Söhne vornehmer schweizerischer Familien um die Aufnahme; zum Teil dienen sie auch als einfache Gardeknechte, wozu der großzügige Sold das seine beigetragen haben mag.

Wahrscheinlich hat die Garde ihren Dienst unverzüglich aufgenommen. Wie es sich im Einzelnen damit verhält, ist nicht überliefert. Aber entgegen der Versicherung des Peter von Hertenstein, die Garde werde nicht für Kriegsdienste verwendet, begleiten sie den Papst bereits im August des Jahres 1506 auf einem Feldzug gegen die abtrünnigen Städte Perugia und Bologna. Da das Kardinalskollegium und der ganze Hofstaat den Papst begleiten, scheint es sich dabei nicht um einen gefährlichen Einsatz gehandelt zu haben. Tatsächlich ergeben sich die beiden rebellischen Städte schon beim Herannahen des päpstlichen Heeres. Am 11. November 1506 zieht der Papst im Triumph in die Stadt ein. Für den begonnenen Feldzug lässt der Papst durch zwei Gardeknechte zusätzliche Hilfstruppen aus der Eidgenossenschaft anwerben und heranführen. Nach dem Kriegszug tritt ein Teil davon neu in die Garde ein und bis zum Sacco di Roma wird die neue Schweizergarde 189 Kriegsknechte zählen.

Der erste Kommandant

Der erste Gardehauptmann, Kaspar von Silenen, stammt aus einem vornehmen Geschlecht des Kantons Uri. Sein Vorfahre, Arnold von Silenen, Landammann von Uri, soll an der Gründung der Eidgenossenschaft auf dem Rütli teilgenommen haben. Schon im 13. Jahrhundert hat die Familie das Meieramt des Fraumünsters von Zürich in Silenen inne und

durch den Verkehr über den neu eröffneten Gotthardpass erwirbt die Familie bereits früh ihren Reichtum.⁹

Kaspar von Silenen soll 1467 geboren sein; später weilt er mit seinem Vater in Frankreich und wird dort in den Kriegsdienst eingeführt. Zurückgekehrt gibt ihm sein Vater 1485 die kaum achtzehnjährige Anna von Roverea, die Tochter eines waadtländischen Adeligen, zur Frau. Auch Kaspars Großmutter, Isabella von Chevron, entstammt savoyischem Adel. Durch die Heirat verstärken sich die Bindungen zum Welschland und zu Frankreich.

Im Jahre 1492 erneuert Kaspar in Luzern sein Bürgerrecht wie alle, die länger als ein Jahr abwesend waren. Die französische Gesinnung der von Silenen wird darin deutlich, dass Kaspar am Feldzug König Karls VIII. von Frankreich nach Neapel teilnimmt. 1497 wird er von seiner Vaterstadt Luzern mit der Vogtei Ebikon betraut und in den Rat der Hundert gewählt. Drei Jahre später zieht er als Hauptmann von dreihundert Kriegsknechten mit den Franzosen nach Italien. Er soll an der Gefangennahme des Herzogs Ludovico il Moro beteiligt gewesen sein. Nach Luzern zurückgekehrt, wird er in den Rat der Neun aufgenommen.

Im Jahre 1500 schließen König Ferdinand von Aragon und Sizilien und König Ludwig XII. von Frankreich einen Vertrag zur Teilung des Königreichs Neapel. Im folgenden Jahr vertreiben die Verbündeten den König von Neapel, überwerfen sich aber bei der Verteilung der Beute. Als im Jahre 1503 Ludwig XII. seine Truppen im Kriegsgebiet verstärken muss, stützt er sich auf Kaspar von Silenen als Werber. Im gleichen Jahr erscheint aber auch der „Pensionenbrief" und folglich lehnen die Eidgenossen den Antrag ab. Als aber Kaspar von Silenen trotzdem Soldaten für Frankreich zu werben beginnt, kommt es zum Konflikt mit der Regierung. Er wird aus dem Rat entlassen und gibt darauf sein Luzerner Bürgerrecht auf. Seine Hoffnung auf Kriegsdienst in Frankreich scheint sich allerdings nicht erfüllt zu haben, denn 1505 befindet er sich wieder in Luzern.

Währenddessen hat sich die Lage in der Eidgenossenschaft erneut geändert; der Pensionenbrief ist aufgekündigt worden und Frankreich wieder im Geschäft. Kaspar von Silenen stellt dem Rat das Begehren, sein Bürgerrecht erneuern zu können, was ihm auch gewährt wird.

Die Ironie des Schicksals will, dass Kaspar von Silenen den Rest seines Lebens in den Dienst einer Politik stellt, die seiner Frankreich-freundlichen Gesinnung und der eigenen Vergangenheit entgegensteht. Er scheint damit aber keine Mühe zu haben, mit Eifer und Erfolg widmet er sich der neuen Aufgabe und dient den Eidgenossen auch als Verbindungsmann zum Papst.

Die ersten Jahre nach der Gründung

Auch Papst Julius II. gilt lange als Anhänger französischer Politik in Italien. Mit französischer Hilfe wirft er die Venezianer aus der Romagna, welche sie dem Kirchenstaat entrissen hatten. Um 1510 nimmt er eine Neubeurteilung seiner Politik vor und will der Bedrohung der italienischen Freiheit durch die Franzosen ein Ende setzen; „fuori i barbari" heißt nun die Losung. Dazu aber benötigt er die Hilfe der Eidgenossen und tritt in Verhandlungen ein, zumal im März 1509 der mit Frankreich abgeschlossene Soldvertrag abgelaufen ist.

Am 14. März 1510 schließen die Eidgenossenschaft und das Wallis ein fünfjähriges Bündnis mit dem Papst ab, welches die Schweiz zum Schutze der Kirche, der Person des Papstes und des Kirchenstaates verpflichtet. Auf Mahnung haben sie 6'000 Mann zu stellen und dürfen ohne Einverständnis des Papstes keine Verbindung mit einer dritten Macht eingehen. Die eidgenössischen Truppen sollen nur im Interesse der Kirche eingesetzt werden. Die Eidgenossen erhalten genaue Zusagen betreffend Sold und Verpflegung sowie 1'000 rheinische Gulden Jahrgeld für jeden Ort. Am eigentlichen Kriegszug nimmt die Garde keinen Anteil, außer dass sie sich ständig in der Nähe der Papstes aufhält, um ihn zu beschützen. Als sich eine eidgenössische Delegation Rom nähert, reitet ihr Kaspar von Silenen entgegen und geleitet sie in die Stadt.

Am 20. Februar 1513 stirbt Julius II. Als Gardehauptmann trifft Kaspar von Silenen die nötigen Maßnahmen, um die Unordnung zu verhindern, die bis dahin beim Tode eines Papstes einzureißen und in Raub und Mord auszuarten drohte. Er verstärkt die Garde auf dreihundert Mann und besetzt mit ihnen alle Eingänge des vatikanischen Palastes, während die Truppen der Kardinäle die Umgebung des Vatikans bewachen. Trotz der getroffenen Maßnahmen kommt es beim Totengottesdienst in St. Peter zu einer Auseinandersetzung, bei der Gardisten zwei Personen erschießen.

Das Kardinalskollegium teilt der Eidgenossenschaft den Tod des Papstes mit und verspricht, der Nachfolger werde das Bündnis erneuern, wozu auch die Schweizer bereit sein sollen. Am 11. März 1513 schließt das Konklave mit der Wahl von Giovanni de' Medici zum Papst. Er nimmt den Namen Leo X. (1513–1521) an. Einer der ersten Regierungsakte des neuen Papstes ist die Bestätigung der Schweizergarde und ihres Hauptmannes: *„Man hatt dry tag an einandern fro(e)idfür gemacht, als ob gantz Rom in gantzen flammen wa(e)r […] dieser babst Leo hatt die frommen gwardaknecht wider angenommen und inen den dienst zu(o)gesagt, des si vast fro(e)lich sind, haben ouch hienacht ir besunder fro(e)idfür gemacht und mit tra(e)fflichem schyessen triumphyert."*¹⁰

Damit anerkennt Leo X. den Beitrag der Garde zur Aufrechterhaltung von Ruhe und Ordnung im Vatikan. Nach der Krönung reitet der neue Papst feierlich zum Lateran, um von seiner Kathedrale Besitz zu ergreifen. Die Schweizergarde schreitet unmittelbar vor ihm her, gekleidet in die Farben Blau-Rot-Gelb des Medici-Wappens, der Kommandant hoch zu Ross.

Der Gardehauptmann steht auch beim neuen Papst in großer Gunst, weshalb er immer wieder um Empfehlung und Vermittlung gebeten wird, wenn ein Schweizer in die Garde einzutreten wünscht. Während der neuen Kriege gegen die Franzosen scheint die Garde weiterhin ihren Dienst als Wacht- und Begleitmannschaft des Papstes erfüllt zu haben.

Das Gardequartier wird allerdings auch zu einer Art Unterschlupf für schweizerische Reisläufer, die zu Hause für ihren gesetzwidrigen Dienst bei fremden Herren bestraft worden wären. Sie ziehen es vor, in die Garde einzutreten, bis sich ihnen die Gelegenheit bietet, zu den päpstlichen Truppen ins Feld zu ziehen.

Für einen dieser Feldzüge wirbt Kaspar von Silenen in der Heimat verbotenerweise 300 Kriegsknechte. Mit diesen und anderen zugelaufenen Söldnern, rund 1800 Mann, gelangt er im August 1517 in die Nähe von Rimini, wo er auf die päpstliche Hauptmacht warten will. Den Truppen wird Quartier im wenig befestigten Borgo San Giuliano angewiesen, von wo aus nur eine schmale Brücke in die sichere Stadt führt. Die Kommandanten der Schweizer werden zwar gewarnt, dass achttausend Feinde von Urbino hervorstoßen, und Kaspar von Silenen spricht gegenüber einem seiner Gardisten, *„die fyent wend uns morn überfallen und wir soltend in die statt ziechen uff unser vorteil, so sind die knecht voll win und kann kein anschlag hinacht tu(o)n"*.[11]

Am frühen Morgen gelingt es dem Gegner, unbemerkt in den Borgo einzudringen und über die schlafenden Schweizer herzufallen. Der Lärm weckt die anderen, die sofort den Kampf aufnehmen, den Gegner zurückdrängen und sich über die Römerbrücke in die sichere Stadt zu retten vermögen. Mehrere hundert Schweizer, darunter der Kommandant der Schweizergarde, bezahlen den überraschenden Angriff mit ihrem Leben.

Der Papst betrauert den Tod seines Gardekommandanten und lässt ihm am 26. August einen feierlichen Totengottesdienst halten, dem eine große Zahl von Erzbischöfen und Bischöfen beiwohnen. Wo Kaspar von Silenen beigesetzt wird, ist nicht bekannt; weder in Rimini noch in Rom hat sich ein Grabstein oder eine Inschrift erhalten, die davon Kunde gibt. In der Schweiz jedoch macht man nicht viel Aufhebens um den Tod des Gardekommandanten, ist er doch wegen der verbotenen Werbung als ungehorsamer Bürger und von den Schwyzern als „Hauptaufwiegler" sogar zum Tode verurteilt worden. Weder seine Familie noch sein Bruder Christoph, Leutnant in der Garde, kehren in die Heimat zurück; die Burg in Küssnacht zerfällt und die beschlagnahmten Güter bleiben in fremder Hand.[12]

Die Garde stirbt für den Papst

Kaspar Röist, der neue Gardekommandant

Nach dem Tode Kaspar von Silenens ist ein neuer Gardekommandant zu ernennen. Sein Bruder Christoph, der bis zur Wahl des Nachfolgers die Garde führt, bewirbt sich. Die Garde scheint ihn als Hauptmann auch gewünscht zu haben und pocht auf ihr Recht, gemäß dem ein Hauptmann durch seine Kriegsleute zu wählen sei. Doch Pucci, der neue Nuntius bei den Eidgenossen, bringt verschiedene Einwände vor:

Die von Silenen seien der Heimat fremd geworden und hätten dort weder Besitz noch Einfluss mehr; deren nächste Verwandte stünden zudem auf der Seite der papstfeindlichen Franzosen und Kaspar von Silenen habe in Zürich, dem Zentrum der päpstlichen Partei, alle Sympathien verloren. Deshalb schlägt er dem Papst als Nachfolger den Bürgermeister von Zürich, Marx (Markus) Röist, vor.

Die Röist entstammen einem alten Geschlecht aus Kilchberg bei Zürich. Im Jahre 1351 lässt sich ein Zweig in Zürich nieder, der 1364 das Bürgerrecht erwirbt und in der Folge zu Macht und Ansehen gelangt. Marx (Markus) Röist selber wird 1454 als Sohn des nachmaligen Bürgermeisters Heinrich Röist geboren. Durch die Stellung seines Vaters erwirbt er schon früh eingehende Kenntnis im politischen Geschehen. Nach der Schlacht von Murten 1476 schlägt Herzog René von Lothringen ihn auf dem Schlachtfeld zum Ritter. In seiner Heimatstadt steigt er die politische Karriereleiter auf und folgt 1505 seinem Vater als Bürgermeister. An der Spitze der Zürcher Truppen nimmt er an der Schlacht von Marignano teil und leitet, obwohl selber ernsthaft verwundet, den Rückzug.

Papst Leo X. genehmigt den Vorschlag seines Nuntius', doch da Marx Röist 63 Jahre alt ist, will er von einer Ernennung nichts wissen. Nach intensiven Verhandlungen gesteht ihm Pucci zu, er müsse bloß den Posten annehmen und ihn für kurze Zeit versehen, dann könne er ihn einem Sohne abtreten, der dann einfach als sein Stellvertreter gelten werde. Röist beugt sich schließlich dem Druck von Papst, Legat und Rat, lässt sich aber vom Rat schriftlich bestätigen, dass er geheißen sei, *„ein monat. zwen, vierzehn tag minder oder mehr, nach sinem erliden und vermögen möge die hoptmanschafft selbs versehen und demnach einen sun an sin stat zu(o) sinem stathalter setzen"*.[13]

Am 23. Februar 1518 macht sich Marx Röist zusammen mit seinem jüngern Sohn Kaspar und einer Begleitung auf den Weg nach Rom. Der ältere Sohn Diethelm bleibt in Zürich zurück, wohl um die politische Nachfolge seines Vaters anzutreten. Kaspar Röist ist am 13. Juli 1478 geboren worden, zählt also 40 Jahre und ist bisher weder im politischen noch im städtischen Leben hervorgetreten. In Chur wird der Vater plötzlich krank, was ihn zur Rückkehr nach Zürich zwingt, und Kaspar setzt den Weg allein fort. Gegen Mitte März erreicht er die Heilige Stadt und wird von Papst und Staatssekretär – Giulio de' Medici – willkommen geheißen. In einem Schreiben an Pucci wird allerdings der Enttäuschung Ausdruck verliehen, dass weder der Vater selber gekommen sei, noch Kaspars Bruder, der ansehnlicher von Gestalt sei.

Kaspar Röist nimmt seine Tätigkeit als Gardehauptmann auf, aber in der Garde Fuß zu fassen, scheint ihm schwer gefallen zu sein, denn die Disziplin hat sich in der Zwischenzeit stark gelockert. Kaspar schreitet unerschrocken dagegen ein und entlässt die zwei schlimmsten Gardeknechte. Diese appellieren dagegen und Kaspar muss einen auf Geheiß des Zürcher Rates wieder einstellen. Sein Einlenken gibt der Mannschaft ein gutes Beispiel des Gehorsams gegenüber den Vorgesetzten.

Der Papst sieht das Wirken seines neuen Kommandanten und zeigt ihm seine Wertschätzung, indem er ihm ein Haus mit einem Weinberg unter den Mauern des Vatikans beim Belvedere schenkt.

Die Garde und die Reformation in Zürich

Soldforderungen aus Zürich
Während der ganzen Dauer seines Pontifikats ist Leo X. bestrebt, die Macht der Medici, also der eigenen Familie, zu mehren, was ihm erbitterte Feindschaft einbringt. So lebt er dauernd in Angst vor einem Anschlag oder einer Verschwörung, weshalb er stets Schweizerknechte in seiner Nähe hält. Der Dienst für die Garde wird dadurch so streng, dass Kaspar Röist an den Rat der Stadt Zürich schreibt, man möge eine möglicherweise nötig werdende Aufstockung der Garde auf 500 Knechte unterstützen. Im Zusammenhang mit der päpstlichen Kriegsführung in Italien entsteht 1521 denn auch für kurze Zeit eine zweite Garde von etwa 300 Mann mit eigenem Quartier und eigenem Kommandanten im Stadtteil Trastevere.

Obwohl erst 46 Jahre alt, stirbt Leo X. unerwartet am 1. Dezember 1521. Kaspar Röist, der beim Sterben des Papstes zugegen ist, lässt unverzüglich die Palasttore verschließen und mit fünfzig Geschützen sichern, um einen möglichen Tumult sowie das Erstürmen und Ausplündern des päpstlichen Palastes zu verhindern. Am 9. Januar 1522 wählen die Kardinäle Adrian Florensz aus Utrecht zum Nachfolger. Er nimmt den Namen Hadrian VI. an. Die Kardinäle empfehlen ihm, die schweizerische Garde wegen ihrer *„oft bewährten Treue, Tapferkeit, ihrem unerschütterlichen Glauben, ihrer Verbundenheit mit der Römischen Kirche"* zu behalten.[14] Aber die Schweizergarde in Trastevere wird von den Kardinälen am folgenden Tag entlassen, weil die Kasse im Vatikan leer ist. Der Streit um den Sold dieser Gardisten und andere Soldforderungen belastet in der Folge das Verhältnis zwischen dem nunmehrigen und künftigen Papst sehr.

Nach der Ankunft Hadrians VI. aus Spanien anerkennt dieser die Verdienste der Schweizer Truppen und bestätigt, wie sehr ihm an der Freundschaft mit Zürich gelegen sei. In Bezug auf die Geldforderungen bemerkt er, der Wille zu zahlen sei da, aber das Vermögen sei schwach. Zürich interveniert jedoch immer wieder und fordert beharrlich die ausstehenden Zahlungen. Einerseits scheint die Stadt langsam den Ausfall von Geldern aus Reislaufen und Pensionen, verursacht durch die Politik Zwinglis, zu spüren; andererseits will Rom den Vorort der Eidgenossenschaft und der päpstlichen Politik nicht vor den Kopf stoßen und anerkennt dessen Geldforderungen, kann sie aber wegen der leeren Kassen nur teilweise befriedigen.

Die Reformation in Zürich
In den turbulenten Jahren der eidgenössischen Italienpolitik ist Zürich der führende Ort der Schweiz. Zwar wird die Tagsatzung an verschiedenen Orten abgehalten, aber oft treffen sich die Gesandten in der Stadt, die auch die Kanzleigeschäfte führt. Auch als bevorzugter Aufenthaltsort kaiserlicher und päpstlicher Legaten wird sie zum Zentrum der Eidgenossenschaft, was sich erst nach Marignano zu ändern beginnt. Innerhalb der Führungsschicht Zürichs entsteht als Gegengewicht zur franzosenfreundlichen Partei eine Gruppe, die eine „gemäßigt propäpstliche" Politik verfolgt. Deren bedeutendster Vertreter ist der Bürgermeister Marx Röist.[15]

Auf Neujahr 1519 wird Huldrych Zwingli (1484–1531) als Leutpriester nach Zürich berufen, womit auch in Zürich die Reformation beginnt. Doch gilt er nach wie vor als Vertreter einer engen Bindung an den Papst und der Söldnerwerbungen für den Heiligen Stuhl, was ihm eine päpstliche Pension von 50 Gulden pro Jahre einbringt. Seine grundsätzlich kritische Haltung gegenüber dem Soldwesen bei gleichzeitiger Papsttreue scheint mit ein Kriterium für seine Berufung nach Zürich gewesen zu sein. In der Predigtarbeit der nächsten Jahre entwickelt Zwingli dann sein reformatorisches Gedankengut, worin er durch Luthers Schriften bestärkt wird. Im Mai 1519 beginnt er seinen Kampf gegen das Reislaufen und das Pensionenwesen und erreicht 1521 die Ablehnung des französischen Soldbündnisses durch Zürich. Am 29. Januar 1523 findet auf Verlangen Zwinglis vor dem versammelten Großen Rat die erste Zürcher Disputation statt, die zum Durchbruch der Reformation in Zürich führt.

Kaspar Röist und die Situation in Zürich
Zu den Neugläubigen in Zürich gehören auch der Vater Marx Röist und sein Sohn Diethelm, was den Gardekommandanten in eine schwierige Lage bringt. Am 15. Juni 1524 stirbt Marx Röist. Als Kaspar vom Tod seines Vaters erfährt, tritt er einen dreimonatigen Urlaub an und reist nach Hause. Rechtlich gesehen ist er immer noch dessen Stellvertreter, weil dieser nie von diesem Amt zurückgetreten ist. Allerdings scheint das kaum mehr von Bedeutung gewesen zu sein, hat doch die Stadt Rom *„dem edeln Schweizer Kaspar Röist, Hauptmann der Leibwache seiner Heiligkeit"* und seinen männlichen Nachkommen das römische Bürgerrecht verliehen.[16]

Bei den katholischen Orten findet die Reformation in Zürich schärfste Missbilligung; auf der Tagsatzung sprechen sie der Stadt die Würde ab, weiterhin den Hauptmann für die Leibwache des Papstes zu stellen. Noch während Kaspar Röist in der Heimat weilt, schlagen sie einen Ersatz vor, aber der neue Papst bestätigt am 16. August 1524 den bisherigen Kommandanten in seinem Amt. Im Oktober richtet er sogar ein Schreiben an die eidgenössischen Orte und teilt mit, Röist sei mittlerweile wieder in Rom; die Dankbarkeit für seine Verdienste um die Kirche und deren Oberhaupt erlaube nicht, ihm diese Ehre zu nehmen. Damit wird Kaspar Röist ausdrücklich als der eigentliche Kommandant der Garde bestätigt.

In Rom scheint man die Wende in Zürich längere Zeit nicht in ihrer Tragweite erfasst zu haben oder man war überzeugt, die Sache politisch regeln zu können. Noch am 23. Januar 1523 bittet der Papst Zwingli um seine Unterstützung

bei einer möglicherweise notwendig werdenden Truppenwerbung. Die Tagsatzung ihrerseits erneuert das Verbot des Reislaufens, was den Gardehauptmann in Rom in ernste Schwierigkeiten bringt, dient doch auch er „einem fremden Herren". Kaspar Röist reist daraufhin nach Zürich und legt dem Rat seine Situation dar. Dieser übergibt ihm am 2. Juli 1523 ein Schreiben an den Papst, in welchem er als „Eurer Heiligkeit Hauptmann" bezeichnet wird. Deutlich wird dabei, wie der Rat wohl vorrangig aus finanziellen Überlegungen in dieser Weise handelt, obwohl Zwingli bereits den Primat des Papstes ablehnt und ihn in privaten Briefen als Antichristen bezeichnet.

Am 14. September 1523 stirbt Hadrian VI., der wegen seines „makellosen Lebenswandels" zum Papst gewählt wurde. Er ist angetreten mit der Absicht, die drängenden Reformen in der Kirche anzugehen. Doch diese erwecken großen Widerstand bei den einflussreichen Personen und in der römischen Bevölkerung und bleiben unausgeführt. Der Hauptgrund für die Abneigung gegen Hadrian VI. ist sein ernsthaftes Bemühen, die verweltlichte Kurie zu reformieren und die meist käuflichen Ämter einzuziehen, um den aufgeblähten Beamtenapparat zu reduzieren.

Tod aus Ehre und Treue

Die politische Situation
Giulio de' Medici, ein Vetter Leos X. und Neffe von Lorenzo il Magnifico, besteigt als Clemens VII. (1523–1534) den päpstlichen Thron. Er ist sehr unentschlossen und ändert seine Ansichten und Pläne wiederholt. Er ist der kommenden politischen Situation nicht gewachsen. Wie der erste Medicipapst widmet er sich vor allem seinen Familieninteressen. Nach seiner Wahl bestätigt er die Schweizergarde und deren Kommandanten. Über die Abfallbewegung in Zürich ist er informiert und leidet darunter. Er bittet Bürgermeister und Rat von Zürich um Entschuldigung für seine Geldnöte und ordnet die Zahlung der rückständigen Soldgelder an, wenn auch nicht in der geforderten Höhe, die ihm überhöht erscheint.

Die Wahl des neuen Papstes fällt in eine Zeit dramatischer Entwicklungen innerhalb und außerhalb der Kirche; im Reich erreicht die Reformation unter Luther ihren Höhepunkt. Der Papst verkennt die Tragweite der Entwicklung und seine Maßnahmen gegen die Reformation sind wenig wirksam. In Oberitalien ist zudem der Krieg zwischen dem französischen König und dem Kaiser erneut ausgebrochen. Clemens VII. will die für die territorialen Interessen des Papstes und der Medici unbequeme Übermacht Karls V. in Italien brechen. Deshalb tritt er der neuen „Heiligen Liga" bei, die verschiedene Mächte gegen den Kaiser vereinigt, was letztlich im „Sacco di Roma" endet.

Gegen Ende des Jahres 1526 führt der Heerführer Ritter Georg von Frundsberg ein Heer von Landsknechten nach Italien. Diese sind Anhänger der lutherischen Reformation, wollen Beute machen und den Papst, den „Antichristen", vernichten. Am 7. Januar vereinigt der Connétable Karl von Bourbon, der Anführer der Truppen Kaiser Karls V., seine Hauptmacht mit den Landsknechten Frundsbergs; das Heer zählt nun 22'000 Mann. Die Soldaten haben seit längerer Zeit keinen Sold mehr erhalten und sind für ihren Unterhalt auf Raub und Requisition angewiesen. Karl von Bourbon und Frundsberg sehen keine andere Möglichkeit, ihre Truppen zufrieden zu stellen *„und damit den Feldzug für den Kaiser zu retten, als nach Rom zu ziehen und sich dort den Sold aus den päpstlichen Schatzkammern zu holen"*.[17]

Als das Gerücht aufkommt, in Rom sei ein einseitiger und nachteiliger Waffenstillstand geschlossen worden, bricht im spanisch-deutschen Heer der Aufstand aus. Die Truppen drängen Richtung Süden in die unberührten Gebiete des Kirchenstaates. Jörg von Frundsberg erleidet einen Schlaganfall, als er feststellt, dass er seinen Einfluss auf die „frommen Landsknechte" verloren hat, und Karl von Bourbon entgeht nur mit Mühe dem Tod, als sich seine undisziplinierten Söldner gegen ihn auflehnen. Die Feldherren sind zu willenlosen Führern des zur räuberischen Soldateska gewordenen Heeres geworden, das am Abend des 4. Mai 1527 auf der Kuppe des Monte Mario erscheint.

Die Heimberufung der Zürcher Gardisten
In Zürich hat sich währenddessen der Übergang zur Reformation vollzogen, und Zwingli wendet sich gegen das Reislaufen und das Pensionenwesen. Obwohl der Dienst in der Schweizergarde der Ablehnung fremder Dienste widerspricht, ruft die Zürcher Obrigkeit ihre Gardisten noch nicht aus Rom zurück. Der Grund dafür dürfte sein, dass immer noch Soldgelder aus früheren Dienstleistungen ausstehen. Im Dezember 1525 knüpft Papst Clemens VII. die Auszahlung an die Bedingung, Zürich müsse zuvor zur römischen Kirche zurückkehren. Nun erst sieht die Zürcher Obrigkeit die Aussichtslosigkeit ihres Strebens ein und ruft ihre Söldner zurück, ein Rückruf, der auch an die Schweizergarde in Frankreich ergeht.

Am 20. Januar 1527 erlässt der Rat ein Schreiben an den Gardekommandanten in Rom, er und alle zürcherischen Gardisten hätten innerhalb von vier Monaten zurückzukehren.[18] Am 19. Februar trifft der Bote Zürichs in Rom ein; Kaspar Röist beruft die 43 Gardisten aus dem Zürcher Gebiet zusammen und liest ihnen den Brief der Regierung vor. Sie beschließen einmütig, dass *„unss nitt woll anstünd, als trüwen kriegslütten und dieneren si in iren grossen nötten verlassen und also von in abston und zuchen, möchte unns woll daruss verachtung, grossen schaden und unsicherheit ob wir heim kämind entstan, [...]"*.[19] Auch wolle man die alten und kranken Kameraden, die teils schon seit Gründung der Garde im Dienst seien, und deren Familien nicht im Stiche lassen.

Diese Antwort übermittelt der Kommandant zusammen mit seiner eigenen dem Rat nach Zürich. Ehre und Pflicht gebiete ihm, auf seinem Posten zu bleiben und den Papst nach Möglichkeit zu schützen. Wenn Friede einkehre, werde er nach Zürich heimkehren; sollte der Krieg aber länger dauern, so ist *„min höchst pitt mich nitt zu überilen, angesächen,*

dass mit got nut zimpt, ouch mitt eren nitt wust zu(o) verantwurten, wo ich von minem h. v., der gross nott litt, züchen sölte, [...]".[20]

Der Untergang der Schweizergarde
Am 6. Mai 1527 in der Morgenfrühe beginnt der Angriff auf die wenig befestigten und schlecht verteidigten Mauern der Stadt Rom. Gardehauptmann Röist kämpft mit einem Teil der Garde an der Porta delle Fornaci. Dabei wird er am Kopf schwer verwundet und zwei Gardisten tragen ihn in seine Wohnung zurück. Später dringen die spanischen Kriegsknechte plündernd auch ins Gardequartier ein, wo sie in der Wohnung den schwer verwundeten Kommandanten finden und ihn vor den Augen seiner Frau erschlagen.

Die draußen weiter kämpfenden Schweizer werden von ihren Gegnern bis zum Obelisken zurückgedrängt, der damals noch auf dem Platz vor dem Campo Santo steht, und werden hier niedergehauen. Die andern Gardeknechte, die an diesem Tag an den Eingängen des Vatikanischen Palastes Wache halten, sehen, dass einzelne ihrer Kameraden sich über den Petersplatz einen Weg durch die Feinde kämpfen. Um den Bedrängten zu Hilfe zu kommen, formieren sie einen „Igel" und machen einen Ausfall. Zusammen werden sie dann von den zahlenmäßig weit überlegenen Gegnern gegen die Peterskirche abgedrängt. Zuletzt flüchten sie in die Kirche, wohin ihnen die Gegner folgen und sie an der Confessio, am Hauptaltar, erschlagen.

Jakob Ziegler, ein Sekretär Georgs von Frundsberg, beschreibt in seiner „Historia von der römischen Bischöfe Reich und Religion" diesen Moment: *„Papst Clement hat sich diss einfals so gar nit versehen, das er sich derselben zeit jn sant peters tempel liess tragen, zu celebration der Maess, vnd als man jhm vom Sturm sagt, hat er's verlachet, vnd sich sicher geschetzt, Also verhart biss die feind jn Tempel fiellen vnd die Schweitzer vnd Kirchendiener vor seinen augen niderschlagen, Da er das gesehen, jst er bald von der mess geflohen vnd eilends durch ain haimliche thur vnd beschlossnen gang gestigen, vnd so schnell gelauffen, dass ihm der schwaiss ausgangen, alss ob man jhn mit wasser begossen het, Die Schweitzer, deren der papa zwaihundert allezeit in seiner Guardj het, die mit schwertern vnd hellenparten auf seinen leib musten warten, seind zum Tail an der maur mit ihrem hauptman Resch von Zirch, zum teil in sant peters tempel auf vnd hindern altarn erstochen, dardurch der Schweitzer Guardj ein end genomen."*[21]

Zweiundvierzig Schweizergardisten unter Führung des Leutnants Herkules Göldli entkommen dem Gemetzel. Sie sind an diesem Tag für den persönlichen Schutz des Papstes eingeteilt. Der Papst scheint die drohende Gefahr lange nicht erkennen zu wollen und verharrt im Gebet, während die Gegner bereits über die Stadtmauern vordringen. Der Gefahr endlich ansichtig geworden, flüchtet Clemens zusammen mit den Gardisten und dem Bischof von Nocera über den Passetto in Richtung Engelsburg. Unterwegs kann er durch die Mauerluken sehen, was sich auf dem Platz vor der Peterskirche abspielt. Der Bischof hält ihm das lange Gewand hoch, damit es ihn nicht beim Laufen behindert. Vor der offenen Brücke zur Engelsburg hinüber legt er dem Papst seinen dunklen Mantel über, um zu verhindern, dass man ihn am prächtigen Kleid erkennt und beschießt.

„So seynd darzuo in sanct Peters kirchen und vor sanct Peters altar erschlagen worden ob zwayhundert personen, darunder seynd vil Schwytzer, die des Bapsts trabanten gewesen, auch umkomen."[22]

Hundertsiebenundvierzig Gardisten haben an diesem 6. Mai 1527 ihr Leben in treuer Pflichterfüllung verloren. Sie haben dem Papst Treue geschworen und diese höher gewertet als ihr eigenes Leben. Zumindest der Kommandant und die Gardisten aus dem Gebiet von Zürich hätten dem Tod entrinnen können, aber Ehre und Pflichtgefühl verlangten, den Papst und die andern Gardisten nicht im Stich zu lassen.

In der Eidgenossenschaft vergisst man den Untergang der Schweizergarde und das weitere Schicksal der überlebenden Gardisten. Zürich, das seine Trennung von der römischen Kirche vollzogen hat, beurteilt die Treue „seiner" Gardisten als Ungehorsam gegen die Obrigkeit. Und die katholisch bleibenden Orte finden keinen Anlass, dem Verhalten ihrer zürcherischen Vorgänger Achtung zu erweisen. Besonders Kaspar Röist gegenüber erscheinen diese Vorbehalte kleinlich. An der Kurie in Rom und in der Garde bleibt allerdings die Erinnerung an den Untergang der Garde immer lebendig.

1927 wird zum 400-jährigen Gedenken an den Sacco di Roma im Ehrenhof der Gardekaserne ein Denkmal errichtet, das am 20. Oktober 1927 feierlich enthüllt wird. Es ist als Hochrelief einer Brunnenanlage eingefügt und erinnert an den Untergang der Garde im „Sacco di Roma" und an den ehrenvollen Tod der Gardisten.[23]

DIE SCHWEIZERGARDE SEIT DEM SACCO DI ROMA

DIE NEUGRÜNDUNG 1548

Einen Monat nach dem Sacco di Roma muss sich Papst Clemens VII. in der belagerten Engelsburg seinen Gegnern ergeben. Sie belassen ihn – wie sie es nennen – zu seiner persönlichen Sicherheit weiterhin in der Engelsburg, gewähren aber der päpstlichen Besatzung freien Abzug. So kommen auch die *„Schweitzer Gwardi Knecht, die lebendig in die Engelsburg entronnen, all in einer Farb und Kleydung auss der Engelburg mit irer Wehr, Hab und Gütern"* frei.[24]

Unter dem Druck der Verhältnisse ersetzt der Papst die schweizerische durch eine deutsche Leibgarde, bietet aber den entlassenen Schweizern die Möglichkeit, ihr beizutreten. Nur zwölf Gardisten machen davon Gebrauch, was bei der tiefen Abneigung der Eidgenossen gegen die deutschen Landsknechte wenig erstaunen mag. Die übrigen versuchen, anderswo unterzukommen, etwa als Wächter im Apostolischen Palast, oder kehren in die Heimat zurück. Erst als Clemens VII. die geforderte hohe Lösungssumme aufzubringen

vermag, schließt Kaiser Karl V. im November 1527 mit ihm einen Vertrag, der dem Papst auch die Entlassung aus der Gefangenschaft bringt.

An die Erneuerung der Schweizergarde denkt der Papst nicht, aber er ist interessiert an Schweizer Truppen, die gegen die Türken kämpfen sollen. Allerdings steht die öffentliche Meinung in der Eidgenossenschaft diesem Vorhaben entgegen, zu viele Soldansprüche sind noch offen. Auch der nunmehrige Bürgermeister Diethelm Röist in Zürich verlangt Geld vom Papst für die Hinterbliebenen seines Bruders Kaspar.

Erst unter Papst Paul III. (1534–1549) erlaubt das politische Verhältnis zwischen Kaiser und Papst diesem, auf seine deutsche Leibwache zu verzichten. Er verfügt deren Entlassung und beschließt, wieder eine rein schweizerische Garde in Dienst zu nehmen. Nach den üblichen internen Streitereien und Eifersüchteleien in der Schweiz marschieren die neuen Gardisten unter dem neuen Kommandanten Jost von Meggen am 17. Februar 1548 in Altdorf ab. Eile ist geboten, der Papst steht in hohem Alter und es erscheint ratsam, unter dem Herrn den Dienst anzutreten, der die Garde neu berufen hat. Über den Gotthard und das mailändische Gebiet erreichen die Gardisten Rom, wo sie zu Beginn des Monats März eintreffen und das alte Gardequartier am Fuße des Vatikanischen Palastes beziehen.

Mit Jost von Meggen (1548–1559) findet der Wechsel im Kommando vom bisher führenden Zürich zum Stand Luzern statt, das katholisch geblieben ist. Vom Beginn seiner Tätigkeit an ist Jost von Meggen bestrebt, die päpstliche Leibgarde zu einer mustergültigen Truppe zu erziehen, was offensichtlich nicht immer ein Leichtes ist. An den Rat von Luzern schreibt er: *„dan ich mancherley volck under mier gheppt und noch han, die daheimen nitt wollen volgenn unnd nitt zu meistern sind xin."* Aber bereits ein halbes Jahr später kann er berichten: *„[...] die khnecht land sich sust all wol an und bessert sich alltag mit jnen mitt dem dienen."*[25]

Als Jost von Meggen nach elfjährigem Dienst im Alter von nur fünfzig Jahren am 17. März 1559 stirbt, ist die Garde wieder eine Institution geworden. Auch die Nachfolger Pauls III. wollen auf die Dienste der Schweizer nicht verzichten und bestätigen jeweils bei ihrem Regierungsantritt die Garde und deren Privilegien.

Die Zeit der Französischen Revolution

„Abdankung" durch die Franzosen 1798

Über 250 Jahre lang leistet die Schweizergarde fortan getreu ihren Dienst und ist dabei nie von der Auflösung bedroht. Erst als im Zusammenhang mit der Französischen Revolution Anfang Februar 1798 die Franzosen in Rom einmarschieren, droht erneut die Auflösung. Am 15. Februar wird auf dem Kapitol der Freiheitsbaum aufgerichtet und die Römische Republik ausgerufen, und am gleichen Abend wird dem Papst mitgeteilt, damit sei die weltliche Macht des Papsttums gefallen.

Am folgenden Morgen besetzen die Franzosen die Eingänge zum Vatikan und zwingen die Schweizergardisten, sich in das Innere des Palastes zurückzuziehen; der Papst hat ihnen geboten, sich nicht zur Wehr zu setzen. Am nächsten Morgen werden alle päpstlichen Garden entwaffnet und die wehrlos gewordene Schweizergarde ihres Dienstes beim Papst enthoben. Der Papst wird gezwungen, Rom innerhalb von drei Tagen zu verlassen und Vatikan und Quirinal werden ausgeplündert. Der Gardehauptmann Pfyffer berichtet am 24. Februar an die Behörden in Luzern, *„so ist meine unter mir habende hochlöbliche Schweitzer Guarde von der französischen Generalität am 17ten dies entwaffnet und abgedankt worden. Der grössere Teil wird bey bester Gelegenheit in das Vaterland zurückkehren, massen keine Hoffnung vorhanden, dass die Guarde wieder könnte angenommen werden, weil der Heilige Vater selbst am 20ten dies von hier nach Siena in Toscana abgereiset ist"*.[26] Der Gardehauptmann scheint sich mit der „Abdankung" durch die Franzosen auch seines Eides entbunden gefühlt zu haben und zieht mit seiner Familie in die Schweiz zurück.

Anfang des Jahres 1799 ist die ganze italienische Halbinsel der französischen Revolution zum Opfer gefallen. Aber bereits im Frühjahr kommt der Umschwung; die Franzosen werden von den Russen und Österreichern aus Oberitalien vertrieben und im Verlaufe des Sommers gelangen beinahe überall die alten Regierungen wieder an die Macht. In Rom muss sich der Kommandant der französischen Truppen den von Süden vorstoßenden Engländern und den von Norden kommenden Österreichern ergeben. Papst Pius VI. ist währenddessen in Valence an der Rhone gestorben. Das Konklave, das diesmal in Venedig zusammentritt, wählt am 14. März 1800 den neuen Papst, der sich den Namen Pius VII. gibt.

Da der alte Gardehauptmann keine Anstalten macht, mit dem Papst wegen der Wiedererrichtung der Garde Verbindung aufzunehmen, bietet der Gardeleutnant Karl Leodegar Pfyffer dem Papst in Venedig seine Dienste an. Pius VII. ernennt ihn zum Hauptmann und Pfyffer sucht in Rom die verfügbaren Gardisten zusammen; er bringt vorerst 36 Hellebardiere, zwei Korporale und einen Wachtmeister zusammen. Als der Papst am 3. Juli in Rom einzieht, begleitet ihn die „neue" Garde durch die geschmückten Straßen von Rom in den Quirinal. Der Kommandant geht sofort daran, die Garde von Grund auf neu aufzubauen, wobei er sich vor eine schwierige Aufgabe gestellt sieht. Die beiden Gardequartiere im Quirinal und im Vatikan sind ausgeplündert und verwüstet worden. Waffen gibt es nicht mehr und Gardisten zu wenig, um einen geregelten Dienst wieder aufnehmen zu können. Neue Gardisten anzuwerben, scheint wegen der prekären finanziellen Lage des Heiligen Stuhles schwierig.[27]

„Aufhebung" unter Napoleon 1809

Doch bereits im Sommer 1800 ändert sich die militärische Situation erneut; die Russen haben sich aus Oberitalien zurückgezogen und die Österreicher verlieren in den Schlachten von Marengo gegen Napoleon. Der „premier

consul" gestaltet die politische Karte der italienischen Halbinsel Italien neu. Weil er zur Neuordnung der inneren Verhältnisse Frankreichs des Papstes bedarf, erhält Pius VII. den Großteil des Kirchenstaates zurück. Doch die Hartnäckigkeit „dieses Priesters in Rom" bringt Napoleon in Schwierigkeiten und er lässt französische Truppen in Rom einmarschieren.

Am 7. Mai 1809 erlässt Napoleon ein Dekret, in dem er die weltliche Gewalt des Papstes als erloschen erklärt und den Kirchenstaat dem Kaiserreich einverleibt. Der Papst belegt Napoleon mit der Exkommunikation, worauf der Kaiser anordnet, der Papst sei gefangen zu nehmen. Anfang Juli dringen die Franzosen in den Quirinal ein und verlangen von Pius VII. den Verzicht auf seine weltliche Herrschaft, was dieser ablehnt. Darauf wird er in die Verbannung nach Savona verschleppt.

Nach der Abreise des Papstes ins Exil wird die päpstliche Residenz erneut geplündert; alles, was die Gardisten seit dem neuen Dienstantritt erworben haben, verlieren sie. Um die Garde scheinen sich die Franzosen weiter nicht gekümmert zu haben. Noch wohnen 43 Gardisten und deren Familienangehörige im Quirinal; einzelne kehren in die Schweiz zurück, andere versuchen, sich in der Stadt durchzuschlagen.

Doch nach den Niederlagen Napoleons 1812 in Russland und bei der Völkerschlacht von Leipzig 1813 zeigt er sich bereit, der Kirche die enteigneten Gebiete zurückzugeben. Der Papst erklärt sich zu keinen Verhandlungen bereit und findet nach dem Eindringen der Alliierten in Italien seine Freiheit wieder. Bei seinem Einzug in Rom am 24. Mai 1814 halten sich Schweizergardisten rechts und links von der Kutsche. Nach und nach nimmt die Garde ihren Dienst wieder auf; 1815 zählt sie 36 Hellebardiere, zwei Offiziere und einen Kaplan, ein Jahr darauf bereits 74 Hellebardiere.[28]

Die Kapitulation von 1825

Unter Papst Leo XII. (1823–1829) kommt es 1823 zu Verhandlungen mit der Eidgenossenschaft. Der Papst ersucht um die Möglichkeit zur Anwerbung von 2000 Soldaten. Diese sollen durch ihre Disziplin und Pflichterfüllung den anderen päpstlichen Truppen als Vorbild dienen. Im päpstlichen Breve heißt es: *„Die bewährte Treue der Schweizertruppen hat bewirkt, dass ihnen seit uralten Zeiten die Leibwache Unserer Vorgänger anvertraut wurde."*[29]

Gemäß Artikel 8 des Bundesvertrages von 1815 steht den Kantonen das Recht zu, mit ausländischen Regierungen Militärkapitulationen abzuschließen, die allerdings der Tagsatzung vorzulegen sind. So schließt Luzern 1825 mit dem Papst eine „Kapitulation" zur Schweizergarde ab.[30] Der Bestand der Garde wird von 104 auf 200 erhöht und der Kommandant verpflichtet, diese Zahl stets zu halten. Luzern gestattet für sein Gebiet die Werbung und lässt auch Bewerber aus anderen Kantonen zu. Die Garde erhält ihre alte gerichtliche Selbständigkeit und Unabhängigkeit zurück und eine Pensionskasse wird neu gegründet. Und schließlich erneuert der Papst das von Pius IV. (1560–1565) verliehene Recht, einen Dreiervorschlag für die Nachfolge im Kommando einzureichen.[31]

Nun hätte es am Kommandanten Karl Leodegar Pfyffer von Altishofen gelegen, die Garde wieder zu ihrem früheren Ansehen zurückzuführen. Es scheint allerdings nicht leicht gewesen zu sein, die nötige Anzahl geeigneter Leute zu rekrutieren; die vom Papst gewünschte Vollzahl von 200 Gardisten wird nie erreicht.

Wegen verschiedener Misshelligkeiten greift im Mai 1827 Papst Leo XII. selber ein, um die Situation zu bereinigen. Eine Anzahl von Gardisten wird ihres Dienstes enthoben und der Kommandant gemaßregelt. Mit den ausgestoßenen Gardisten verlassen noch weitere 39 die Garde, so dass ein großes Defizit entsteht. Verfügt wird auch, dass in Zukunft in der Garde keine wesentliche Neuerung eingeführt werden darf ohne vorgängige Zustimmung der vatikanischen Vorgesetzten.

Bevor die Unterbesetzung der Garde behoben werden kann, ordnet am 30. Mai 1828 der Papst an, die Schweizergarde sei auf hundert Mann herabzusetzen. Auf Drängen Luzerns verspricht zwar sein Nachfolger im Amte, Papst Pius VIII. (1829–1830), den Bestand der Mannschaft, „sobald die Zeitlage es ermögliche", wieder auf die 1825 vereinbarte Zahl zu erhöhen, aber der Traum von zweihundert Gardisten ist ausgeträumt.

Das Ende des Kirchenstaates 1870

Im Verlaufe des 19. Jahrhunderts erfasst die Idee des Nationalstaates auch Italien, und auch im Kirchenstaat findet der Gedanke des Risorgimento, der Einigung Italiens, immer mehr Anhänger. Mit Hilfe Österreichs vermag der Papst 1831 und 1832 die aufständischen Bewegungen noch zu unterdrücken. Ende 1848 ist die Lage so ernst geworden, dass Papst Pius IX. (1846–1878) am 24. November nach Gaeta flüchtet; in Rom wird die Republik ausgerufen. Am 3. April 1849 schreibt der Gesandte der italienischen Republik an den Luzerner Staatsrat, dass sich die „Republik des römischen Volkes" entschlossen habe, die Schweizergarde binnen drei Monaten aufzuheben.

Aber drei Monate später ist die römische Republik ihrerseits Geschichte, die Garde bleibt bestehen und am 12. April 1850 kehrt auch der Papst wieder nach Rom zurück. Sechs Tage später lässt er die Schweizergarde und die anderen päpstlichen Truppen auf dem Petersplatz zusammentreten und erteilt ihnen den Segen. Fortan leisten die Gardisten wieder ihren gewohnten Dienst.[32]

Aber der Niedergang des Kirchenstaates lässt sich nicht mehr aufhalten; der Einmarsch der italienischen Truppen in Rom am 20. September 1870 bringt das Ende der über tausendjährigen weltlichen Herrschaft des Papstes. Pius IX. sieht die Nutzlosigkeit des Widerstandes ein und begnügt sich mit einem symbolischen Widerstand. Die gegnerischen Truppen besetzen die Stadt bis zur Engelsburg, lassen aber das eigentliche vatikanische Gebiet frei. Am folgenden Tag werden die

päpstlichen Truppen verabschiedet; die römische Kirche benötigt kein Heer mehr zur Aufrechterhaltung ihrer weltlichen Macht. Fortan dienen Schweizergarde, Palatin- und Nobelgarde sowie hundert Gendarmen ausschließlich dem Schutz des Papstes und sichern die Sicherheit im Vatikan, seinem winzigen Herrschaftsgebiet.

Pius IX. wird freiwillig zum „Gefangenen im Vatikan" und verweigert jeden Kontakt mit dem neuen italienischen Königreich. So erlässt am 13. März 1871 der italienische Staat das sogenannte „Garantiegesetz", das dem Papst das Gebiet der Città Leonina, den Lateran und Castel Gandolfo überlässt und ihm die volle und freie Ausübung seiner geistlichen Herrschaft zusichert.[33]

Wenn das Papsttum jedoch handlungsfähig bleiben soll, muss ihm eine gewisse Souveränität zugesichert werden, ein Problem, das erst sechzig Jahre später gelöst wird. Sofort nach seiner Wahl zum neuen Papst spendet Pius XI. (1922–1939) der Stadt und dem Erdkreis vom Balkon am Petersplatz den Apostolischen Segen. Damit nimmt er die Tradition wieder auf, die Pius IX. nach der Annexion Roms durch das neue Königreich Italien 1870 unterbrochen hat. Diese Geste wird in Italien positiv beurteilt, und der Staat zeigt sich bereit, seine Beziehungen zum Vatikan zu revidieren. Die Verhandlungen münden am 11. Februar 1929 in die Unterzeichnung der Lateranverträge.

Der Vatikan wird weltliches Hoheitsgebiet des Papstes. Zum „Stato della Città del Vaticano" gehört das Gebiet innerhalb der Bastionen und des leoninischen Mauerrings, nicht dagegen die Borghi und die Engelsburg. Die Lateranverträge werden am 22. Februar 2001 durch ein neues Grundgesetz für den „Staat der Vatikanstadt" ersetzt.[34]

„Aggiornamento" bei den Garden 1970

Am 11. Oktober 1962 eröffnet Papst Johannes XXIII. (1958–1963) in der Peterskirche das II. Vatikanische Konzil; für die Schweizergarde folgt eine anstrengende Zeit durch die vermehrten Eingangskontrollen und den intensivierten Ordnungsdienst. „Aggiornamento" im Zeremoniellen und im Administrativen ist die Forderung der Zeit. Johannes XXIII. verzichtet auf die Sedia gestatoria, und sein Nachfolger vermacht die Tiara, die dreiteilige päpstliche Krone, symbolisch den Armen der Welt.

Papst Paul VI. (1963–1978) führt den eingeschlagenen Kurs konsequent fort. Mit Giovanni Battista Montini tritt ein „alter Freund" der Garde an die Spitze der Kirche. Der Gardekommandant vermerkt zu seiner Wahl: *„Der neue Papst ist nicht nur ein Freund der Schweiz, die er aus eigener Anschauung sehr schätzt, sondern er kennt auch die Päpstliche Schweizergarde sehr gut, hat er doch deren Angelegenheiten behandelt, als er noch im Staatssekretariat tätig war."*[35]

Am 8. September 1965 findet auf dem Petersplatz die große Schlussfeier des Konzils statt. Am Vortag hat der Papst dem Kommandanten für den treuen und zuverlässigen Dienst der Garde persönlich gedankt;[36] ein paar Tage darauf erhalten sämtliche Angehörige der Garde eine Erinnerungsmedaille mit Diplom. Dann macht sich Papst Paul VI. an die Verkleinerung des päpstlichen Hofstaates. Seit dem Ende des Zweiten Weltkrieges ist vermehrt Kritik an der päpstlichen Prachtentfaltung entstanden und Paul VI. trägt diesen Bedenken Rechnung. Auch den vier militärischen Formationen des Vatikans ist bewusst, dass sie von der im Schreiben angekündigten Reduktion betroffen sein werden.

Am 14. September 1970 fällt der Entscheid; am Nachmittag wird die Auflösung von drei „corpi militari Pontifici" bekannt gegeben. Aufgehoben werden die Päpstliche Nobelgarde, die Päpstliche Palatingarde und die Päpstliche Gendarmerie. In einem Schreiben an den Staatssekretär, Jean Villot, gibt Papst Paul VI. seinen Entscheid bekannt: *„Wir teilen Ihnen daher mit, Herr Kardinal, dass Wir nach reiflicher Überlegung und mit großem Bedauern zu dem Entschluss gekommen sind, die Päpstlichen Militärkorps aufzulösen. Davon ausgenommen ist die jahrhundertealte Schweizer Garde, die, zusammen mit einer besonderen Abteilung, die beim Governatorato des Staates der Vatikanstadt eingerichtet werden soll, weiterhin den Ordnungs- und Wachdienst gewährleisten wird".*[37]

Am folgenden Tag wendet sich der Staatssekretär in einem eigenen Schreiben – unter Beilage der päpstlichen Entscheidung – an Oberst Robert Nünlist, den Kommandanten der Garde. Er schreibt: *„Es ist mir eine angenehme Pflicht, Euer Hochwohlgeboren mitzuteilen, dass die ‚jahrhundertealte Schweizer Garde' von dem hoheitlichen Beschluss ausgenommen ist, wie aus besagtem Schreiben hervorgeht, und dass sie daher auch weiterhin ihren geschätzten Dienst für die Person des Heiligen Vaters und den Apostolischen Stuhl leisten wird."*[38]

Durch den Entscheid des Papstes verbleibt als einzige militärische Einheit die „antichissima Guardia Svizzera". Am 20. Januar 1971 endet die Tätigkeit der Gendarmeria. Zu diesem Tag vermerkt der Jahresbericht der Schweizergarde: *„Die Bewachung des Hl. Vaters ist nunmehr alleinige Sache der Päpstlichen Schweizergarde."*[39]

In veränderter Form überlebt auch die „Gendarmeria", weil als Ersatz ein „speciale Ufficio" in Zukunft zusammen mit der Schweizergarde den Ordnungs- und Wachdienst versehen soll. Das „Zentralbüro für den Wachtdienst" übt fortan den Wachtdienst und Polizeifunktionen auf dem Territorium des Staates der Vatikanstadt und über die sich dort befindenden Personen aus. Seit dem 1. Februar 2002 heißt diese Formation „Corpo della Gendarmeria dello Stato della Città del Vaticano".

Die Bewachung des Apostolischen Palastes liegt aber ausschließlich in den Händen der Schweizergarde; gleichzeitig hat sie sämtliche Ehrendienste bei kirchlichen und staatlichen Anlässen zu gewährleisten. In der Folgezeit kämpft die *antichissima Guardia Svizzera* allerdings schwer gegen einen zu geringen Mannschaftsbestand. Bei einem Sollbestand von 75 Gardisten stehen 1965 66 Mann im Dienst, 1966 sind es 69, 1968 57 und 1971 erreicht der Bestand den tiefsten Stand mit 47 Gardisten.[40] Der Kommandant stellt an seinen Vorgesetzten den Antrag, Aushilfspersonal einstellen zu dür-

fen, „*um über die Sommermonate Seminaristen und Studenten (aus der Schweiz) für die Dienstleistung als Gardisten zu erhalten*".[41]

In den katholischen Zeitungen der Schweiz wird der Gardedienst zwar als besondere Herausforderung gepriesen, doch die wirtschaftliche Hochkonjunktur hält die jungen Männer in der Heimat zurück. Der chronische Unterbestand bleibt für lange Zeit eine Hypothek. Erst die Einrichtung der IRS, der „Informations- und Rekrutierungsstelle Schweiz" im Jahre 1998, sorgt für eine professionelle Werbung und erreicht, dass sich wieder fähige junge Männer in genügender Zahl für den Dienst in der Garde melden.

Nach einem halben Jahrtausend treuer Pflichterfüllung beginnt im Jahre 2006 die Päpstliche Schweizergarde die zweite Jahrtausendhälfte ihres Bestandes. „Acriter et fideliter" hat sie 500 Jahre lang ihren Dienst versehen, „tapfer und treu" wird sie dies auch in Zukunft tun.

Anmerkungen

1. Kelly, Oxford Dictionary, S. 256.
2. Bory, Fremddendienste, S. 73 f.
3. Bory, Fremddendienste, S. 73 f., Anm. 51.
4. Wirz, Bullen und Breven, Nr. 242.
5. Walpen, Schweizergarde, S. 6 und 56.
6. Wirz, Bullen und Breven, Nr. 250.
7. Durrer, Schweizergarde, S. 19.
8. Durrer, Schweizergarde, S. 21 und Anm. 29.
9. Vgl. dazu Krieg, Schweizergarde, S. 16 f.
10. Durrer, Schweizergarde, S. 173, Anm. 1.
11. Durrer, Schweizergarde, S. 196, Anm. 73.
12. Krieg, Schweizergarde, S. 29.
13. Durrer, Schweizergarde, S. 208.
14. Krieg, Schweizergarde, S. 37.
15. Martin Haas, Huldrych Zwingli und seine Zeit. Leben und Werk des Zürcher Reformators, Zürich 1969, S. 75.
16. Durrer, Schweizergarde, S. 339.
17. Reinhard Baumann, Landsknechte. Von Helden und Schwartenhälsen, Mindelheim 1991, S. 63.
18. Durrer, Schweizergarde, S. 430 f.
19. Durrer, Schweizergarde, S. 431 f.
20. Durrer, Schweizergarde, S. 430 f.
21. Geschichte in Quellen, Band 3: Renaissance, Glaubenskämpfe, Absolutismus, München ²1976, Nr. 104, S. 226–229.
22. Durrer, Schweizergarde, S. 398 f., Anm. 80.
23. Vgl. zur Inschrift: Marco Reichmuth, in: „Der Exgardist", Nr. 71 vom September 2001, S. 44–46.
24. Krieg, Schweizergarde, S. 49.
25. Krieg, Schweizergarde, S. 65.
26. Krieg, Schweizergarde, S. 284.
27. Krieg, Schweizergarde, S. 287.
28. Krieg, Schweizergarde, S. 300.
29. Krieg, Schweizergarde, S. 303.
30. Handbuch der Schweizergeschichte, Band 2, S. 905.
31. Krieg, Schweizergarde, S. 303 ff.
32. Krieg, Schweizergarde, S. 351.
33. Seidlmayer, Geschichte Italiens, S. 425 f.
34. Legge fondamentale dello Stato della Città del Vaticano; Acta Apostolicae Sedis (AAS), Supplemento per le leggi e disposizione dello Stato della Città del Vaticano; Anno LXXI, Città del Vaticano, 26 novembre 2000.
35. Jahresbericht der Päpstlichen Schweizergarde, 1963, S. 5.
36. Gardearchiv: Tagesbefehl vom 7. September 1965.
37. AAS, LXII (1970), S. 587 f.
38. Gardearchiv: Segreteria di Stato N 168236; vgl. auch den Jahresbericht der Päpstlichen Schweizergarde, 1970, zum 15. September.
39. Jahresbericht der Päpstlichen Schweizergarde, 1971, zum 20. Januar 1971.
40. Stampfli, Schweizergarde, S. 175.
41. Gardearchiv: Tagesbefehl vom 1. Juni 1970.

Literaturverzeichnis

Buchtitel, die mehrfach in den Anmerkungen zitiert werden, sind im Literaturverzeichnis mit einem Kürzel versehen (zit.: [...]). Auf diese Weise kann viel Platz in den Anmerkungen eingespart werden; der volle Titel kann bei Bedarf im Literaturverzeichnis erschlossen werden.

Gedruckte Quellen

Amtliche Sammlung der älteren Eidgenössischen Abschiede. Serie 1245–1798. Verschiedene Erscheinungsorte 1839–1890.
Wirz, Caspar. Bullen und Breven aus italienischen Archiven 116–1623. Quellen zur Schweizer Geschichte. Hrsg. von der Allgemeinen geschichtsforschenden Gesellschaft der Schweiz. Band 21, Basel 1902.

Literatur

Schweizergarde
Ankli, Remo. Die Schweizergarde in den Jahren vor dem Sacco di Roma (1518–1527). Eine Analyse der Briefe von Gardehauptmann Kaspar Röist an den Rat in Zürich. Lizentiatsarbeit Universität Freiburg/Schweiz 2003.
Ankli, Remo. Leibwächter des Papstes aus der Zwinglistadt. Kaspar Röist und die Schweizergarde im Sacco di Roma. Neue Zürcher Zeitung 103 (6. Mai 2002), S. 36.
Castella, Gaston. La Garde Fidèle au Saint-Père. Les soldats suisses au service du Vatican de 1506 à nos jours. Paris: Editions de la Clé d'Or, 1935. (Deutsche Ausgabe: So ist die Treue dieses Volkes. Die Schweizer im Dienste des Vatikans. Zürich 1942.); Edition de grand luxe, sur papier du Japon nacré, No 3.
Durrer, Robert. Die Schweizergarde in Rom und die Schweizer in päpstlichen Diensten. Verlag Räber Luzern 1927 (zit. Durrer, Schweizergarde).
Durrer, Robert. Die Schweizergarde im Sacco di Roma, Città del Vaticano 1925.
Krieg, Paul M. Die Schweizergarde in Rom, Luzern 1960 (zit. Krieg, Schweizergarde).
Schaufelberger, Walter. Begegnung mit der Päpstlichen Schweizergarde. 2., zum Heiligen Jahr 2000 vollständig überarbeitete Auflage, Città del Vaticano 2000.
Serrano, Antonio. Die Schweizergarde der Päpste. „Defensores ecclesiae libertatis", Dachau 1996.
Stampfli, Reto. Die Päpstliche Schweizergarde 1870–1970. Lizentiatsarbeit Universität Freiburg/Schweiz 2003, Solothurn ²2004 (zit. Stampfli, Schweizergarde).
Von Matt, Leonard und Krieg, Paul M. Die Päpstliche Schweizergarde, Zürich 1948.
Walpen, Robert. Die Päpstliche Schweizergarde – Acriter et fideliter – Tapfer und treu, Zürich 2005 (zit. Walpen, Schweizergarde).

Fremdendienste
Baumann, Reinhard. Landsknechte. Ihre Geschichte und Kultur vom späten Mittelalter bis zum Dreißigjährigen Krieg, München 1994.
Bory, Jean-René. Die Geschichte der Fremdendienste. Vom Konzil von Basel (1444) bis zum Westfälischen Frieden (1648), Neuchâtel/Paris 1980 (zit. Bory, Fremdendienste).
De Valliére, Paul. Treue und Ehre. Geschichte der Schweizer in fremden Diensten, Lausanne 1940.
Schaufelberger, Walter. Der Alte Schweizer und sein Krieg. Studien zur Kriegführung vornehmlich im 15. Jahrhundert, Zürich 1952.

Schweizer Geschichte
Bohnenblust, Ernst. Geschichte der Schweiz, Erlenbach/Zürich 1974.
Geschichte der Schweiz und der Schweizer. 3 Bände, Basel 1983.
Handbuch der Schweizer Geschichte. 2 Bände, Zürich 1972.
Im Hof, Ulrich. Geschichte der Schweiz, Basel/Frankfurt am Main 1987.

Papsttum
Duffy, Eamon. Die Päpste. Die große illustrierte Geschichte, München 1999.
Franzen, August und Bäumer, Remigius. Papstgeschichte, Freiburg i. Br. 1998.
Fuhrmann, Horst. Die Päpste. Von Petrus zu Johannes Paul II., München 1998.
Kelly, J. N. D. The Oxford Dictionary of Popes, Oxford 1986 (zit. Kelly, Oxford Dictionary).
Johnson, Paul (Hrsg.). Das Papsttum. Von seinen Anfängen bis zur Gegenwart, Stuttgart/Zürich 1998.
Lopes, Antonio. Die Päpste. Ihr Leben im Laufe der 2000jährigen Geschichte, Rom 1997.
Pastor, Ludwig Freiherr von. Geschichte der Päpste seit dem Ausgang des Mittelalters. 16 Bände in 22 Teilen, Freiburg i. Br. 1955–1961.
Schimmelpfennig, Bernhard. Das Papsttum. Von der Antike bis zur Renaissance, Darmstadt 1996.
Seppelt, Franz Xaver und Schwaiger, Georg. Geschichte der Päpste. Von den Anfängen bis zur Gegenwart, München 1964.
Seppelt, Franz Xaver. Das Papsttum im Spätmittelalter und in der Renaissance. Von Bonifaz VIII. bis zu Klemens VII., München ²1957.

Allgemein
Bruhns, Leo. Die Kunst der Stadt Rom. Ihre Geschichte von den frühesten Anfängen bis in die Zeit der Romantik. 2 Bände, Wien/München 1951.
Chastel, André. Il Sacco di Roma 1527, Turin 1983.
Durant, Will. Die Renaissance. Eine Kulturgeschichte Italiens von 1304–1576, Bern/München 1961.
Handbuch der europäischen Geschichte. Hrsg. von Theodor Schieder. Band 3.2, Stuttgart 1985.
Procacci, Giuliano. Geschichte Italiens und der Italiener, München 1983.
Reinhardt, Volker. Geschichte Italiens, München 2003.
Schumann, Reinhold. Geschichte Italiens, Stuttgart 1983.
Seidlmayer, Michael. Geschichte Italiens. Vom Zusammenbruch des römischen Reiches bis zum Ersten Weltkrieg, Stuttgart 1989.

Kunst
Führer der Vatikanischen Museen und der Vatikanstadt, Città del Vaticano 1986.
Führer in die Basilika Sankt Peter, Città del Vaticano 2003.
Gatz, Erwin. Roma Christiana. Ein kunst- und kulturgeschichtlicher Führer über den Vatikan und die Stadt Rom, Regensburg 1998.
Peterich, Eckart. Rom. Ein Führer, München 1990.
Reinhardt, Volker. Rom. Ein illustrierter Führer durch die Geschichte, München 1999.

Die Uniformen der Päpstlichen Schweizergarde auf den Stichen der Sammlung Fringeli

Giorgio Cantelli

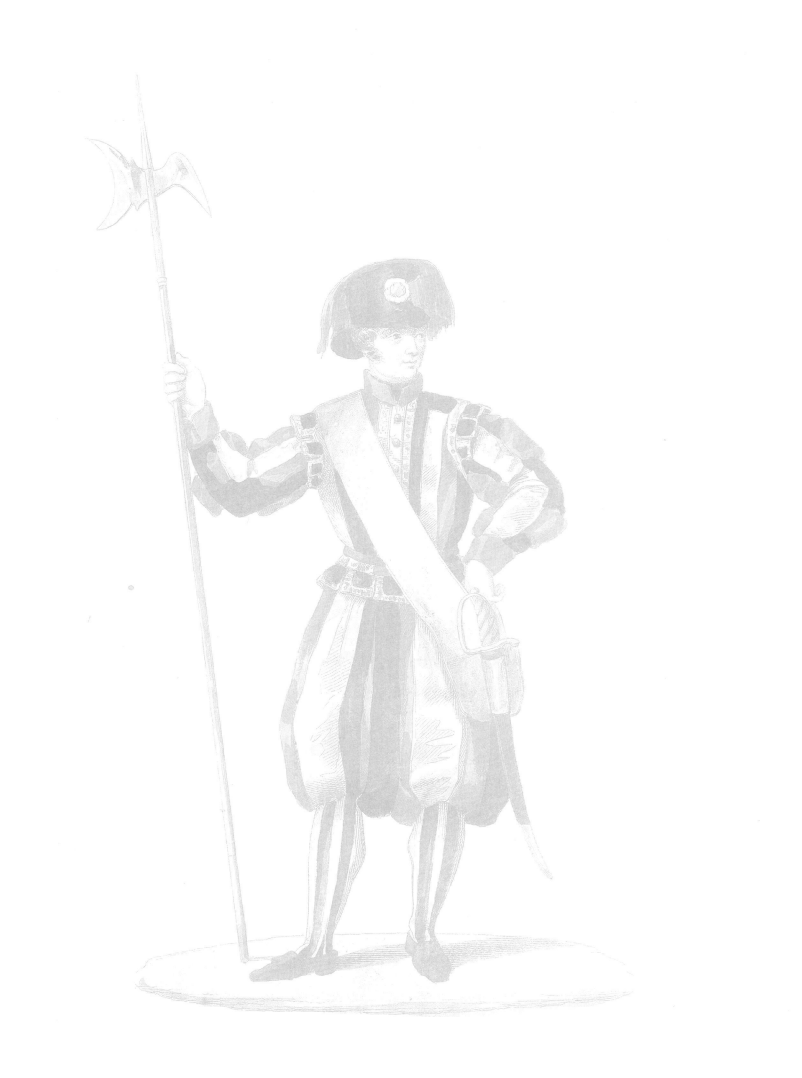

Die Uniformen der Päpstlichen Schweizergarde

In ihrer Uniform nach Vorbildern aus dem 16. Jahrhundert bezeugt die Päpstliche Schweizergarde heute wie damals ihre jahrhundertealte Tradition, gegründet auf den Beziehungen zwischen dem Heiligen Stuhl und der Schweizerischen Eidgenossenschaft, die im Laufe der Zeit durch verschiedene Abkommen gefestigt wurde. Dieses besondere Verhältnis dauert bis heute an, untermauert durch fünf Jahrhunderte im Dienste des Papstes. Die Stichesammlung von Roman Fringeli verfolgt die Gesamtentwicklung der Päpstlichen Schweizergarde und beleuchtet einige wesentliche Etappen ihrer Geschichte.

Das im wahren Sinne des Wortes „anziehendste" Element dieser Einheit ist bekanntermaßen die Uniform, denn sie gehört untrennbar zur Identität der Truppe. Daher soll hier sowohl auf ihre Bedeutung als auch auf ihre Entwicklung durch die Jahrhunderte näher eingegangen werden.

Der Begriff „Uniform" wird hier im weitesten, d. h. etymologischen Wortsinn verwendet, also als *„una – forma"*, die in Machart und Verwendung (je nach den diversen Umständen und Gelegenheiten) für alle gleich war. Daher bezieht sich das Wort „Uniform" nicht strikt auf den modernen Begriff der Militäruniform, denn wir wissen ja, dass diese erst viel später entstand, nämlich als die Schweizer schon etwa 200 Jahre in Rom weilten.

Dennoch kam der militärische Charakter einer Truppeneinheit schon damals unverkennbar im Aussehen der Männer zum Ausdruck, und zwar sowohl in der defensiven (Helm, Panzer und Schild) und offensiven Bewaffnung (Schwert, Zweihänder, Pike, Hellebarde, Armbrust u. a.) als auch durch die Fahnen und die Musik, die zur Weitergabe von Befehlen und für den Gleichschritt der Märsche diente.

Papst Sixtus IV. war der erste, der Schweizer Söldner nach Rom berief, allerdings noch mit einer vorläufigen, auf seine Person bezogenen Abmachung, die beim Tod des Papstes erlosch. Anders bei seinem Neffen, Papst Julius II.: Grundlage der Einstellung war nun ein offizielles, von Papst und Eidgenossen unterzeichnetes Abkommen. Die eidgenössischen Reisläufer, die praktisch Leibgarde des Papstes sowie Verantwortliche für die Sicherheit der Apostolischen Paläste und die Kontrolle aller Zugänge waren, erhielten also eine Montur, die ihrer Funktion und ihren Aufgaben am Päpstlichen Hof bestmöglich entsprechen sollte. Die Erfahrung hatte gezeigt, dass der Papst vor allem während der öffentlichen Zeremonien besonders gefährdet war, nämlich dann, wenn er den Launen und den emotionalen Reaktionen des Volkes direkt ausgesetzt war. Das konnte sowohl in der Kirche als auch bei Prozessionen durch die Stadt der Fall sein. Bei solchen feierlichen Veranstaltungen eskortierten die Gardisten den Papst, indem sie sich auf beiden Seiten des Baldachins aufstellten, um jederzeit zu seiner Verteidigung einschreiten zu können.

Aus den zeitgenössischen Chroniken erfahren wir, dass die 1506 in Rom angelangte Gruppe von Hellebardieren *„usque ad calceas"*, also von Kopf bis Fuß, auf Kosten des Papstes eingekleidet wurde, damit der Trupp den Anstandsbedingungen genügte, die der Dienst vorschrieb. Durch ihre funktionsbedingte besondere Position im päpstlichen Zug war die Eskorte ja sehr auffällig, und deshalb musste die Kleidung der Schweizer selbstverständlich der Bedeutung und dem Prestige des Papstes angemessen sein.

Aus dem gleichen Grund bekam der Kommandant, der aus dienstlichen Gründen Zugang sogar zu den Privatgemächern der Papstwohnung hatte, den Titel und das Amt eines „Geheimkämmerers". Seit dieser Ernennung trug er bei diesem Dienst die sog. schwarze spanische Tracht, auch Ausgehanzug genannt, denn dies war die Dienstkleidung der Edelleute, die im Palast und bei den Zeremonien besondere Aufgaben übernahmen.

Das oben Gesagte blieb stets das Grundkriterium für alle späteren Entwicklungen der für die Schweizer Hellebardiere vorgeschriebenen Amtstracht. Insofern spiegelte ihre Kleidung die Vorgaben der in Italien vorherrschenden Mode wider, die zu Anfang von den Höfen der Renaissance geprägt war.

Nicht selten stammten die ästhetischen Maßstäbe dazu von den Bildwerken der großen zeitgenössischen Meister, auf denen die menschliche Gestalt hervorgehoben wurde durch ausgewogene, sozusagen klassische Formen. Darin liegt wohl auch der Ursprung der Legende, wonach Michelangelo die Tracht der römischen Schweizer entworfen haben soll.

Im Wesentlichen handelt es sich um eine Kleidungsart, die eher die Eigenschaften einer Livree oder eines höfischen Gewandes als die einer Militäruniform besitzt, denn die Unterschiede in Rang oder Dienstgrad kommen nicht so sehr in spezifischen Abzeichen zum Ausdruck, als vielmehr in einer unterschiedlichen Gewandform, die Position und Amt ihres Trägers identifiziert.

Bei der Ausgestaltung der Uniform für die *Guardia Svizzera Pontificia* war ein gewisser Pomp des höfischen Apparats ausschlaggebend, zuweilen auf Kosten des militärischen Charakters, der diesem alten Infanteriekorps Pate gestanden hatte. Dieser Aspekt sollte im Laufe der Zeit keine großen Veränderungen erfahren – auch als Militäruniformen schon längst allgemein üblich geworden waren – und nur in manchen dienstlichen Gewändern war der Ansatz einer militärischen Montur zu erkennen.

Es bleibt jedoch festzuhalten, dass im Laufe der Entwicklung die Livree in jedem Fall der Militäruniform vorausging. Die wesentlichen Unterschiede der beiden Kleidungsarten können wie folgt zusammengefasst werden:

Die Militäruniform ist für alle gleich, mit besonderem Schnitt und besonderer Farbe (z. B. das preußische Königsblau oder das *Bleu du Roi* in Frankreich). Sie zeichnet die Mitglieder der staatlichen Streitkräfte als solche aus. Innerhalb der Streitkräfte werden die diversen Armeekorps oder Einheiten durch eigene Embleme und Farben gekennzeichnet, während Rang, Dienstgrad und Funktion aus den Abzeichen ersichtlich sind. Alle oben genannten Elemente sind Symbole der militärischen Disziplin, der sich die Soldaten aller Rangstufen unterordnen müssen.

Die Livree ist das Gewand, das die Personen im Dienst eines Monarchen, Fürsten oder Großgrundbesitzers eindeutig kennzeichnet. Diese Kleidung trägt die heraldischen Farben, die Symbole und das Wappen des entsprechenden Hauses als Besatz. Je nach Rang und Amt sind diese Personen in folgende Kategorien unterteilt: hohe Würdenträger, Beamte, Leibwächter, Angestellte und Dienstboten. Alle diese Leute sind natürlich am Hofe beschäftigt und leisten die Dienste, die zum höfischen Leben gehören, von der alltäglichen Routine bis zum außerordentlichen Ereignis, je nach den Gegebenheiten und Bräuchen. Von den Ministern bis zu den Lakaien gehen alle ihrer Tätigkeit in der jeweiligen, amtsgebundenen Tracht nach, die, je nach Funktion, Protokoll und Anlass, mehr oder weniger reich geschmückt sein kann. Im Falle der Gardisten finden sich Unterschiede in der Kleidung der Offiziere, Wachtmeister und der einfachen Soldaten.

Wie aus den genannten Unterscheidungen leicht ersichtlich ist, bezeichnen Militäruniform und Livree die Zugehörigkeit zu zwei ganz verschiedenen Einrichtungen: Im ersten Fall handelt es sich um das nationale Heer, im zweiten um das Personal des sog. „königlichen Hauses", im vorliegenden Falle also der „päpstlichen Familie". Gemeint ist damit allgemein der höfische Apparat und das Gefolge des Fürsten, die ja auch als Spiegel des Prestiges und der Autorität des Monarchen galten.

Im Mittelalter und in der Renaissance, als noch keine Militäruniformen existierten, ließen die Heere, wenn sie sich zum Kampf aufstellten, die Banner ihrer jeweiligen Könige, Fürsten oder Herren im Winde wehen, zur Unterscheidung der gegnerischen Parteien. Die Söldnerkompanien stellten sich unter die Insignien ihrer Hauptleute.

Die Livree kam also nicht nur im Rahmen des höfischen Zeremoniells zum Einsatz, sondern auch im Kampf. Zur besseren Kennzeichnung wurden alle Arten von Bannern und Feldzeichen verwendet: Standarten, Oriflammen oder große Fahnen. Auf der Kleidung oder den Rüstungen hingegen waren die Wappen oder Symbole der jeweiligen Häuser angebracht. Die Schweizer beispielsweise verwendeten sehr oft das weiße Kreuz.

Die Kompanien königlicher oder fürstlicher Leibgarden können in zwei Hauptkategorien unterteilt werden: a) die ehrenamtlichen, bei denen es auch politische Aspekte zu berücksichtigen galt und die oft nur zum Zweck engerer Beziehungen zwischen dem Herrscher und der Aristokratie eingerichtet wurden. Sie bestanden aus Mitgliedern des Adels, und ihre Aufgaben waren ausschließlich auf höfischen Prunk gerichtet; b) die eigentlichen militärischen Einheiten, die in Kriegs- und Friedenszeiten für die Sicherheit und Unversehrtheit des Monarchen zuständig waren.

Im erstgenannten Fall waren äußerliche Aspekte natürlich vorherrschend, im zweiten hingegen galten Effizienz und militärische Strenge, und diese Einheiten blieben unvermindert bestehen und zahlenstark, solange die Herrscher an der Spitze ihrer Truppen im Feld standen. Die Geschichte lehrt uns, dass die Schweizergarde dem zweiten Typus angehörte.

Diesbezüglich verdient folgender Aspekt besondere Aufmerksamkeit: Die Schweizer, die in den päpstlichen Dienst berufen wurden, waren ein Infanteriekorps, gehörten also zu einer Gattung, in der dieses Volk auf dem Schlachtfeld lange Zeit führend war. Ihre Qualifikation als Infanteristen wird bis heute durch ihre ursprüngliche Ausrüstung bezeugt.

Schließlich schwächten sowohl die dienstlichen Anforderungen als auch das Leben bei Hofe den militärischen Charakter der Schweizergarde etwas ab, vor allem als Italien nicht mehr Schauplatz des Konflikts zwischen den Großmächten und dem Kirchenstaat wegen der Vorherrschaft über die Halbinsel war.

Die Vorläufer

In der Sammlung von Roman Fringeli gibt es keine Stiche, auf denen die Uniformen der Schweizergarde im Zeitraum 1506–1527 abgebildet sind. Das ist in Anbetracht der insgesamt wenigen dokumentarischen Belege über jene Zeit nicht weiter verwunderlich. Dennoch wollen wir einen kurzen Rekonstruktionsversuch wagen, um dem Entwicklungsprozess der Uniformen der Päpstlichen Schweizergarde eine Grundlage zu geben.

Die Dokumente bescheinigen, dass den Päpsten schon seit den ersten Jahrhunderten Leibgarden zu Diensten standen. Es gab im Laufe der Zeit verschiedene davon, weil sie immer wieder aufgelöst oder ausgewechselt wurden. So war die Sicherheit des Heiligen Vaters unterschiedlichen Formationen anvertraut: Zunächst waren es die *Draconarii*, die den Papst bei religiösen Feierlichkeiten eskortierten und ihn vor dem Andrang der Gläubigen schützten. Es folgten die *Maggiorenti* oder *Stimulati*, welche mit Holzstöcken in den Händen den berittenen Papst bei seinen Besuchen in den Kirchen begleiteten. Außerdem gab es die *Dilungarii*, die *Prefetti navali* und die *Mazzieri* (Stabträger). Ihre Stäbe mit silbernem Knauf waren das Symbol für Gerechtigkeit und Autorität. Sie nahmen an allen wichtigsten Veranstaltungen der Kirche teil und wurden erst in jüngerer Zeit aufgelöst, nämlich unter Papst Paul VI., der den höfischen Apparat des Vatikans reformierte und vereinfachte.

Zu einer anderen traditionsreichen Institution mit Namen *Guardia Palatina* (Palatingarde) gehörten hingegen die 1485 gegründeten *Cavalleggeri* (Leichtberittenen) und die 1555 gegründeten *Lance spezzate* („Gebrochene Lanzen"). Beide Einheiten agierten in Absprache mit den Schweizern, denn sie alle waren ja Teile ein und derselben Struktur. Jede Abteilung hatte jedoch ihren eigenen Zuständigkeitsbereich und spezifische Aufgaben im Vatikans- und im Quirinalspalast.

Die *Cavalleggeri* und die *Lance spezzate* wurden 1798 durch die französischen Besatzer aufgelöst, bildeten sich aber drei Jahre später neu und wurden zur *Guardia Nobile di Sua Santità* (Nobelgarde des Papstes).

Jede der drei oben genannten Truppen besaß eine eigene Uniform als Symbol der eigenen Identität, und zwar auch in militärischer Hinsicht, das heißt je nach Art der erbrachten Dienstleistung.

Die Schweizer trugen demnach stets Infanterieuniformen mit entsprechenden Stangenwaffen (Hellebarden und Piken), Schwertern und Musketen, denn das entsprach der Funktion ihrer Truppengattung. Die *Cavalleggeri* waren wie Mitglieder der leichten Kavallerie ausgestattet, und ihr Rüstzeug bestand aus Brust- und Rückenpanzer (Korselett) mit Arm- und Beinschienen; ihr Helm war die Sturmhaube, an ihrer Seite trugen sie ein großes Schwert, und ihre Lanze war geschmückt mit einer Taftbanderole in den Farben der Familie des Papstes oder der Kirche. Das typische Kleid dieser Leichtberittenen war der *Sago manicato*, das besondere Gewand der Stuhlträger des Papstes (*Sediari*). Das Korps war zwei Kompanien stark, die im Allgemeinen von Neffen des amtierenden Papstes befehligt wurden. Der Bannerträger der Heiligen Römischen Kirche hatte den Dienstgrad und trug die Uniform der *Cavalleggeri*.

Auch die *Lance spezzate* waren ein Reiterkorps und hundert Mann stark, die alle unter dem papsttreuen römischen Adel ausgewählt wurden. Bei ihrer Gründung war den Mitgliedern in einer feierlichen Zeremonie der Ehrentitel eines Ritters der Kirche verliehen worden. Bei Ausritten oder Umzügen durch die Stadt stellten sich die eskortierten Edelleute um den Papst auf, bei anderen Anlässen folgten sie ihm.

Von 1506 bis 1527 – Die erste Zeit im Vatikan

1506 wurden die Bemühungen Papst Julius' II., eine Schweizer Garde in seinen Dienst zu stellen, von Erfolg gekrönt. Das endgültige Abkommen zwischen dem Heiligen Stuhl und der Eidgenossenschaft wurde erst 1510 unterzeichnet. Da es sich nun um einen zwischenstaatlichen Vertrag handelte, war die Abmachung nun weniger prekär, denn früher war die Entsendung von schweizerischen Truppen stets *ad personam* erfolgt, also jeweils für den amtierenden Papst, und bei dessen Tod erlosch dann auch das Dienstverhältnis der Garde.
Im Januar 1506 kam also eine Kompanie von 150 Fußsoldaten nach Rom. Ihr Kommandant war Kaspar von Silenen, ein Adliger aus dem Kanton Uri.
Wir verfügen über keine detaillierten Informationen über die Eigenschaften dieser Abteilung, aber wir haben eine Darstellung in der Schilling-Chronik aus dem Jahr 1513 von der Ankunft der Schweizer Infanteristenkolonne in Rom: Das Bild zeigt Papst Julius II., der die Männer an den Stadttoren empfängt und ihnen seinen Segen erteilt. Ein berittener Prälat, möglicherweise Kardinal Schiner von Sitten, begleitet die Spitze der Marschkolonne. In den ersten Reihen marschieren die Büchsen- oder Arkebusenträger, es folgen die Hellebardiere, dann die Musik mit Trommeln und Pfeifen. In der Mitte geht der Kommandant in halber Rüstung: Er trägt einen Panzer mit Schulterriemen, Arm-, Ellenbogen- und Handschutz; Becken und Beine stecken in roten Strumpfhosen; sein Helm ist eine sog. Barbute. In der rechten Hand hält er den Kommandostab als Zeichen seiner Amtswürde. Neben ihm flattert eine, ebenfalls rote, Standarte, in deren Mitte Tiara, Schlüssel und Wappen des regierenden Papstes abgebildet sind. In der Reihe hinter ihm gehen ausschließlich Hellebardiere. Der Aufzug dieser Soldaten steht noch unter dem Einfluss der Mode des 15. Jahrhunderts, und es ist die allgemein gebräuchliche Kleidung für Soldaten, Bürger und Volk. Sie besteht aus einem Wams (auf dem Bild meist aus scharlachrotem Tuch), das in der Taille von einem Gürtel mit Schwerthalterung zusammengefasst wird, so dass die kleinen Schöße besser zur Geltung kommen. Das Oberteil hat Puffärmel bis zum Ellbogen, die dann zur Hand hin eng zulaufen. Die anliegenden Strumpfhosen bestehen aus vier zusammengenähten Teilen. Manche der Männer haben ein weißes und ein blaues Beinteil, bei anderen ist auch das Wams zur Hälfte weiß und zur Hälfte blau, wieder andere sind ganz in gelb gekleidet. Die vorherrschende Farbe in der Formation ist jedoch rot. Mit Ausnahme von zwei Helmträgern, die möglicherweise als Wachtmeister zu identifizieren sind, tragen alle anderen eine Filzkappe, die in den meisten Fällen von roter Farbe ist und verschiedene Formen aufweist.

Die gesamte Darstellung ist sehr informativ. Zwar entstand sie erst 1513, also einige Jahre später als das abgebildete Ereignis, aber trotz ihrer geringen Größe enthüllt sie uns zahlreiche Details über das Aussehen dieser Infanterieeinheiten, sowohl was ihr Rüstzeug (Flinten, Hellebarden, Panzer und Helme) als auch was ihre Abzeichen betrifft. Man erkennt das Anliegen des Autors, diese Begebenheit in vielen Einzelheiten zu dokumentieren, und das Ganze hat, dem Geschmack des Künstlers entsprechend, einen etwas „gotischen" Anstrich.

Da die Truppe sich erst an den Toren zur Ewigen Stadt befindet, liegt die Vermutung nahe, dass die Männer noch die gleiche Kleidung wie bei ihrer Rekrutierung in der Heimat tragen, während ihnen später eine ihrer Funktion entsprechende Montur ausgehändigt wurde. Dafür spräche unter anderem die Verschiedenartigkeit der Farbgebung, aber es handelt sich nur um eine Hypothese. Ohne gesicherte Belege würde man nicht zu behaupten wagen, dass es sich um die erste Uniform der Päpstlichen Schweizergarde handelt.

Es gibt weitere Zeugnisse ähnlicher Art. Eines der aufschlussreichsten ist sicherlich die in der Vatikanischen Bibliothek aufbewahrte Miniatur, worauf der triumphale Einzug von Papst Julius II. in Bologna dargestellt ist. Das Bildchen ist recht bekannt, auch weil es in den Schriften von Oberst Repond eingehend beleuchtet ist. Das interessanteste Element ist zweifellos die Gestalt des ersten Kommandanten Kaspar von Silenen: Der Posten des Offiziers ist auf der rechten Seite des päpstlichen Wagens, wie vom Protokoll vorgesehen. Von Silenen trägt die Kleidung eines Edelmanns. Sie besteht aus einem ausgeschnittenen Rock mit Puffärmeln bis zum Ellbogen, die dann am Unterarm anliegend werden. Die kleinen Schöße werden in der Taille von einem Gürtel zusammengehalten, an dem vorne das Schwert hängt. Außerdem sieht man eine kurze Pluderhose sowie zweifarbige Beinlinge. Insgesamt erinnert diese Abbildung stark an das Selbstporträt des jungen Albrecht Dürer, wenn man einmal von der Kopfbedeckung absieht: Von Silenen trägt nämlich einen turbanartigen Kopfputz, geschmückt mit einer Feder, die nach hinten fällt.

Der Kommandant stützt sich mit der linken Hand auf einen Stab als Zeichen seiner Autorität und trägt um den Hals eine

breite goldene Gliederkette, die seinen Rang als hohen Würdenträger des päpstlichen Hofs verdeutlicht.

Die Miniatur ist selbstverständlich als rühmendes Gedenkmedaillon gedacht und zeigt Anklänge an gewisse Darstellungen aus dem antiken Rom mit gefesselten Gefangenen und Soldaten im Brustpanzer.

Besonders soll hier herausgestellt werden, dass vor dem *Sacco di Roma* die Männer der Päpstlichen Schweizergarde auf den zeitgenössischen Darstellungen nach der italienischen Renaissancemode gekleidet sind. Das belegen zwei weitere bekannte Beispiele, und zwar zum einen das Fresko Raffaels im Vatikan, auf dem das Wunder der Messe von Bolsena zu sehen ist: Die fünf neben der *Sedia gestatoria* knienden Schweizer tragen allesamt den italienischen *Sajone*, eine Art Rock mit langen, plissierten Schößen. Dass gerade diese Männer mit dem Schutz des päpstlichen Stuhls betraut worden waren, hatte einen ganz speziellen Hintergrund: Bei der Schlacht von Ravenna am 11. April 1512 waren die Schweizer dem Papst zu Hilfe geeilt und wendeten so das Schicksal der Kirche, was ihnen den Ehrentitel *Defensores ecclesiasticae libertatis* eintrug. Ebenfalls in den Vatikanischen Stanzen befinden sich weitere Darstellungen der frühesten Gardisten: 1517 malte Giovan Francesco Penni, Raffaels Lieblingsschüler, das Fresko mit dem Titel „Der Reinigungseid des heiligen Leos III.". Die darauf abgebildeten Wachtmeister tragen den *Sajone*, der in diesem Falle eher *Sopravveste* (Ober- oder Waffenrock) genannt wurde, über dem Panzer. Die Wachtmeister haben das weiße Schweizer Kreuz sowohl auf der Brust als auch auf dem Rücken und den Stab als Rangabzeichen. Die Männer sind mit Schwert und Dolch bewaffnet, ihre Kopfbedeckung ist der *balzo*, darüber eine Kappe mit hochgezogenem Rand.

Derselbe Maler stellt auf seinem Fresko „Die Konstantinische Schenkung" aus dem Jahr 1524 einen Offizier der Schweizergarde dar. Dieser trägt einen eleganten *Sajone*, teilweise bedeckt durch einen Mantel, den der junge Mann mit affektierter Nonchalance darüber geworfen hat.

Die Trachten, die auf den oben beschriebenen Bildern von den Schweizern getragen werden, entsprechen in Vielfalt und Stil vollständig den Gestalten auf Pinturicchios Werken.

Ein anderes sehr interessantes Fresko zeigt den dritten Gardekommandanten, Kaspar Röist, mit seinen Männern unter dem Kreuz. Es stammt ebenfalls von einem Mitglied der Werkstatt Raffaels. Das Werk mit dem einfachen Titel „Kreuzigung Christi" ist um 1522/23 zu datieren und wurde von Röist selbst bei Polidoro da Caravaggio (ca. 1499–ca. 1543) für die sog. Schweizerkapelle der Kirche S. Maria della Pietà auf dem Campo Santo Teutonico in Auftrag gegeben. Der Kommandant steht im Vordergrund als beherrschende Figur der Gesamtkomposition; um ihn sind seine Männer, alle mit der Hand am Schwertgriff, um die Waffe jederzeit ziehen zu können. Hinter der ersten Reihe erkennt man die Gruppe von Bewaffneten, aus der viele Hellebarden und Piken herausragen. Linker Hand, zu Füßen des Kreuzes, erscheinen die frommen Frauen. Die Dramatik der Szene ist nicht zu übersehen, handelt es sich doch um einen feierlichen Schwur unter dem Kreuz zur Verteidigung der Kirche, den Röist bis zum Opfer seines Lebens halten wird. Er trägt den *Sajone* mit langen Schößen bis übers Knie, die Puffärmel sind weit bis zum Ellbogen, während die Unterarme wohl von den Armschienen seines Korseletts bedeckt sind; die Zipfel seines Umhangs sind nach hinten geworfen. Das Ganze erweckt den Eindruck klassischer Kleidung einer ranghohen Person.

Aus der Untersuchung dieser Bilder können wir einige Schlussfolgerungen über die Kleidung der *Cohors Helvetica* zu Beginn ihres Dienstes in Rom ableiten. Alle bisher betrachteten Persönlichkeiten sind Offiziere oder Wachtmeister, und dieser Umstand ist an sich schon entscheidend bezüglich der unterschiedlichen Kleiderordnung. Auch die beiden oben genannten Kommandanten, von Silenen und Röist, tragen ganz verschiedene Bekleidung, obwohl sie das gleiche Amt innehatten. In diesem Fall jedoch kommt die Entwicklung der Mode ins Spiel, denn der erste folgt noch dem eher zierlichen Geschmack und der Mode des 15. Jahrhunderts, mit anliegendem, kurzgeschößtem Wams, Puffärmeln kleinerer Ausmaße und schließlich engen Strumpfhosen, so als sollte die menschliche Figur ganz besonders betont werden. Der spätere Kommandant hingegen trägt den langen *Sajone* und einen Waffenrock mit ausladendem Faltenwurf, der dem Träger ein besonders feierliches Auftreten verleiht.

Die einfachen Hellebardiere oder Truppensoldaten waren anders ausstaffiert. Wie alle anderen Soldaten ihrer Zeit bevorzugten sie kurze, eher anliegende Kleidung, die größere Bewegungsfreiheit ermöglichte. Belege hierfür sind: die Darstellung in der Schilling-Chronik, der Stich in der Vatikanischen Bibliothek mit dem Triumph Julius' II. wie auch die Skizzen Raffaels zum Wunder von Bolsena (heute im Louvre), auf denen der Papst auf der *Sedia gestatoria* mit den eskortierenden Schweizern zu sehen ist. Auf allen drei Bildern tragen die Truppenmitglieder kurze, anliegende Kleidungsstücke. Außerdem taucht schon 1512 zum ersten Mal die deutsche Mode auf, bei der sowohl das Wams als auch die Hosen und Beinlinge durch Einschnitte aufgelockert werden.

Bei der Endfassung des Freskos beschloss Raffael jedoch, die einfachen Hellebardiere durch Wachtmeister zu ersetzen, weil diese mit ihren *Sajoni* die ganze Szene vornehmer und feierlicher wirken ließen.

Auch die Bewaffneten um Kommandant Röist sind in bescheidener Aufmachung dargestellt. Der Kommandant hingegen betont durch die Kleidung auch seinen Rang. Von seinem Gürtel hängen Schwert und Streitaxt.

Aus dieser kurzen Analyse gehen folgende wesentliche Elemente hervor:

Um sich von den einfachen Soldaten zu unterscheiden, tragen Offiziere und Wachtmeister verschiedenartige Kleider, die Wachtmeister außerdem einen Stab.

Das Fußvolk der Päpstlichen Schweizergarde kleidet sich wie alle anderen Soldaten ihrer Zeit, nämlich praktisch: kurzgeschößtes Wams, kurze Hosen, die nur knapp den Beinansatz überragen, anliegende Strumpfhosen. Diese Montur sollte nicht nur größte Bewegungsfreiheit, sondern auch ein einfaches Anlegen des Rüstzeugs (Brust- und Rückenpanzer, Schulterstücke, Arm- und Ellbogenschützer usw.) ermöglichen.

Um 1512 hält auch bei den Schweizer Truppen die in deutschen Landen so geschätzte Tracht mit vielen Einschnitten Einzug. Repond nennt diesen Stil *tailladé*, und er erlangte traurige Berühmtheit mit den Landsknechten (siehe die vorbereitenden Studien zum Fresko der „Messe von Bolsena" – Paris, Louvre).

Das Fresko von S. Maria della Pietà im Campo Santo Teutonico bietet ein einmaliges Zeugnis über das Aussehen der Päpstlichen Schweizergarde in Kampfbereitschaft, also auch eine Darstellung der Männer, die den Papst während des *Sacco di Roma* verteidigten.

Ein anderer, meiner Ansicht nach zentraler Aspekt jeder Untersuchung der Schweizergarde-Uniformen ist die Farbenwahl für die Dienstkleidung der Truppe. Wir wissen ja, dass die Offiziere und Wachtmeister sich in anderer Farbe und Aufmachung als ihre Untergebenen kleideten. Es stellt sich also folgende Frage: Beziehen sich die für die Schweizer Soldaten gewählten Farben – Gelb, Blau und Rot – auf das heraldische Wappen eines Papstes, wie es normalerweise für die Leibwachen von Herrschern der Fall war, oder waren dabei andere Überlegungen maßgebend, vielleicht sogar der Zufall? Ohne Zweifel gehören Gelb und Blau zum Wappen Papst Julius' II. della Rovere (goldene Eiche auf blauem Grund). Die rote Farbe wäre mit dem ersten Papst aus der Medici-Familie, Leo X., dazugekommen, der nach dem Tode Julius' II. gewählt wurde. Das Wappen der Medici präsentiert sich folgendermaßen: goldener Grund mit einer Raute aus sechs Kugeln; fünf davon sind rot, die sechste, die über allen anderen thront, trägt das Wappen der französischen Könige und ist daher blau mit goldenen Lilien. Dies war eine besondere Anerkennung, die Ludwig XI. der Familie Medici gewährt hatte.

Auf diese Weise wäre diese Drei-Farben-Kombination zu begründen. Ihre Beständigkeit könnte nicht zuletzt darauf zurückzuführen sein, dass das Pontifikat des nächsten Papstes, Hadrians VI., nur sehr kurz war (Januar 1522–September 1523) und sein im November 1523 gewählter Nachfolger Clemens VII. wiederum aus der Medici-Familie stammte. Dies führte sicherlich dazu, dass der Vatikan nachhaltig vom Florentiner Herrscherhaus geprägt wurde. Wie dem auch sei: Die drei Farben der Gardistenuniform bleiben nicht nur bis zum Pontifikat Gregors XVI. unverändert, sie wurden sogar in die Fahne dieses Korps aufgenommen.

Wenn man einmal von der heraldischen Frage absieht, ist nicht zu unterschätzen, dass die Kombination von Gelb, Blau und Rot ästhetisch ansprechend war und die Hellebardiere weithin als solche identifizierte. Sehr wahrscheinlich war die Auswahl der Uniformfarben einerseits vom Zeitgeschmack und andererseits von der Notwendigkeit, die Farben des amtierenden Papstes zu tragen, beeinflusst. Es ist ja wohlbekannt, dass die meisten Geschehnisse auf einer Verkettung verschiedener Ursachen beruhen.

Repond neigt indes eher dazu, der Farbenwahl eine heraldische Ursache abzusprechen, und führt sie auf den italienischen Modeeinfluss der damaligen Zeit zurück. Demnach sollten die Soldaten bunt gekleidet sein. Diesbezüglich zitiert er Baldassarre Castiglione: „Solcherart ausgestattet ist ihnen eine gewisse Lebendigkeit und Rührigkeit zu eigen, die gut zu den Waffen passt."

So endet die erste Dienstperiode der Schweizergarde am Hofe der Päpste. Die Treue zu ihrem Eid, den Röist unter dem Kreuz bekräftigt hatte, wird einen tragischen, wenn auch ruhmreichen Epilog finden – gleichsam eine Bestätigung des Titels *Defensores ecclesiasticae libertatis*, der auf dem Feld verliehen worden war.

Es sollten ganze 21 Jahre vergehen, bevor das kaiserliche Verbot der Anwesenheit der Schweizergarde im Vatikan wieder aufgehoben wurde.

1548–1630: Rückkehr in den Vatikan

Kaiser Karl V. hatte sein Veto gegen den Verbleib der Schweizergarde in Rom eingelegt. Die lange Verbannung war jedoch nicht nur durch diesen Umstand bedingt, denn es besteht kein Zweifel, dass auch der Religionskonflikt und die sich daraus ergebenden Auseinandersetzungen zwischen den Schweizer Ständen ins Gewicht fielen.

Ein erster Versuch zur Wiederherstellung einer Truppe eidgenössischer Söldner im Kirchenstaat erfolgte 1542, also bevor es zwischen Paul III. und Karl V. zum Bruch kam. Das Abkommen war allerdings auf drei Jahre beschränkt und kann daher nicht als tatsächliche Wiedereinsetzung der Päpstlichen Schweizergarde betrachtet werden. Dazu kam es erst später: Am 10. April 1548 unterzeichnete Papst Paul III. einen Vertrag mit den katholischen Orten zur Anwerbung einer 200 Mann starken Garde. Die Vertragsklauseln sahen die gleichen Bedingungen wie für die in Frankreich tätigen Soldaten vor, insbesondere bezüglich Privilegien und Immunität.

Jost von Meggen wurde zum Kommandanten ernannt, und im September 1548 führte er seine Männer nach Rom, um dort endlich den Dienst wieder aufzunehmen.

Wie vorauszusehen, hatte sich die Mode während der zwanzigjährigen Abwesenheit der Garde aus dem Vatikan weiterentwickelt und verschiedene Veränderungen erfahren. Leider besitzen wir keine gesicherten Informationen über die Tracht der damaligen Gardisten und können daher nur einige Hinweise aus den Darstellungen der zeitgenössischen Künstler heranziehen. Es gibt jedoch mehr als einen Fixpunkt, der als Grundlage einer deduktiven Analyse dienen kann.

Zunächst ist zu bemerken, dass die deutsche, vor allem von den Landsknechten verbreitete Mode sich inzwischen durchgesetzt hatte und teilweise extreme Formen annahm. Diese Mode beeinflusste nicht zuletzt die Päpstliche Schweizergarde, denn auch ihre Mitglieder gehörten ja zum deutschen Kulturkreis. Außerdem darf nicht vergessen werden, dass – entsprechend dem ausdrücklichen Willen Karls V. – eine Truppe von Landsknechten die Schweizer als Leibgarde des Pontifex abgelöst hatte. Infolgedessen bekam die Tracht ab 1548 ein anderes Aussehen als noch 1527 und wurde diesbezüglich besonders aus zwei Richtungen beeinflusst: zum einen vom deutschen Geschmack und zum anderen von der spanischen

Mode, deren Prägung sich in einem veränderten Schnittmuster für Wams und Beinkleid niederschlagen sollte. Bis Ende des Jahrhunderts machen sich beide Einflüsse bemerkbar, ohne dass sich jedoch einer gegen den anderen vollends durchsetzen konnte.

Für das Gleichgewicht zwischen den beiden Modeexzessen kann man im Wesentlichen zwei Gründe anführen. Der erste dafür ist, dass sich die in Rom vorherrschende ästhetische Tendenz direkt aus dem künstlerischen Einfallsreichtum der großen Meister ergab (Pinturicchio, Leonardo, Raffael oder Michelangelo, um nur ein paar von ihnen zu nennen). Alle diese Künstler hatten nämlich in engem Kontakt mit den römischen Päpsten gewirkt und durch ihre Meisterwerke die Ambitionen ihrer Auftraggeber darzustellen versucht. Damit hinterließen sie der Kirche das Erbe ihrer Auffassung des „Schönen". Anders ausgedrückt: Konnte jemand, der tagtäglich Prachtstücke wie die Fresken der Vatikanischen Stanzen oder der Sixtinischen Kapelle vor Augen hatte, sich damit begnügen, als Leibgarde plumpe Mannen um sich zu haben, mit anachronistischen Federbüschen und Gewändern voller Einschnitte?

Es gilt darüber hinaus zu berücksichtigen, dass der päpstliche Hof sowohl religiösen als auch liturgischen Ansprüchen gerecht werden musste und seine Gestaltung daher Bescheidenheit und Genügsamkeit erforderte. Daher konnte er es natürlich in keiner Weise mit dem Prunk und Pomp des französischen oder spanischen aufnehmen. So behält auch in der zweiten Hälfte des 16. Jahrhunderts (und bis ins 17. hinein) die Tracht der Schweizergarde ihre zurückhaltende Eleganz, die sie zuvor gekennzeichnet hatte. Sie wird zu einem gern gesehenen Sujet auf Darstellungen vatikanischer Zeremonien (feierliche Inbesitznahme des Lateranpalastes [sog. *Possesso*], Prozessionen, Konsistorien, Audienzen für wichtige Persönlichkeiten u. a.).

Die damaligen Chroniken (z. B. die von Gaetano Moroni zitierten) sprechen davon, dass die Darstellung der Schweizergarde oft von einem Hinweis auf deren *antico costume* begleitet ist, quasi als Anspielung auf die Identität dieses Korps, auf seine Treue zum Papst oder auf die Wertschätzung durch die Römer. Wenn man diese Anhaltspunkte zusammenfasst, könnte man zu dem Schluss kommen, die Übernahme dieses „deutschen" Kleidungsstils bei der Rückkehr nach Rom sei auch als eine Bestätigung ihrer schweizerischen Herkunft zu werten.

Diesbezüglich muss auch betont werden, dass sich in jenen Jahren der Unterschied zwischen der Tracht der päpstlichen Schweizer und der Uniform der Karl V. dienenden Landsknechte stärker ausprägt. Oberst Repond hat in seiner bekannten Abhandlung diesen Aspekt gut herausgestellt, untermauert von den Zeugnissen aus der entsprechenden Ikonografie der damaligen Zeit, z. B. der Radierung von Etienne Dupérac mit einem Fest im römischen Viertel Testaccio, auf dem ein Schweizergardist dargestellt ist. Das Werk stammt aus den Jahren 1548/49 und steht daher der Rückkehr des Korps nach Rom chronologisch am nächsten. Der Hellebardier trägt keinen *sajo* mehr, sondern ein Justaucorps mit Schlitzen. Die Ärmel sind in raffaeleskem Stil gearbeitet, d. h. sie bestehen aus Stoffstreifen bis zum Ellbogen und werden dann anliegend bis zum Handgelenk, während das Beinkleid (Culotte), dem spanischen Stil folgend, länger und breiter geschnitten ist und fast bis zum Knie reicht. Die Schweizer auf Vasaris Fresko im Palazzo Vecchio in Florenz sind ähnlich gekleidet: Ihr Justaucorps hat nur zwei Schlitze auf der Brust, die Ärmel präsentieren sich wie oben beschrieben.

Anders verhält es sich, wenn die schweizerischen Söldner in Italien oder im Ausland kämpfen, manchmal für und manchmal gegen Karl V. In diesem Fall ist ihre Uniform der Landsknechttracht viel ähnlicher. Die entsprechenden Belege stammen u. a. aus den Wandteppichen mit Darstellungen der Schlacht von Pavia (Museo Nazionale, Neapel) und dem Stich von 1551 über die Schlacht von Mühlberg (Vatikanische Bibliothek).

Die zweite Hälfte des 16. Jahrhunderts ist glücklicherweise weniger karg an ikonografischen Belegen als die erste, und zwar nicht nur über den Zuschnitt der Gardeuniform, sondern vor allem über ihre Farben. Zu den wichtigsten zählen die Fresken von Vasari im Palazzo Vecchio in Florenz aus dem Jahr 1559 (s. oben) und die der Gebrüder Zuccari in Caprarola (1562). Das Staatsarchiv in Rom enthält außerdem einen erheblichen Teil der Dokumente des ehemaligen Kirchenstaats, darunter auch das Archivio Camerale mit den Akten über die päpstlichen Waffeneinheiten. Im Teilbereich „Aufträge" aus der Amtszeit Papst Julius' III. (1550–1555) gibt es sogar einen Kaufauftrag für verschiedene Stoffe zur Herstellung der Gardistenuniformen. In heute verständlicheren Begriffen handelte es sich um feinen Stoff aus gelber und tiefblauer Wolle und um rotes Futter – die drei klassischen Farben der Schweizergarde. Während der folgenden Pontifikate weichen die Informationen über die Farben in den Kaufaufträgen allerdings entweder von den noch erhaltenen bildlichen Darstellungen ab, oder sie fehlen teilweise bzw. ganz.

Ab etwa 1570 liefert eine umfangreiche Reihe von Kunstwerken, sowohl Bilder als auch Drucke, Fresken und Skulpturen, viele nützliche Elemente zur Rekonstruktion der Entwicklungsphasen im Aussehen der Gardistentracht. Der Großteil der entsprechenden Dokumentation befindet sich natürlich in Rom und wird in mehreren Palazzi, Museen, Galerien, Bibliotheken und Archiven, darunter das Gabinetto Nazionale delle Stampe, aufbewahrt. Es fehlt also nicht an Forschungsmaterial. Trotzdem konnten nicht alle Übergänge dieser Evolution hinreichend geklärt werden. Wir können dennoch mit guter Wahrscheinlichkeit sagen, dass die Tracht der Schweizer zwischen 1570 und 1600 ihre eigenen, besonderen Züge annimmt, die von späteren Modeerscheinungen nicht mehr nachhaltig beeinflusst werden. Einige der untersuchten Bildwerke sind besonders interessant, weil sie uns viele Informationen zu unserem Thema liefern. Dazu zählt zweifellos der 1570 datierte Stich von van Schoel (Vatikanische Bibliothek): Die Hellebardiere tragen hier fast die gleiche Kleidung wie ihre Kollegen auf dem Stich von Bartolomeo Grassi, der einen päpstlichen Zug und den Papst selbst auf der Sedia gestatoria zeigt (Biblioteca Angelica, 1585). Außerdem ist diese Tracht der des Hellebardiers auf der oben genannten Radierung Dupéracs mit dem Fest am Testaccio sehr ähnlich.

Dieser Umstand legt nahe, dass die Kleidung der Schweizergarde zwischen 1549 und 1585 keine einschneidenden Änderungen erfuhr.

Schauen wir sie uns also genauer an: Das Wams war tailliert, hatte kurze Schöße und wurde vorne in der Mitte zugeknöpft. Die Ärmel bestanden aus Stoffstreifen bis zum Ellbogen und wiesen vier Schlitze auf, aus denen das Futter (wahrscheinlich roter Farbe) zu sehen war. Vom Ellbogen bis zum Handgelenk waren die Ärmel eng anliegend. Auch das Wams hatte je zwei Einschnitte vorne und hinten, jeweils links und rechts. Das Beinkleid begann mit einer anliegenden Culotte und wurde am Oberschenkel weiter mit den typischen Stoffstreifen, aus denen ebenfalls das Futter (auch hier wahrscheinlich rot) hervorlugte. Die Strümpfe reichten bis oberhalb des Knies und waren entweder einfarbig oder gestreift. Bis etwa 1585 war die Kopfbedeckung eine Art Kappe mit horizontalen Krempen, zuweilen mit Federn besetzt. Sie wurde dann abgelöst von einem Barett, zunächst aus weichem, rotem Samt, mit oder ohne Federn (s. Fresko von Jacopo Coppi in San Pietro in Vincoli), dann hutartig steif, wie man auf dem Fresko in der Vatikanischen Bibliothek mit der Aufstellung des Obelisken auf dem Petersplatz sehen kann.

Während des halben Jahrhunderts zwischen dem Pontifikat Sixtus' V. (1585–1590) und der Amtszeit Urbans VIII. (1623–1644) erreichte die Tracht der Päpstlichen Schweizergarde den Höhepunkt einer unaufdringlichen Eleganz, die ein perfektes Gleichgewicht einzuhalten vermag zwischen den Bedürfnissen des höfischen Apparats und den Exzessen der damaligen Modediktate. Die Offiziere werden weiterhin das rotfarbene Gewand des höfischen Edelmanns oder Päpstlichen Kämmerers tragen, das die Mitglieder der Päpstlichen Familie kennzeichnet.

Zu bedeutenden Anlässen tragen die Schweizer ihren Panzer, das heißt das Korselett (*corsaletto da piede*) mit Schulter-, Arm- und Ellbogenschienen sowie ledernen Schützern für die Oberschenkel. Der Helm hingegen wird – sowohl in Malereien als auch Drucken – in einer ähnlichen Form wie gewisse Exemplare des „spitzen Morions" dargestellt. Sie sind heute in der Odescalchi-Sammlung zu sehen und werden um 1570 datiert, gehören also in die hier untersuchte Zeitspanne. Die Krempe dieser Helme ist mit Aquaforte-Gravuren verziert.

Die Tracht der Hellebardiere bleibt in den meisten Teilen unverändert, allerdings ist seit Beginn des 17. Jahrhunderts die größere Weite der Hosenbeine von der Fülle des roten Unterfutters bedingt, auf dem die gelben und blauen Stoffstreifen lagen, welche wiederum schmaler waren als in früheren Jahrzehnten. Auf den ersten Blick sieht der Betrachter also eine weite rote Hose, denn die gelben und blauen Streifen sind recht schmal und distanziert voneinander angebracht.

Unter den ikonografischen Quellen, die die damalige Tracht der Päpstlichen Schweizergarde am besten veranschaulichen, möchten wir in chronologischer Reihenfolge nennen:

Ausritt Gregors XIII., eskortiert von der Schweizergarde (1572–1585, Universität Gregoriana),
Ritt anlässlich der feierlichen Inbesitznahme des Laterans durch Sixtus V. (Vatikanische Bibliothek),
Einzug Clemens' VIII. in Ferrara 1598 (Museo Nazionale di Arte Antica, Palazzo Barberini, Rom),
Porträt des Schweizergardisten Hans Hoch (1613; Gabinetto Nazionale delle Stampe, Rom),
Porträt des Gardefeldwebels Hans Hoch (1623; Gabinetto Nazionale delle Stampe, Rom),
Ritt Urbans VIII. von St. Peter zu S. Maria sopra Minerva am Fest Mariae Verkündigung (um 1630; Museo di Roma).

Auch zur Bewaffnung der Schweizergarde enthalten diese Gemälde und Stiche interessante Hinweise. Zunächst wäre hier natürlich die gefürchtete, wenn auch eher rustikale Hellebarde zu nennen. Den Abbildungen nach zu urteilen, entspricht diese Schweizer Waffe jedoch eher den Bedürfnissen des Hofes als denen des Krieges. An seiner linken Seite trägt der Gardesoldat ein Schwert. Die Künstler haben bei den entsprechenden Darstellungen ihrer Phantasie manchmal freien Lauf gelassen, aber es handelte sich auf jeden Fall um ein Schwert oder Rapier mit geflochtenem Korb, der zum Handschutz hin auslief, also um das zu jener Zeit übliche Modell. Zusätzlich zum Schwert trug der Soldat hinter dem Rücken einen Degen.

Die von den eidgenössischen Hellebardieren getragenen Infanteriepanzer, auch *corsaletti da piede* genannt, können wir bis heute in der Waffenkammer der Garde bewundern. Manche tragen noch die Punze der Barberini-Familie, falls sie nicht durch spätere Wartungsarbeiten abgetragen wurde. Dieser Rüstungstyp gehört zu der Kategorie, die um 1575 datiert werden kann, und war mit allen Schutzelementen versehen: Schulter-, Arm- und Seitenschützer, wie auf den Abbildungen der Inbesitznahme durch Sixtus V. und des Ritts von Urban VIII. zu sehen ist. Das letztere Bild wird Giovanni Ferri zugeschrieben und ist heute in der Gemäldesammlung des Palazzo Braschi in Rom (Museo di Roma) ausgestellt.

Diese *corsaletti* stammten von italienischen Waffenschmieden. Da verschiedene Handwerker mit der Herstellung betraut waren, sind sie natürlich auch etwas unterschiedlich gestaltet.

Wie jede richtige Infanterieabteilung hatten auch die Schweizer ihre Feuerwaffen, Arkebusen mit Zündschnur und schweres Geschütz. Vor allem über das letztgenannte haben wir mehrere Belege; so werden in der Waffenkammer der Garde u. a. einige *mascoli* aufbewahrt: Dabei handelt es sich um bewegliche Ladevorrichtungen oder Bodenstücke für kleinere Kanonen, deren Form an einen großen Bierkrug erinnert. Die Geschütze der Schweizergarde sind sowohl auf den Gemälden als auch auf den Stichen zu sehen, vor allem auf den Darstellungen der päpstlichen Inbesitznahmen (*Possessi*) gegen Mitte des 17. Jahrhunderts. Dort wird auch erklärt, dass zum Zug sieben Geschütze gehörten, die von Knechten mit Muskete eskortiert wurden. Die Tracht der Artilleristen war die gleiche wie bei den Hellebardieren: So erkennen wir beispielsweise auf der Darstellung mit dem Ritt Urbans VIII. von St. Peter nach S. Maria sopra Minerva eine dreiteilige Batterie, die zur Ehrensalve bereitsteht. Der Soldat daneben ist zweifelsfrei als

Schweizergardist zu identifizieren, denn er trägt die unverwechselbare Tracht, die zur Identität dieses Waffenkorps geworden ist.

Gaetano Moroni berichtet, dass die Gardisten beauftragt waren, zu wichtigen Anlässen die Salutschüsse sowohl vom Petersplatz als auch vom Platz vor dem Quirinalspalast abzufeuern.

Dieser zweite Abschnitt der Geschichte der Schweizergarde in Rom endet mit dem Bild von Hans Hoch, als ideale Synthese jenes goldenen Zeitalters, das die Schweizergarde damals erlebte und dabei stets ihrer Tradition treu blieb.

Von 1630 bis 1798

Die Einflüsse der Mode machen sich ab etwa 1670 immer mehr bemerkbar und bedingen einige Veränderungen in der Gardistentracht, die wie folgt zusammengefasst werden können: Kopfbedeckung für die Dienstkleidung wird ein schwarzer Filzhut. Um 1630 waren die Krempen noch eher schmal, während der nach oben zulaufende, hohe Hutkopf mit einem weißen Federwisch geschmückt wurde. Um 1650 hingegen werden die Krempen breiter und der Hutkopf niedriger, so dass die Form einem Musketierhut ähnelt. Wenn die Männer allerdings ihre Rüstung trugen, gehörte selbstredend ein Helm dazu, dessen Gestaltung eher an einen Burgunderhelm als an die Sturmhaube (Morion) erinnert. Dies belegen zumindest die Gemälde im Museo di Roma (Palazzo Braschi). Die Jacke hat kurze Schöße; sie ist manchmal mit Festons ausgestattet, sonst gerade geschnitten. Die Ärmel erscheinen an den Schultern leicht ausgestellt und werden zum Handgelenk hin enger, sie sind also im oberen Teil nicht mehr raffaelesk gepufft. Der Kragen ist rund mit einer weißen Halskrause. Die Hosen, nach wie vor in den drei traditionellen Farben, reichen bis unters Knie, sind jedoch weniger weit als früher, weil das rote Futter etwas zurückhaltender verwendet wird. Auch die gelben und blauen Stoffstreifen über dem Futter werden beibehalten. Die ebenfalls blau-gelbgestreiften Strümpfe sind anliegend und werden durch einen Riemen oder ein Band in rot am Knie zusammengehalten.

Zwischen dem ausgehenden 17. und dem beginnenden 18. Jahrhundert ändern sich auch einige Merkmale der individuellen Ausrüstung der schweizerischen Söldner in Rom auf Grund der Entwicklung neuer Feuerwaffen, die eine Revision der von den Infanteristen gebrauchten Stichwaffen erforderlich machte. So werden Schwert und Dolch aus der Renaissance vom Barockschwert abgelöst. Man trug es an einem langen Schulterriemen, der von der rechten Schulter zur linken Hüfte reichte. Jede neue Kriegstaktik legte außerdem die Zahlenstärke der diversen Infanterieeinheiten fest, mit verschiedenen Anteilen für Arkebusiere und Pikenträger: Im gleichen Maße, wie die Zahl der Arkebusiere zunahm, verringerte sich die der Pikenträger. Das ist sogar bei den Aufstellungen der Garde in den Darstellungen päpstlicher Großveranstaltungen zu erkennen.

Die Evolution der Mode zwischen dem Ende des Seicento und dem Beginn des Settecento zog nicht zuletzt einige Neuerungen in der Offizierstracht nach sich. Nicht abgewichen wurde allerdings vom früheren Grundsatz, wonach die Offiziere – je nach dem ihnen zuerkannten Rang – die Kleidung des höfischen Edelmanns trugen. Diese Kleider waren rot, um die Zugehörigkeit des Trägers zur Päpstlichen Familie zu verdeutlichen.

Den ikonografischen Zeugnissen entnehmen wir, dass schon im ausgehenden 16. Jahrhundert der *sajo*, auch *giubbone* (große Jacke) genannt, das Aussehen eines Kleidungsstücks angenommen hatte, das damals als *Casacca alla spagnola* (spanische Kappe) bezeichnet wurde. Wir finden dies nicht nur auf manchen der berühmtesten Tizian-Porträts, es tragen ihn auch einige Persönlichkeiten, die das große Fresko in der Vatikanischen Bibliothek mit der Krönung Sixtus' V. bevölkern. Die spanische Kappe lag bis zur Taille eng am Oberkörper an und lief dann in einem kurzen Schoß aus. Sie wurde vorn in der Mitte geschlossen, entweder durch kleine, im Stoff versteckte Haken, oder durch eine enge Knopfreihe. Die Ärmel waren normalerweise an der Schulter etwas breiter und verengten sich zum Handgelenk hin, an dem die weiße Hemdmanschette zum Vorschein kam. Die *Casacca alla spagnola* war noch während der Amtszeit Urbans VIII. (1624–1644) groß in Mode; ihren Namen hatte sie jedoch nicht von einer unleugbaren iberischen Herkunft, sondern von ihrer schwarzen Farbe, die am Hofe Philipps II. sehr beliebt war. Über der Jacke trug man gern den *Ferrajolo*-Umhang, was den Eindruck unaufdringlicher Eleganz noch erhöhte.

Im 18. Jahrhundert wurde die ehemals rote Tracht der Gardeoffiziere durch die schwarze Kleidung der päpstlichen Kämmerer ersetzt, und die Offiziere werden deshalb oft mit diesen verwechselt, vor allem bei ihrem täglichen Vorzimmerdienst. Für die Galauniform mit Panzer bleibt den Offizieren jedoch das rote Beinkleid vorbehalten. Diese schwarze Stadtkleidung der *Camerieri di spada e cappa* stellte insofern keine große Neuerung dar, als der Gardekommandant ohnehin den Rang eines weltlichen Geheimkämmerers besaß, während der Leutnant und Oberleutnant der Kategorie der Ehrenkämmerer angehörten. Für alle jedoch war diese schwarze Kleidung vorgeschrieben, „jedoch ohne Rockschoß, mit weiten Beinkleidern oder ausgepolsterten Oberschenkelhosen, die am Knie mit Riemen oder Bändern festgebunden werden". Nur zu feierlichen Anlässen wurde die Rüstung getragen. Der Hauptmann versah seinen Dienst im inneren Vorzimmer des Apostolischen Palastes, Oberleutnant und Leutnant hingegen im folgenden Gemach, das den ernannten Ehrenkämmerern vorbehalten war.

Um ihren Eskortendienst während der Ausritte, Umzüge und anderer öffentlichen Auftritte des Papstes angemessen durchführen zu können, waren die Offiziere der Schweizergarde beritten. In diesem Falle diente das Pferd natürlich nur als Transportmittel, nicht wie in einem Kavalleriekorps, wo es als wesentlicher Teil der Ausrüstung galt. Es gab keine besondere Reitertracht für die Offiziere zu Pferd, sondern es wurde nur die normale Uniform den Umständen angepasst, das heißt, die Männer trugen einfach bequemere Hosen und Stiefel mit Sporen. Die restliche Kleidung blieb unverändert, so zumindest erscheint es auf den Gemälden und Stichen.

Die Wandlungen und Launen der Mode bewirkten im Laufe der Zeit weitere Veränderungen, die das Aussehen der Schweizergarde zeitgemäß erscheinen lassen sollten. Der erste Indikator derartiger Veränderungen ist zweifellos die Kopfbedeckung: Vom Filzhut der Musketiere geht man in der zweiten Hälfte des 17. Jahrhunderts zur angehefteten oder vorn hochgestellten Krempe über. Später wird die Krempe an drei Punkten befestigt, um einen Dreispitz zu bilden. Gegen 1770 folgt wieder eine neue Formgebung. Der Hut wird weniger sperrig und bekommt einen neuen Namen: Es entsteht der Zweispitz, der bis zum Ende des Settecento von der Garde verwendet wird.

Auch die Haartracht ist der Mode unterworfen. Gegen 1630 verbreitet sich die Langhaarmode unter den Männern, Kinn- und Schurrbart werden stolz zur Schau gestellt, während Vollbärte und kurze Haare nicht mehr dem herrschenden Geschmack entsprechen. Um 1680 verschwinden auch Schnurrbart und Spitzbart, es bleiben jedoch die langen Haare, ja sie werden noch zu auffälligen Lockenperücken gesteigert, die jedoch den begüterten Klassen, den hohen Würdenträgern und dem Adel vorbehalten bleiben. (Nicht zufällig werden sie heute noch an englischen Gerichtshöfen benutzt.) In der Darstellung Papst Innozenz' XIII. (1721–1724) bei der Fußwaschung nehmen auch die Schweizer an der Zeremonie teil. Die Männer sind im Saal in zwei einander gegenüber stehenden Reihen aufgestellt. Eine davon besteht aus Hellebardieren mit Brustpanzer und Burgunderhelm; die Gardisten auf der anderen Seite tragen keine Rüstung. Diese stehen mit ihrem Wachtmeister ohne Kopfbedeckung da, tragen den Dreispitz unter dem Arm und zeigen daher ihre lange Haarpracht im Stil Ludwigs XIV. Manche der Offiziere tragen eine Perücke, mehrheitlich handelt es sich jedoch um Eigenhaar, das nach der damaligen Mode gekämmt ist. Zur Uniform ist zu bemerken, dass nur die Gardisten ohne Rüstung einen geraden Kragen (*goletto*) aus weißem Tuch tragen. Ihr Schwert hingegen hängt an einem langen Schulterriemen aus gelbem Leder. Am linken Rand des Bildes, also an der Saaltür, ist eine weitere Gardeeinheit in zwei Reihen dargestellt, die zum Einzug der Gäste Spalier steht. Auch hier sehen wir die gleiche Situation: Eine Reihe von Hellebardieren (in Vorderansicht) trägt die Rüstung, die in Hinteransicht nicht; die gerüstete Reihe steht unter dem Kommando eines Offiziers, während die Männer in Halbgala vom Wachtmeister angeführt werden.

Das Bild ist im Museo di Roma ausgestellt und besitzt sicherlich feierlichen Charakter, wie man den sorgfältig herausgearbeiteten Details der verschiedenen Persönlichkeiten entnehmen kann. Angesichts seiner Größe kann man es als eine wertvolle Informationsquelle aus erster Hand über die Tracht der Päpstlichen Schweizergarde um 1720 werten. Trotzdem findet man nur schwer eine Erklärung dafür, warum bei ein und derselben Zeremonie die Hälfte der Männer mit der Galauniform (Panzer) ausstaffiert wurde, die andere Hälfte hingegen nur Halbgala trägt. Auch wenn wir ihn nicht mehr verstehen, so gibt es doch sicherlich einen Grund dafür, vor allem in Anbetracht der Strenge des päpstlichen Zeremoniells.

Der Einfluss der aus Versailles stammenden Mode machte sich nicht nur bei der Haartracht bemerkbar, sondern wirkte sich auch auf die Gewandung der Schweizer aus, und zwar sowohl im Vatikan als auch in den anderen Legationssitzen, Bologna, Ferrara, Ravenna und Avignon. So kam es, dass sich das Justaucorps oder die Soldatenjacke in eine Art Weste verwandelte, die vorne offen war, damit das Hemd sichtbar blieb. Die Hosenweite entsprach der zeitgenössischen Mode, war also weniger ausgeprägt, und der Dreispitz war entlang der Krempe von einer weißen Straußenfeder geschmückt, die über den Rand hinausragte. Am Hut befand sich damals keine Kokarde.

Die große Darstellung von 1780 spiegelt in ihren Figürchen die Neuordnung des päpstlichen Heeres wider. Auch die Schweizergardisten sind mit der Tracht der in den diversen Legationen tätigen Abteilungen darauf abgebildet. Die Kleider der Schweizer unterscheiden sich nicht von denen der oben beschriebenen, mit Ausnahme des Hutes und der Haartracht, die beide moderner geworden sind.

Nach den ersten drei Dekaden des 18. Jahrhunderts kommen die komplizierten, hoch aufragenden Frisuren wieder aus der Mode und machen praktischeren Lösungen Platz, und zu Beginn des darauffolgenden Jahrhunderts führen die Franzosen einen neuen, kurzen Haarschnitt ein. Er orientiert sich am Vorbild der römischen Büsten aus der Kaiserzeit, weshalb er den Namen *Titus* bekommt.

Die Tatsache, dass die Schweizergarde in der offiziellen Ikonografie immer bei Umzügen oder Zeremonien dargestellt wurde, wo natürlich der Bedürfnisse des höfischen Apparats Rechung getragen werden musste, führte verständlicherweise auch dazu, dass über die damalige Quartiersuniform nur wenig bekannt ist. Erst zu Beginn des 19. Jahrhunderts tauchen in den Stichen über die Trachten des päpstlichen Hofes einige Abbildungen auf. Wir möchten auch daran erinnern, dass die Mitglieder des päpstlichen Heeres ihre erste Uniform im Jahr 1680 erhalten hatten. Dieser Umstand ist dokumentarisch belegt. Die entsprechenden Dokumente sagen uns jedoch nichts über die verschiedenen Gardekorps, die in Rom und in den Legationen tätig waren. Das Gleiche gilt für später erlassene Regelungen, weshalb nur schwerlich Vermutungen über eventuelle Ähnlichkeiten zwischen den Uniformen des Heeres und der Tracht der Schweizergarde angestellt werden können; dies auch aus dem einfachen Grunde, dass die beiden Einrichtungen von ganz verschiedenen Vorgesetzten abhingen, nämlich das Heer vom Bewaffnungsministerium und die eidgenössischen Hellebardiere vom Kardinalpräfekten der Apostolischen Paläste und vom Prälaten Majordomus des Papstes, denn es handelte sich ja um eine der drei päpstlichen Palastwachen.

Nun gilt es eine Tatsache deutlich hervorzuheben: Während sich der Grundsatz einer Militäruniform in den Heerkorps allgemein durchsetzt, kann er sich in Rom noch nicht auf die Schweizergarde ausdehnen, zumindest nicht was das Quartiergewand betrifft, also mit Ausnahme der Anforderungen des Protokolls. In anderen italienischen Staaten, z. B. in den Königreichen Sardinien und Neapel, trat dieser Wandel aus

verschiedenen Gründen um 1740 ein, als deren eidgenössische Hellebardierkorps ihre traditionelle, nunmehr altmodisch anmutende Tracht ablegten. Im Vatikan hingegen ereignet sich das Gegenteil, wie das Reglement der Reform von 1780 belegt. Die zusammenfassende Tafel mit den vorgeschriebenen Uniformen zeigt die Schweizer *nel loro antico vestiario*, in ihrer traditionellen Kleidung. Die Schweizergarde des Papstes entscheidet sich also für die Beibehaltung des besonderen Aussehens, das Symbol ihrer Identität und Tradition ist.

Die Atmosphäre in Rom gegen Mitte des 18. Jahrhunderts ist auf den Gemälden von Giovanni Paolo Panini meisterhaft dargestellt. Die Schweizer sind ebenfalls oft darin vertreten, so z. B. auf den Bildern von der Piazza del Quirinale, dem Petersplatz oder dem Vorplatz von S. Maria Maggiore. Dank der Akkuratesse des Malers bei der Rekonstruktion des damaligen Ambientes erfahren wir viele interessante Einzelheiten über die Tracht, die in jenen Jahren von der Garde getragen wurde, und sie vermitteln uns einen wertvollen Einblick in das Lebensgefühl dieser Epoche.

Gegen Ende des 18. Jahrhunderts überschlagen sich die Ereignisse: Der Wind der transalpinen Revolution weht bis nach Italien hinein, die Franzosen fallen im Kirchenstaat ein und reißen die althergebrachten, nach jahrzehntelanger Finanzkrise aufgeriebenen Institutionen mit sich fort. Unter dem Motto „Freiheit, Gleichheit, Brüderlichkeit" erhebt sich auch die örtliche Bevölkerung, und es entstehen jakobinische Republiken, sogar in den Territorien unter päpstlicher Herrschaft. Der Wunsch nach Erneuerung bewirkt einen starken Zusammenhalt unter den ehemaligen Untertanen des Papstes. Nach der Besetzung Roms befehlen die Franzosen allen Wachen des Papstes, Kürassieren, Leichtberittenen und Schweizern, mit ihren Waffen anzutreten und sich zu einer allgemeinen Musterung aufzustellen. Als diese jedoch dem Befehl Folge leisten, werden sie entwaffnet und aus dem Dienst entlassen, während Waffen und Pferde von den Besatzern beschlagnahmt werden. Sodann wird Papst Pius VI. entthront, in Haft genommen und ins Exil geschickt. Als letzter Treueakt übernimmt der Kommandant der Schweizergarde die traurige Aufgabe, den Heiligen Vater zum Hafen zu begleiten. Dort wird er eingeschifft und nach Frankreich gebracht, wo er kurze Zeit später, am 28. August 1799, stirbt. Infolge der Auflösung der Garde bleibt dem Hauptmann bei seiner Rückkehr nach Rom nichts anderes übrig, als den Befehlen aus Luzern zu gehorchen und seine noch verbliebenen Männer in die Heimat zurückzuführen.

Von der Wiedererrichtung der Garde 1814 bis zur Einsetzung Roms als Hauptstadt Italiens 1870

Mit Blick auf die Entwicklung der Uniformen ist dieser Zeitabschnitt in dreifacher Hinsicht äußerst interessant:

a) die vielfältige verfügbare Dokumentation (ein Teil der päpstlichen Urkunden und Korrespondenz befinden sich heute im römischen Staatsarchiv),
b) die Veröffentlichung zahlreicher Drucke mit Einzelnen und Gruppen in höfischer Tracht,
c) der Einfluss der Militäruniformen auf die Kleidung der Gardisten.

Aus den noch erhaltenen Dokumenten geht ein weiterer, nicht weniger interessanter Aspekt hervor, nämlich die ständigen Veränderungen mancher Kleidungsstücke, die zur Tracht der Schweizergarde gehörten. (Diese Tatsache bestätigt die Entwicklung voriger Jahrhunderte.) Im Laufe der Zeit bedingen die Bedürfnisse bezüglich Anschaffung und Erneuerung der Ausstattung in jeder Militäreinheit eine ganze Reihe von Umgestaltungen in Kleidung und Aussehen. Es ist sozusagen eine ganz natürliche Entwicklung, die meistens von praktischen Aspekten verursacht ist, z. B. von Schwierigkeiten bei der Lieferung von Materialien (Stoff, Leder oder selbst Waffen), oder auch von der Mode oder dem höfischen Zeremoniell beeinflusst wird.

Die Zeugnisse über die Tracht der Schweizergarde während des zu behandelnden Zeitraums beginnen mit der Chronik von Francesco Cancellieri, der die Tracht der Schweizergardisten beim *Possesso* von Papst Pius VII. am 22. November 1801 schildert. Er berichtet, dass gleich hinter den Geheimkämmerern der Gardekommandant Karl Pfyffer auf einem stolzen, reich geschmückten Pferd geritten kam. Außerdem beschreibt Cancellieri die Offizierskleidung: Sie bestand aus einem Rock aus schwarzem Tuch, die Hosen waren weit geschnitten im spanischen Stil und aus dem gleichen Stoff. Darüber lag der *ferrajolo* (Mantel), der je nach Jahreszeit entweder aus Wolle oder aus Seide gefertigt war. Die weiße Halskrause war wie die des Kardinalsgefolges geformt, ebenso die Schuhschnallen.

Die Adjutanten hatten die gleiche Tracht, dazu den Stab als besonderes Kennzeichen; sie waren alle mit Schwertern bewaffnet. Die Wachtmeister trugen weite Beinkleider aus rotem Tuch, eine schwarze Jacke, deren Ränder mit silberfarbenen Galonen eingefasst waren, rote Strümpfe, Hut, Schwert und Stab. Die Uniform der Gefreiten und Soldaten der Garde zeigte sich in den wohlbekannten gelben, roten und blauen Streifen. Ihre Waffe war die Hellebarde mit einem Trageriemen aus gelbem Wildleder für das Schwert.

Es handelte sich also noch um die Uniform nach dem Reglement für die päpstlichen Truppen aus dem Jahr 1780, und so blieb es auch bis mindestens 1808. Nach der französischen Besatzung, die 1814 endete, traten einige, nicht zuletzt modebedingte Veränderungen ein. Die auffallendste davon betrifft die Hutform. Wir wissen jedoch nicht, ob auch die Gardisten die weiß-gelbe Kokarde angebracht hatten. Das Emblem tauchte 1808 auf, als die papsttreuen Truppen es als Kennzeichen anwendeten, um ihre Ablehnung gegen die Eingliederung in das kaiserlich-französische Heer zu demonstrieren. Davor war die Kokarde der Päpstlichen stets gelb-rot gewesen. In der Tat zeigen die Stiche aus der Zeit der Wiedererrichtung die Hellebardiere mit sehr hohen, zweispitzigen Filzhüten. Auf der linken Seite sieht man die Ganse zur Halterung der Kokarde, die jedoch fehlt. Sie taucht erst ein paar Jahre später

auf, als der Zweispitz durch einen hohen Zylinder mit hochgebogener linker Krempe ersetzt wird. Über der Kokarde sitzt auch der Federbusch in den drei üblichen Farben: gelb, rot und blau.

Die ersten Stiche mit Modellbildern des päpstlichen Heeres gehen auf das Jahr 1823 zurück, und darunter befinden sich auch einige Darstellungen von Gardisten. Dem aufmerksamen Auge entgeht dabei nicht, dass die Kleidung aus den Beständen der inzwischen aufgelösten Armeen des Königreichs Neapel zusammengestückelt wurde, sozusagen ein „Recycling" der Kriegsbeute. Der Schnitt und andere Details belegen diese Provenienz. Sogar die von den Schweizern übernommene zylindrische Kopfbedeckung hatte österreichische Ursprünge, denn sie wurde von verschiedenen Einheiten, u. a. Jäger, Artilleristen und Pionieren, getragen. Im Heeresgeschichtlichen Museum im Wien steht eine Puppe mit der Uniform eines Landwehrsoldaten aus der Zeit der Napoleonischen Kriege, und sie trägt genau denselben Hut. Vielleicht erfolgte sogar die erste Lieferung dieser Zylinderhüte aus Österreich.

Papst Leo XII. revidierte das Abkommen mit den Dienstbestimmungen für die Schweizergarde in Rom, um sie den neuen Gegebenheiten anzupassen. Das Dokument wurde am 26. Januar 1825 von den Luzerner Behörden gegengezeichnet und bestand aus 58 Artikeln. Der 41. trägt den Titel „Tracht und Waffen" und legt fest: „Jeder Soldat erhält in jedem Jahr die gesamte Kleidung, bestehend aus Wolljacke, Hose und Strümpfen, während er den Schwertgürtel auf eigene Kosten zu beschaffen hat."

Artikel 42 besagt, dass der Gardist eine Hellebarde und einen Säbel bekommen soll. Die Bewaffnung hatte also eine Veränderung erfahren, denn die Hellebardiere hatten das Schwert durch den Säbel ersetzt. Die beiden folgenden Artikel bestimmen die Höhe der Jahresbeiträge für Kleidung, die je nach Grad an alle Gardemitglieder – vom Hauptmann bis zum Trommler – ausbezahlt wurde. Im Text wird hinsichtlich der Offiziere eine Unterscheidung getroffen, nämlich zwischen sog. „roten" und „schwarzen". Es ist mit Sicherheit eine hierarchische Unterteilung zwischen höher- und niederrangigen Offizieren, die ihren Ausdruck in der Bekleidung findet. Die beiden Bände über die Kirchenhierarchie von 1827 und 1828 enthalten eine kleine Serie mit etwa zehn Modellbildern von Gardeuniformen.

Die interessantesten Neuerungen aus dieser Zeit betreffen die Offiziere, denn neben der Tracht als Kämmerer *di spada e cappa* wurde die Rückkehr zur sog. *Grangala* gebilligt. Sie bestand aus Brustpanzer und befiedertem Helm, anliegenden roten Beinkleidern und überkniehohen Lederstiefeln. Diese Kombination war für die Diensthabenden bei den wichtigsten Umzügen vorgesehen. Den Helm, den wir in Verbindung mit dieser Tracht sehen, ist eine rein theoretische Kreation aus dem 19. Jahrhundert. Ein Stich aus dem Jahr 1823 stellt diese Tracht dar und bezeichnet sie als offizielle Kleidung des Gardekommandanten beim *Possesso* Leos XII. am 28. Oktober 1823. Zu den Zeremonien, bei denen die Offiziere den Papst zu Fuß begleiteten, trug man diese Tracht immer mit Helm.

Die engen Beinkleider wurden durch weite, amarantrote und unter dem Knie gebundene Hosen ersetzt, Seidenstrümpfe und Schuhe mit Schleifen waren ebenfalls amarantrot, und an der Seite hing das Schwert. Im Alltagsdienst trug der Offizier die gleichen Kleider, aber ohne Helm und Panzer.

1831 kam es zur Einführung einer regelrechten Militärtracht, das heißt einer Uniform, die in allen Aspekten jener der Armeeoffiziere glich und zu den Anlässen getragen wurde, für die keine Ganzgala vorgeschrieben war. Der Offizier trug den Zweispitz mit herabhängendem Helmbusch, einen dunkelblauen Frack mit falschen Revers, vergoldete Epauletten mit Fransen, dunkelblaue Hosen mit goldfarbenen Seitenstreifen, schwarze Lederstiefel im ungarischen Stil und an der Seite das Schwert der Infanterieoffiziere.

1834 erfuhr diese Tracht einige Nachbesserungen, um sie moderner zu gestalten, und 1851 wurde an Stelle des zweispitzigen Filzhuts die Pickelhaube aus Leder eingeführt. Sie war geschmückt mit einem herabhängenden Pferdeschwanz, ein Erbe der Zivilgarde Pius' IX. Eine weitere Änderung aus dieser Zeit war der rote Frack: Die Halspartie war aus blauem Tuch mit großen, vergoldeten Knebelverschlüssen; auch die Ärmelstulpen und langen Hosen waren blau mit vergoldeten Borten an der Seite. Das rote Gewand war gewissermaßen das Kennzeichen für die im Ausland dienenden Gardeeinheiten.

Im Jahr 1851 änderte sich auch der erst 1823 eingeführte Offiziershelm, der von einem echten Eisenhelm vom beginnenden 17. Jahrhundert mit Federstoß abgelöst wurde.

Um 1823 trugen Wachtmeister und einfache Soldaten mit der Grangala-Rüstung einen ungewöhnlichen kleinen Helm, dessen Form an die französischen Helme der Pioniere oder Feuerwehrleute erinnerte. Das Kopfteil war spitzbogig ausgezogen, besaß einen kannelierten Messingkamm nach französischer Art mit Chenillebesatz. Als Material diente ein recht leichtes Eisenblech. Insgesamt handelt es sich auch hierbei um eine Wiederverwendung, und das Zusammenspiel zwischen diesem Helm und dem Panzer aus dem 16. Jahrhundert ergab eher einen Missklang. So wurde dieser Feuerwehrhelm schon 1832 wieder abgeschafft, und Wachtmeister wie Hellebardiere erhielten zu ihrer Rüstungstracht einen Eisenhelm, der im frühen Seicento von der Infanterie benutzt wurde. Er diente vor allem in Kriegszeiten, weshalb nahe liegt, dass diese Kopfbedeckungen wahrscheinlich Lagerbestände des päpstlichen Waffenarsenals waren. Man musste den Helm jedoch eleganter gestalten, weil er ja zur Grangala der Gardisten passen sollte. Deshalb erfuhr er mehrere Verwandlungen: Zur Verschönerung wurde die ursprüngliche Krempe am unteren Rand der Kuppel abgeschnitten; stattdessen wurden Visier und Nackenschutz aus dem gleichen Eisen angebracht und die Naht mit einem Messingstreifen besetzt. An der Vorderseite prangte das Papstwappen mit den gekreuzten Schlüsseln. Zur Vervollständigung erhielt er oben, gleichsam als Ständer, einen kleinen Messingzylinder, in den ein Busch aus herunterhängenden roten oder weißen Pferdeschwänzen bzw. Federn gesteckt wurde. Das Kinnband bestand aus Messingschuppen und wurde durch einen Haken und ein Kettchen mit runden Gliedern geschlossen.

In der Offiziersversion war der Helm mit vergoldeten Arabesken geschmückt; außerdem war der Federbusch hinten angebracht. Auch das Sturmband der Offiziere war aus vergoldeten Schuppen, jedoch ohne den Messingaufsatz mit dem Papstwappen, der am unteren Helmrand angebracht war.

Dieser Helm war für den Kriegseinsatz geschaffen worden und deshalb auch recht schwer. Er war also für die Anforderungen bei Hofe denkbar ungeeignet, weshalb diese Entscheidung nicht auf allgemeine Zustimmung stieß. Allerdings passte er auf jeden Fall besser zum Brustpanzer der Gardisten als der frühere französische Feuerwehrhelm.

Diesen Helm nannte man *bacinetto a becco di passero* (zu deutsch „Gugel" oder „Hundsgugel"). Zusammen mit dem preußischen Lederhelm blieb er bis 1912 im Gebrauch, und zwar sowohl für die Offiziere und Wachtmeister als auch für die Hellebardiere. Vom Letztgenannten entstanden nicht weniger als vier dokumentierbare Ausführungen.

Für die einfachen Gardemitglieder betraf die Konzession an die Militäruniform nur die Alltagstracht. Die neu eingeführten Elemente waren ein Mantel aus graublauem Stoff und die Mütze, die der damals gebräuchlichen preußischen Feldmütze nachempfunden zu sein schien. Die erste Ausführung des Mantels geht auf 1829 zurück und inspirierte sich an den zeitgenössischen französischen Modellen. Es war ein Zweireiher mit doppelter Knopfleiste und senkrecht angeordneten Taschenpatten. 1858 wird das Schnittmuster (bei gleich bleibender Stoffqualität) geändert: einreihig, unten ausgestellt und mit umgelegtem Kragen. Die Mütze erscheint zum ersten Mal auf einem Modellbild von 1851, auf dem der Hellebardier auch den Mantel trägt. Bezüglich der Waffenausstattung bestand die wichtigste Neuerung darin, dass der überbreite Schulterriemen aus Wildleder für die Wachtmeister und Hellebardiere abgeschafft wurde, so dass der Infanteriesäbel nun, wie beim Tragen des Brustpanzers, vom Gürtel hing. Die von der Garde verwendeten Feuerwaffen waren Remington-Gewehre. Belgische Katholiken hatten sie dem Papst geschenkt, und die Päpstliche Schweizergarde hatte einen Teil davon bekommen. Es waren Infanteriegewehre mit Yatagan-Bajonett, die heute in gutem Erhaltungszustand im Waffenlager der Schweizer aufbewahrt werden.

Die vielfältigen Veränderungen, von denen die Rede war, sind zumindest teilweise auch auf die einschneidenden politischen Ereignisse der damaligen Epoche zurückzuführen, die die römische Kirche aus nächster Nähe betrafen und schließlich zum Ende des Kirchenstaats führten. Diese Umstände wirkten sich nicht zuletzt auf die Militärorganisation und auf die Einheiten, die dem Papst täglich dienten, aus. Außerdem gab es natürlich hin und wieder Schwierigkeiten bei den Lieferungen bezüglich: Qualität und Farbe der Stoffe, Verarbeitung derselben gemäß den genehmigten Schnittmustern, korrekte Gerbung des Leders, Unterschiede bei Lieferungen durch verschiedene Handwerker, gleichbleibende Qualität der Waffen und des Lederzeugs. All dies bedingt, zusammen mit den geschichtlichen Ereignissen, die natürliche Entwicklung der Uniformen.

Rückkehr zu den Ursprüngen – Die Reform von Kommandant Repond

Die Sammlung der bisher untersuchten Stiche endet zwangsläufig um 1880, als die Fotografie sich vehement zur Vervielfältigung von Bildern durchsetzt und die Druckkunst verdrängt. Der vorliegende Band enthält daher auch einige Fotos zu Dokumentationszwecken.

Zum Thema der Uniformen zurückkehrend muss man sagen, dass die Uniformen der Schweizergarde nach 1870 sich nicht merklich weiterentwickeln: Rom war Hauptstadt des neu entstandenen Reichs Italien geworden, und es gab im Vatikan dringendere Probleme zu bewältigen.

Zu Beginn des 20. Jahrhunderts wurde dann wieder das Bedürfnis spürbar, die Tracht der Schweizer zu verändern, und es begann ein Reformprozess, der schließlich zur heute noch verbindlichen Uniform führte. Der Unterschied zu früheren Umgestaltungen lag darin, dass nun nicht mehr versucht wurde, die Tracht den zeitgenössischen ästhetischen Standards anzupassen, denn die Bemühungen gingen dahin, der Kleidung der Schweizergarde eine militärische Ausrichtung zu geben unter Berücksichtigung der Ursprünge dieses Korps.

Der erste Schritt in diese Richtung erfolgte 1906 anlässlich der Feierlichkeiten zum 400-jährigen Bestehen der Garde. Damals wurde der Lederhelm mit Metallspitze, ein Recyclingprodukt aus den Beständen der aufgelösten Zivilgarde Pius' IX., abgeschafft und durch die Baskenmütze ersetzt. Diese Kopfbedeckung taucht in verschiedenen Darstellungen von Gardisten aus der Zeit Sixtus' V. auf, hatte jedoch nur kurze Lebensdauer. 1914–1915 wurden die neuen Uniformen eingeführt mit einer ausgewogenen Kombination von Weste, deren Livreetressen entfernt wurden, und Hose. Auch die Offiziere bekamen ihre rote Uniform aus dem 16. Jahrhundert wieder. Die schwarze Sturmhaube mit roter Straußenfeder wurde für die Galauniform aller Gardemitglieder vorgeschrieben, während für die Ganzgala mit Brustpanzer der Helm aus einer besonderen Legierung bestand, einer Eisenimitation, aber von weit geringerem Gewicht.

Die Uniform für den Alltagsdienst schließlich wurde vollständig in blauer Farbe gehalten; auch der dazugehörige Umhang ist aus dunkelblauem Tuch und dazu passend die vertraute Baskenmütze, an der die Rangabzeichen befestigt sind.

Die Offiziere behielten für den Vorzimmerdienst ihr Gewand im Stil des 19. Jahrhunderts mit einer Art Frack und dunkelblauen Hosen, Zweispitz, Schulterklappen, goldenen Tressen und als Gürtel eine Offiziersschärpe in den päpstlichen Farben weiß und gelb.

Im Ganzen gesehen, war die Repondsche Reform nicht eine einfache Umgestaltung der Uniformen, sondern ein (gelungener) Versuch, den ursprünglichen Geist der Schweizergarde zu neuem Leben zu erwecken.

Die Druckkunst

Claudio Marra

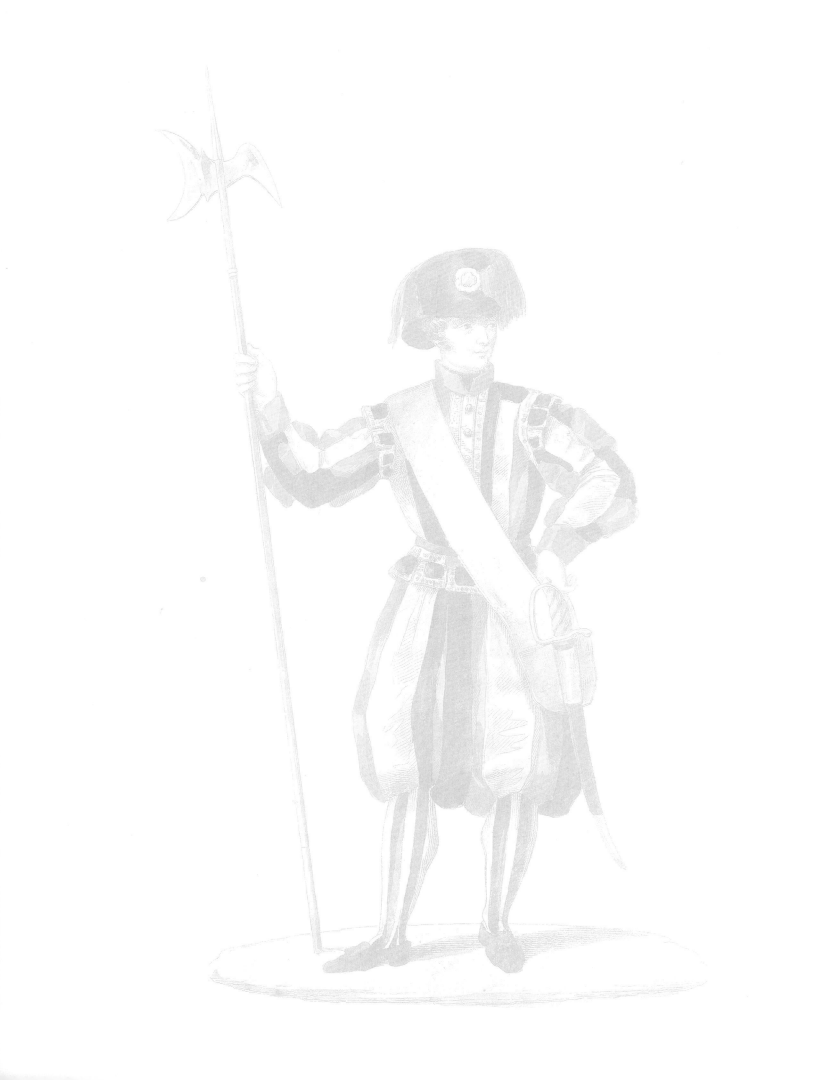

Die Druckkunst

Die Kunst, Schriftstücke und Bildwerke zu reproduzieren, beruht bekanntermaßen auf der Notwendigkeit, eine große Zahl von Exemplaren einer bestimmten Darstellung zu erzeugen. In der Antike wurden Stoffe, Pergament oder Reispapier bedruckt, seit dem Mittelalter auch Papier, beispielsweise Spielkarten oder sakrale Abbildungen für Pilger. Der Mensch macht schon seit ältester Zeit Gravierungen: Höhlen- und Felsgravuren, Knochen, Steine, Muscheln, Kameen, usw. Die 3.500 Jahre alten Tontäfelchen aus Mesopotamien mit geografischen Darstellungen sind die ältesten bekannten Landkarten. In Ninive wurden in der Bibliothek von König Sargon sehr viele davon gefunden, zusammen mit zahlreichen gravierten Steinzylindern, die auf den noch feuchten Ton gerollt wurden und dabei einen Abdruck hinterließen, meistens die Unterschrift und das Siegel des Königs oder eine Empfangsbestätigung bei Handelsgeschäften. In der Bibel werden die Steine beschrieben, die das Brustschild Aarons schmückten; Homer hingegen erzählt von den Darstellungen auf Achilles' Schild. Die Gravurtechnik zur Reproduktion von Bildern beginnt mit dem Holzschnitt, also mit einem glattgehobelten, eingravierten und mit Tinte geschwärzten Brett, das wie ein Stempel gebraucht wurde, um das gleiche Bild in mehrfacher Ausführung zu erhalten. Als Träger wurde Stoff (Wolle, Flachs oder Seide) genommen. Mit Sicherheit stammte diese Kunst aus Indien, auch wenn manche Forscher China für wahrscheinlicher halten. Plinius berichtet, dass die Ägypter wahre Experten waren in der Herstellung von Stoffen, die mit eingebeizten Mustern verziert wurden; Strabon (ca. 63 v. Chr.-ca. 24 n. Chr.) spricht bereits früher. Der Holzschnitt wurde auch in Armenien, Persien und der Tatarei praktiziert. Die ältesten noch erhaltenen Darstellungen zeigen buddhistische Themen. Die Kopten bedruckten Stoffe im 5. und 6. Jahrhundert n. Chr. Tsai Lun, ein hoher Beamter des chinesischen Kaisers, hatte um 105 n. Chr. mit Papier experimentiert und sich in dessen Herstellung geübt; archäologische Funde belegen Papier jedoch schon 200 Jahre früher. Nach ihrem Sieg über die Chinesen 751 n. Chr. nahmen die Araber in Samarkand auch einige Papiermacher gefangen und ließen sich von diesen die Herstellungstechnik beibringen. Die Stadt Samarkand wurde so zu einem wichtigen Zentrum der Papierproduktion. Man druckte aber auch auf Hanf: Die Schriftrolle *Dharani* mit buddhistischen Lehrsätzen stammt aus dem Jahr 770. Die erste Handschrift auf Papier, von der wir wissen, ist ein Kodex aus dem Jahr 866 (heute in der Universitätsbibliothek von Leyden). Im Mittleren Osten entstanden gegen Ende des ersten Jahrtausends viele Papierfabriken, die wichtigste davon 985 in Damaskus. Papier war so weit verbreitet, dass ein Reisender 1040 schreibt, er habe auf dem Markt zu Kairo gesehen, wie die Händler ihre Ware in Papier einwickelten. Im Zuge der arabischen Herrschaft wurde 1009 die erste Papiermühle in Spanien eröffnet, aber erst ab 1150 eroberte das Verfahren auch das restliche Europa. Es wurde viele Jahre lang nicht geschätzt, weil Papier aus Lumpen hergestellt wurde und daher als minderwertig und labil galt, im Gegensatz zum Pergament, der Haut edler Tiere, das der Zeit länger standhielt: Exemplare aus dem alten Rom waren immer noch lesbar. Das Pergament wurde für offizielle Urkunden verwendet und musste deshalb dauerhaft sein. Während der Sung-Dynastie (960–1279) erreichte der Holzschnitt in China höchstes technisches Niveau. Die am Verfahren beteiligten Mönche hielten ihre Kenntnisse jedoch geheim. Die ersten Beispiele europäischer bedruckter Stoffe haben wir aus Sizilien; sie stammen aus dem 12. Jahrhundert und befinden sich heute im British Museum. In Genua, einem wichtigen Handelshafen und Tor zum Orient, wird die Technik der Papierherstellung bald erlernt, und es entstehen bedeutende Papierfabriken. Ein Kreuzfahrer bringt bei seiner Heimkehr die entsprechenden technischen Kenntnisse nach Fabriano. 1340 erhält Pace da Fabriano die Genehmigung zur Papierfabrikation von Umbertino da Canossa, dem Herrn von Padua. Das *Libro dell'Arte* von Cennino Cennini (1398) spricht von den ersten gravierten Holztafeln zur Verzierung von Stoffen. Zur gleichen Zeit erscheinen die ersten auf Papier gedruckten und handkolorierten Spielkarten, Sakralbildchen für Pilger und Landkarten. Die ältesten noch erhaltenen Drucke sind: „Gang zum Kalvarienberg" (um 1400 – Paris, Louvre), vermutlich Teil einer verschollenen Sammlung von Jacquemart de Hesdin; „Die Jungfrau von Brüssel" (1418) und „Madonna mit vier Heiligen" (ebenfalls 1418 – beide Paris, Bibliothèque nationale de France, Cabinet des Estampes); der „hl. Christophorus" von Lord Spencer (jetzt in Manchester); in Italien wären zu nennen: „Madonna del Fuoco" (1428, Dom zu Forlì); „Kreuzigung" (Prato, Galleria Comunale); „St. Georg zu Pferd" (Pavia, Sammlung Malaspina). Vasari berichtet, dass um 1450 in Florenz viele Schmuckarbeiten in Niello-Technik ausgeführt wurden, das heißt mit kleinen Silberplatten, in die Gold- oder Silberschmiede Verzierungen eingruben. Die Rillen wurden mit schwarzer *Nigellum*-Masse ausgefüllt: Durch ein darauf gepresstes Papierblatt konnte anhand des Abdrucks verifiziert werden, ob das Werk gelungen war. Dieses Prozedere brachte den florentinischen Goldschmied Maso Finiguerra auf die Idee, Holz- durch Metallschnitte zu ersetzen. 1450 wurde in Holland die *Ars moriendi* mit 11 Holzschnitten gedruckt. Das gleiche Sujet tritt in einem deutschen Buch aus dem Jahr 1470 sowie in einigen späteren auf. Gegen Mitte des 15. Jahrhunderts tut sich in Italien besonders Andrea Mantegna hervor. Dank seiner Gravurtechnik mit breiten Furchen ohne Überschneidungen schuf er einmalig schöne Drucke, von denen aber leider nur sieben erhalten sind. In Bamberg druckt Albrecht Pfister 1461 den *Edelstein* von Boner, das erste illustrierte Buch, und die Bamberger Bibel. Das erste Buch mit italienischen Xylografien enthält die „Meditationes" von Torquemada und wurde 1467 von Ulrich Hahn in Rom gedruckt, während für eine „Passion Christi" aus dem Jahr 1462 deutsche Hölzer verwendet worden waren. 1470-75 sticht Antonio Pollaiolo „La battaglia di uomini nudi", das erste Meisterwerk italienischer Gravurkunst auf Metall. Weitere bedeutende Druck-

werke sind: „Profilo di gentildonna", „I sette pianeti", „I trionfi". 1478 produziert Sweynheim 27 Karten der *Cosmographia* des Ptolemäus, Baccio Baldini drei Jahre später die Verzweigungen des „Heiligen Bergs Gottes" und die Illustrationen zur Göttlichen Komödie von Dante. 1493 entsteht das bei Buchliebhabern bekannteste Werk: das *Liber Chronicarum*. Der Text stammt von Hartmann Schedel, der Druck von Anton Koberger, die Holzschnitte von Michael Wolgemuth und Wilhelm Pleydenwurff, dem vielleicht sein Schüler Albrecht Dürer beim Zuschneiden der Platten zur Hand geht. Mit seinen 645 Holzschnitten und 1800 Bildern, viele davon doppelt, ist es das faszinierendste Buch des 15. Jahrhunderts. Die erste Ausgabe vom 12. Juli 1493 erscheint auf Lateinisch, die zweite am 23. Dezember des Jahres auf Deutsch. In Straßburg druckt Johannes Grüninger 1502 die Werke Vergils mit 214 Holzschnitten, während der berühmte venezianische Typograf Aldo Manunzio schon 1499 den *Traum des Poliphilos* von Francesco Colonna mit Illustrationen von Andrea Mantegna, Giovanni Bellini und Raffael herausgegeben hatte. Es ist eines der schönsten Bücher, die je veröffentlicht wurden. Jacopo de' Barbari arbeitet zu Anfang des 16. Jahrhunderts an einem besonders schönen und detaillierten Plan von Venedig. In den gleichen Jahren bricht sich eine neue Technik Bahn: die Radierung auf Kupfer, mit dem Parmigianino in Italien und Dürer in Deutschland erste Erfahrung sammeln. Es wird jedoch noch einige Zeit dauern, bevor sich die neue Technik durchsetzt. 1507 kopiert M. A. Raimondi in Bologna Dürers Stiche zum Marienleben. Dadurch kommt es zum ersten Prozess für Urheberrechte. Der Doge fällt ein salomonisches Urteil: Das Leben der Muttergottes gehört der ganzen Christenheit, und man darf alles kopieren, ausgenommen jedoch die Unterschrift des ursprünglichen Künstlers. Nach diesem Urteil wurde Dürer oft kopiert, und in seinem Einflussbereich sind auch Giorgio Ghisi, Giulio Bonasone und Nicolas Beatrizet (Beatricetto) tätig. Andere kleine Handwerker und Künstler übertrugen die Werke der großen Meister auf Papier. Schongauer, Dürer, Cranach, Baldung schaffen wahre Wunderwerke, Dürer beispielsweise die *Offenbarung des Johannes* (1498). In Holland beherrschen zu Beginn des 16. Jahrhunderts Lucas von Leyden und Christoffel Jegher die Kunstszene. Der letztere stellt Stiche von Rubenszeichnungen her und leitet eine Stechergruppe, der auch Lucas Vosterman angehört. 1516 stellt Ugo da Carpi dem Senat von Venetien seine Art „hell und dunkel zu drucken" vor. Die Camaïeu-Wirkung erweckt den Eindruck von Malerei. Niccolò Boldrini, Giuseppe Scolari und Andrea Andreani stechen Tizians und Raffaels Werke in der neuen Chiaroscuro-Technik. Nach A. M. Zanetti verliert die Technik an Bedeutung wegen ihrer Überschneidung mit dem „Aquaforte" genannten Verfahren (Radierung), dessen sich Giovanni Battista Pittoni, Annibale Fontana, Caravaggio und Federico Barocci bedienen. Dieser benutzt sie zusammen mit Kaltnadel und Grabstichel und schenkt uns ein Meisterwerk mit seiner „Verkündigung". Große Meister sind Antonio Tempesta, Jacques Callot, der einen originellen Stil entwickelt, Israel Silvestre, Jean Le Clerc, Claude Lorrain, Stefano della Bella, Guercino, Guido Reni, Simone Cantarini, Salvator Rosa, G. B. Castiglione. Als erster „moderner" Graveur gilt Rembrandt (1606–1699): Er präparierte seine Metallplatten mit Säure, verwendete Grabstichel und Kaltnadel, ohne die Grate zu entfernen, und erhielt auf diese Weise später nie mehr erreichte Effekte. Drucker und Kartograf war Willem Blaeu, der bis 1638 in Amsterdam aktiv war. Ihm folgte sein Sohn Jan, der das *Novum Theatrum Pedemontii et Sabaudiae* und den berühmten *Atlas Novus* in elf Bänden druckte. Die bedeutendsten Meister der Kunst im 18. Jahrhundert waren die Tiepolo Brüder, Antonio Canal, Bernardo Bellotto, Marco Ricci, Michele Marieschi, Francesco Bartolozzi und Giambattista Piranesi, der mit der Ausdrucksstärke seiner Werke die Arbeitsweise seiner Zunft revolutioniert. In Venedig gibt der Verleger Albrizzi 1745 *Das Befreite Jerusalem* mit Kupferstichen von Giovan Battista Piazzetta heraus. Die einzigartigen Illustrationen machen es zum schönsten Bildband des Jahrhunderts. 1736 veröffentlicht Lelio della Volpe in Bologna *Bertoldo e Bertoldino* mit alten Tafeln, die er von Lodovico Mattioli überarbeiten und z.T. sogar neu stechen lässt. Im 19. Jahrhundert gelangt Francisco Goya zu Ruhm, in Italien sind es Longhi, Morghen, Fontanesi, Fattori, Conconi, Signorini. Gauguin ist der Begründer des modernen Holzschnitts.

In dieser Abhandlung bleiben die vielen berühmten Kartografen, die mit ihren Bildern die Fortschritte der geografischen Kenntnisse bezeugt haben, unerwähnt, denn die Erforschung ihres Schaffens ist langwierig und verdient ein selbstständiges Kapitel. Aus demselben Grund habe ich von Erläuterungen zur Schrift und zur Erfindung beweglicher Lettern abgesehen. Ich danke allen, die diese kurze Zusammenfassung über die Gravurtechnik lesen, wobei mir bewusst ist, dass ich einige Autoren ausgelassen und die anderen nur kurz gestreift habe.

Das Papier

Das Papier wurde in China um 300 n. Chr. erfunden, auch wenn der erste „offizielle" Bogen von Tsai Lun, einem kaiserlichen Hofbeamten, um 105 n. Chr. hergestellt und von Tso Tsui-Yi verbessert wurde. Verwendet wurden Lumpen (Hadern) oder Fasern aus Hanf, Bambus, Maulbeerbaum, Weide, Weizen- und Reisstroh. 751 nahmen die Araber zahlreiche Chinesen gefangen, darunter auch einige Papiermacher, die ihre Technik im Mittleren Osten und später in Ägypten, Marokko und Spanien bekannt machten. Das Hauptproblem der Papiermacher war die Versorgung mit Lumpen, und deshalb arbeiteten sie vornehmlich in Stadt- oder Hafennähe. Die ersten italienischen Papiermühlen entstanden im 11. Jahrhundert in Bologna, 1220 in Amalfi, 1235 in Ligurien und 1276 in Fabriano. Den Papiermachern von Fabriano verdanken wir die Erfindung des mehrhämmerigen Stampfwerks

Autor: Denis Diderot u. a., 18. Jahrhundert
Abbildung: Papetterie, Pourissoir (Papierherstellung, Mazerationsbottich)
Werk: L'Encyclopédie ou Dictionnaire raisonné des sciences, des arts et des métiers
Anmerkung: Die zweite Tafel in Diderots Kapitel über Papierherstellung zeigt unten die hydraulisch betriebene Nockenwelle, die die Stempel antreibt.

Autor: Denis Diderot u. a., 18. Jahrhundert
Abbildung: Papetterie, Dérompoir (Papierherstellung, Stampfwerk)
Werk: L'Encyclopédie ou Dictionnaire raisonné des sciences, des arts et des métiers
Anmerkung: Die dritte Tafel zeigt unten die mit Wasserkraft (D) betriebene Nockenwelle (B), die durch ihre Zapfen (C) die Stempel (C) antreibt. Bei jeder Umdrehung senkt sich der Stempel (8) vier Mal in den Bottich (4).

(zum Zerfasern der Hadern) und der Wasserzeichen. Das rechteckige Sieb bestand aus einem Holzrahmen mit dazwischen gespannten Drähten. Die Papiermacher bemerkten, das sich die Drähte mit der Zeit verformten und einen Abdruck im Papier hinterließen. So kamen sie auf den Gedanken, dem Draht eine bestimmte Form zu geben, um den Hersteller oder Kunden durch ein besonderes Zeichen kenntlich zu machen. Die Lumpen, ursprünglich aus Leinen, wurden in große Bottiche gelegt und von Hand zerschlagen. Im Zuge der Mechanisierung wurden hydraulisch angetriebene Stampfwerke eingesetzt, deren Holzstempel die Lumpen zerfaserten, die Zellulosefasern abtrennten und daraus einen Brei (Pulpe) machten. Der fertige „Stoff" wurde in mit Wasser gefüllte Wannen geschüttet, umgerührt und ein kleiner Teil davon mit einem Sieb entnommen, das dann bewegt wurde, um die Schicht gleichmäßig zu gestalten. Nachdem das Wasser abgetropft

Papetterie, Moulin à Maillets.

Papetterie, Moulin en Plan.

Autor: Denis Diderot u. a., 18. Jahrhundert
Abbildung: Papetterie, Moulin à Maillets (Papierherstellung, Mühle mit Holzhämmern)
Werk: L'Encyclopédie ou Dictionnaire raisonné des sciences, des arts et des métiers
Anmerkung: Die vierte Tafel zeigt unten die hydraulisch betriebene Nockenwelle. Sie treibt eine Reihe von Hämmern an, die sich in drei verschiedene Bottiche senken. Jeder Bottich enthält Baumwollpulpe in unterschiedlichem Raffinationsgrad.

Autor: Denis Diderot u. a., 18. Jahrhundert
Abbildung: Papetterie, Moulin en Plan (Papierherstellung, Aufsicht einer Mühle)
Werk: L'Encyclopédie ou Dictionnaire raisonné des sciences, des arts et des métiers
Anmerkung: Die fünfte Tafel zeigt eine Aufsicht der letzten Raffinationsmühle für die Baumwolle, bevor Papier daraus wird.

war, wurde das Vlies auf ein Filz (mit darunter weiteren Blättern und Filzschichten) gelegt, gepresst und das Blatt zum Trocknen aufgehängt. Da die Papiernachfrage immer weiter zunahm, versuchte der französische Physiker René Antoine Ferchault de Réaumur 1719, Holz zur Papierherstellung zu verwenden. Das Experiment gelang, und seitdem ist Holz der wichtigste Rohstoff in der Papierproduktion, während mit Baumwolle besonderes Papier für Kunstwerke erzeugt wird.

Weiterführende Literatur zur Grafik im Allgemeinen:
Walter Koschatzky, Zeichnung/Graphik/Aquarell. Technik, Geschichte, Meisterwerke, München 1999.

Autor: Denis Diderot u. a., 18. Jahrhundert
Abbildung: Papetterie, Moulin, Détails d'une des Cuves à Cilindres (Papierherstellung, Mühle)
Werk: L'Encyclopédie ou Dictionnaire raisonné des sciences, des arts et des métiers
Anmerkung: Die achte Tafel erklärt die letzte Raffinationsmühle für die Baumwolle, bevor Papier daraus wird. Der Kamm/Schneidmesser (Fig. 4, 9, 10) glättet die Baumwollfasern zusätzlich mit seinen Blättern (Fig. 10).

Autor: Denis Diderot u. a., 18. Jahrhundert
Abbildung: Papetterie, Cuve à Ouvrer (Papierherstellung, Schöpfwanne/Bütte)
Werk: L'Encyclopédie ou Dictionnaire raisonné des sciences, des arts et des métiers
Anmerkung: Auf der zehnten Tafel sieht man die Schöpfwanne (Bütte, Fig. 6K) und die Trockenpresse (Fig. 5).

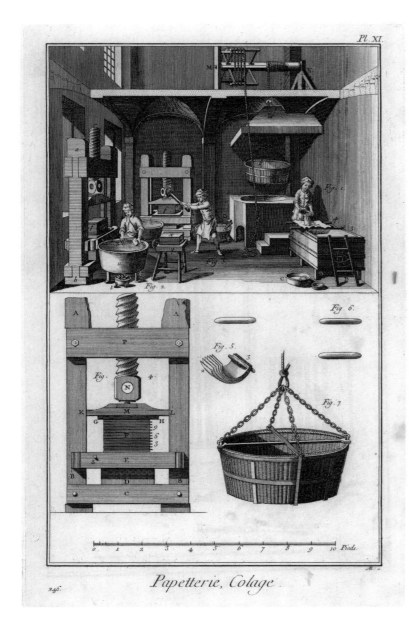

Papetterie, Colage.

Papetterie Etendage.

Autor: Denis Diderot u. a., 18. Jahrhundert
Abbildung: Papetterie, Colage (Papierherstellung, Leimung)
Werk: L'Encyclopédie ou Dictionnaire raisonné des sciences, des arts et des métiers
Anmerkung: Die elfte Tafel erläutert Details der Trockenpresse (Fig. 4) und der Leimungsphase.

Autor: Denis Diderot u. a., 18. Jahrhundert
Abbildung: Papetterie, Etendage (Papierherstellung, Aufhängeboden)
Werk: L'Encyclopédie ou Dictionnaire raisonné des sciences, des arts et des métiers
Anmerkung: Die zwölfte Tafel zeigt den Raum, wo das Papier zum Trocknen aufgehängt wird.

Drucktechniken

Xylografie

(gr. *xylon* = Holz, *graphein* = schreiben) Die Platten für Holzschnitte stammen vorzugsweise von feinkörnigen Obstbaumstämmen, denn diese erlauben schärfere Zeichnungen. Das Holz kann entweder entlang der Faser (Langholz) oder quer dazu (Hirnholz) geschnitten werden. Die erste Schnittart ist älter, es wird dazu ein kleines Schnitt- oder Kerbmesser verwendet. Das Ergebnis ist deutlich linear mit starken schwarz-weiß-Kontrasten. Das Hirnholz wird mit dem Stichel bearbeitet. Dadurch können die Gravuren schmaler und enger angelegt werden, wodurch sich detaillierter und mit Grautönen gestalten lässt. Die Zeichnungen werden spiegelbildlich übertragen, die Konturen ausgespart durch Einschneiden kleiner Furchen daneben. Das Grundholz wird abgetragen, die Tinte auf die glatte Fläche aufgetragen, das Relief geschwärzt gedruckt. Gegen Ende des 18. Jahrhunderts gab es eine Neuerung durch die Verwendung des Hirnholzes, die die Darstellungsmöglichkeiten vervielfachte; eine weitere folgte Ende des 19. Jahrhunderts mit den Holzschnitten Gauguins, dem Initiator der modernen Xylografie.

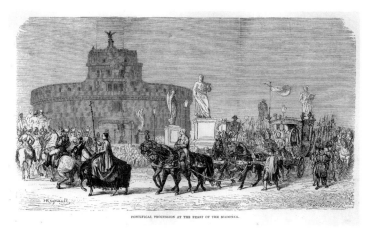

Darstellung der Engelsburg mit vergrößertem Ausschnitt. Die Strichführung ist immer gleich; die Tiefe wird durch die unterschiedliche Breite des Strichs gegeben. Dies ist das Charakteristikum des Holzschnitts.

Stichel und Kupferstich

Der Stichel ist ein dünner, vorne zugespitzter Metallschaft, dessen spezifischer Name von der Form seiner Schneidfläche abhängt. Diese kann quadratisch, dreieckig oder rautenförmig sein. Gehalten wird der Stichel an einem runden oder pilzförmigen Holzgriff. Der Stecher führt den Stichel über die Platte und formt auf diese Weise Aussparungen; dann entfernt er die Grate mit einem Schabeisen. Die Verwendung dieses Werkzeugs erfordert eine ruhige, sichere Hand, weswegen diese Technik meist auf die Gestaltung spezieller Effekte beschränkt ist. Die Stichelarbeit erkennt man durch die scharfen Zeichnungen und die unterschiedliche Tiefe der Aussparungen. Die Technik entstand in der ersten Hälfte des 15. Jahrhunderts bei den Silberschmieden, die silberne Gegenstände und Platten mit diesem Verfahren bearbeiteten. Um ihre Arbeit zu kontrollieren, füllten sie die Furchen mit Tinte aus und pressten Papier darauf. Daraus entwickelte sich der Kupferstich.

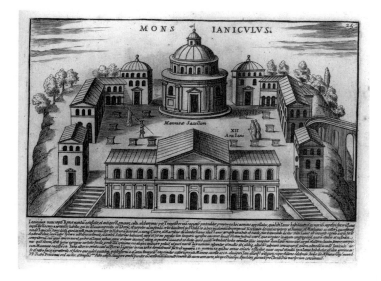

Darstellung von Bramantes „Tempietto" auf dem Gianicolo-Hügel mit vergrößertem Ausschnitt. Der Strich beginnt schmal, wird dann breiter, um sich am Ende wieder zu verschmälern. Daran erkennt man Stichel und Kupferstich.

Radierung

Um 1500 machten Dürer in Deutschland und Parmigianino in Italien erste Versuche mit Radierungen. Eine Metallplatte wird mit einem Ätzgrund oder Deckfirnis aus Bienenwachs und Kolophonium überzogen, in den mit einer scharfen Nadel hineingezeichnet wird, ohne jedoch in das Metall selbst zu schneiden. Dann wird die Platte in ein Bad mit Salpetersäure (Aquaforte) getaucht. Je nach Verbleibdauer im Säurebad werden die Furchen mehr oder weniger tief. Die Säure dringt nur dort ein, wo die Schutzschicht von der Nadel abgetragen wurde, und frisst Furchen ins Metall. Die Platte wird mit Druckerschwärze angefärbt, dann abgewischt, damit die Farbe nur in den eingeätzten Rillen bleibt. Nun kann der erste Probeabzug erfolgen.

Lithografie

(gr. *lithos* = Stein und *graphein* = schreiben) Der Steindruck gehört zur Kategorie des Flachdrucks, weil die Grundlage weder Erhebungen noch Einkerbungen aufweist. Alois Senefelder (1771–1834), ein Prager Dramaturg, entdeckte dieses Verfahren am Ende des 18. Jahrhunderts: Während er Musik als Relief in einen Stein einritzte, fiel ihm auf, dass man den Stein gar nicht einzugraben brauchte, um die Zeichnungen schwärzen zu können. Der geschliffene und entfettete Kalkstein wird mit Fettfarbe bemalt; dann wird der Untergrund einem chemischen Verfahren unterzogen, welches bewirkt, dass die Druckfarbe lediglich auf den bemalten Stellen haften bleibt. Das Papier wird auf die Platte gelegt und der Abzug durch Druck erzeugt.

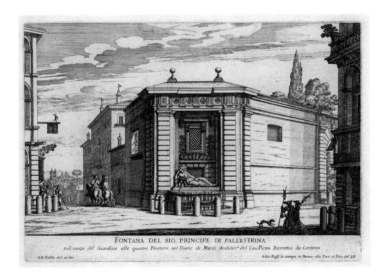

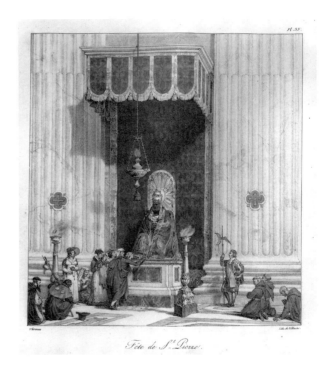

Darstellung des Juno-Brunnens (Teil der „Quattro Fontane") mit vergrößertem Ausschnitt. Die Striche können, je nach Einwirkungsstärke, schmaler oder breiter sein – das typische Merkmal der Radierung.

Papstdarstellung mit vergrößertem Ausschnitt. Hier sind keine Striche, sondern nur mehr oder minder kleine, grobe Punkte zu sehen. Dies ist typisch für die Lithografie.

Die Päpstliche Schweizergarde auf Stichen und Fotografien vom 16. bis zum 20. Jahrhundert

Claudio Marra

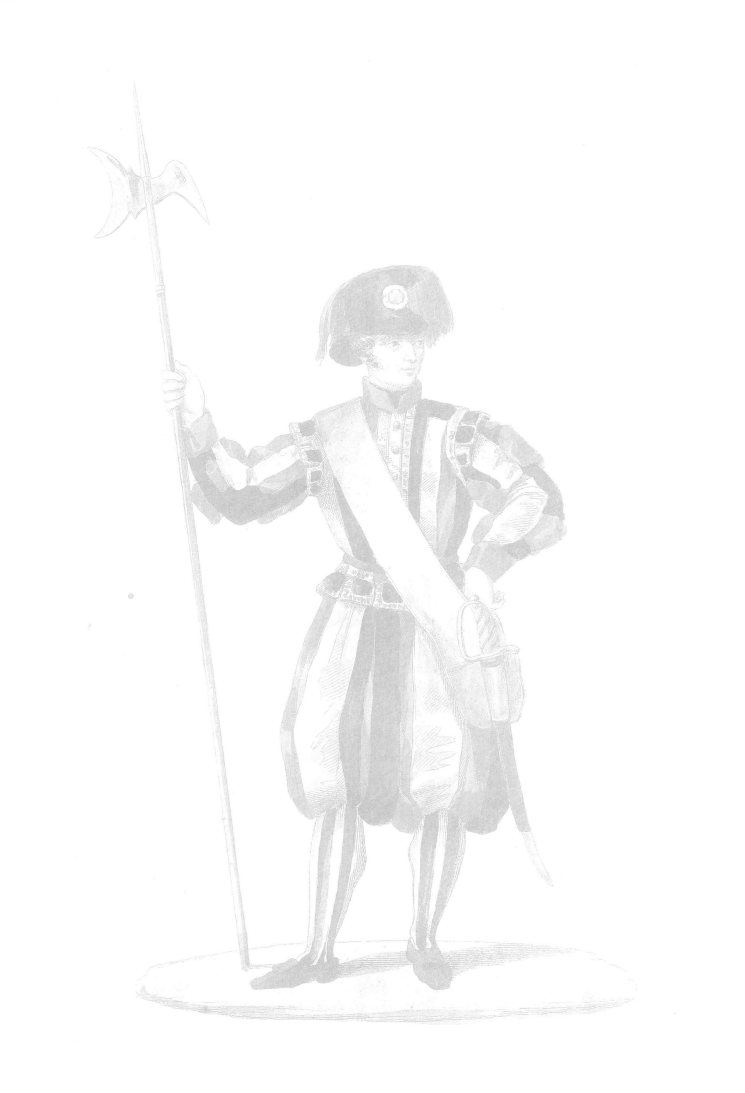

Das 16. Jahrhundert in Grafiken der Sammlung Roman Fringeli

Im 16. Jahrhundert führt die rasche Verbreitung des Papiers auch zu einer vermehrten Buchproduktion. Die Formate hängen dabei von der Falzung des Bogens ab: Folio, Quart, Oktav usw. Wie in den sog. „Cinquecentine" üblich, ist der Text in zwei Spalten angeordnet.

1501 revolutioniert der Verleger und Drucker Aldo Manu(n)zio (Aldus Manutius) in Venedig den Buchdruck durch die Einführung der vom Stempelschneider Francesco Griffo entworfenen Kursivschrift.

Der bis dahin als mindere Kunst betrachtete Druck besitzt jedoch schon alle Eigenschaften der Kunstschöpfung: Es entsteht der Kunstdruck, Spiegel des Lebens, Prunks, Elends, des Berufslebens und Brauchtums, und als solcher stellt er eine wertvolle Informationsquelle zur Rekonstruktion der Vergangenheit dar. Die neue Technik ermöglicht eine breite Bekanntmachung der Werke großer Künstler, aber auch der römischen und anderer Altertümer. In Rom nutzen die Päpste die Stichkunst zur Propaganda für die Bedeutung und Schönheit ihrer baulichen Maßnahmen.

Das Titelblatt wird zur wichtigsten Seite des Buches, weil es dieses identifiziert.

Gegen Ende des 15. Jahrhunderts erscheinen im Zusammenhang mit den Wallfahrten zum Heiligen Jahr die ersten gedruckten und illustrierten Romführer, die sich im 16. Jahrhundert wachsender Beliebtheit erfreuen. Der berühmteste von ihnen (*Le cose maravigliose dell'alma città di Roma*) liefert eine recht getreue Beschreibung der wichtigsten antiken und modernen Monumente. Außerdem beschreibt er die Pilgerroute zu den sieben Hauptkirchen und zu anderen heiligen Stätten und enthält Informationen über die Aussetzung von Reliquien sowie kurzgefasste geschichtliche Angaben. Das Werk, das zunächst auf Lateinisch und dann auf Italienisch veröffentlicht wurde, erfuhr auch dank zahlreicher Neuauflagen eine außerordentliche Verbreitung. Mit mehreren Änderungen und Zusätzen wird es über die Mitte des 18. Jahrhunderts hinaus gedruckt. Es zeigt viele kleinformatige Bilder: ursprünglich Holzschnitte, später Radierungen. Zunächst erscheinen Darstellungen der wichtigsten Basiliken, dann der anderen Kirchen und Denkmäler. Der Stil wirkt insgesamt eher schlicht und unkompliziert, vermutlich um dem Pilger ein sofortiges Verstehen und Erkennen zu ermöglichen.

Der Sacco di Roma zeitigt eine Unterbrechung in der Tätigkeit der Graveure und ihre Zersprengung: Sie mussten die Stadt verlassen, weil dort ihr Leben in Gefahr war. Ein gutes Beispiel hierfür ist der Kupferstecher Marco Dente, der in der Werkstatt von Marcantonio Raimondi (ca. 1475–1534) arbeitet, dem berühmten Stecher der Werke Raffaels. Es ist Raimondis Verdienst, wenn die italienische Kunst auch außerhalb Italiens Berühmtheit erlangt. Er ist auch der Erfinder unterschiedlicher Elemente für Titelblätter, entwickelt deren Gestaltung und führt das Porträt vor Architekturhintergrund ein.

Während der Raubzüge der Landsknechte werden die Kunstwerkstätten geplündert und die Kupferplatten beschädigt oder gar eingeschmolzen, um Geschosse daraus zu gewinnen. Die dramatischen Ereignisse setzen dem blühenden Handel in diesem Bereich zwar ein jähes Ende, sie fördern jedoch die Verbreitung der Metallgravur an anderen Orten, wo auf künstlerischer Ebene das Erbe Roms weitergetragen wird. Trotz der vielen Schwierigkeiten setzt der Strom von Reisenden und Pilgern nach Rom bald wieder ein, und nur wenige Jahre nach dem Sacco di Roma nehmen die Verleger Tommaso Barlacchi und Antonio Salamanca ihren Handel mit Kunstdrucken wieder auf.

Um 1450 werden die alten, noch erhaltenen Kupferplatten zur Reproduktion von Gemälden erneut zu Druckzwecken verwendet. Darüber hinaus werden neue Platten gestochen, deren Sujets vornehmlich aus Mythologie und Klassik oder aus Plätzen und Monumenten Roms stammen. Auf diese Weise entsteht die Vedute, die dem damaligen Geschmack des Publikums entspricht.

Der Mailänder Antonio Salamanca, der seit ca. 1530 in Rom lebt, begründet die Serie der Darstellungen römischer Altertümer. Zur Gestaltung der Stiche ruft er verschiedene Künstler in sein Atelier: Enea Vico, Nicolas Beatrizet aus Lothringen, Agostino Musi (oder Veneziano). Er restauriert die Platten Raimondis und beginnt einen organisierten Handel mit Kupferplatten, der das Glück zahlreicher, in Rom ansässiger italienischer und ausländischer Drucker und Verleger machen wird.

Zusammen mit Tommaso Barlacchi und den Brüdern Michele und Francesco Tramezzini aus Venetien stellt Salamanca Stiche mit Reproduktionen oder selbst erdachten Sujets her, die er in seinem Atelier verkauft. Die Werkstätten der Graveure liegen hauptsächlich im Parione-Viertel, zwischen Piazza Navona und Campo de' Fiori.

Auf den gravierten oder neu herausgegebenen Platten tritt immer öfter der Name des Künstlers auf, begleitet von dem Kürzel „exc" oder „exudit" für den Drucker und „formis" für den Verleger. Dieser letztere bezahlt den Künstler für die Herstellung der gravierten Metallplatten und kümmert sich um den Vertrieb.

Zu einer Wende kommt es mit der Ankunft des Franzosen Antoine Lafréry (1512–1577) in Rom, denn er entwickelt sich hier zum bedeutendsten Verleger der Zeit. Er sammelt alle im Umlauf befindlichen Platten, gibt eine neue Stichreihe in Auftrag und eröffnet schon kurz nach 1540 eine Druckerei in der Via di Parione. Die Käufer seiner Drucke bekommen zu ihrem Kauf einen persönlich gestalteten Umschlag und auf dem Deckblatt einen Schriftzug mit dem Wort *speculum*: In diesem „Spiegel" sah man das Gesicht Roms. Lafréry lässt nämlich das *Speculum Romanae Magnificentiae* drucken, das bedeutendste Buch seiner Zeit in der Darstellung der Schönheiten Roms. Der Verleger wird dadurch noch berühmter, und 1533 tut er sich mit Antonio Salamanca zusammen, der eine Werkstatt am Campo de' Fiori besitzt. Ihre Zusammenarbeit führt zur Entstehung des größten kartografischen Vorhabens des Jahrhunderts: Zum

ersten Mal werden Pläne Roms nach realen Vermessungen gezeichnet und die Stadt in einer neuen, der sog. Vogel-Perspektive dargestellt, wodurch die Bauwerke dreidimensional veranschaulicht werden können.

Beim Tode Salamancas erwirbt Lafréry dessen Gesellschaftsanteile von den Erben und gelangt so in den Besitz der größten Sammlung gravierter Kupferplatten der damaligen Epoche. Mit den neuen Platten, die er von berühmten Künstlern (u. a. Beatrizet, Giovan Battista Cavalieri, Etienne Dupérac, Giulio Bonasone, Jacopo Lauri) stechen lässt, beginnen die serienmäßig hergestellten Drucke für den *Speculum Romanae Magnificentiae*. Das Werk wird ab 1567 vertrieben und viele Jahre hindurch (mit Zusätzen und Änderungen durch die Erben) weiter aufgelegt. Es beginnt mit den Plänen des antiken und modernen Roms und stellt sodann die römischen Bauwerke vor: Kapitol, Palazzo Farnese, Peterskirche nebst Statuen und idealisierten oder architektonischen Rekonstruktionen der antiken Stadt: Kolosseum, Pantheon, Marcellus-Theater, Triumphbögen. Es folgen Allegorien, Münzen und Darstellungen verschiedener öffentlicher Veranstaltungen.

Als Lafréry stirbt, geht das ganze Material in den Besitz seines Neffen Claude Duchet über, der dem Vorhaben seines Onkels treu bleibt und auch die eigenen Erben dazu verpflichtet. Im 17. Jahrhundert geht die Sammlung stets komplett von einem Besitzer auf den nächsten über: Giovanni Orlandi, Nicola van Aelst und Hendrik van Schoel und schließlich an den Verleger De Rossi, der sie an Papst Clemens XII. verkauft. So wird der Grundstein zum Päpstlichen Kupferstichkabinett („Calcografia Camerale") gelegt.

Wegen der wechselnden Besitzverhältnisse der Druckplatten und der sich ändernden Vorlieben gab es im Laufe der Jahre zahlreiche Neuauflagen der gleichen Sujets unter der Aufsicht der Verleger, der die Originalplatten besaß und jeweils die Inschrift am unteren Ende des Druckes änderte, so dass die verschiedenen Auflagen leicht voneinander unterschieden werden können.

Etienne Dupérac (ca. 1525–1604) gelangt um 1559 nach Rom, wo Lafréry seine Werke druckt. Er ist auch Zeichner vieler Stiche: Veduten, Rekonstruktionen antiker Denkmäler, römische Ruinen, Heiligendarstellungen, aktuelle Ereignisse. Die bekanntesten davon sind ein Turnier im Belvedere-Hof des Vatikans, das Titelblatt zum *Speculum*, drei Darstellungen der Peterskirche nach Zeichnungen von Michelangelo, die Papstaudienz von Cosimo I. Medici. Seine Werke vermitteln ein besonderes Bild Roms: mittelalterliche Viertel, Ruinen, Renaissancepaläste, aber auch Hirten mit ihren Herden und Pilger, Ritterspiele in den Vatikanischen Gärten und Volksfeste bei der Engelsburg.

Einer der besten Schüler des flämischen Meisters Frans Floris, der als Begründer der sog. „Romanisti" gilt, ist Hendrick III van Cleve (ca. 1525–1589). Er zieht nach Rom, wo er Veduten nach der Natur zeichnet, die im Gesamtwerk *Ruinarum varii prospectus, ruriumq. aliquot delineationes* (38 Fol.) zusammengefasst werden.

1593 sticht Antonio Tempesta seinen weltberühmten perspektivischen Romplan. Dieser ist so detailreich, dass er Jahrzehnte lang als Vorlage dienen wird: Noch Giovanni Battista Falda wird 1667 darauf zurückgreifen (von Vasi 1781 wiederaufgenommen).

Ab Mitte des 16. Jahrhunderts macht sich eine qualitative Verschlechterung in Stil und Technik der Stichkunst bemerkbar. Die Verbreitung des Buchdrucks führt zu übereilten Editionen, das Papier ist minderwertig und der Geschmack für Dekoration lässt nach. Nach der Renaissance fällt Europa in eine soziale, politische und religiöse Krise, die zur Gegenreformation führt. Daraus ergibt sich schließlich der Barock.

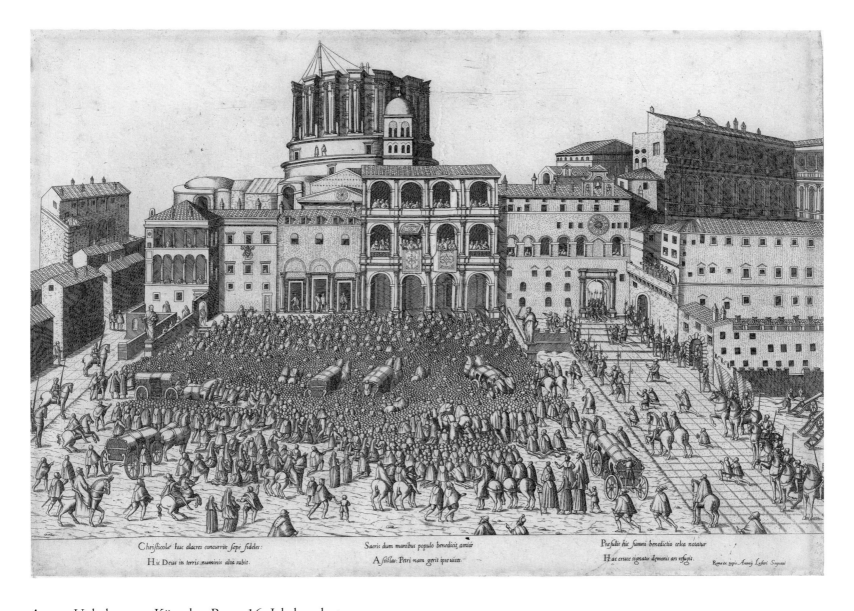

Autor: Unbekannter Künstler, Rom, 16. Jahrhundert
Abbildung: Päpstlicher Segen
Edition: 1555
Werk: Speculum Romanae Magnificentiae
Technik: Radierung
Maße: 39,9 x 55,7 cm (Plattenrand beschnitten)
Anmerkung: Entlang der Treppe hinten rechts vor dem Quartier der Schweizergarde steht eine Abteilung von Schweizer Hellebardieren als Wachdienst bei der Zeremonie.

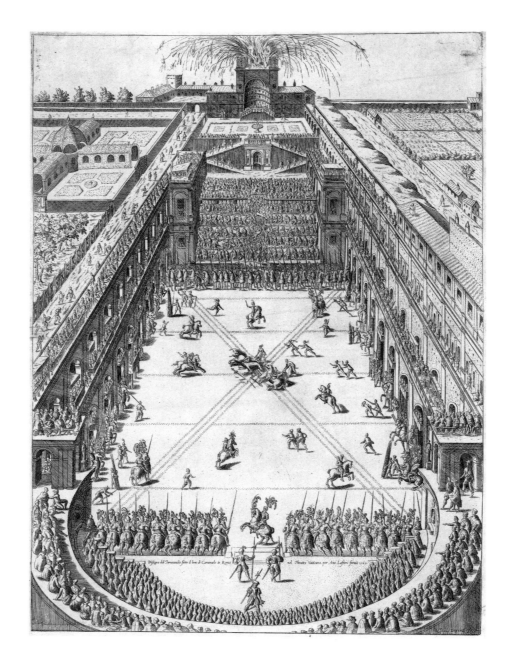

Autor: Etienne Dupérac, Paris, ca. 1525–1604
Abbildung: Turnier im Belvedere-Hof des Vatikans
Edition: 1565
Werk: Speculum Romanae Magnificentiae
Technik: Radierung
Maße: 51,2 x 37,2 cm (Platte)
Anmerkung: In der Mitte des unten abgebildeten Halbkreises tun drei Schweizer Hellebardiere Dienst. Das Turnier fand anlässlich der Hochzeit des Neffen Papst Pius' IV., Annibale Altempo, mit Ortensia Morromea 1565 statt.

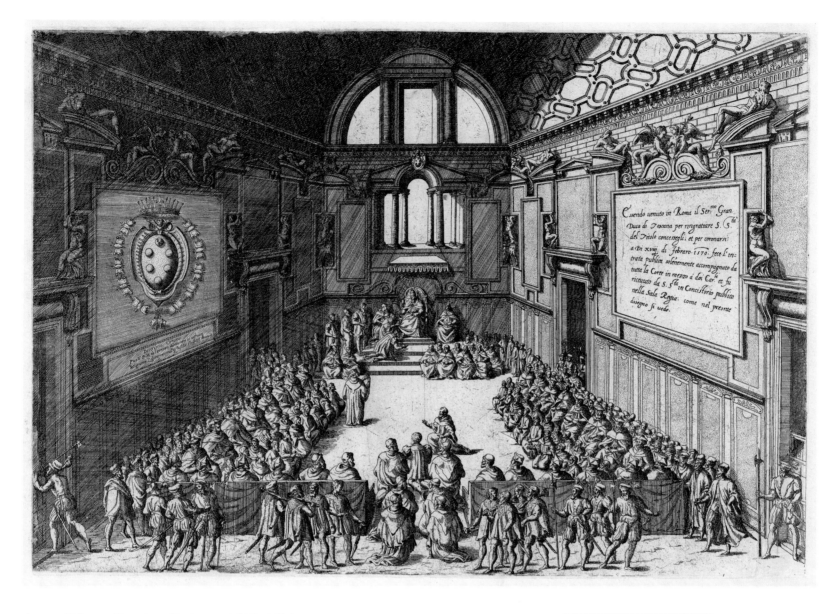

Autor: Etienne Dupérac, Paris, ca. 1525–1604
Abbildung: Essendo venuto in Roma il Ser.mo Duca di Toscana per ringratiare S. S.ta del Titolo concessogli […]
Edition: 1570
Werk: Speculum Romanae Magnificentiae
Technik: Radierung
Maße: 36,4 x 49,6 cm (Platte)
Anmerkung: Papstaudienz für Cosimo de' Medici aus Florenz in der Sala Regia des Vatikanpalasts. Ein schönes Beispiel Schweizer Hellebardiere in der damaligen Tracht ohne Rüstung.

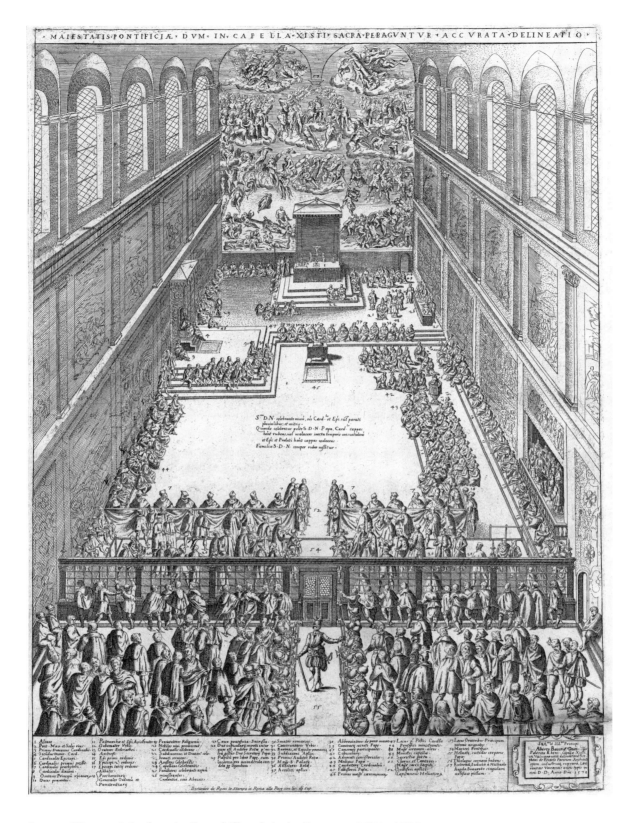

Autor: Giovanni Ambrogio Brambilla, aktiv in Rom ca. 1579–1590
Abbildung: Maiestatis Pontificiae dum in Capella Xisti Sacra Peraguntur accurata delineatio
Edition: 1578
Werk: Speculum Romanae Magnificentiae
Technik: Radierung
Maße: 55,0 x 40,0 cm (Platte)
Anmerkung: Versammlung in der Sixtinischen Kapelle. Am Mittelgang sieht man einen Trupp Schweizer in Rüstung mit ihrem Hauptmann – ein interessanter Beleg für das damalige Aussehen der Garde.

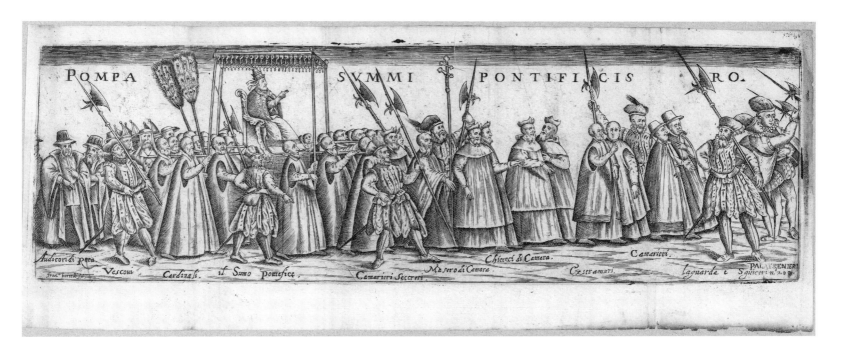

Autor: Francesco Bertelli, aktiv in Padua 1594
Abbildung: Pompa Summi Pontificis Ro.
Edition: 1599
Werk: Theatro delle citta d'Italia con le sue figure intagliate in rame, & descrittioni di esse in questa terza impressione di noua aggiunta di molte figure, e dichiarationi […]
Technik: Radierung
Maße: 11,7 x 36,6 cm (Platte)
Anmerkung: Päpstlicher Festzug mit Eskorte von Schweizer Hellebardieren.

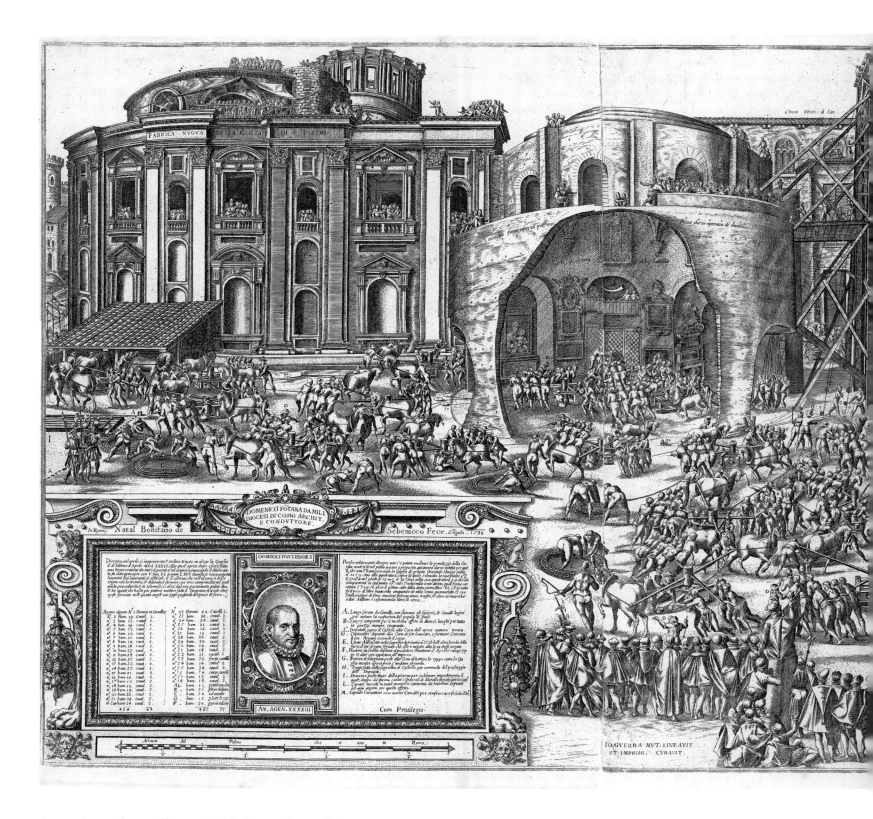

Autor: Joan Blaeu, Alkmaar 1596–Amsterdam 1673
Abbildung: Disegno, nel quale si rappresenta l'ordine tenuto in alzar la Guglia il di ultimo d'Aprile MDLXXXVI [...]
Edition: 1704, nach einer Zeichnung aus dem Jahr 1586 von Natale Bonifazio, aktiv in Rom 1580–1590
Werk: Nouveau theatre d'Italie, ou description exacte de la ville de Rome, ancienne, et nouvelle
Technik: Radierung
Maße: 48,5 x 111,5 cm (Platte)
Anmerkung: Transport des Obelisken von seinem ursprünglichen Platz südlich der alten Peterskirche auf die Mitte des heutigen Petersplatzes im Jahre 1586. Auf dem Platz verstreut sind Schweizergardisten zu sehen.

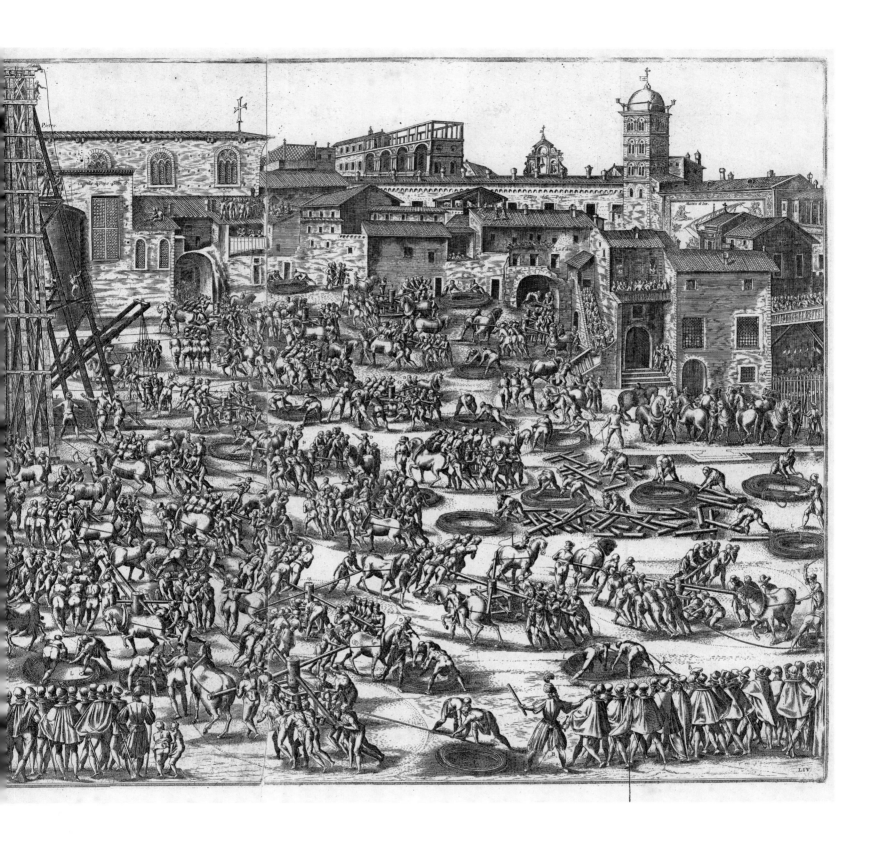

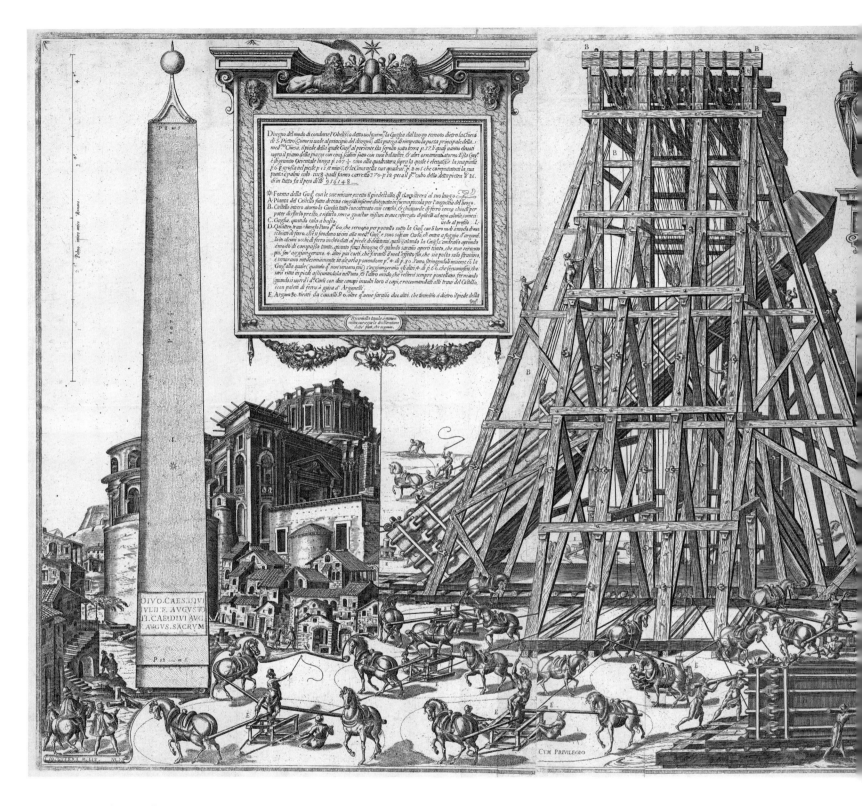

Autor: Joan Blaeu, Alkmaar 1596–Amsterdam 1673
Abbildung: Disegno del modo di condurre L'Obelisco detto volgarm.te la Guglia dal luogo remoto dietro la Chiesa di S. Pietro
Edition: 1704, nach einer Zeichnung aus dem Jahr 1586 von Natale Bonifazio, aktiv in Rom 1580–1590
Werk: Nouveau theatre d'Italie, ou description exacte de la ville de Rome, ancienne, et nouvelle
Technik: Radierung
Maße: 49,4 x 112,2 cm (Platte)
Anmerkung: Transport des Obelisken von seinem ursprünglichen Platz südlich der alten Peterskirche auf die Mitte des heutigen Petersplatzes im Jahre 1586. Im Bildfeld rechts Quartier der Schweizergarde hinter dem Obelisken links.

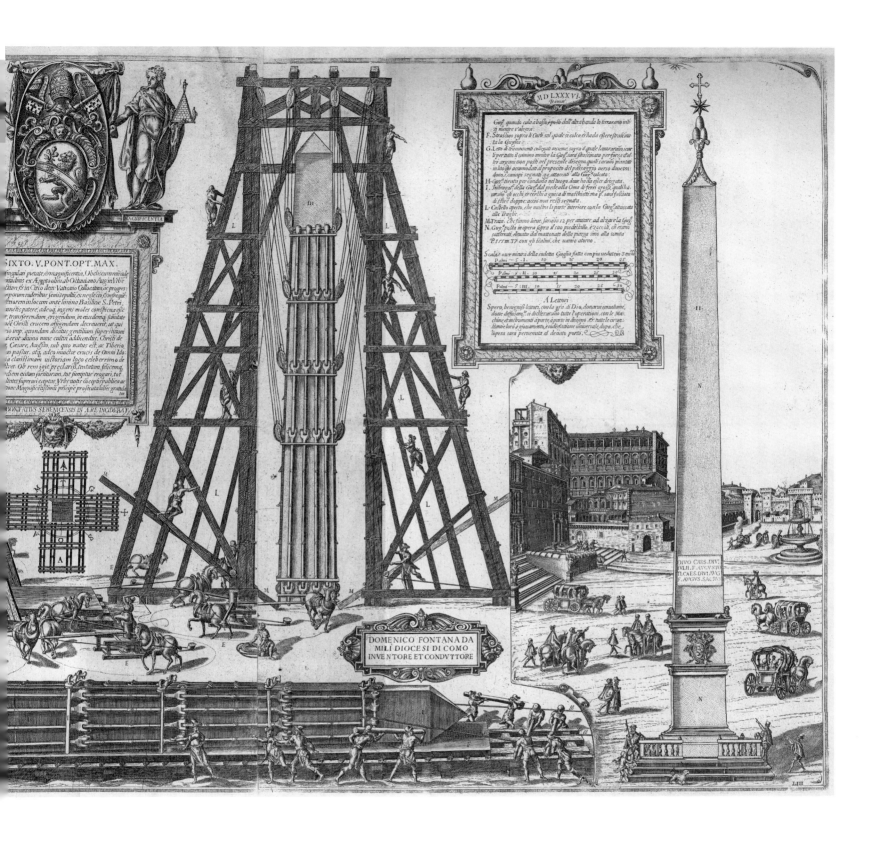

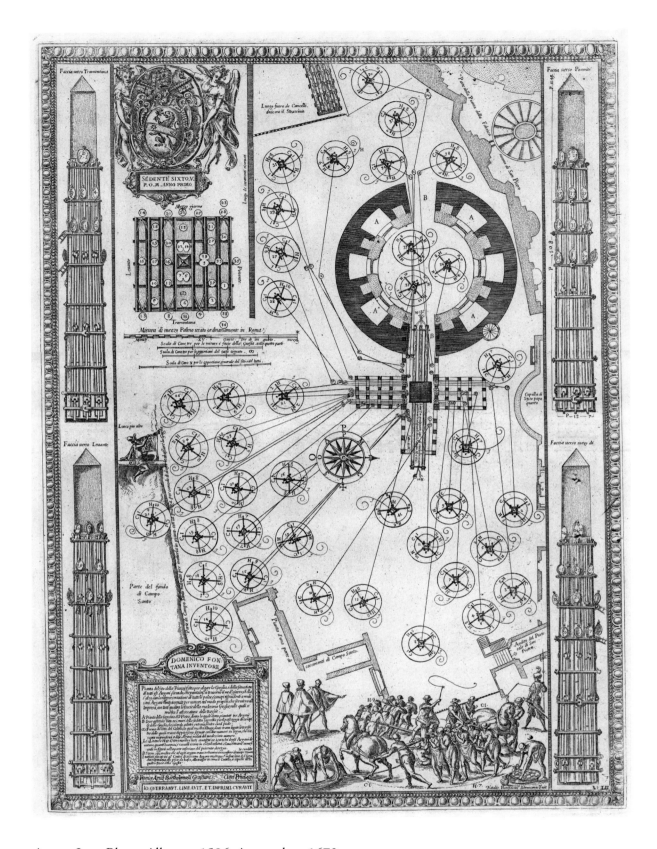

Autor: Joan Blaeu, Alkmaar 1596–Amsterdam 1673
Abbildung: Plan der Aufstellung des Vatikanischen Obelisken auf dem Petersplatz
Edition: 1704, nach einer Zeichnung aus dem Jahr 1586 von Natale Bonifazio, aktiv in Rom 1580–1590
Werk: Nouveau theatre d'Italie, ou description exacte de la ville de Rome, ancienne, et nouvelle
Technik: Radierung
Maße: 50,2 x 36,7 cm (Platte)
Anmerkung: Transport des Obelisken.

Autor: Joan Blaeu, Alkmaar 1596–Amsterdam 1673
Abbildung: Titelblatt zum „Nouveau theatre d'Italie [...]"
Edition: 1704
Werk: Nouveau theatre d'Italie, ou description exacte de la ville de Rome, ancienne, et nouvelle
Technik: Radierung
Maße: 47,6 x 30,6 cm (Platte)

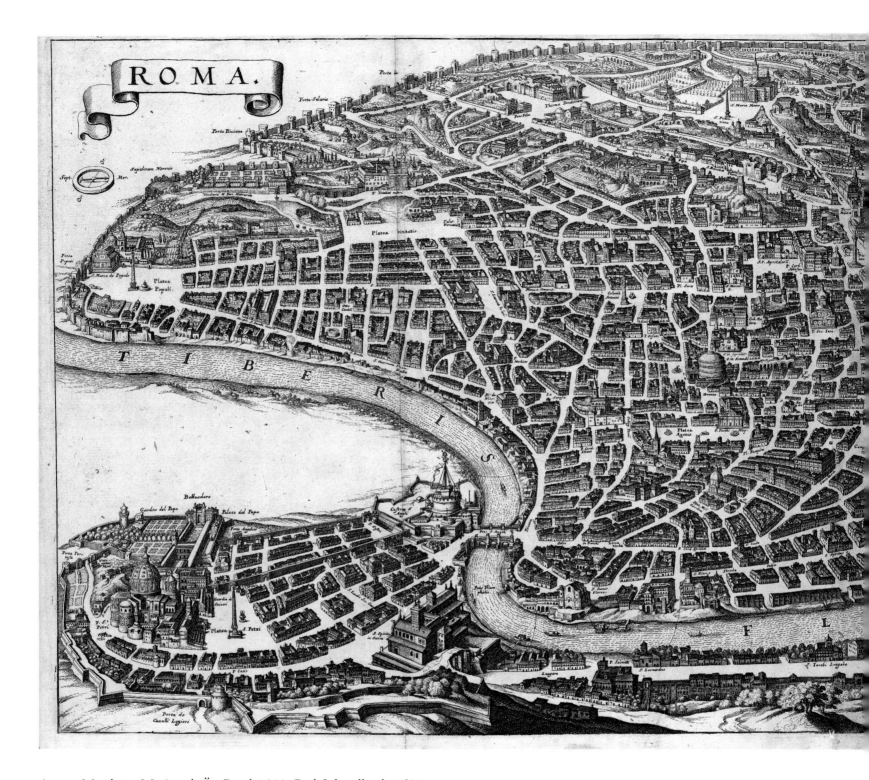

Autor: Matthäus Merian d. Ä., Basel 1593–Bad Schwalbach 1650
Abbildung: Rom
Edition: 1640, nach einer Zeichnung von Antonio Tempesta (Florenz 1555–Rom 1630) aus dem Jahr 1593
Werk: Theatrum Europaeum Topographia
Technik: Radierung
Maße: 30,8 x 70,7 cm (Platte)
Anmerkung: Im Ausschnitt sieht man das Quartier der Schweizergarde eingezeichnet.

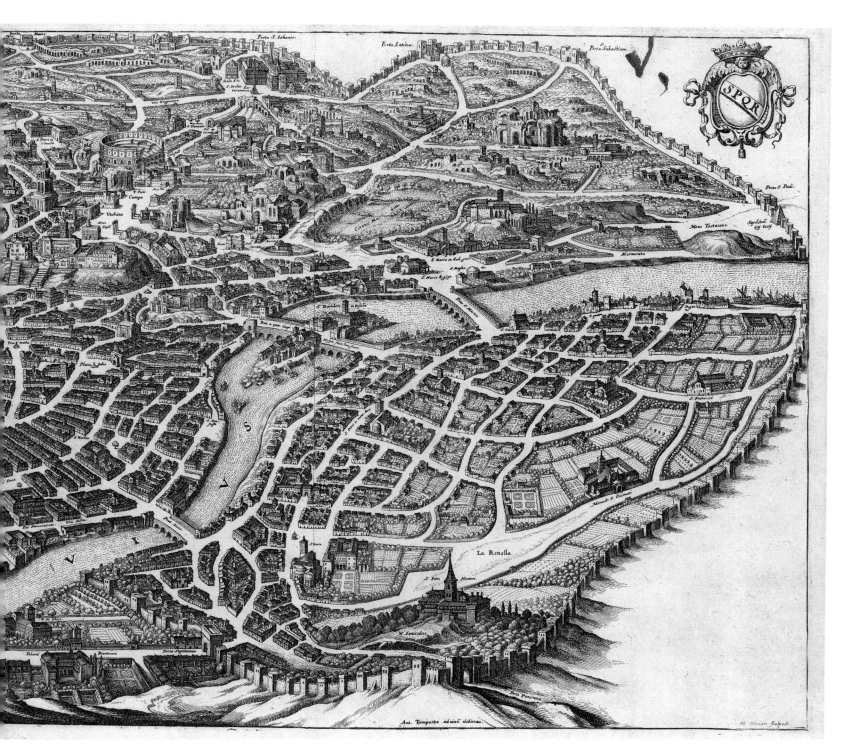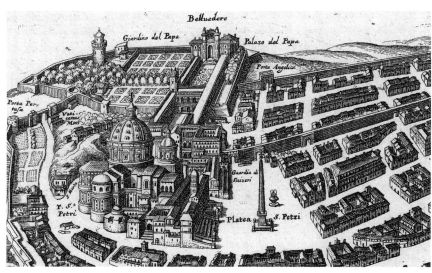

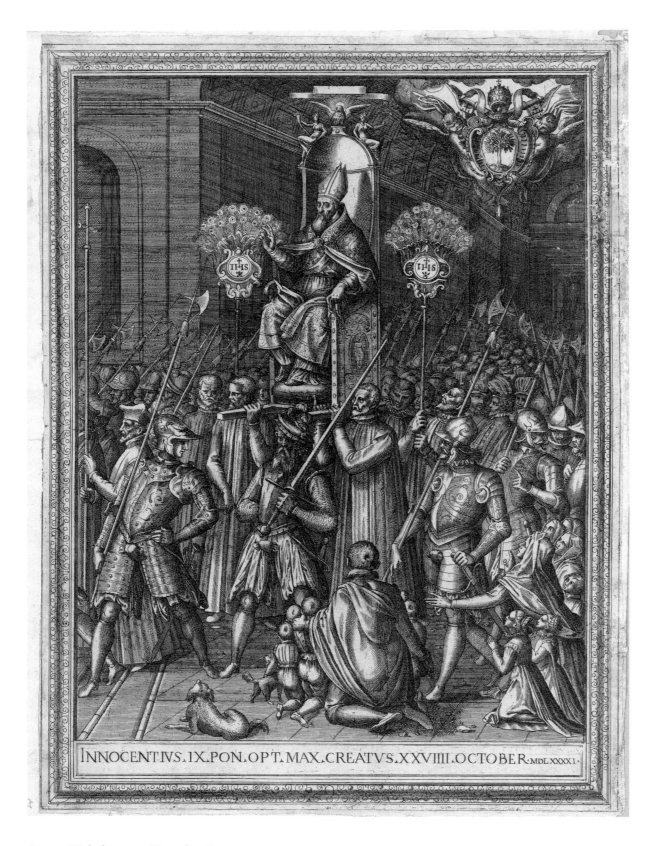

Autor: Unbekannter Künstler, Rom
Abbildung: Innocentius IX Pon Opt Max Creatus XXVIIII October MDLXXXXI
Edition: 17. Jahrhundert
Technik: Kupferstich, Radierung
Maße: 53,1 x 38,8 cm (Platte)
Anmerkung: Papst Innozenz IX. nach seiner Wahl (29. Oktober 1591) mit einer Eskorte der Schweizergarde in Rüstung. Vor der sedia gestatoria ein Schweizer mit Zweihänder ohne Helm, er trägt lediglich Brustpanzer.

Das 17. Jahrhundert in Grafiken der Sammlung Roman Fringeli

Die italienischen Bücher, die im Laufe des 17. Jahrhunderts erscheinen, belegen sowohl einen intellektuellen Aufbruch als auch den Konformismus der Kirche. Die römische Buchproduktion spiegelt die kulturelle Atmosphäre der Zeit gut wider, denn die Gegenreformation bedingt den Druck vieler religiöser Bücher, und im übrigen sind die offiziellen Druckereien in der Hand kirchlicher Institutionen. Es kommt zu einer Unterscheidung zwischen Verleger und Buchdrucker, und die verlegerische Tätigkeit nimmt rasch an Bedeutung und Umfang zu.

Es erscheinen die ersten Illustrationen außerhalb des Textes mit großen Bögen, die entsprechend der Buchgröße gefaltet werden. Dies ist auch das Jahrhundert der Akademien: In Rom wird 1603 die „Accademia dei Lincei" und 1690 die „Accademia dell'Arcadia" gegründet.

Da die Päpste aus unterschiedlichen italienischen Regionen stammen, ziehen mit ihnen auch Buchdrucker aus Siena, den Marken und Venetien nach Rom, um dort Geschäfte zu eröffnen. Die Stadt zählte damals insgesamt 150 Druckereien und 100 Buchhändler. Besonders bekannt sind die Familien Vaccai (mit dem Schild der Goldenen Palme), Mascardi und Barnabò, die über hundert Jahre lang als Drucker tätig sind. Marktführer wird jedoch die Familie De Rossi, die es mit den großen ausländischen Druckereien aufnehmen kann.

Das römische Viertel Parione ist wegen seiner Nähe zu St. Peter bei den Händlern besonders beliebt. Als der Papst vom Vatikan in den Quirinalspalast umzieht, verlegen die Buchhändler ihre Läden an die Piazza Navona, in die Nähe der Universität „La Sapienza" oder in die Umgebung des Collegio Romano.

Alle drucken alles, die Qualität weist große Unterschiede auf, und im Buchhandel gibt es sowohl Luxusausgaben für Adel und Klerus als auch minderwertige Ausführungen auf schlechtem Papier, die möglichst zeit- und kostensparend hergestellt werden, um die größtmögliche Anzahl von Kunden zu erreichen.

Die ornamentalen Künste suchen nach szenischen Effekten. Das pompöse 17. Jahrhundert fordert Werke mit großartigen Frontispizen, die jedoch wenig gemein haben mit dem tatsächlichen Buchinhalt: Motive mit Blumenkörben, Putten und Sirenen. Die Originalität der Werke liegt in der sogenannten „Antiporta", einer Illustration auf Kupfer, die dem eigentlichen Titelblatt vorangestellt ist und in ihrer barocken, auffälligen Gestaltung den Leser besonders ansprechen soll.

Drucke dienen nach wie vor zur Reproduktion anderer Kunstwerke. Der Sammler Vincenzo Giustiniani († 1637) beauftragt Joachim von Sandrart (1606–1688) und dessen Mitarbeiter, seine Gemäldesammlung auf Papier zu übertragen. Aegidius Sadeler (um 1570–1629) produziert 1606 eine Serie von Kupferstichen mit den vierzig Bildern aus *I Vestigi dell'Antichità di Roma raccolti e ritratti in perspettiva con ogni diligentia da Stefano Du Perac parisino*.

Giacomo Lauro (um 1550–1637) stellt seine Antiquitätensammlung nach Vorbildern aus dem 16. Jahrhundert zusammen. Im Jahr 1612 beginnt er mit der Veröffentlichung des vierbändigen Werks *Antiquae urbis splendor*. Die ersten beiden Bände (1612) enthalten 99 Tafeln mit Abbildungen der Monumente des antiken Rom, der dritte (1615) 34 Darstellungen von Altertümern. 1628 schließlich kommen die Stiche mit Veduten des modernen Rom heraus: *Antiquae Urbis vestigia quae nunc extant Serenissimo Principi Mauritio Sabaudia*. Zum Heiligen Jahr 1625 wird die Sammlung neu aufgelegt, um den Käufer- und Leserkreis zu erweitern. Auf der Rückseite jeder Abbildung erscheint der ursprünglich lateinische Kommentar nun auch auf Italienisch, Französisch und Deutsch. 1637 organisiert und finanziert Hans Hoch, der Schweizergardist und Fremdenführer aus Luzern, einen Neudruck dieses Werks. Lauro bildet ihn in Uniform auf Abb. 90 neben dem Brunnen „Meta Sudans" und in Gesellschaft einiger Rombesucher ab.

Dank der zahlreichen wichtigen Aufträge und der großen Vielfalt an in- und ausländischen Künstlern ist Rom der künstlerische Kreuzungspunkt dieser Epoche. Die Kunst wird sozusagen „touristisch", das heißt, es erscheinen u. a. mehrere Romführer, die es den Rombesuchern erleichtern sollen, sich bei den vielen Sehenswürdigkeiten der Stadt zurechtzufinden. Für die gebildeten Reisenden werden Führer zu den antiken Stätten gedruckt, ansonsten sind diese Bücher volkstümlicher und betreffen vor allem das zeitgenössische Rom mit kurzen Hinweisen auf die Monumente und religiöse Aspekte. Auf diese Weise können Pilger und Besucher auch visuelle Andenken an die Ewige Stadt in die Heimat mitnehmen, die im Übrigen einfacher zu transportieren sind als andere Souvenirs.

Der Erfolg des Buchdrucks veranlasst die Verleger, Künstler aus fremden Ländern einzustellen. Der Name des Stechers tritt immer öfter neben dem des Malers und dem Titel auf.

Pompilio Totti ist der Verfasser des Werks *Ristretto delle grandezze di Roma* (1637); darauf folgt das Buch *Ritratto di Roma moderna* (1638). Giovanni Baglione (ca. 1566/71–1643) hingegen verknüpft seinen Namen mit der Veröffentlichung eines Bandes mit Künstlerbiographien, nachzuerleben in fünf Tagesausflügen: *Le vite de' pittori scultori et architetti. Dal pontificato di Gregorio XII del 1572. In fino a' tempi di papa Urbano Ottauo nel 1642*. Bei diesem praktischen Wegweiser ist der Stil einfach und auf das Wesentliche beschränkt. Man muss auch bedenken, dass die Stadt viele Reisende anzieht, und dass deshalb nicht nur der Papst, sondern auch die Adelsfamilien, die an der Macht sind und in majestätischen Palazzi wohnen, ihren Einfluss und ihre Bedeutung zur Schau stellen wollen. Der öffentliche Raum wird zur Szenerie, und so werden die Stadtpaläste und Villen, die Gärten und Brunnen zu Sujets von Kunstdrucken. Soziale Ereignisse verwandeln sich in Theaterveranstaltungen. Stadtansichten werden als Architekturhintergrund und Bühnenbild verwendet, um Zeremonien, Feste und Umzüge davor abzubilden. Seine Liebe zu Rom dokumentiert der Franzose Dominique Barrière in der Druckreihe *Vedute di Roma*.

Giovanni Maggi (1566–nach 1620) stellt die städtebaulichen Veränderungen durch Sixtus V. auf 48 Tafeln dar. Zum Heiligen Jahr 1600 erarbeitet er eine „Pianta novissima di Roma" mit einem Bild der Öffnung der Heiligen Pforte und umrahmt von Ansichten der sieben Hauptkirchen.

Während des Pontifikats Alexanders VII. (1655–1667) erreicht die Vedute ihre höchste Blüte mit G. B. Falda (1643–1678), der als Kupferstecher nicht nur für den Päpstlichen Hof, sondern auch für den römischen Adel und Königin Christine von Schweden tätig ist.

Falda kommt nach Rom auf Einladung von G. G. de' Rossi, der seine künstlerisch-kulturelle Ausbildung vervollständigt, ihn für den Kupferstich begeistert und dann an Francesco Borromini und Pietro da Cortona weiterleitet. In der Werkstatt De Rossis lernt Falda die Stiche von Callot und S. della Bella kennen. Er sticht zunächst einen kleinen Romplan, dann einen erheblich größeren, der aus zwölf Blättern besteht. Sein dreibändiges Werk *Nuovo Teatro delle Fabbriche di Roma* (1655–1669) stellt in spektakulären Veduten die innovativen Baumaßnahmen des Papstes dar. Die Stadt gilt nach wie vor als Theater, architektonische Elemente werden durch kleine Szenen aus dem Alltagsleben bevölkert, die Gebäude gleichsam zur Szenerie und Bühne umfunktioniert.

Auf Falda geht auch das Werk *Fontane ne' palazzi e ne' giardini di Roma* zurück. Der Band besteht aus 28 Stichen, wird von seinem Schüler G. F. Venturini fortgesetzt und von De Rossi 1684 veröffentlicht. Falda besitzt genaue Kenntnisse der Regeln für Darstellungen von Perspektive und Architektur, in seinen Veduten bemüht er sich jedoch vor allem um Klarheit und stellt auch größere Räume exakt dar.

An sein Kunstschaffen knüpft sein Schüler Alessandro Specchi (1668–1729) an. Er ist nicht nur Grafiker, sondern auch Architekt und leistet einen wesentlichen Beitrag zur Gestaltung des Ripetta-Hafens am Tiber. Außerdem dokumentiert er als erster das Aussehen der Stadt mit ungewöhnlichen perspektivischen Effekten. Specchi produziert eine Reihe von Romveduten aus der Vogelperspektive, von der *Veduta del Porto di Ripetta* auf drei Blättern über das Kolosseum bis zum Pantheon mit Plan und Aufriss auf verschiedenen Kupferplatten. Seine Radierungen mit ihrem ungewöhnlichen Gefühl für Räumlichkeit sind der Ausgangspunkt für die Vedutenmalerei des 18. Jahrhunderts.

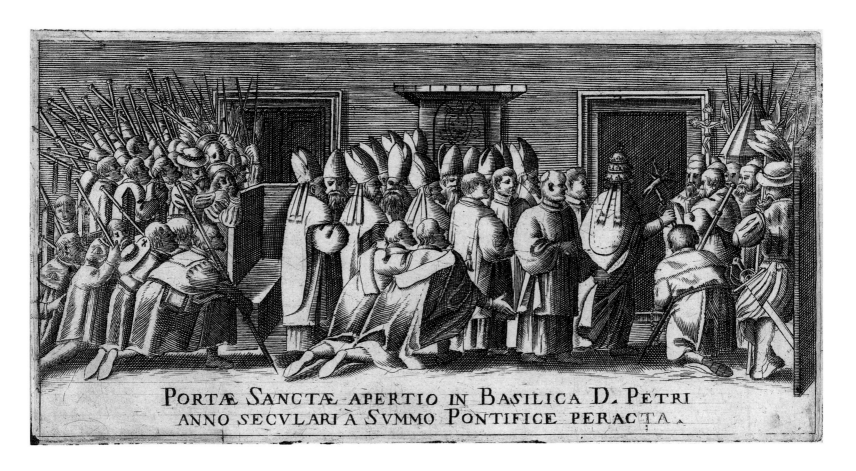

Autor: Giacomo Lauro, aktiv in Rom 1583–1637
Abbildung: Portae Sanctiae apertio in Basilica D. Petri anno seculari a Summo Pontifice peracta
Edition: 17. Jahrhundert
Technik: Kupferstich, Radierung
Maße: 11,3 x 20,9 cm (Platte)
Anmerkung: Öffnung der Heiligen Pforte durch Papst Clemens VIII. zu Beginn des Heiligen Jahres 1600.

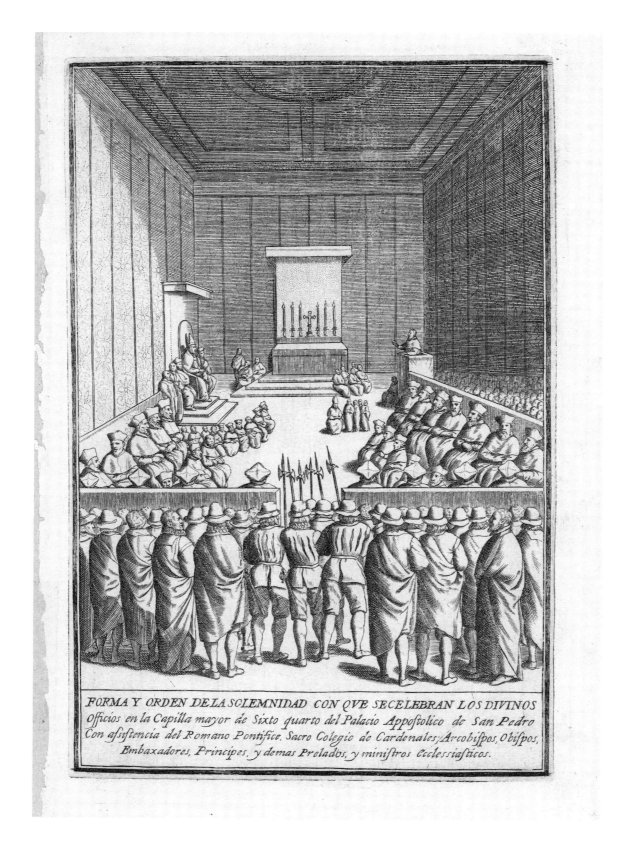

Autor: Unbekannter Künstler aus Spanien
Abbildung: Forma y Orden de la Solemnidad con que se celebran los Divinos Officios [...]
Edition: 17. Jahrhundert
Technik: Kupferstich, Radierung
Maße: 26,0 x 17,0 cm (Platte)
Anmerkung: Laut Beischrift Darstellung einer Zeremonie in der Kapelle Sixtus' IV. mit dem Papst und kirchlichen Würdenträgern.

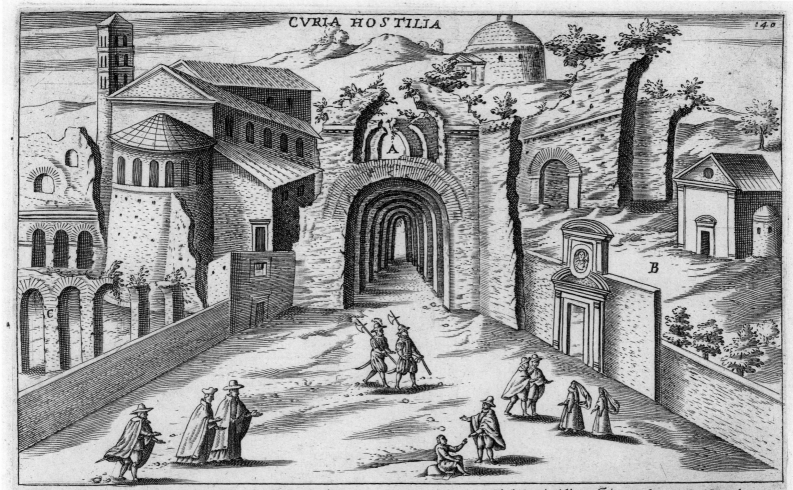

Autor: Giacomo Lauro, aktiv in Rom 1583–1637
Abbildung: Curia Hostilia
Edition: 1612
Werk: Antiquae Urbis Splendor
Technik: Kupferstich, Radierung
Maße: 18,3 x 24,2 cm (Platte)
Anmerkung: Sicht auf den Caelius-Hügel mit zwei Schweizer Hellebardieren zwischen der Kirche S. Giovanni e Paolo und der Kirche S. Gregorio Magno.

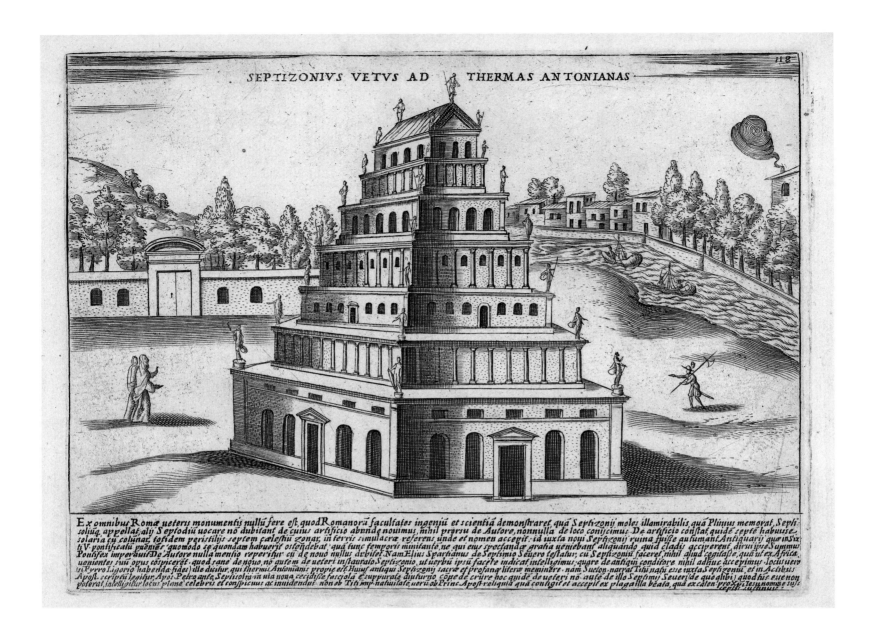

Autor: Giacomo Lauro, aktiv in Rom 1583–1637
Abbildung: Septizonius Vetus ad Thermas Antonianas
Edition: 1612
Werk: Antiquae Urbis Splendor
Technik: Kupferstich, Radierung
Maße: 17,8 x 23,3 cm (Platte)
Anmerkung: Das Septizonium. Auf der rechten Seite ist ein Schweizergardist zu sehen.

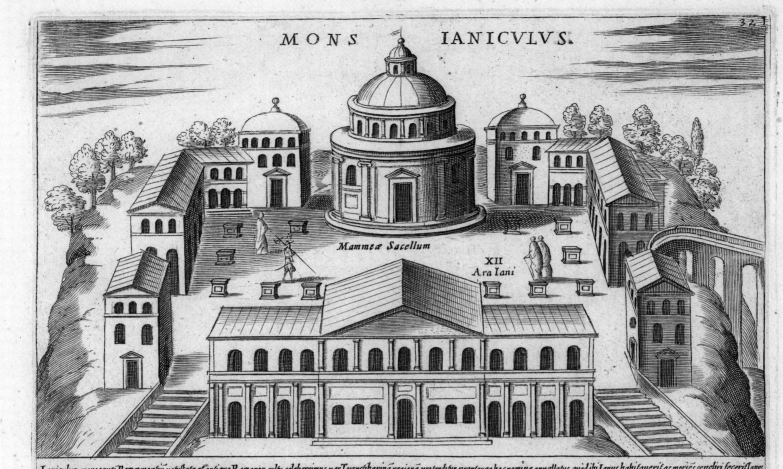

Autor: Giacomo Lauro, aktiv in Rom 1583–1637
Abbildung: Mons Ianiculus
Edition: 1612
Werk: Antiquae Urbis Splendor
Technik: Kupferstich, Radierung
Maße: 17,7 x 23,5 cm (Platte)
Anmerkung: Der Tempietto des Bramante auf dem Gianicolo; im Hof steht ein Schweizergardist mit Hellebarde.

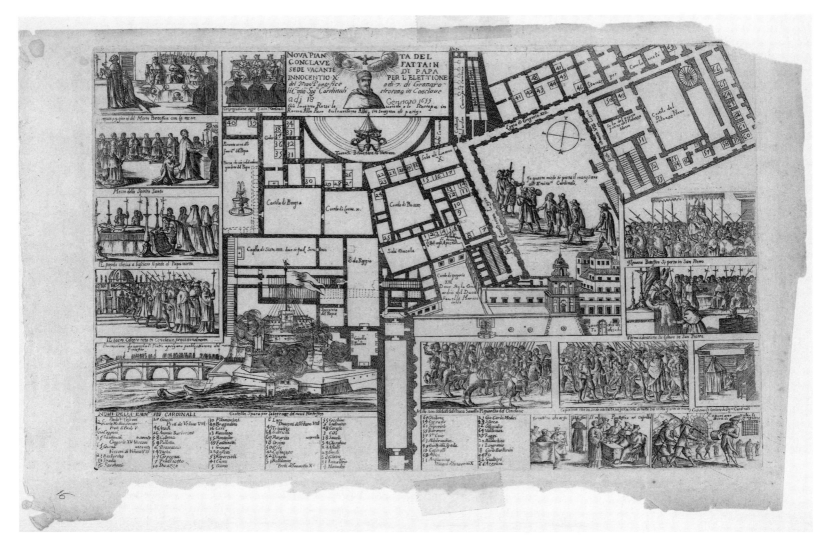

Autor: Giacomo Lauro, aktiv in Rom 1583–1637
Abbildung: Nova Pianta del Conclave fatta in sede vacante di Papa Innocentio X per l'elettione del Novo Pontefice a di 7 Gennaro
Edition: dritte Auflage 1655 (zweite Auflage 1644, Erstauflage 1623)
Technik: Kupferstich, Radierung
Maße: 22,8 x 34,8 cm (Platte)
Anmerkung: Plan des Konklaves mit Darstellung der Zeremonien vom Tod des alten Papstes zur Wahl des neuen. Die Vorlage wurde zum ersten Mal beim Tod Papst Gregors XV. 1623 aufgelegt, beim Tod seines Nachfolgers Urban VIII. 1644 zum zweiten Mal verwendet und 1655 beim Tod Innozenz' X. zum dritten Mal wieder aufgelegt. Porträt und Namen des Papstes wurden jeweils geändert.

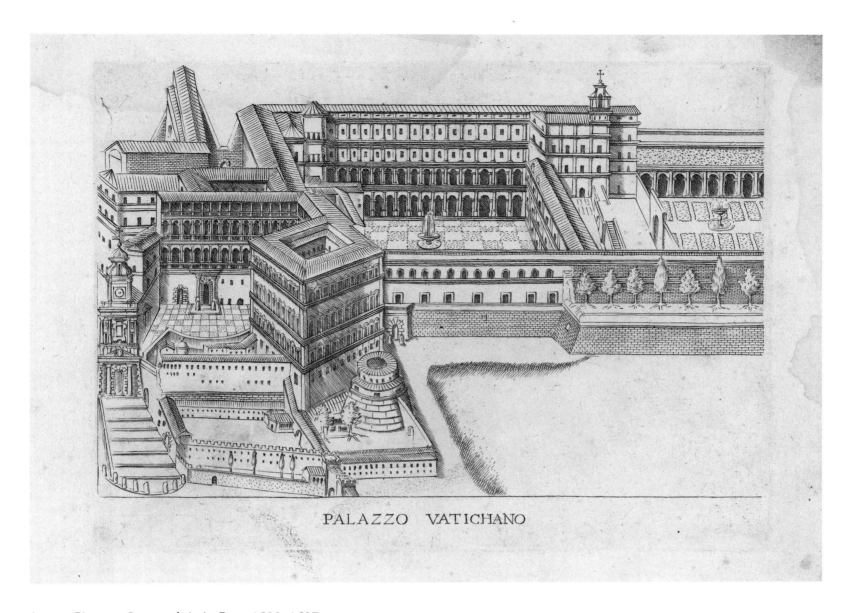

Autor: Giacomo Lauro, aktiv in Rom 1583–1637
Abbildung: Palazzo Vatichano
Edition: 1638
Werk: Palazzi diversi nel alma città di Roma
Technik: Kupferstich, Radierung
Maße: 17,8 x 23,8 cm (Platte)
Anmerkung: Vatikanpalast, Quartier der Schweizergarde im Vordergrund des Bildes.

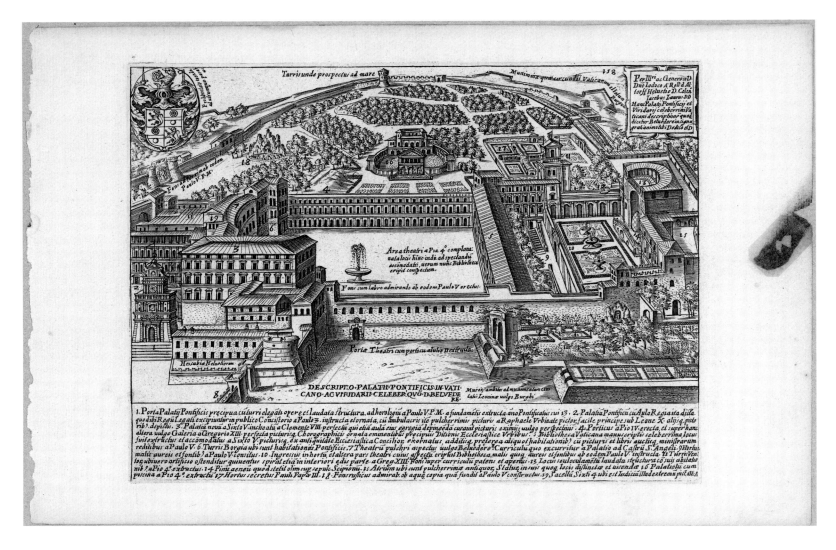

Autor: Giacomo Lauro, aktiv in Rom 1583–1637
Abbildung: Descriptio Palatii Pontificis in Vaticano ac viridarii celeber quo d Belvedere
Edition: 1637
Werk: Splendore dell antica e moderna Roma
Technik: Kupferstich, Radierung
Maße: 17,8 x 23,5 cm (Platte)
Anmerkung: Vatikanpalast, Quartier der Schweizergarde im Vordergrund des Bildes.

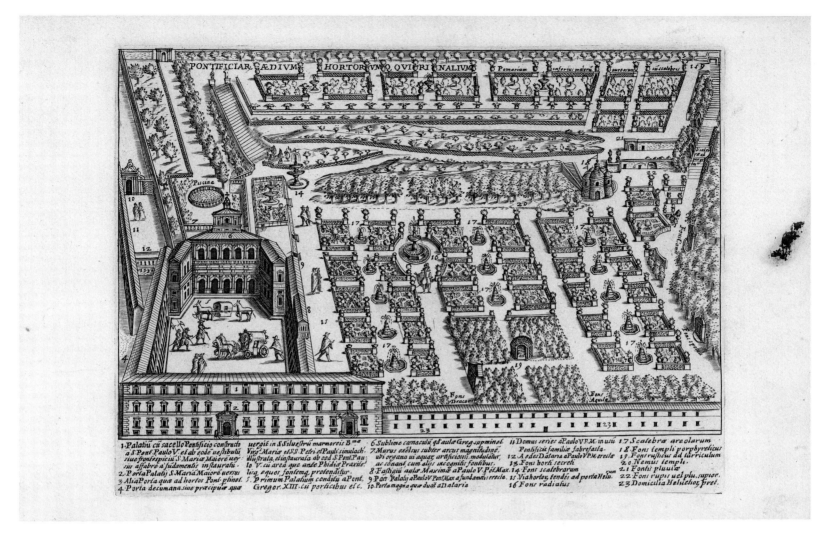

Autor: Giacomo Lauro, aktiv in Rom 1583–1637
Abbildung: Pontificiar Aedium Hortorumq Quirinalium
Edition: 1637
Werk: Splendore dell antica e moderna Roma
Technik: Kupferstich, Radierung
Maße: 18,3 x 24,0 cm (Platte)
Anmerkung: Quirinalgarten und -palast mit Schweizergardisten.

GIOVANNI ALTO
SVIZZERO DA LVCERNA
Officiale della Guardia Suizzera Pontificia
A' BENIGNI LETTORI.

MOLTI anni sono Giacomo Lauro con grandissimo artificio facendo intagliare in rame le più nobili, e curiose cose dell'antica Città di ROMA, mandò fuora vn vaghissimo compendio delle memorie, e grandezze ROMANE, doue delineato si vede ciò, che hanno in tanti volumi spiegato i molti Scrittori di questa REGINA, capo, e trionfatrice dell'vniuerso. Mà perche di opera così degna non si trouano hormai più copie in publico, e (quelche più importa) essendo per giudicio degl'intendenti detto libro in qualche parte stimato mancheuole, desiderandouisi la delineatione di alcune notabili rouine antiche, e delle fabriche moderne: Mi sono però io mosso à raccogliere insieme tutti i rami intagliati, ch'erano in varie parti dispersi, e col consiglio, & opera di persone peritissime, gli hò fatti rinouare, e ridurre à maggior perfettione, che non haueuano prima. Così con molta spesa, e fatica hò rimesso in piedi questo bel parto del Lauro, mà assai migliorato da quel, che era, perche mi sono industriato di arricchir l'opera di quella luce, che le mancaua; non solo aggiungendole questi edificij, mà dando anco al volume ordine più conueniente, e più commodo à gli Studiosi dell'antichità, i quali riconosceranno la mia diligenza, accuratezza, e fatica, à cui mi son volentieri sottoposto per seruire à tutti gli ingegni curiosi, e particolarmente per sodisfare alla curiosità delle Nationi OLTRAMONTANE, & altre che si degnano, per hauer di simili cose notitia, à me ricorrere. Gradite amici Lettori, l'affetto di chi con tanto studio ambisce di seruire alla vostra dilettatione con le sue fatiche, & altro non cura, che di rendersi degno dell'amor de Virtuosi, con eternare la memoria di quelle cose, che furono già ammirate quasi MIRACOLI dell'arte, e soura humani sforzi dell'humana potenza. E viuete felici.

IN ROMA, Appresso Vitale Mascardi, MDCXXXVII. CON LICENZA DE' SVPERIORI.

Autor: Giacomo Lauro, aktiv in Rom 1583–1637
Abbildung: Vorwort der Neuauflage u. g. Werkes durch Hans Hoch aus Luzern, Offizier der Päpstlichen Schweizergarde und Fremdenführer in Rom
Edition: 1637
Werk: Splendore dell antica e moderna Roma
Technik: Kupferstich, Radierung
Maße: 21,1 x 32,2 cm (Plattenrand beschnitten, Blatt)
Anmerkung: Die Originalplatte stammt von Lauro und wurde von Hoch wiederverwendet.

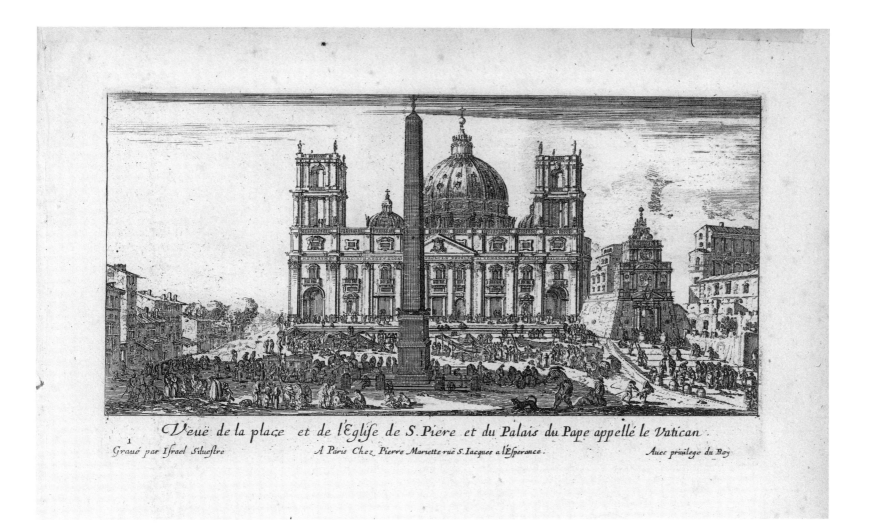

Autor: Israel Silvestre, Nancy 1621–Paris 1691
Abbildung: Veuë de la place et de l'Eglise de S. Piere et du Palais du Pape appellé le Vatican
Edition: 1648
Technik: Kupferstich
Maße: 11,6 x 19,8 cm (Platte)
Anmerkung: St. Peter mit den ursprünglichen Glockentürmen, die später wieder abgetragen wurden. Unten rechts Quartier der Schweizergarde.

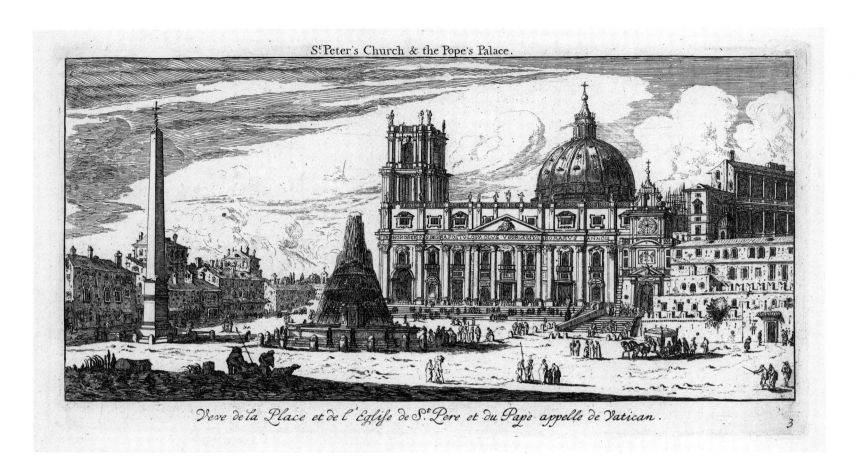

Autor: Israel Silvestre, Nancy 1621–Paris 1691
Abbildung: Veue de la Place et de l'Eglise de St. Pere et du Pape appelle le Vatican
Edition: 19. Jahrhundert (Erstauflage 1648)
Technik: Kupferstich
Maße: 13,8 x 25,7 cm (Platte)
Anmerkung: St. Peter mit einem der ursprünglichen Glockentürme, die später wieder abgetragen wurden. Unten rechts Quartier der Schweizergarde.

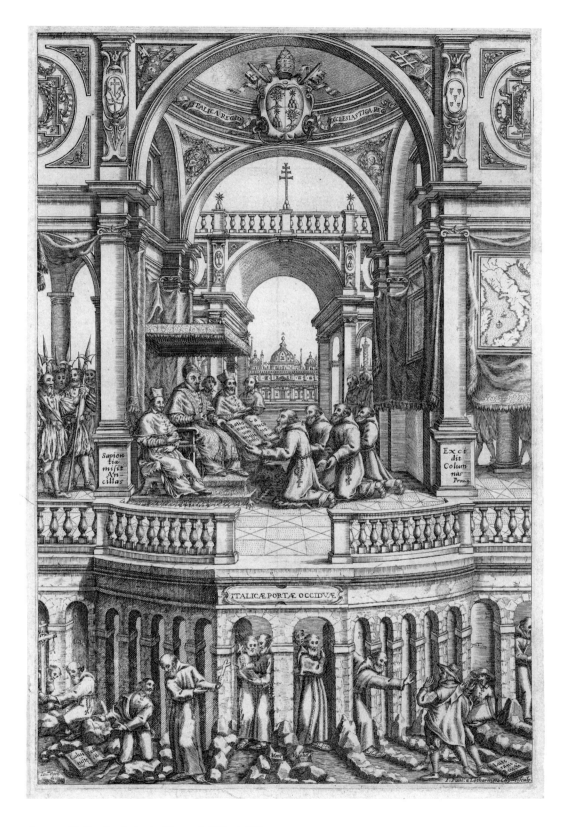

Autor: F. Paul, aktiv in Rom 1660–1670
Abbildung: Darstellung von Papst Alexander VII. mit Allegorien
Edition: 1660
Technik: Kupferstich, Radierung
Maße: 34,6 x 22,0 cm (Platte)
Anmerkung: Links hinter dem Papst eine Gruppe von Schweizergardisten.

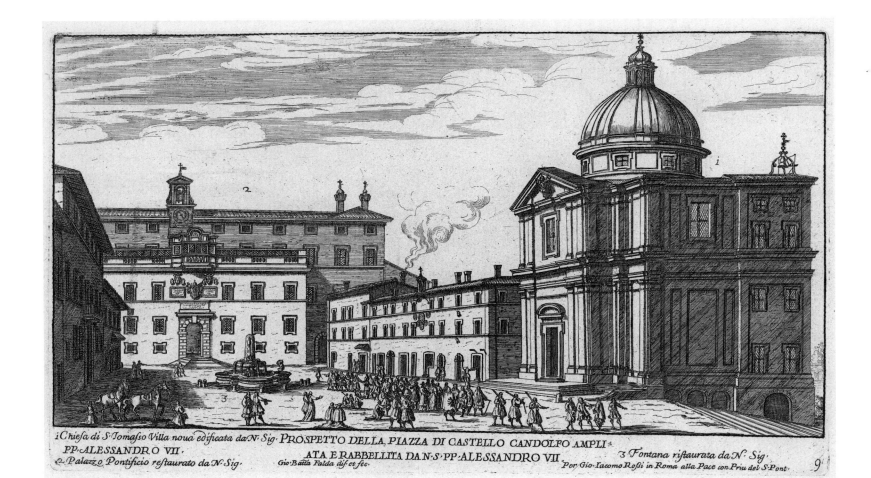

Autor: Giovan Battista Falda, Valduggia 1643–Rom 1678
Abbildung: Prospetto della Piazza di Castello Gandolfo ampliata e rabbellita da N. S. PP. Alessandro VII
Edition: zweite Auflage 1699 (Erstauflage 1665)
Werk: Il Secondo Libro del Novo Teatro delle fabbriche et edificii fatte fare in Roma e fuori di Roma dalla Santita di Nostro Signore Papa Alessandro VII
Technik: Radierung
Maße: 16,5 x 28,6 cm (Platte)
Anmerkung: Kleiner Zug mit einem hohen kirchlichen Würdenträger, eskortiert von Arkebusieren (vermutlich Schweizern) vor dem Papstpalast in Castel Gandolfo und der unter Alexander VII. errichteten Kirche.

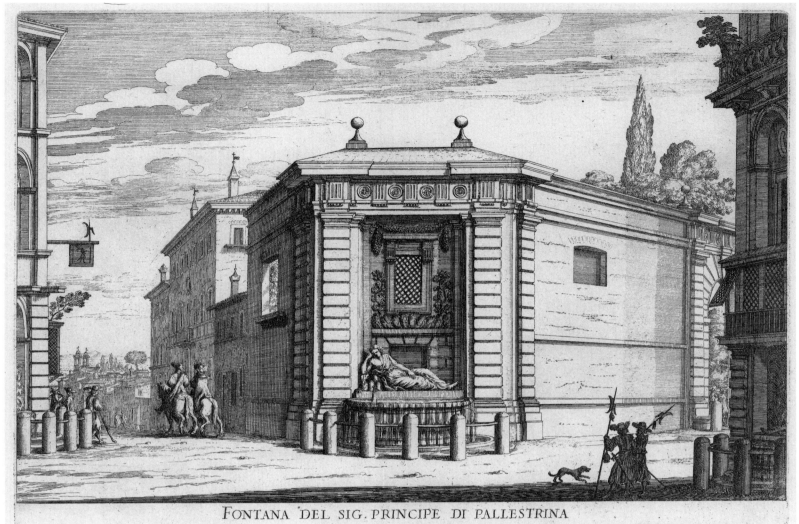

Autor: Giovan Battista Falda, Valduggia 1643–Rom 1678
Abbildung: Fontana del Sig. Principe di Pallestrina
Edition: 1684
Werk: Le Fontane di Roma nelle piazze e luoghi publici della citta […] libro primo
Technik: Radierung
Maße: 21,4 x 29,0 cm (Platte)
Anmerkung: Einer der sogenannten Quattro Fontane („Vier Brunnen"). Links Blick gegen Norden zur Kirche Trinità dei Monti, im Vordergrund rechts zwei Schweizer im Dienst an der Straße entlang des Quirinalspalasts.

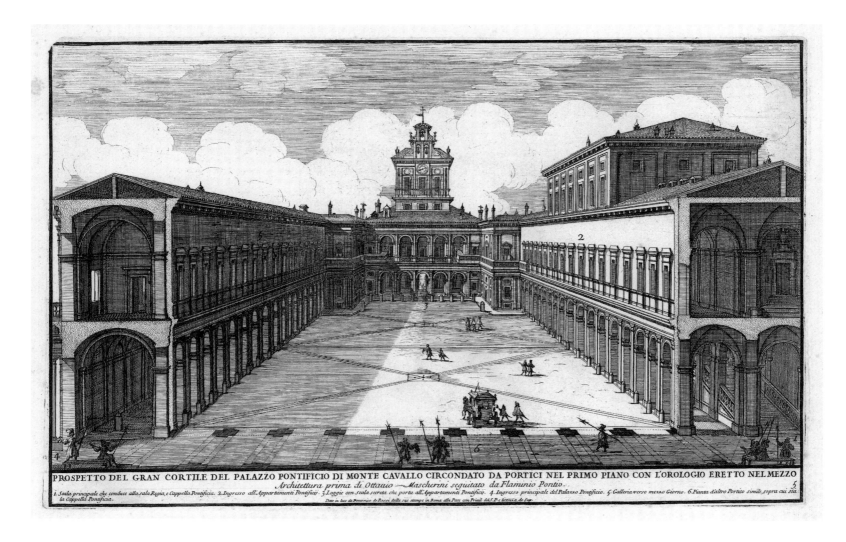

Autor: Alessandro Specchi, Rom 1668–1729
Abbildung: Prospetto del Gran Cortile del Palazzo di Monte Cavallo [...]
Edition: 1699
Werk: Il Quarto Libro del Nuovo Teatro delli Palazzi in Prospettiva di Roma moderna dato i luce sotto il Felice Pontificato di Nostro Signore Papa Innocenzo XII
Technik: Radierung
Maße: 21,1 x 33,1 cm (Platte)
Anmerkung: Ansicht des großen Innenhofs im Quirinalspalast mit einer Gruppe Schweizergardisten beim Wachdienst.

Das 18. Jahrhundert in Grafiken der Sammlung Roman Fringeli

Im 18. Jahrhundert erreichen die Radierungen in Italien ihre höchste Blüte, denn die Stilarten des vorigen Jahrhunderts erfahren eine freiere Auslegung und werden durch einen Hang zum Phantastischen interessanter. Rom ist das bevorzugte Ziel für eine immer größere Zahl von Intellektuellen und Reisenden jeglicher Herkunft, die hier ein wahres Labor für neue Ideen und Tendenzen, also optimale Voraussetzungen für die Verbreitung des Buchs vorfinden. Künstler und wohlhabende junge Leute ziehen nach Rom, um ihre Ausbildung zu vervollständigen, die *Grand Tour* durch Italien wird gewissermaßen zum Siegel der eigenen Bildung. „Wer die Kunst will verstehen, muss ins Land der Künste gehen", sagt Goethe.

Die Antike ist nur durch die römischen Kunstwerke bekannt, weil die griechisch-antike Welt erst im 19. Jahrhundert wiederentdeckt wird. In Rom ist die Situation der Künste stabil, das Bürgertum entwickelt sich als neuer Stand, und die Auftraggeber bleiben konstant. Neben den Aufträgen von kirchlicher Seite, die nach wie vor stark überwiegen, bemühen sich die Verleger um eine Qualitätsverbesserung, da das Publikum vermehrt illustrierte Bücher verlangt. Nun werden auch die ersten Gesetze über Urheberrecht erlassen, um Fälschungen einzudämmen.

„Wissen ist Macht" wird zum Motto des neu entstandenen Bürgertums: Dies ist das Jahrhundert der Aufklärung, der neuen Ideen, der Vernunft, des kritischen Denkens.

In der Nähe von S. Michele a Ripa gibt es eine Handwerksschule für angehende Buchdrucker. Sie ist zwar nicht hervorragend, besitzt aber einige gute Lehrer, darunter Felice Polanzani (1700–nach 1783), Mentor und Mitarbeiter von Piranesi. Die bedeutendsten Druckereien gehören damals den Familien Perego-Salvioni und Barbiellini. In den 60er Jahren kommt Bouchard hinzu, der sich an der Via del Corso niederlässt, gegenüber der Französischen Akademie, wohin der französische König zahlreiche Künstler zur Weiterbildung schickt.

Bis 1734 bleibt auch De Rossi als Verleger tätig. Seine Stiche sind inzwischen so berühmt, dass viele Besucher und Kollegen in seine Werkstatt kommen. Englische Händler möchten sein Geschäft mit dem gesamten Materialbestand kaufen und bieten dafür 60.000 Scudi. Die Apostolische Kammer jedoch untersagt den Verkauf unter schwerer Strafandrohung: Verlust der Kupferplatten, Konfiszierung des Kauferlöses und Bußgeld von 10.000 Scudi. Nach längerem Drängen kauft der Vatikan am 28. Januar 1738 die ganze Sammlung für nur 45.000 Scudi; der Besitzer muss sich fügen. Aus diesem Bestand ist schließlich das Italienische Kupferstichkabinett hervorgegangen.

Aus den Büchern verschwinden sowohl „antiporte" als auch Putten, die Titelblätter werden leichter, die Einzelseiten besser räumlich aufgeteilt, während die Bilder von den Antiquitäten inspiriert sind und kleine Friese am unteren Rand aufweisen. Die Bodoni-Schrift setzt sich gegenüber früheren, schlampigeren durch. Ein Beispiel hierfür ist der Begleittext zu den 1763 veröffentlichten Vedutenband von Jean Barbault *Les plus beaux edifices de Rome moderne*. Bedeutende Autoren aus fremden Ländern bezeugen ihre Begeisterung für die Monumente Roms. Der berühmte holländische Kartograf Pieter Schenk (ca. 1645–1715) erstellt 1705 das vierteilige Werk in einem Band *Roma Aeterna, Sive ipsius Aedificiorum Romanorum, Integrorium collapsoriumque Conspectus Duplex*, mit ganzseitigem allegorischem Titel, Widmung und Porträt des Kurfürsten von Sachsen. Das Buch enthält insgesamt 100 Veduten außerhalb des Textes, der in zwei Spalten, jeweils Lateinisch und Deutsch, geschrieben ist.

Bernard Picart (1673–1733), Pariser Bürger calvinistischen Glaubens, zieht aus religiösen Gründen mit seinem Vater Etienne, ebenfalls Kupferstecher, nach Amsterdam, wo sie eine Werkstatt eröffnen, die vor allem wegen der bedeutenden Menge an Druckwerken von sich reden macht. Das Werk, das Picart Berühmtheit schenkt und Anerkennung bringt, sind seine Illustrationen zu *Les Cérémonies et coutumes religieuses de tous les peuples du monde* (ab 1723). Der Text zur Erstausgabe (1723–1743) stammt von J. F. Bernard und Bruzen de la Martinière und entstellt die Dogmen und Riten der katholischen Kirche, um sie lächerlich zu machen. Die Ausgabe aus dem Jahr 1783 verspottet alle christlichen Gemeinschaften. Die darauf folgenden Ausgaben enthalten 600 Tafeln in sieben Bänden.

1736 beginnen Giovanni Battista Nolli (1701–1756) und seine Mitarbeiter mit der Ausarbeitung eines Romplans, und nach zwölfjähriger Arbeit wird das Werk am 1. Januar 1748 veröffentlicht. Es gilt als die erste exakte Darstellung der Stadt mit seinen zwölf topografischen Karten, die die diversen Bezirke (Rioni) und Viertel Roms abbilden.

Fast schon poetisch muten die Werke von Giuseppe Vasi (1710–1782) an, der 1736 aus seiner sizilianischen Heimat wegzieht, um in Rom eine neue Werkstatt zu eröffnen, wo nach nur kurzer Zeit die bedeutendsten Künstler ein und aus gehen. Vasi kooperiert sowohl mit Architekten, deren Zeichnungen er auf Kupferplatten überträgt, als auch mit Malern (u. a. Pannini), für die er Veduten sticht. Er bedient sich dabei der Technik der Mehrfachätzung, um abgestufte Zeichnungen und besondere Lichteffekte zu erzielen. Von 1747 bis 1761 arbeitet er an *Magnificenza di Roma antica e moderna*, einem Werk mit 200 Bildern in 10 Büchern, das das wirkliche Aussehen der Stadt dokumentiert. 1765 kommt sein 102,5 x 261,5 cm großer *Prospetto dell'alma città di Roma* heraus.

Vasis berühmtester Schüler ist Giovanni Battista Piranesi (1720–1778), der mit einer Gruppe jüngerer Künstler, vornehmlich Stipendiaten der Französischen Akademie, eine neue Arbeitsform entwickelt: Sie verbringen viel Zeit außerhalb der Werkstatt, spazieren durch die Stadt, zeichnen nach der Natur und analysieren die strukturelle Beschaffenheit der Denkmäler, um deren antiken Glanz besser zur Geltung zu bringen. Damals zählte Rom knapp 140.000 Einwohner, und außer den großen Adelspalästen gab es nur kleine Häu-

ser und Hütten, die von großen freien Arealen umgeben waren. Gärten und Weinberge sind verlassen, die Ruinen zugeschüttet und mit Unkraut zugewachsen; Rinder und Schafe weiden auf dem Forum und anderen historischen Stätten, Katen aus Holz und Lehm werden einfach an die großen Monumente angelehnt.

Eine solche Szenerie liefert natürlich vielfältige Anregungen für die jungen Künstler: Sie haben uns eine bemerkenswerte Anzahl gravierter Kupferplatten hinterlassen, die uns bis heute die beeindruckende Dekadenz einer genauso verwahrlosten wie inspirierenden Stadt vor Augen führen.

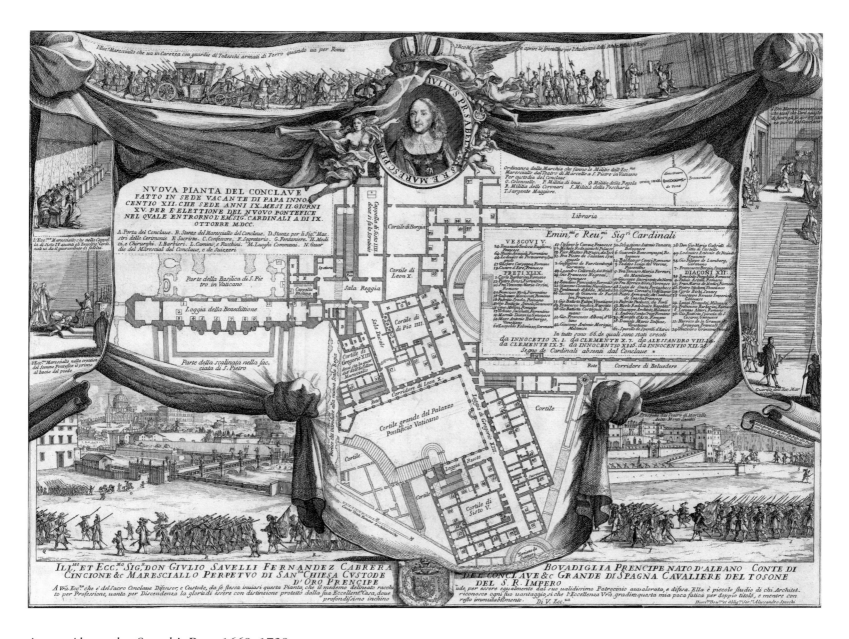

Autor: Alessandro Specchi, Rom 1668–1729
Abbildung: Nuova Pianta del Conclave fatto in sede vacante di Papa Innocentio XII che sede anni IX mesi II giorni XV per l'elettione del nuovo Pontefice nel quale entrorno L'Em. Sig.ri cardinali a di IX Ottobre MDCC
Edition: 1700
Technik: Radierung
Maße: 39,2 x 52,4 cm (Plattenrand beschnitten)
Anmerkung: Plan des Vatikans zum Konklave mit Liste der teilnehmenden Kardinäle und Darstellung der Zeremonien vom Tode Innozenz' XII. bis zu Wahl des Nachfolgers.

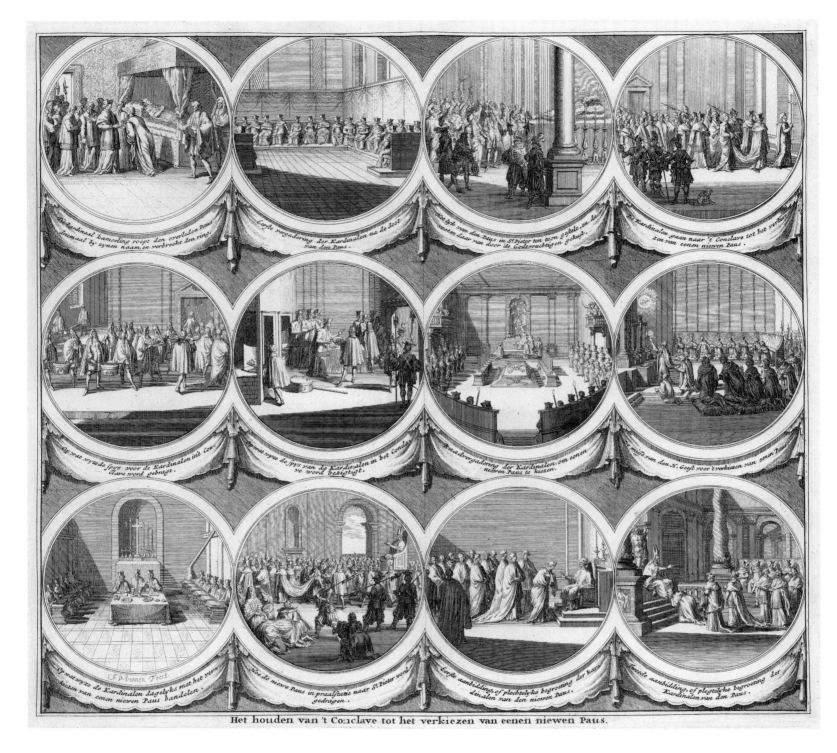

Autor: Jean van Vianen, Amsterdam um 1660–nach 1726
Abbildung: Het houden van 't Conclave tot het verkiezen van eenen niewen Paus
Edition: 1704
Werk: Beschryving van 't niew of hedendaagsch Rome, eerste deel, zynde het vervolg van oud Rome [...]
Technik: Radierung
Maße: 31,0 x 33,7 cm (Platte)
Anmerkung: Szenenabfolge vom Zeitpunkt des Todes des Papstes Innozenz XII. bis zur Wahl und Huldigung seines Nachfolgers Clemens XI.

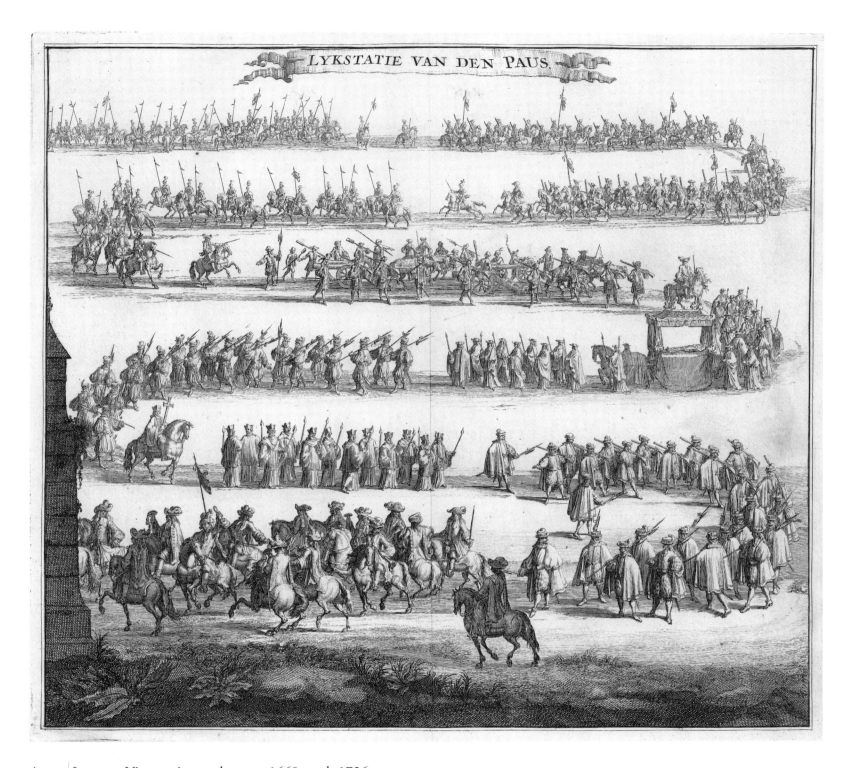

Autor: Jean van Vianen, Amsterdam um 1660–nach 1726
Abbildung: Lykstatie van den Paus
Edition: 1704
Werk: Beschryving van't niew of hedendaagsch Rome, eerste deel, zynde het vervolg van oud Rome […]
Technik: Radierung
Maße: 30,8 x 33,6 cm (Platte)
Anmerkung: Darstellung des feierlichen Zuges zum Lateran. Inbesitznahme des Laterans durch den neuen Papst, vermutlich durch Clemens XI. im Jahre 1700. Der Autor hat sich auf frühere Darstellungen gestützt, was besonders an den Uniformen der Schweizergardisten ersichtlich ist.

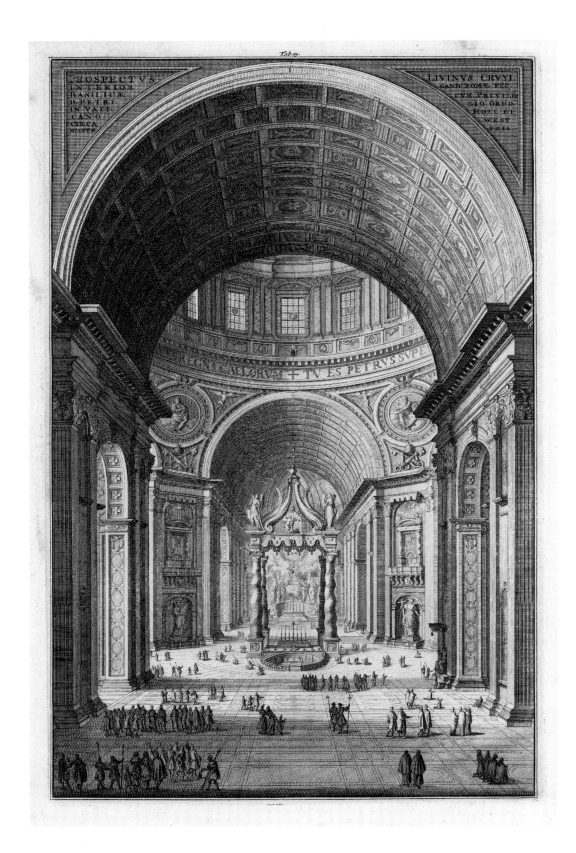

Autor: Jean van Vianen, Amsterdam um 1660–nach 1726
Abbildung: Prospectus Interior Basilicae D. Petri in Vaticano circa medium
Edition: 1704
Werk: Beschryving van't niew of hedendaagsch Rome, eerste deel, zynde het vervolg van oud Rome [...]
Technik: Radierung
Maße: 35,8 x 22,8 cm (Platte)
Anmerkung: Innenansicht der Peterskirche. Die Originalzeichnung stammt, wie der Inschrift zu entnehmen ist, von Livinus Cruyl (Gent um 1640–um 1720) und wurde von van Vianen für diese Ausgabe neu radiert.

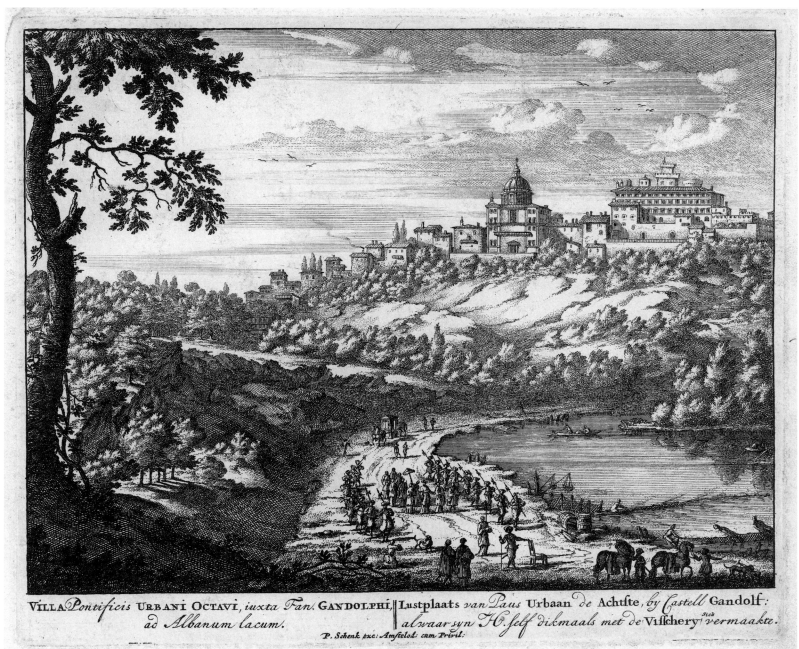

Autor: Pieter Schenk, Elberfeld, um 1645–Amsterdam, um 1715
Abbildung: Villa Pontificis Urbani Octavi, iuxta Fan. Gandolphi ad Albanum lacum
Edition: 1705
Werk: Roma Aeterna
Technik: Radierung
Maße: 16,9 x 19,9 cm (Platte)
Anmerkung: Spazierfahrt des Papstes am Albaner See mit einer Eskorte der Schweizergarde. Der Kommandant stellt einen Stuhl für den Papst bereit.

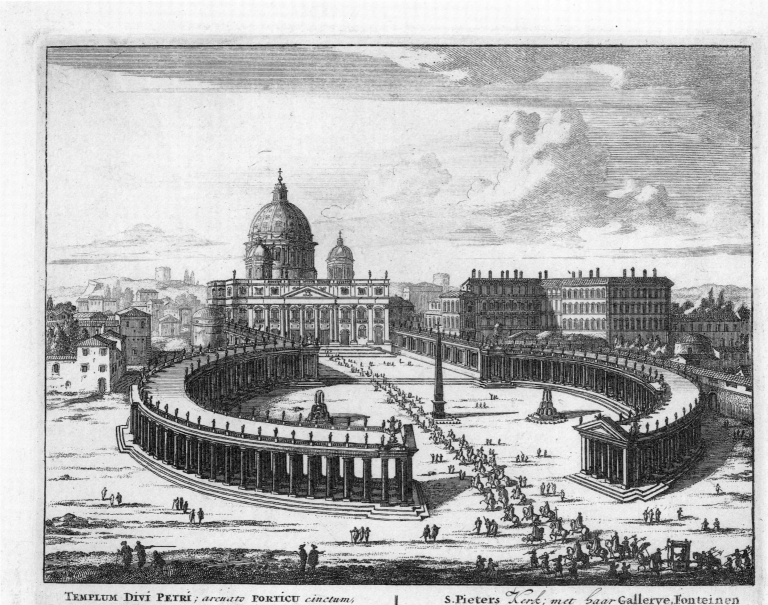

TEMPLUM DIVI PETRI; arcuato PORTICU cinctum, FONTIBUS, atque OBELISCO exornatum.

S. Pieters Kerk; met haar Gallerye, Fonteinen en Grafnaald: op den Vatikaan.

P. Schenck exc. Amstelod. cum Privil.

Autor: Pieter Schenk, Elberfeld, um 1645–Amsterdam, um 1715
Abbildung: Templum Divi Petri; arcuato Porticu cinctum, Fontibus, atque Obelisco exornatum
Edition: 1705
Werk: Roma Aeterna
Technik: Radierung
Maße: 16,7 x 22,2 cm (Platte)

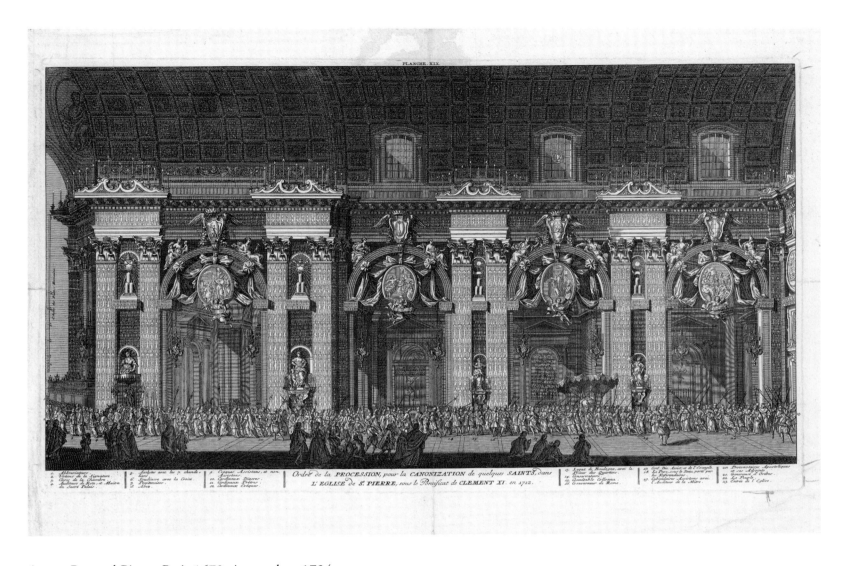

Autor: Bernard Picart, Paris 1673–Amsterdam 1734
Abbildung: Ordre de la Procession pour la Canonisation de quelques Saints dans L'Eglise de St. Pierre, sous le Pontificat de Clement XI. en 1712
Edition: Zeichnung aus dem Jahr 1712, gedruckt 1722
Werk: Cérémonies et coutumes religieuses de tous les peuples du monde, représentées par des figures dessinées par B. Picart, avec des explications historiques
Technik: Radierung
Maße: 32,1 x 54,7 cm (Platte)
Anmerkung: Festlich geschmücktes Mittelschiff von St. Peter anlässlich mehrerer Heiligsprechungen. Die Bilder der Heiligen hängen in Medaillons zwischen den Pfeilern. Feierlicher Einzug des Papstes, begleitet von Schweizergardisten.

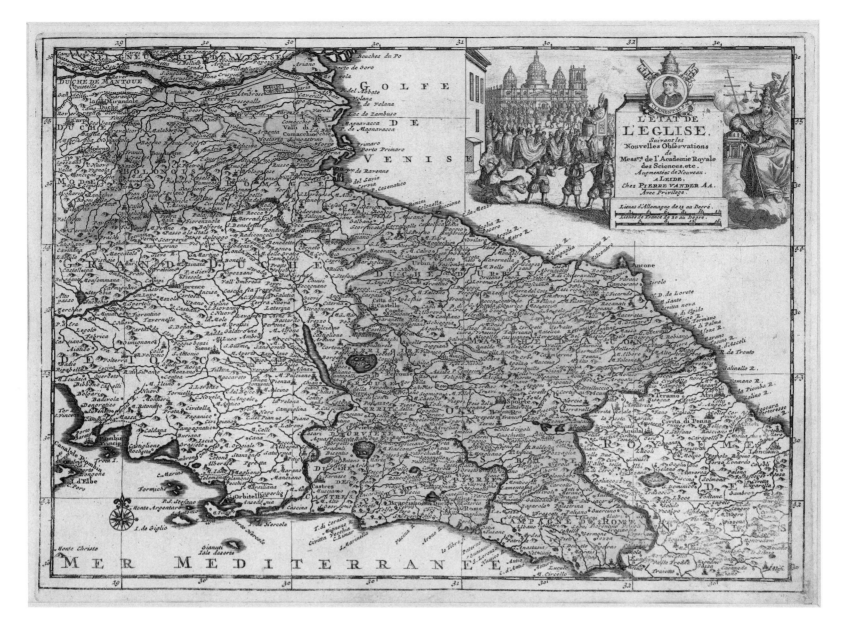

Autor: Pieter van der Aa, Leiden 1659–Amsterdam 1733
Abbildung: L'Etat de l'Eglise
Edition: 1713
Werk: Le Nouveau Theatre du Monde
Maße: 23,4 x 30,7 cm (Platte)
Anmerkung: Der Kirchenstaat unter Papst Clemens XI.
Schweizergardisten vor der Peterskirche im oberen Bildfeld.

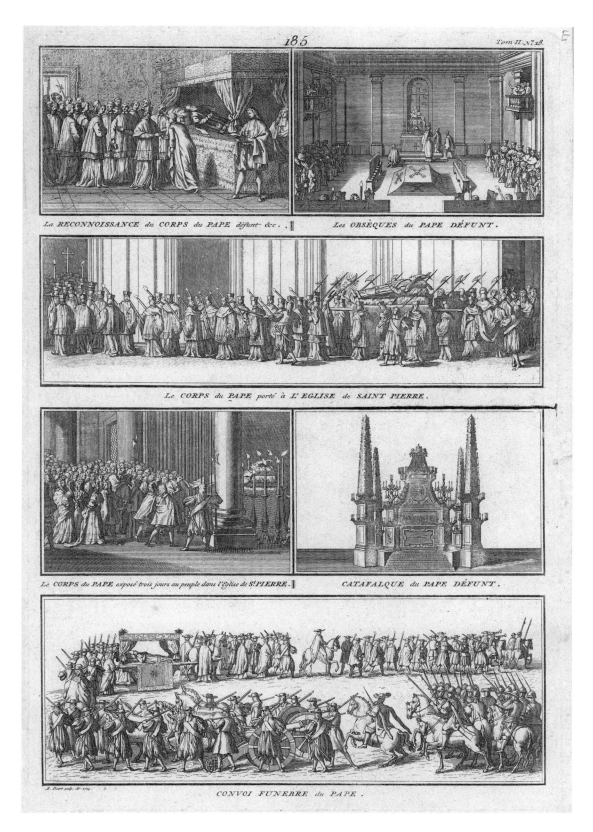

Autor: Bernard Picart, Paris 1673–Amsterdam 1734
Abbildung: La Reconnoissance du Corps du Pape défunt [...]
Edition: 1722
Werk: Cérémonies et coutumes religieuses de tous les peuples du monde, représentées par des figures dessinées par B. Picart, avec des explications historiques
Technik: Radierung
Maße: 33,6 x 22,3 cm (Platte)
Anmerkung: Riten nach dem Tod des Papstes Clemens XI. 1721. Besonders interessant ist die Darstellung des päpstlichen Leichenzugs mit einer Eskorte von Arkebusieren und Artilleristen der Schweizergarde.

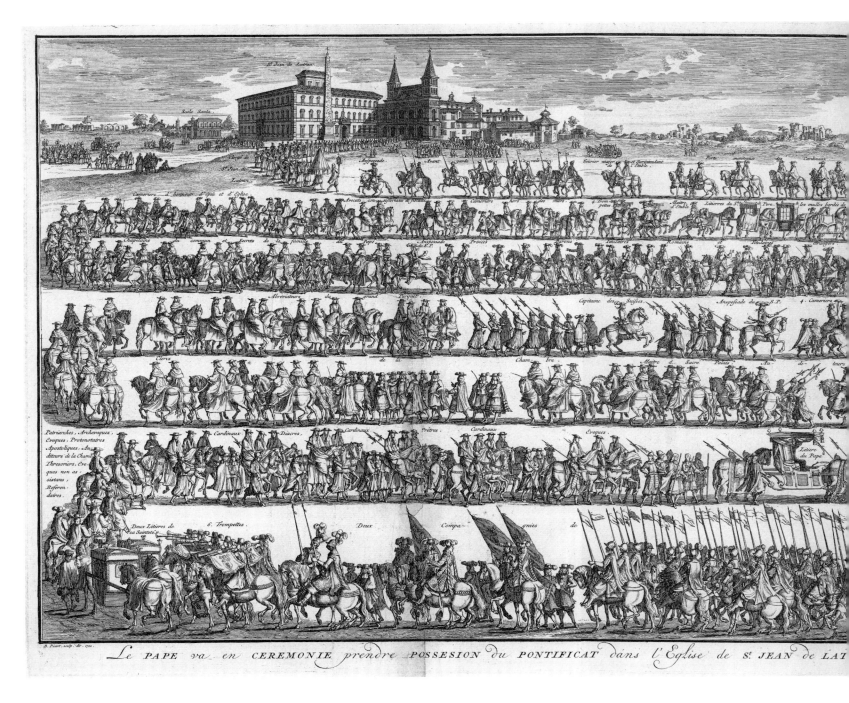

Autor: Bernard Picart, Paris 1673–Amsterdam 1734
Abbildung: Le Pape va en Ceremonie prendre Possesion du Pontificat dans l'Eglise de St. Jean de Latran, qui est la Capitale de toutes celles qui relevent de la juridiction du Pape dans la Chretieneté
Edition: 1722
Werk: Cérémonies et coutumes religieuses de tous les peuples du monde, représentées par des figures dessinées par B. Picart, avec des explications historiques
Technik: Radierung
Maße: 34,1 x 87,1 cm (Platte)
Anmerkung: Der Papst zieht mit großer Eskorte zum Lateran, dem eigentlichen Bischofssitz des Papstes als Bischof von Rom.

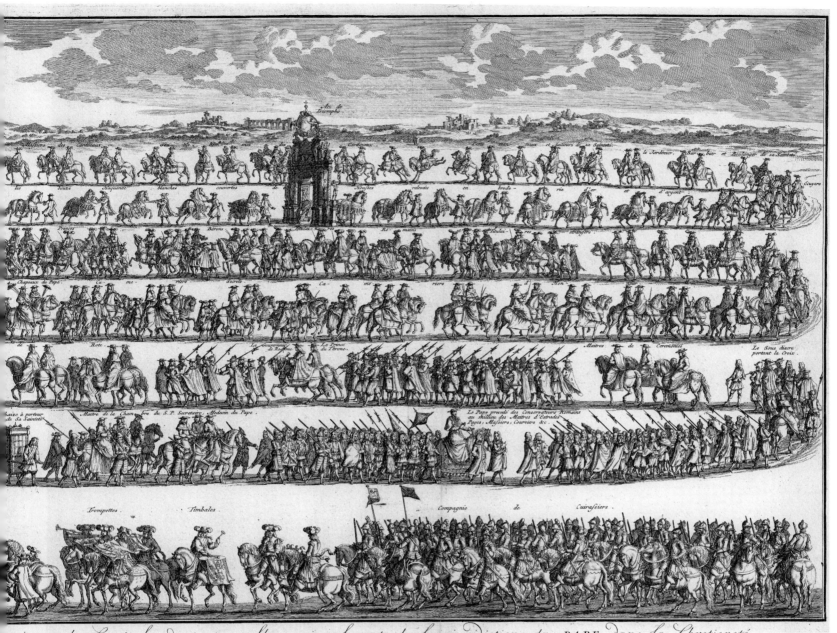

qui est la Capitale de toutes celles qui relevent de la juridiction du PAPE dans la Chretieneté.

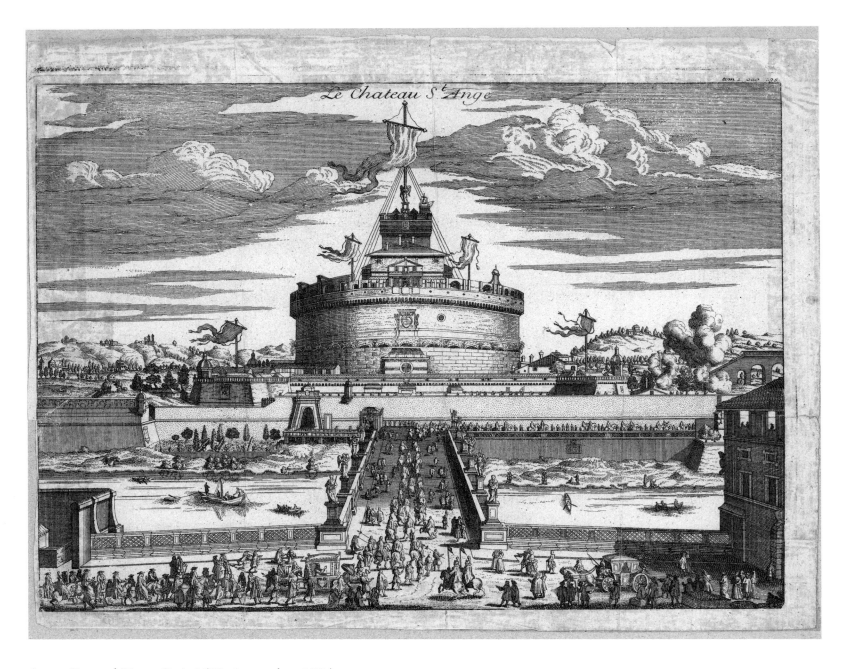

Autor: Bernard Picart, Paris 1673–Amsterdam 1734
Abbildung: La Chateau St. Ange
Edition: 1741 (Erstausgabe 1722)
Werk: Cérémonies et coutumes religieuses de tous les peuples du monde, représentées par des figures dessinées par B. Picart, avec des explications historiques
Technik: Radierung
Maße: 28,1 x 21,4 cm (Plattenrand beschnitten)
Anmerkung: Päpstlicher Zug über die Engelsbrücke bei der Rückkehr in den Vatikan.

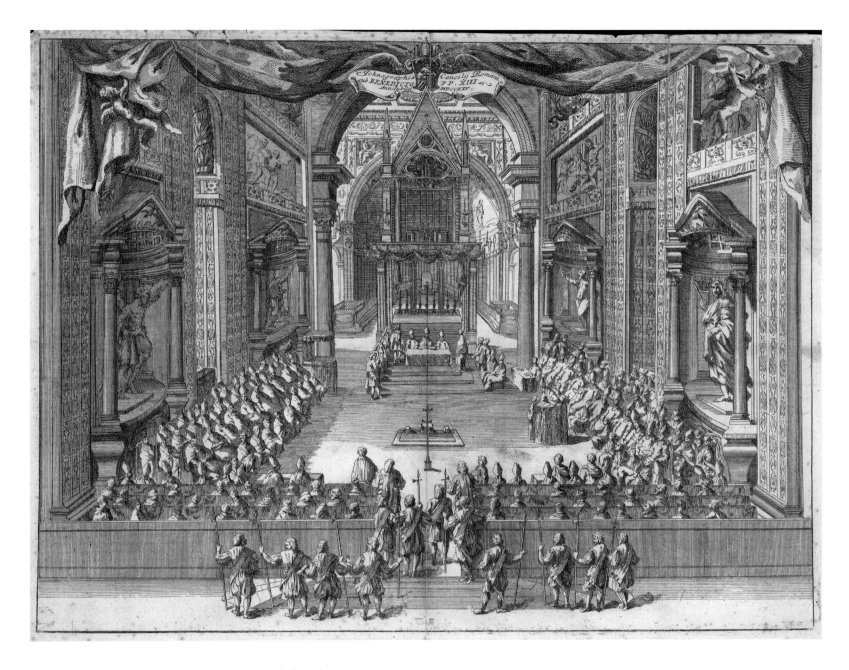

Autor: Römischer Anonymus, Rom, 18. Jahrhundert
Abbildung: Ichnographia Concilij Romani sub Benedicto PP XIII Ann. Iubilei MDCCXXV
Edition: 1725
Technik: Radierung
Maße: 39,5 x 50,4 cm (Platte)
Anmerkung: Laterankonzil unter Benedikt XIII. im Heiligen Jahr 1725. Vor der Schranke eine Gruppe von Schweizergardisten – ein wichtiges Zeugnis für die Uniformen zu Beginn des 18. Jahrhunderts.

Autor: Jerome Charles Bellicard, Paris 1726–1786
Abbildung: Veduta del Portico di S. Pietro della parte del Constantino
Edition: 1745
Werk: Varie Vedute di Roma
Technik: Radierung
Maße: 12,9 x 17,9 cm (Platte)
Anmerkung: Ansicht der Vorhalle von St. Peter.

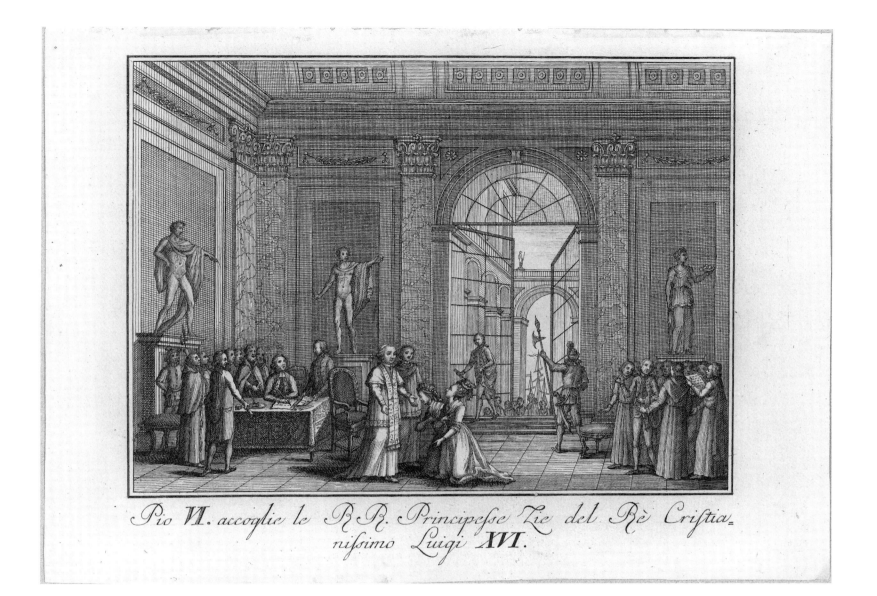

Autor: Unbekannter römischer Künstler, 19. Jahrhundert
Abbildung: Pio VI. accoglie le RR. Principesse Zie del Rè Cristianissimo Luigi XVI.
Edition: 19. Jahrhundert
Technik: Radierung
Maße: 23,2 x 31,6 cm (Plattenrand beschnitten)
Anmerkung: Papst Pius VI. († 1799) empfängt die Tanten Ludwigs XVI.

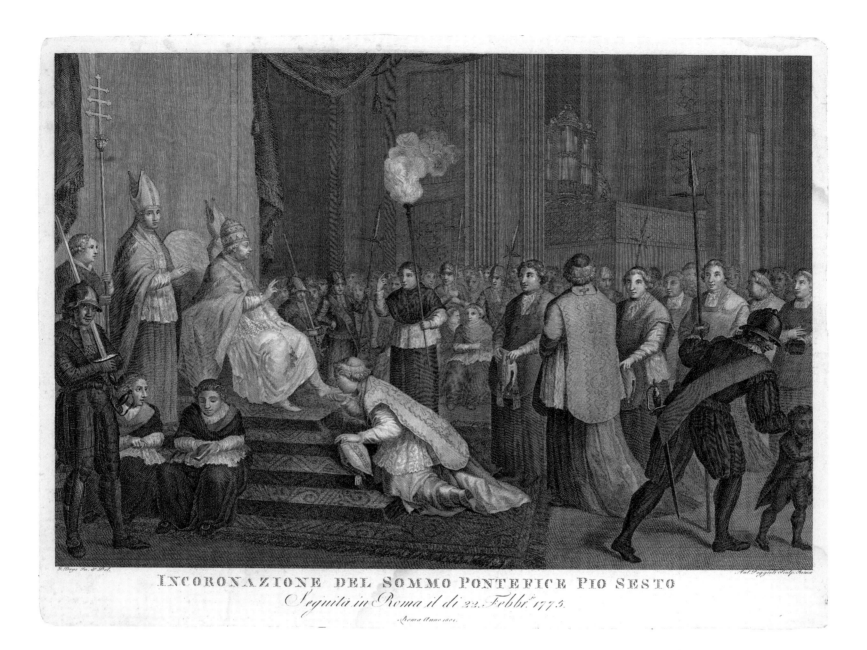

Autor: Antonio Poggioli, 18. Jahrhundert
Abbildung: Incoronazione del Sommo Pontefice Pio Sesto
Edition: 1821
Technik: Radierung
Maße: 36,8 x 47,8 cm (Plattenrand beschnitten)
Anmerkung: Krönung von Papst Pius VI. im Jahr 1775.

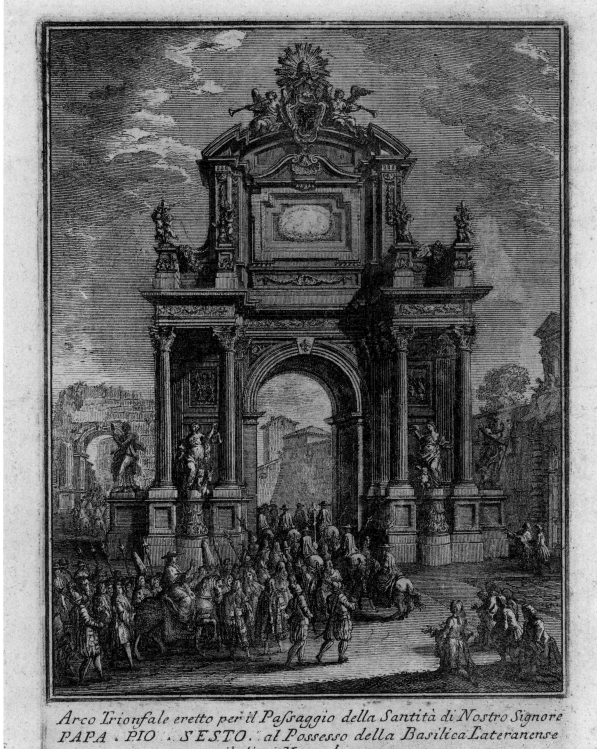

Arco Trionfale eretto per il Passaggio della Santità di Nostro Signore PAPA PIO SESTO al Possesso della Basilica Lateranense il di 19. Novembre 1778.

Autor: Giuseppe Vasi, Corleone 1710–Rom 1782
Abbildung: Arco Trionfale eretto per il Passaggio della Santità di Nostro Signore Papa Pio Sesto al Possesso della Basilica Lateranense il di 19 Novembre 1778
Edition: 1778
Technik: Radierung
Maße: 31,3 x 21,4 cm (Platte)
Anmerkung: Triumphbogen für den Durchzug von Papst Pius VI. auf seinem Weg zur Inbesitznahme der Lateranbasilika. Vor und hinter dem Papst sieht man Schweizergardisten der Eskorte.

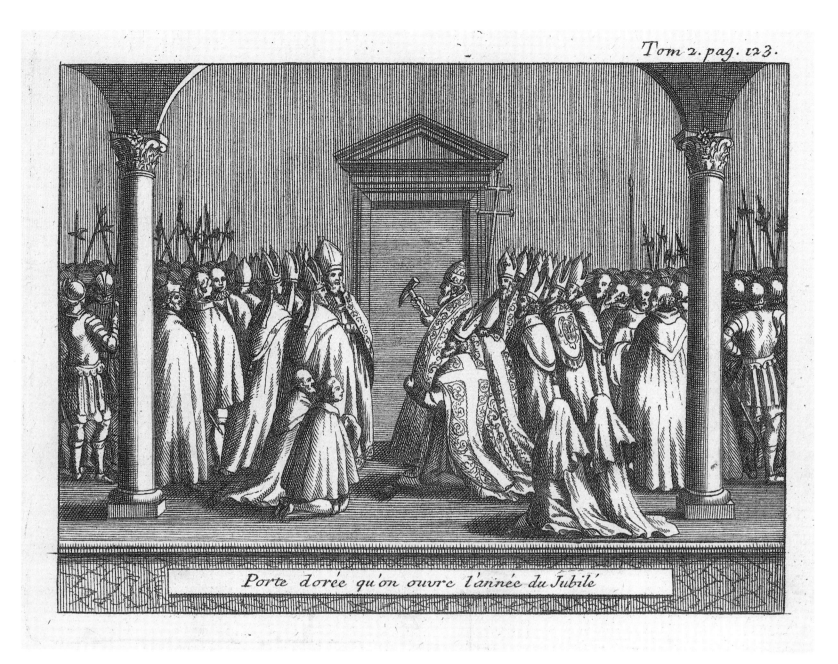

Autor: Unbekannter französischsprachiger Künstler des 18. Jahrhunderts
Abbildung: Porte dorée qu'on ouvre l'année du Jubilé
Edition: 18. Jahrhundert
Technik: Radierung
Maße: 14,7 x 18,0 cm (Plattenrand beschnitten)
Anmerkung: Öffnung der Heiligen Pforte vor dem Jubeljahr.

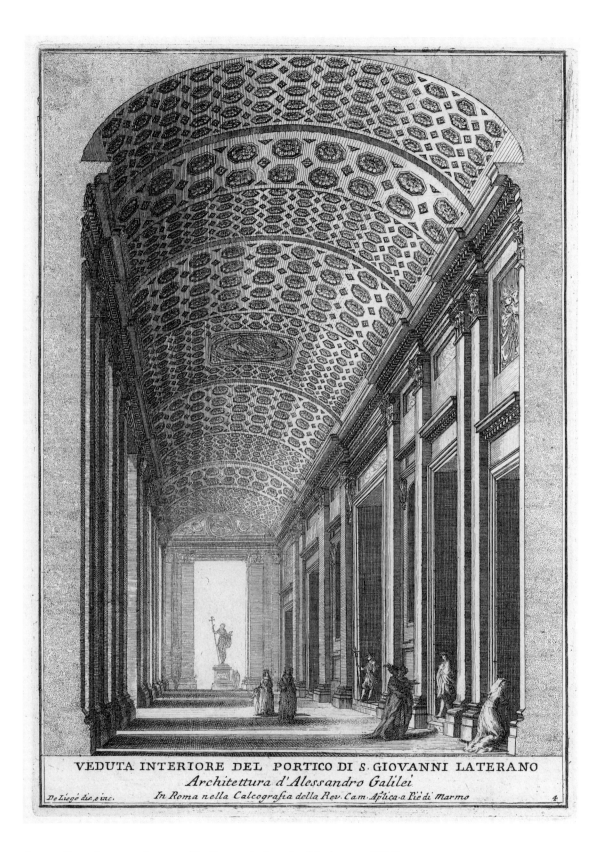

Autor: Jean-Laurent Legeay (?), französischer Architekt, ca. 1710–ca. 1786
Abbildung: Veduta Interiore del Portico di S. Giovanni Laterano
Edition: 18. Jahrhundert
Technik: Radierung
Maße: 29,0 x 19,8 cm (Platte)
Anmerkung: Innenansicht der Vorhalle der Lateranbasilika.

Das 19. Jahrhundert in Grafiken der Sammlung Roman Fringeli

Im 19. Jahrhundert konstatiert die Gesellschaft, dass Kommunikation durch Bücher eine Notwendigkeit ist. So entwickeln sich, neben den aus früheren Jahrhunderten bekannten, neue Gravurtechniken, namentlich Stahlstich und Lithografie, und mehrfarbige Illustrationen werden immer häufiger.

In diesem Jahrhundert erlebt die Stechkunst ihre letzte große Blüte; das höchste Volumen des Handels mit Stichen geht jedoch mit dem Niedergang dieses Kunstsektors einher. Er stand unter dem Monopol des Päpstlichen Kupferstichkabinetts, das seine Aufträge an berühmte Künstler vergab.

Als Francesco Piranesi (1758/59–1810) die Werkstatt seines Vaters wegen Überschuldung schließen muss und die Kupferplatten nach Paris bringt, entsteht eine Marktlücke. Gern nutzt sie Luigi Rossini (1790–1875) und eröffnet eine eigene Druckerei. Der in Ravenna geborene Rossini erhielt seine Ausbildung zunächst an der Akademie der Bildenden Künste in Bologna. Er zeichnet sich aus und gewinnt einen Preis, der ihm einen zunächst dreijährigen Aufenthalt in Rom am Palazzo Venezia ermöglicht. Dort entdeckt und erforscht er die Werke Piranesis. Da auch er eine Vorliebe für Veduten entwickelt, trifft es sich gut, dass sich zu der Zeit die Archäologie als Wissenschaft etabliert, denn die Monumente werden von Unkraut und Erde befreit, und der Künstler kann sie in ihrem wahren Zustand abzeichnen. Rossini orientiert sich zwar an Piranesi, erreicht aber nicht das gleiche Niveau und bleibt weit hinter dessen Faszination und Sinn fürs Tragische zurück.

1817 veröffentlicht er die *Antichità di Roma* mit 40 Veduten, und 1818–19 gibt er die *Raccolta di 50 principali vedute* auf 50 Tafeln heraus. Die 19. Abbildung, *Veduta del Quartiere degli Svizzeri*, zeigt zwei Gardisten auf Wachgang mit Hellebarden.

Zwischen 1822 und 1824 sticht er *Le Antichità Romane ossia raccolta delle più interessanti vedute di Roma Antica disegnate ed incise dall'architetto incisore Luigi Rossini ravennate*. Zur Mitarbeit gewinnt er Bartolomeo Pinelli (1781–1835), der den architektonischen Elementen Figürchen und Alltagsszenen hinzufügt. 1837 wird Rossini zum Mitglied der Päpstlichen Kunstakademie S. Luca ernannt.

Antoine Jean-Baptiste Thomas (1791–1834), ein französischer Maler und Lithograf, erlebt ebenfalls die Anziehungskraft der Ewigen Stadt. Während seines Aufenthalts entsteht das Werk *Un an à Rome et dans ses environs*. Besonders interessiert sich Thomas für die römische Volkskultur: Er liefert also nicht nur Darstellungen, sondern auch Kommentare zu seinen Bildern, die deshalb zu einer einmaligen Dokumentation der religiösen und weltlichen Feierlichkeiten werden. Sein Opus bleibt eine besondere Fundgrube zur Kenntnis des römischen Brauchtums: Volksfeste, u. a. Pferderennen, Kleider und Trachten, insbesondere die Gewänder römischer Bruderschaften.

Antonio Acquaroni (1801–1874) produziert eine Reihe römischer Veduten (*Buoni punti delle più interessanti vedute di Roma*) im Auftrag der Calcografia, bei der er angestellt ist. Auf dem 45. Blatt mit einer Innenansicht von St. Peter sieht man links einen Schweizergardisten mit Hellebarde, und auf einer seiner *Vedute delle porte e mura...* bildete Ricciardelli unter dem Tor Alexanders VI. in der Leoninischen Mauer einen Gardisten ab.

Der Kunstkritiker und Schriftsteller Francis Wey (1812–1882) verfasst ein großes Buch über Rom, das er reich illustrieren lässt und in dem er die Stadt auf neue, originelle Weise beschreibt. Es handelt sich also nicht um einen Reiseführer, der sich auf die antike Stadt und ihre Denkmäler beschränkt, sondern um eine erzählende Darstellung der römischen Viertel und der Veranstaltungen, denen er beiwohnt. In seinen Augen ist Rom eine „Welt", denn alles, was es je im Abendland an Bedeutendem gegeben hat, hinterließ hier Spuren. Wey hat eine Vorliebe für alles Schöne und ist von der römischen Grandezza tief beeindruckt. In einem Bericht über eine Zeremonie im Vatikan beschreibt er die Schweizergardisten folgendermaßen: „L'uniforme tudesque et archaïque des gardes pontificales qui rappelle les milices de Gessler dans Guillaume Tell et, pour les hommes armés de toutes pièces, les guerriers des miniatures du Froissard, offre l'aspect étrange, inusité dans un édifice historique, de figures vivantes antérieures par le costume au monument où on les voit se mouvoir".

Die Bilder mit Darstellungen von Gardisten sind folgende: *La grande penitenza* (Die große Buße), *Svizzero con spada a due mani* (Schweizer mit Zweihänder), *Guardia svizzera*, *Ostensione delle reliquie* (Aussetzung der Reliquien), *Mazziere* (Stabträger), *Corteo al Laterano* (Zug zum Lateran), *Corteo pontificio* (Päpstlicher Zug), *Cardinale che entra in Vaticano* (Ein Kardinal betritt den Vatikan), *L'entrata nella Cappella Sistina* (Eingang in die Sixtinische Kapelle), *La Sistina*.

Félix Benoist (1818–1896) ist der Autor der 100 Lithografien von *Rome dans sa grandeur* mit den letzten Darstellungen des päpstlichen Hofs. Das Lithografie-Verfahren war 1797 von Alois Senefelder erfunden worden. Aufgrund seiner praktischen und wirtschaftlichen Vorzüge verdrängte es schrittweise die traditionellen Drucktechniken.

Der Handel mit Druckerzeugnissen verlagert sich nach Norditalien, wo Großverleger den gesamten Buchmarkt kontrollieren. Dort liegt der Vertrieb von Stichen in den Händen einiger Firmen, die in Katalogen für ihre Produkte werben. In stilistischer Hinsicht macht die Vedutenmalerei der Romantik Platz: Der Markt verlangt Porträts und „malerische" Landschaften, und die Drucke erscheinen immer öfter koloriert, wie es die damalige Mode beim Bürgertum mit neu erwachter Sammelleidenschaft fordert.

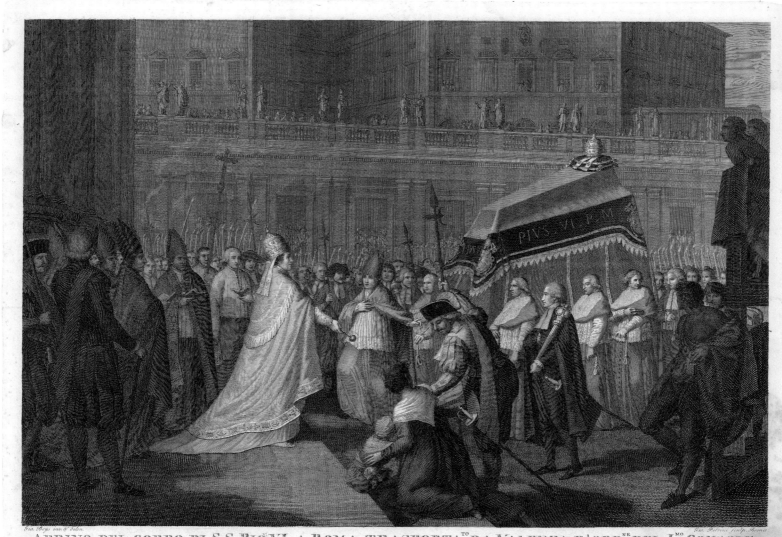

Autor: Giovanni Petrini, 1756–1812
Abbildung: Arrivo del Corpo di S. S. Pio VI a Roma
Edition: 1802
Technik: Radierung
Maße: 37,6 x 48,1 cm (Plattenrand beschnitten)
Anmerkung: Ankunft des Leichnams von Papst Pius VI. in Rom im Februar 1802. Der Papst wurde aus seinem Sterbeort Valence in Frankreich auf Befehl Napoleons überführt.

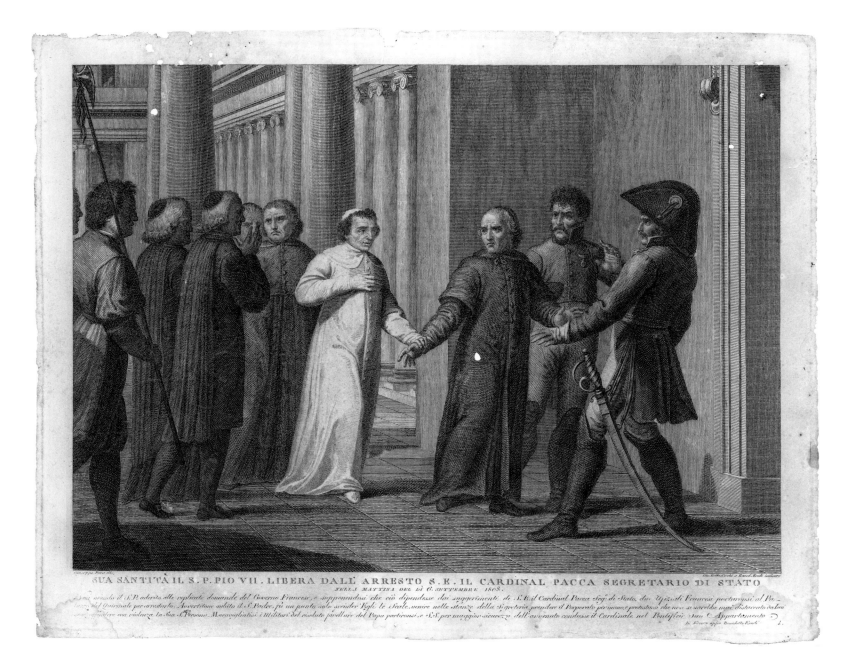

Autor: Giovan Battista Cecchi, Florenz um 1748–Rom 1808
Abbildung: Sua Santità il S. P. Pio VII libera dall'arresto S. E. il Cardinal Pacca Segretario di Stato
Edition: 1808
Technik: Radierung
Maße: 32,6 x 41,1 cm (Platte)
Anmerkung: Papst Pius VII. befreit Kardinal-Staatssekretär Pacca aus der Haft.

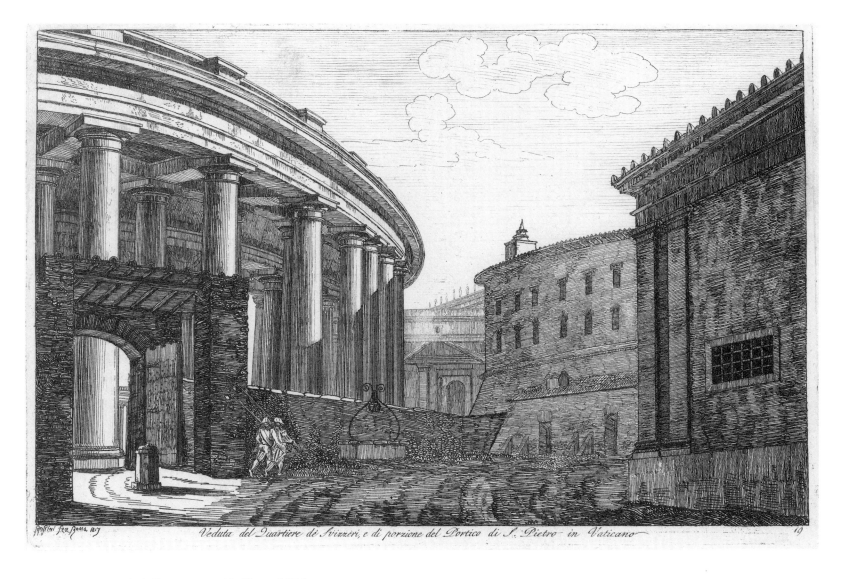

Autor: Luigi Rossini, Ravenna 1790–Rom 1875
Abbildung: Veduta del Quartiere di Svizzero, e di porzione di S. Pietro in Vaticano
Edition: 1818
Werk: Raccolta di Cinquanta Principali Vedute di Antichità tratte da Scavi fatti in Roma in questi ultimi tempi, disegnate, ed incise all'acqua forte da Luigi Rossini Architetto
Technik: Radierung
Maße: 20,5 x 30,0 cm (Platte)
Anmerkung: Das Quartier der Schweizergarde neben der Peterskirche.

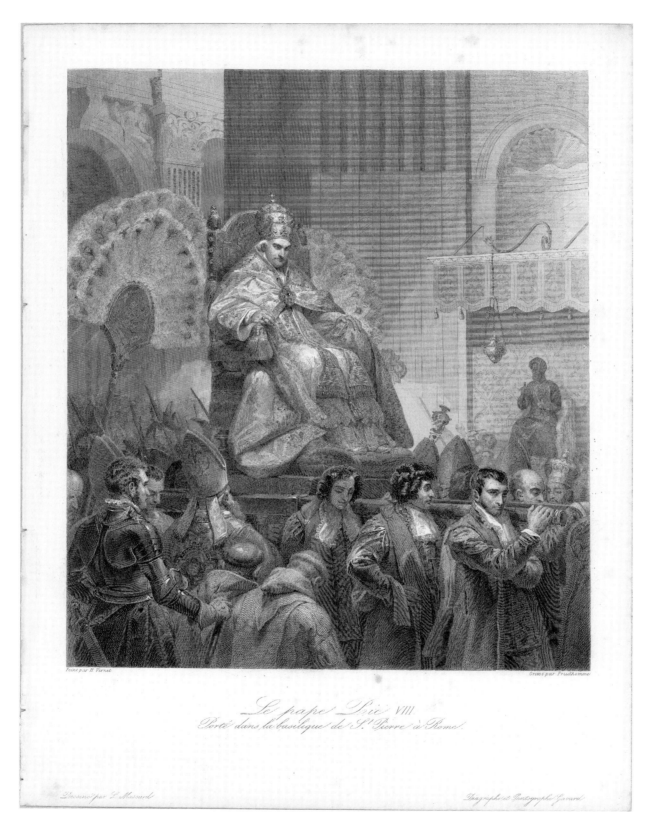

Autor: Hippolyte Prudhomme, Paris 1793–1853
Abbildung: Le pape Pie VIII Porté dans la basilique de St. Pierre à Rome
Edition: nach 1829
Technik: Radierung
Maße: 34,3 x 23,9 cm (Bildfeld)
Anmerkung: Papst Pius VIII. wird in die Peterskirche getragen.

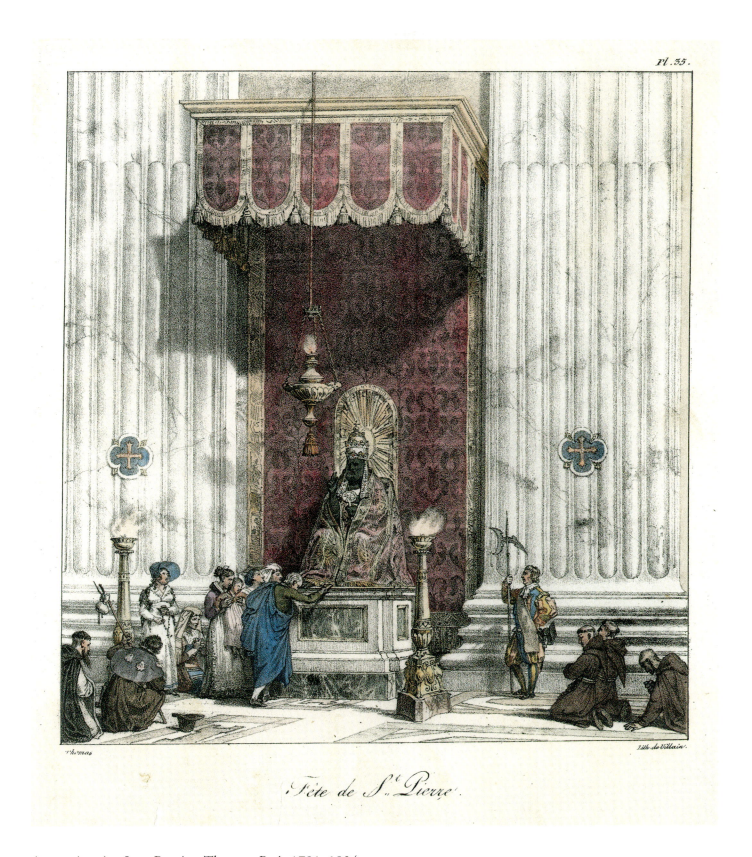

Autor: Antoine Jean-Baptiste Thomas, Paris 1791–1834
Abbildung: Fête de St. Pierre
Edition: 1823
Werk: Un an à Rome et dans ses environs
Technik: Lithografie
Maße: 24,7 x 20,2 cm (Bildfeld)
Anmerkung: Am Fest der Cathedra Petri (22. Februar) wird die Petersstatue im Petersdom mit den Pontifikalgewändern bekleidet. Rechts ein Schweizergardist.

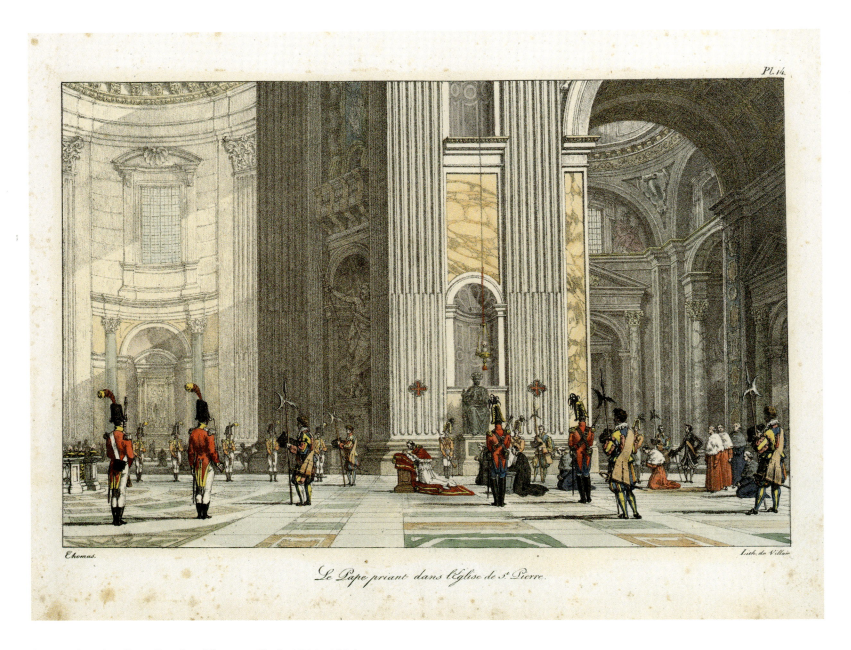

Autor: Antoine Jean-Baptiste Thomas, Paris 1791–1834
Abbildung: Le Pape priant dans l'Eglise de St. Pierre
Edition: 1823
Werk: Un an à Rome et dans ses environs
Technik: Lithografie
Maße: 21,7 x 29,6 cm (Bildfeld)
Anmerkung: Der Papst betet im Petersdom.

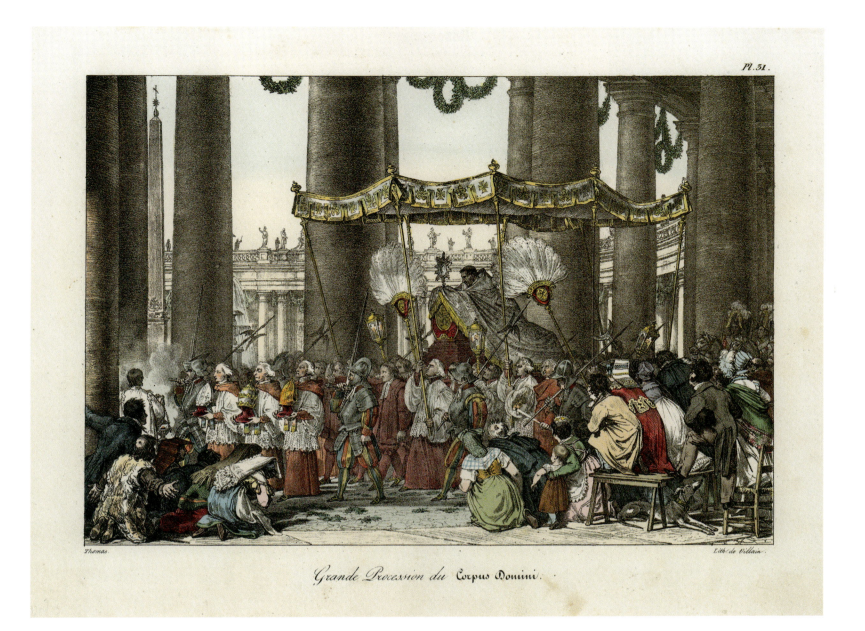

Autor: Antoine Jean-Baptiste Thomas, Paris 1791–1834
Abbildung: Grande Procession du Corpus Domini
Edition: 1823
Werk: Un an à Rome et dans ses environs
Technik: Lithografie
Maße: 23,6 x 30,0 cm (Bildfeld)
Anmerkung: Fronleichnamsprozession unter den Kolonnaden des Petersplatzes.

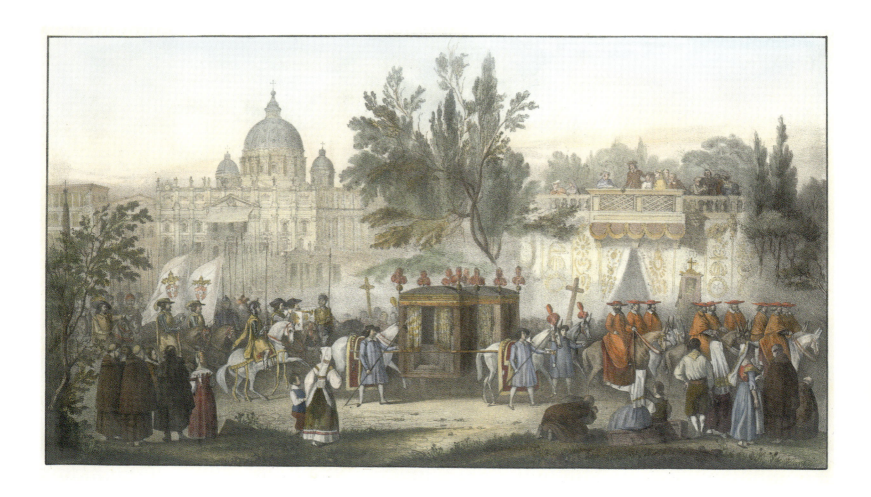

Autor: Unbekannter Künstler
Abbildung: (Reise von Rom nach Castel Gandolfo an der Peterskirche vorbei)
Edition: 19. Jahrhundert
Werk: (Reise von Rom nach Castel Gandolfo)
Technik: Lithografie
Maße: 33,7 x 51,7 cm (Platte)

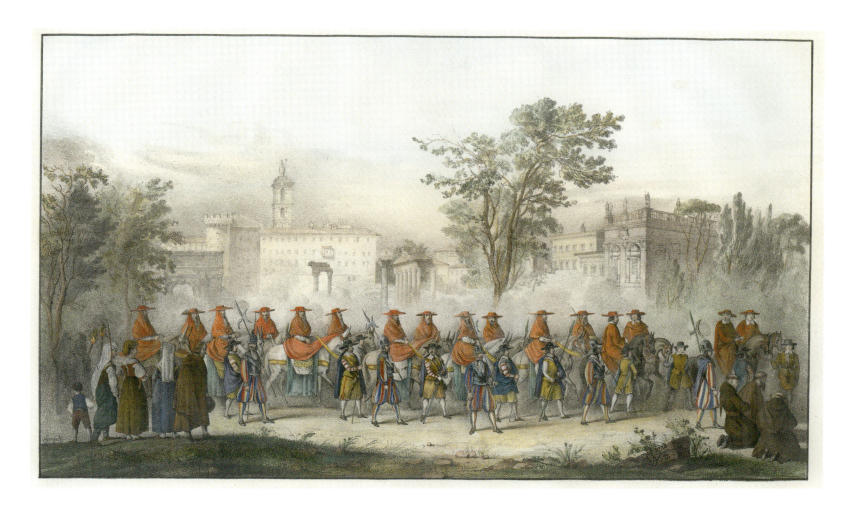

Autor: Unbekannter Künstler
Abbildung: (Reise von Rom nach Castel Gandolfo am Forum Romanum vorbei)
Edition: 19. Jahrhundert
Werk: (Reise von Rom nach Castel Gandolfo)
Technik: Lithografie
Maße: 31,5 x 48,1 cm (Platte)

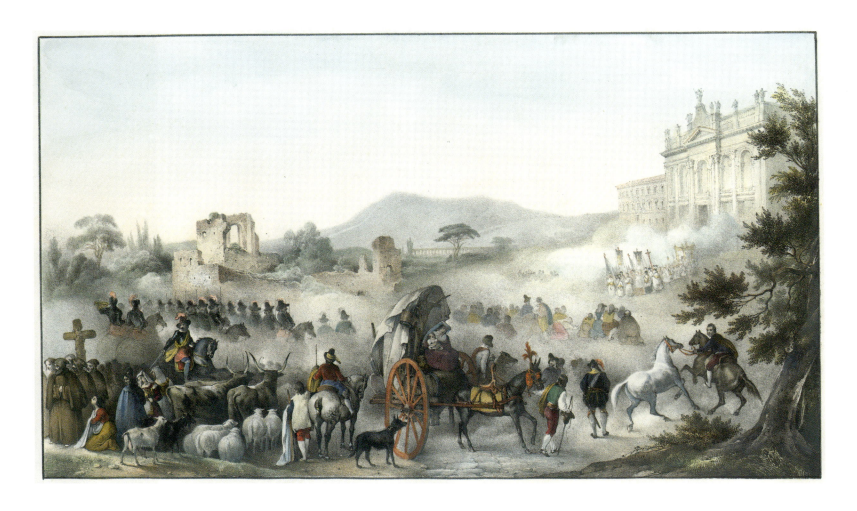

Autor: Unbekannter Künstler
Abbildung: (Reise von Rom nach Castel Gandolfo am Lateran vorbei)
Edition: 19. Jahrhundert
Werk: (Reise von Rom nach Castel Gandolfo)
Technik: Lithografie
Maße: 30,9 x 49,0 cm (Platte)

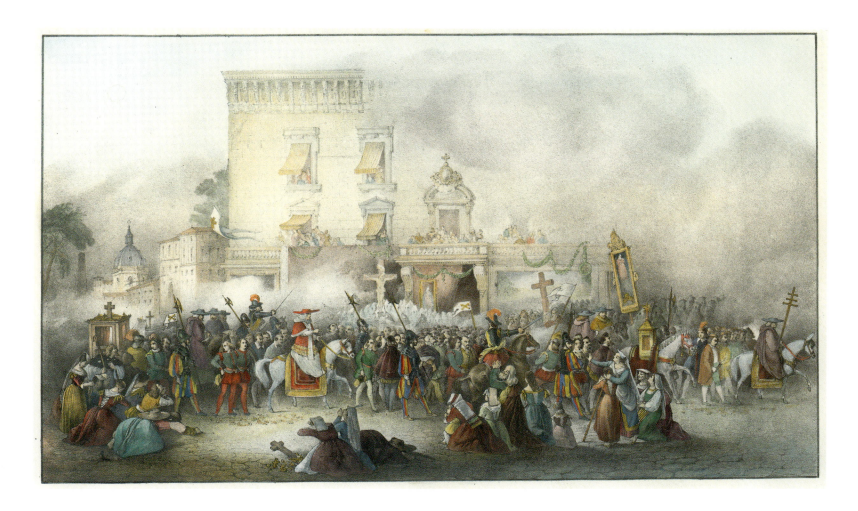

Autor: Unbekannter Künstler
Abbildung: (Reise von Rom nach Castel Gandolfo an der Piazza Navona vorbei)
Edition: 19. Jahrhundert
Werk: (Reise von Rom nach Castel Gandolfo)
Technik: Lithografie
Maße: 33,5 x 50,5 cm (Platte)

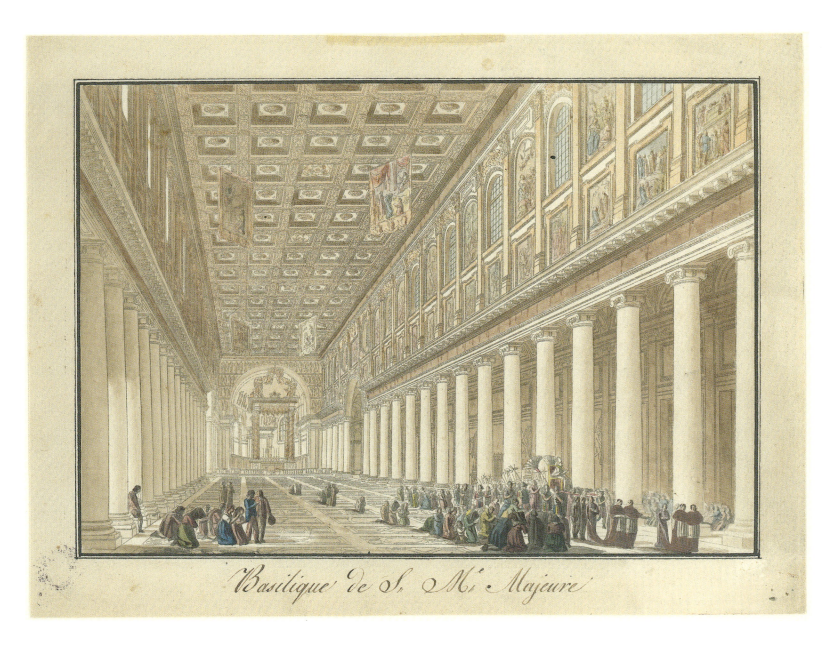

Autor: Antonio Acquaroni, Rom 1801–1874
Abbildung: Basilique de S. M.e Majeure
Edition: um 1830
Werk: Nuova Raccolta di Vedute di Roma
Technik: Weichgrundätzung
Maße: 22,3 x 28,9 cm (Plattenrand beschnitten)
Anmerkung: Innenansicht von S. Maria Maggiore.

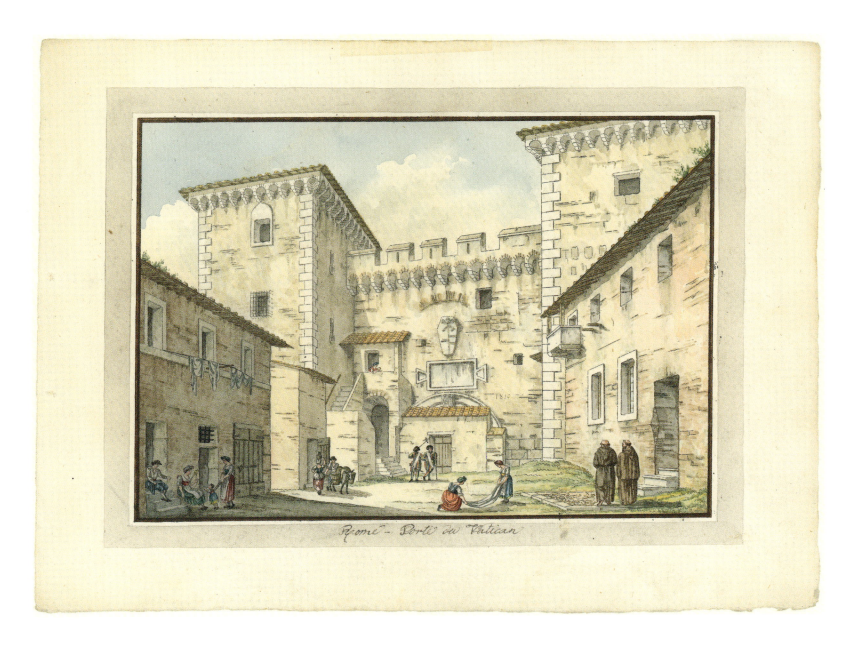

Autor: Antonio Acquaroni, Rom 1801–1874
Abbildung: Rome – Porte du Vatican
Edition: um 1830
Werk: Nuova Raccolta di Vedute di Roma
Technik: Weichgrundätzung
Maße: 21,0 x 28,2 cm (aquarellierter Rand)
Anmerkung: Tor Alexanders VI. im heutigen Schweizergardequartier.

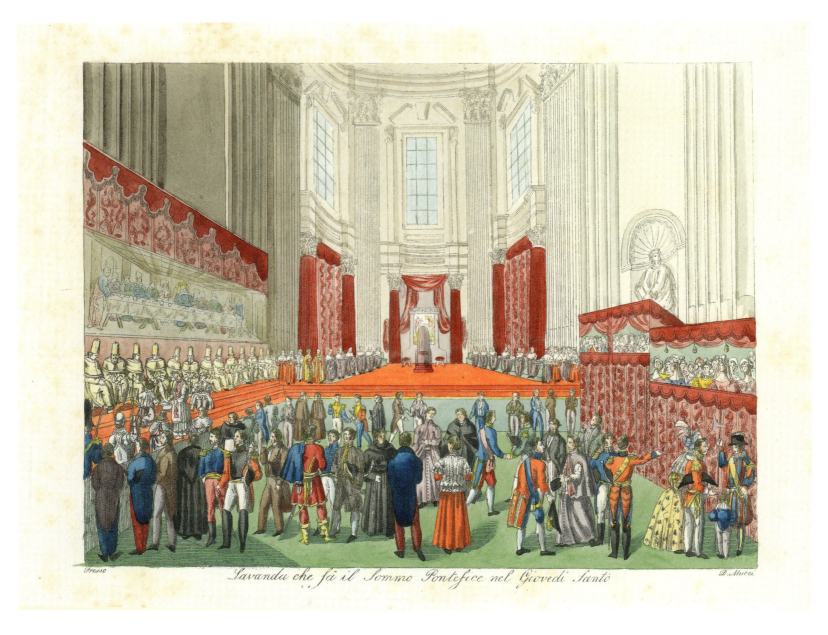

Autor: Unbekannter römischer Künstler, 19. Jahrhundert
Abbildung: Lavanda che fa il Sommo Pontefice nel Giovedi Santo
Edition: 19. Jahrhundert
Werk: Le cerimonie della Corte Pontificia
Technik: Radierung
Maße: 22,0 x 27,4 cm (Platte)
Anmerkung: Fußwaschung durch den Papst am Gründonnerstag.

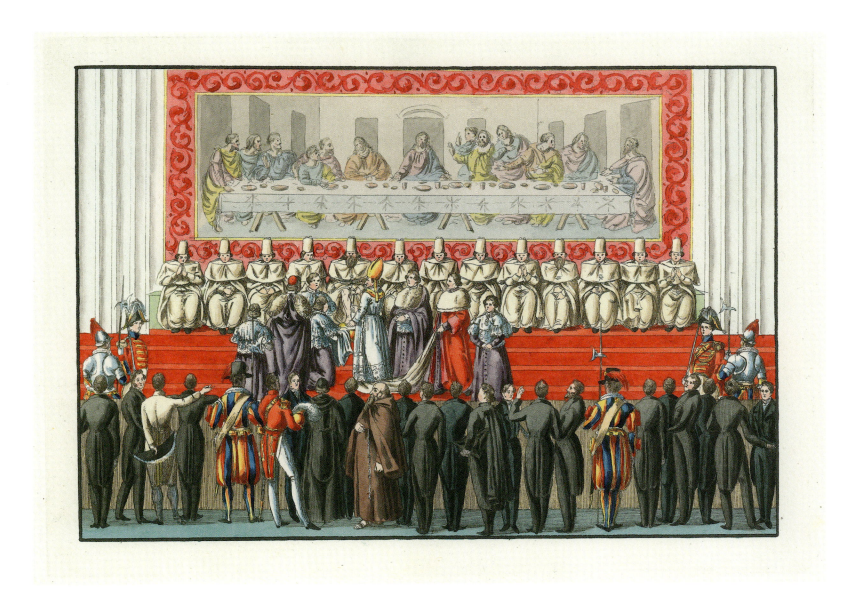

Autor: Salvatore Busatti, Rom 19. Jahrhundert
Abbildung: (Fußwaschung durch den Papst am Gründonnerstag)
Edition: 19. Jahrhundert
Werk: Le cerimonie della Corte Pontificia
Technik: Radierung
Maße: 17,5 x 24,2 cm (Platte)

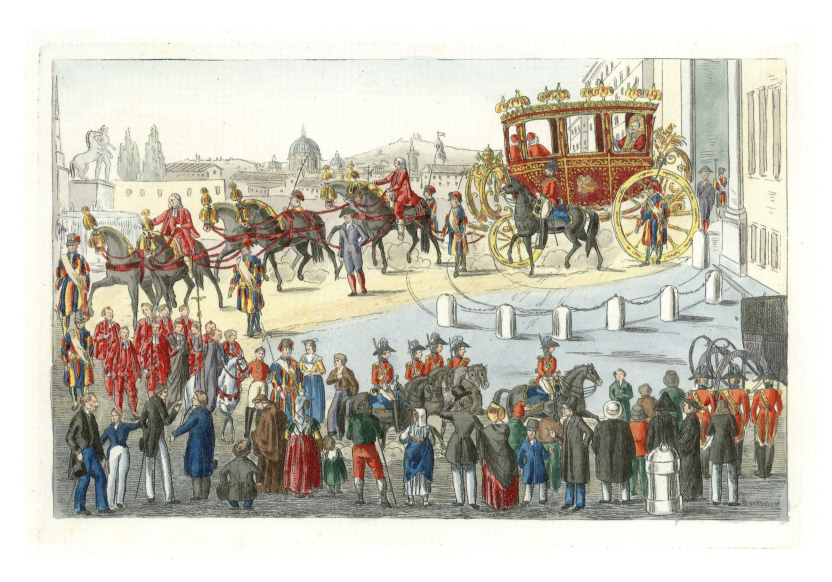

Autor: Unbekannter römischer Künstler, 19. Jahrhundert
Abbildung: (Der Papst fährt in seiner Kutsche aus dem Quirinalpalast)
Edition: 19. Jahrhundert
Werk: Le cerimonie della Corte Pontificia
Technik: Radierung
Maße: 17,5 x 25,9 cm (Platte)

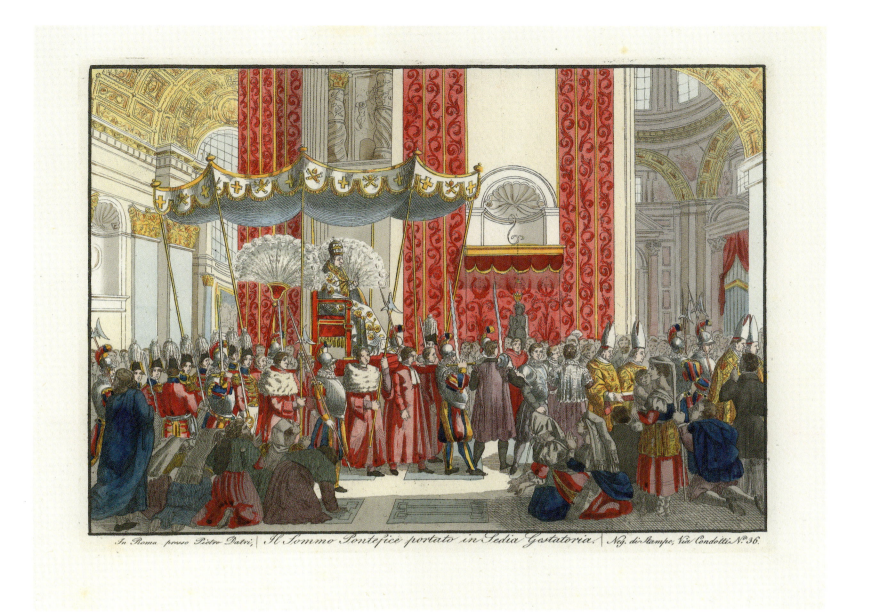

Autor: Salvatore Busatti, Rom 19. Jahrhundert
Abbildung: Il Sommo Pontefice portato in Sedia Gestatoria
Edition: 19. Jahrhundert
Werk: Le cerimonie della Corte Pontificia
Technik: Radierung
Maße: 17,7 x 24,5 cm (Platte)
Anmerkung: Der Papst wird auf der Sedia Gestatoria in den Petersdom getragen.

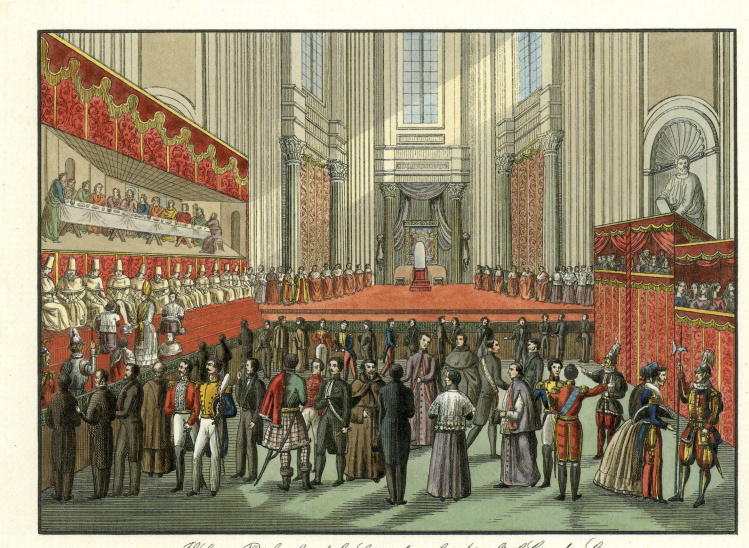

Autor: Unbekannter römischer Künstler, 19. Jahrhundert
Abbildung: Il Sommo Pontefice facendo la Lavanda agli Apostoli il Giovedi Santo
Edition: 19. Jahrhundert
Werk: Le cerimonie della Corte Pontificia
Technik: Radierung
Maße: 22,4 x 27,0 cm (Platte)
Anmerkung: Fußwaschung durch den Papst am Gründonnerstag.

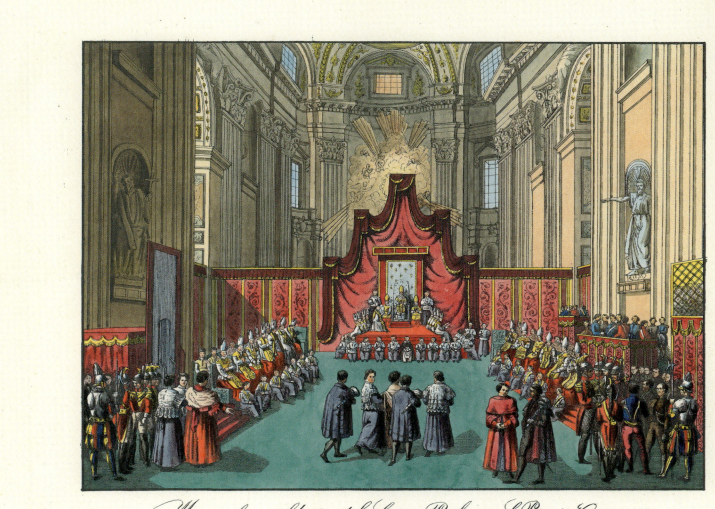

Messa solenne celebrata dal Sommo Pontefice in S. Pietro in Vaticano
da Battistelli al Corso 145

Autor: Unbekannter römischer Künstler, 19. Jahrhundert
Abbildung: Messa solenne celebrata dal Sommo Pontefice in S. Pietro in Vaticano
Edition: 19. Jahrhundert
Werk: Le cerimonie della Corte Pontificia
Technik: Radierung
Maße: 25,2 x 26,7 cm (Platte)
Anmerkung: Der Papst zelebriert eine feierliche Messe in St. Peter.

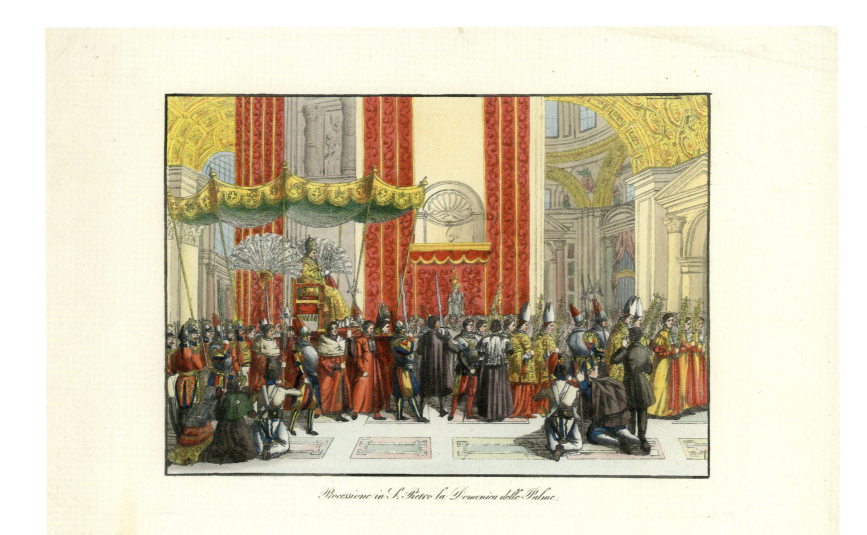

Autor: Unbekannter römischer Künstler, 19. Jahrhundert
Abbildung: Processione in S. Pietro la Domenica delle Palme
Edition: 19. Jahrhundert
Werk: Le cerimonie della Corte Pontificia
Technik: Radierung
Maße: 21,1 x 27,5 cm (Platte)
Anmerkung: Prozession in St. Peter am Palmsonntag.

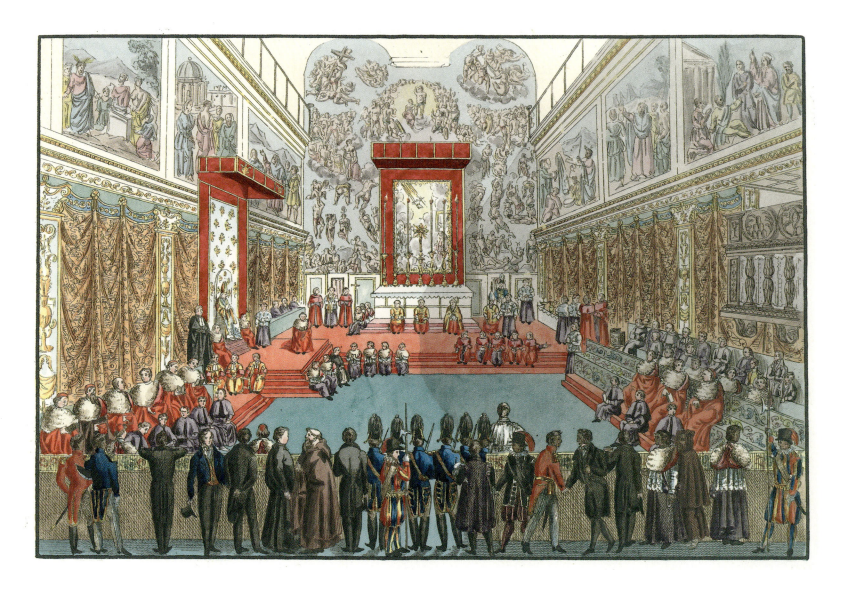

Autor: Salvatore Busatti, Rom 19. Jahrhundert
Abbildung: (Feier mit dem Papst in der Sixtinischen Kapelle)
Edition: 19. Jahrhundert
Werk: Le cerimonie della Corte Pontificia
Technik: Radierung
Maße: 17,0 x 24,2 cm (Platte)

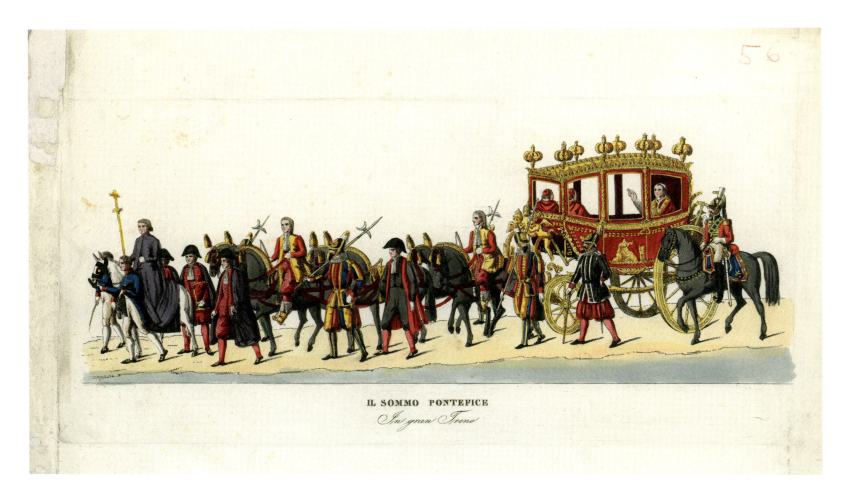

Autor: Unbekannter römischer Künstler, 19. Jahrhundert
Abbildung: Il Sommo Pontefice In gran Treno
Edition: 19. Jahrhundert
Technik: Radierung
Maße: 19,4 x 40,4 cm (Platte)
Anmerkung: Der Papst in „Großer Ausfahrt".

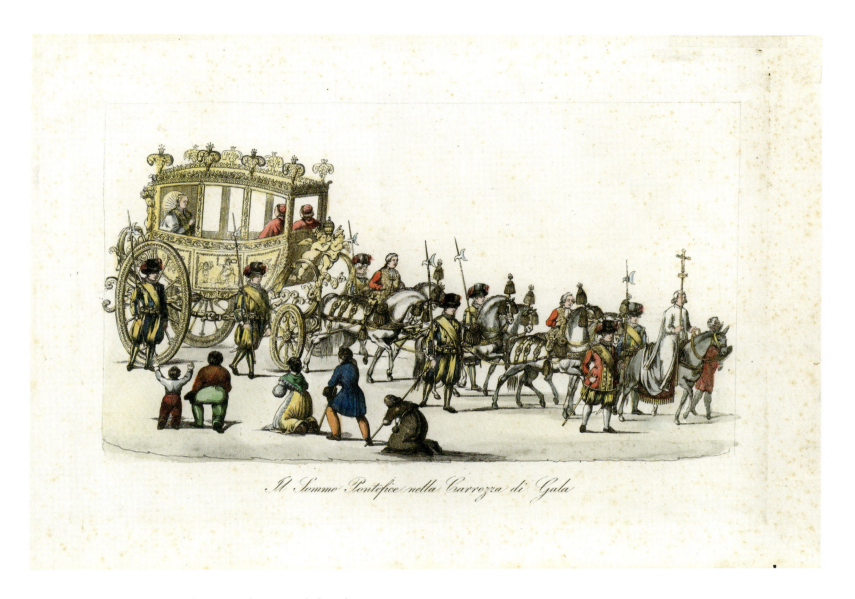

Autor: Unbekannter römischer Künstler, 19. Jahrhundert
Abbildung: Il Sommo Pontefice nella Carrozza di Gala
Edition: 19. Jahrhundert
Technik: Weichgrundätzung
Maße: 23,0 x 34,5 cm (Platte)
Anmerkung: Der Papst in „Großer Ausfahrt".

Autor: Unbekannter römischer Künstler, 19. Jahrhundert
Abbildung: Treno Nobile del Sommo Pontefice
Edition: 19. Jahrhundert
Technik: Weichgrundätzung
Maße: 21,2 x 37,8 cm (Platte)
Anmerkung: Der Papst in „Großer Ausfahrt". Am linken Bildrand ein Offizier der Nobelgarde, am rechten Bildrand ein Hellebardier der Schweizergarde.

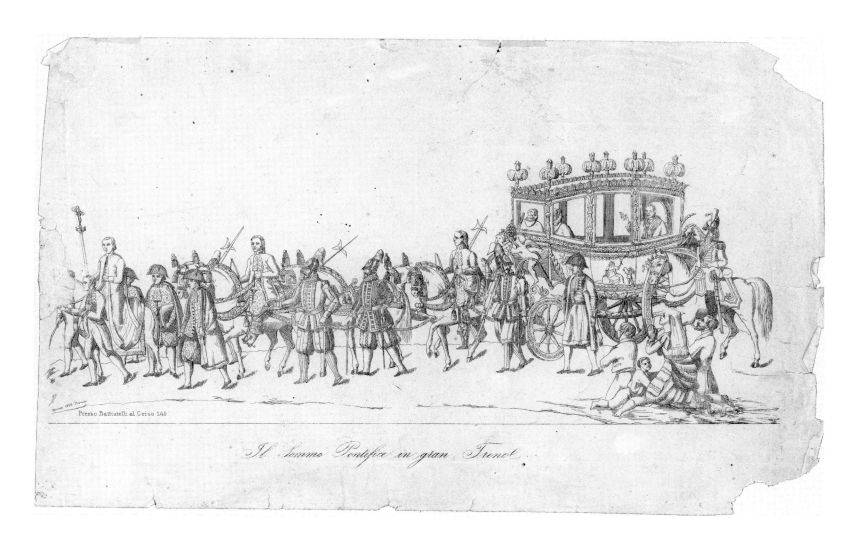

Autor: Unbekannter römischer Künstler, 19. Jahrhundert
Abbildung: Il Sommo Pontefice in gran Treno
Edition: 19. Jahrhundert
Technik: Weichgrundätzung
Maße: 17,9 x 37,6 cm (Plattenrand beschnitten)
Anmerkung: Der Papst in „Großer Ausfahrt".

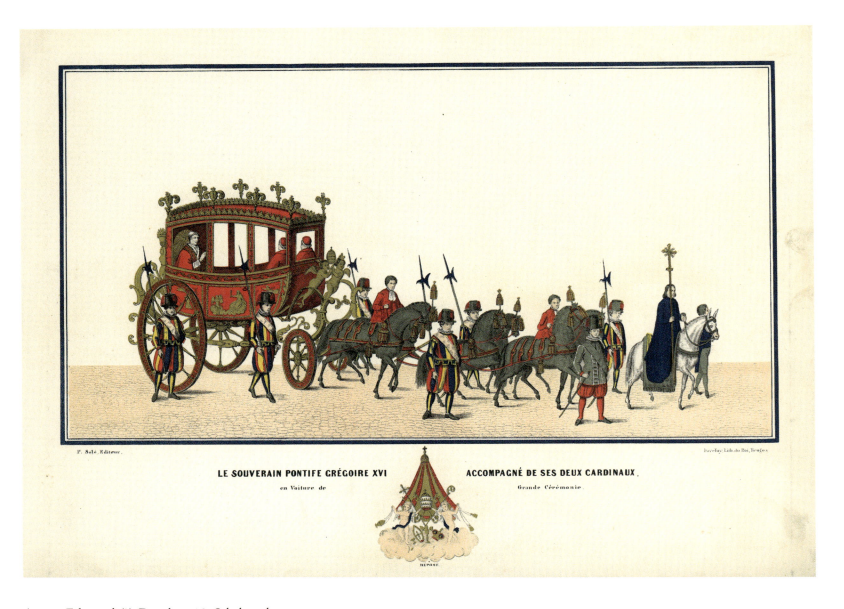

Autor: Edouard (?) Daveluy, 19. Jahrhundert
Abbildung: Le Souverain Pontife Grégoire XVI accompagné de ses deux Cardinaux
Edition: 19. Jahrhundert
Technik: Lithografie
Maße: 27,9 x 38,9 cm (Bildfeld)
Anmerkung: Papst Gregor XVI. in Begleitung seiner beiden Kardinäle.

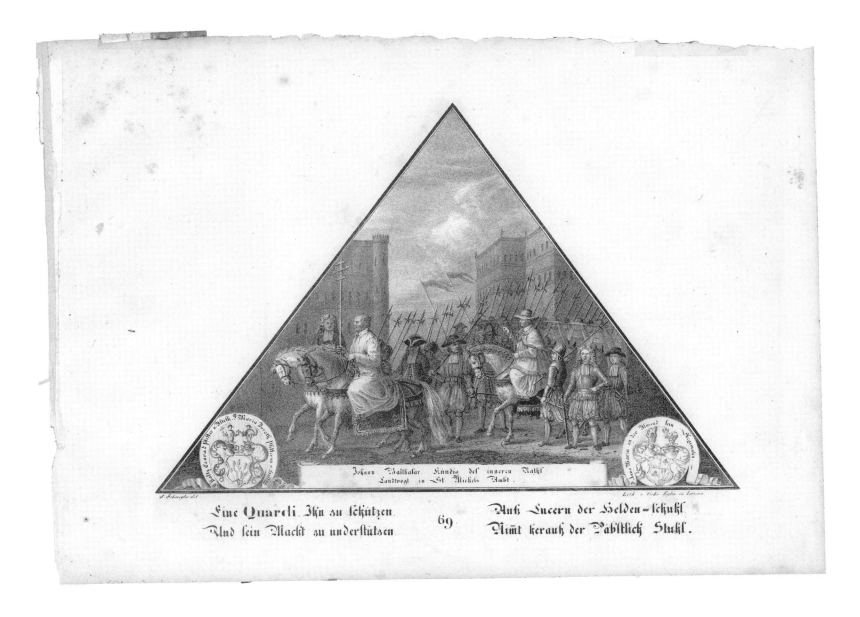

Autor: Jakob Schwegler, 1793–1866, für die Lithoanstalt der Gebrüder Eglin in Luzern
Abbildung: Johann Balthasar, Kündig des inneren Raths, Landvogt in St. Michel's Ambt
Edition: 19. Jahrhundert
Technik: Lithografie
Maße: 20,9 x 27,2 cm (Bildfeld)
Anmerkung: Tafel der Kapellbrücke in Luzern. Julius II. und die Schweizergarde.

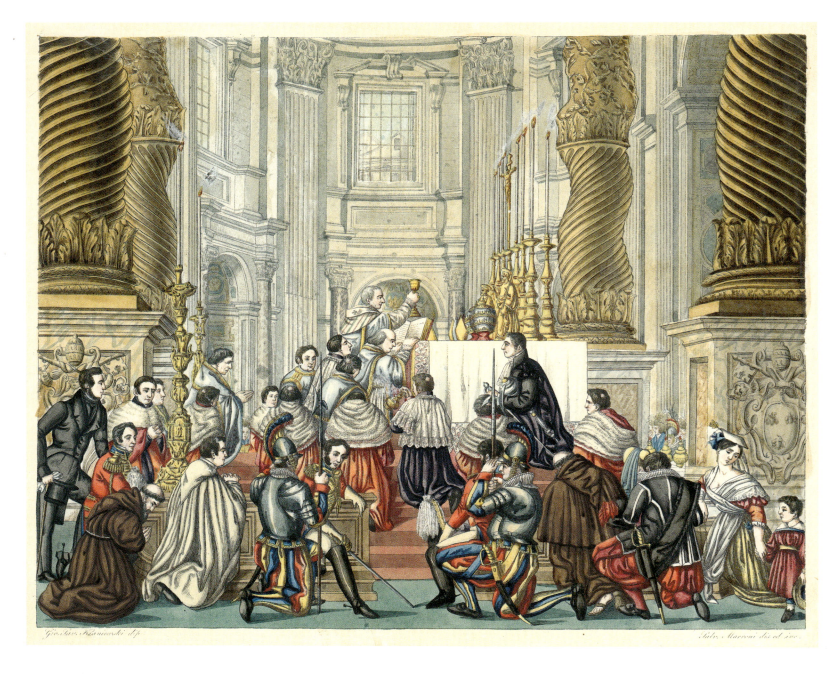

Autor: Salvatore Marroni, Rom 19. Jahrhundert
Abbildung: Messa Solenne in San Pietro
Edition: 19. Jahrhundert
Werk: Le cerimonie della Corte Pontificia
Technik: Radierung
Maße: 24,6 x 30,3 cm (Plattenrand beschnitten)
Anmerkung: Feierliche Messe in St. Peter.

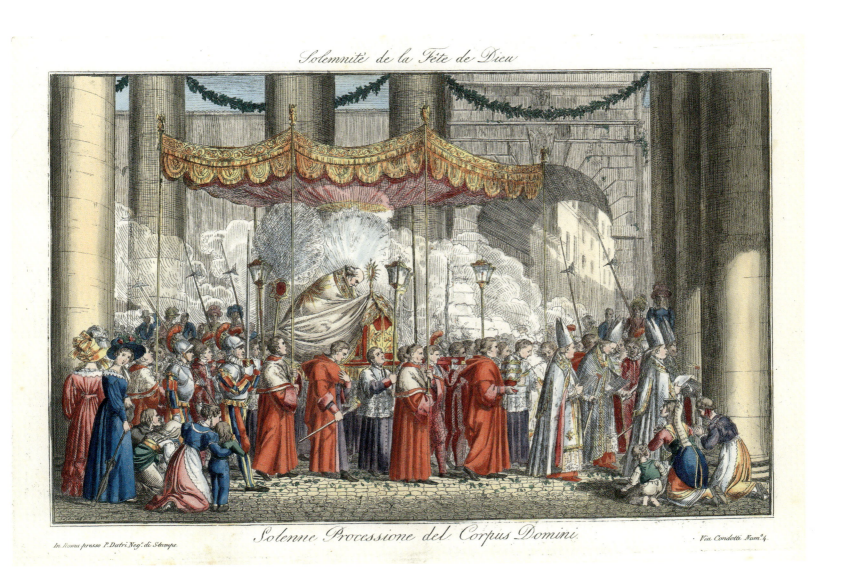

Autor: Salvatore Busatti, Rom 19. Jahrhundert
Abbildung: Solenne Processione del Corpus Domini
Edition: 19. Jahrhundert
Werk: Le cerimonie della Corte Pontificia
Technik: Radierung
Maße: 23,7 x 35,1 cm (Plattenrand beschnitten)
Anmerkung: Fronleichnamsprozession unter den Kolonnaden des Petrusplatzes. Hinter dem Torbogen sieht man Teile des Quartiers der Schweizergarde.

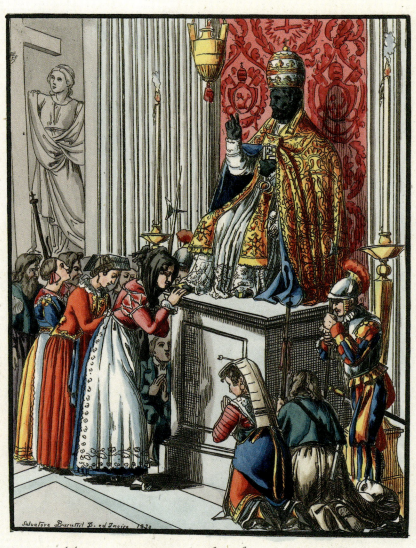

Autor: Salvatore Busatti, Rom 19. Jahrhundert
Abbildung: Adorazione avanti la Statua di S. Pietro in abito Pontificale
Edition: 19. Jahrhundert
Werk: Le cerimonie della Corte Pontificia
Technik: Radierung
Maße: 22,6 x 17,7 cm (Platte)
Anmerkung: Verehrung der Statue des hl. Petrus in Papstgewändern.

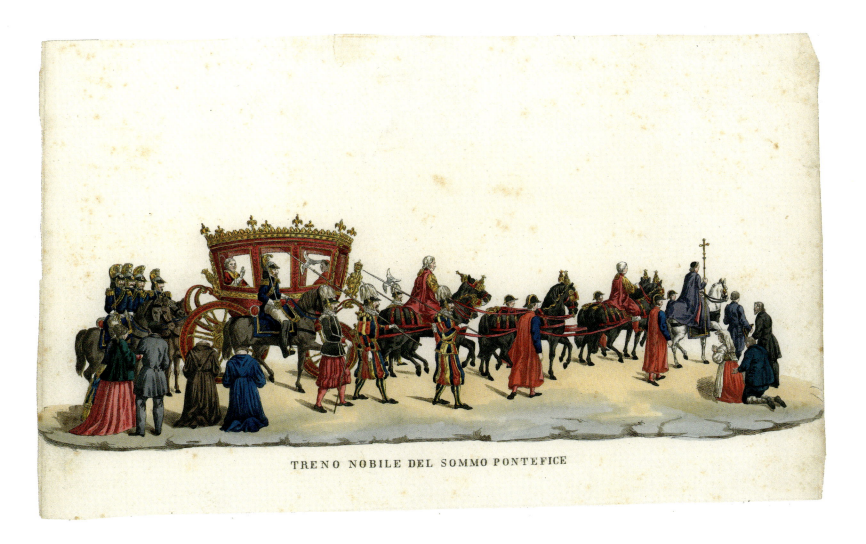

TRENO NOBILE DEL SOMMO PONTEFICE

Autor: Unbekannter römischer Künstler, 19. Jahrhundert
Abbildung: Treno Nobile del Sommo Pontefice
Edition: 19. Jahrhundert
Technik: Weichgrundätzung
Maße: 18,3 x 29,7 cm (Bildfeld)
Anmerkung: Der Papst in „Großer Ausfahrt" mit Eskorte.

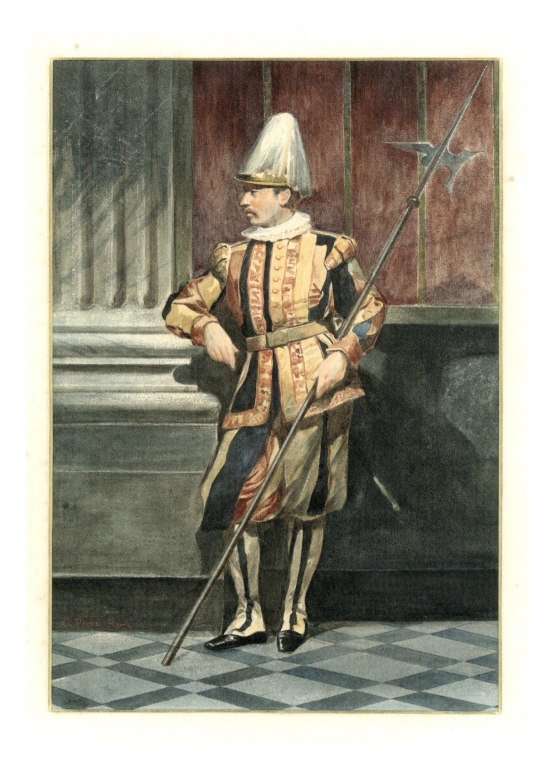

Autor: C. Porta, 1809–1890
Abbildung: Schweizergardist
Technik: Aquarell
Maße: 36,0 x 24,1 cm (Bildfeld)
Anmerkung: um 1870 entstanden.

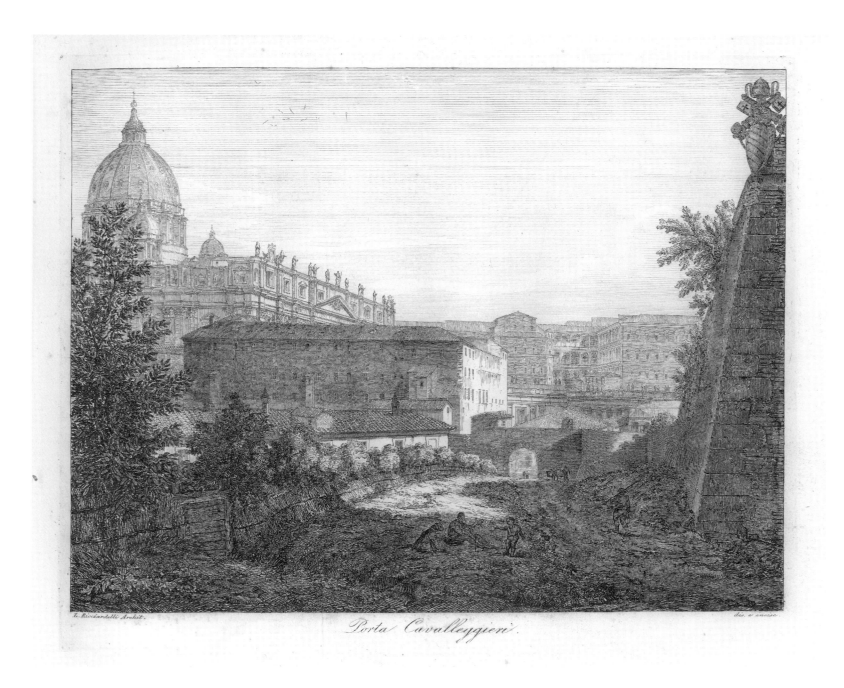

Autor: Luigi Ricciardelli, aktiv in Rom 1830–1865
Abbildung: Porta Cavalleggieri
Edition: 19. Jahrhundert
Werk: Vedute delle porte e mura [...]
Technik: Radierung
Maße: 28,7 x 34,1 cm (Platte)

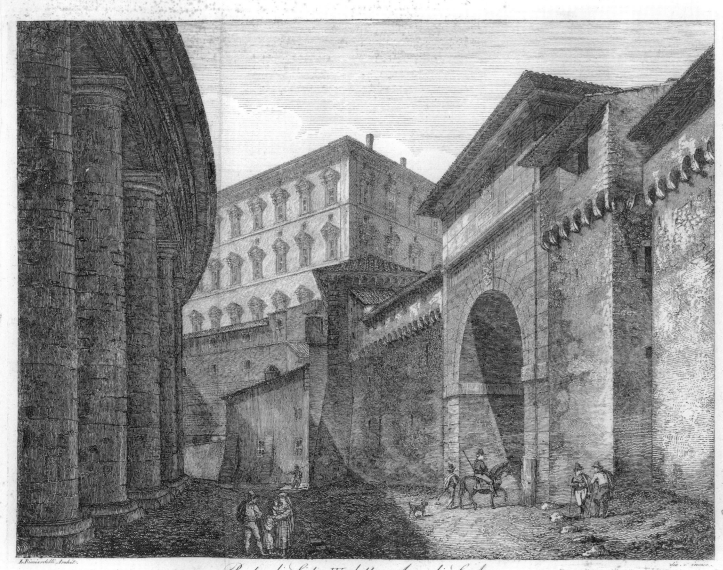

Autor: Luigi Ricciardelli, aktiv in Rom 1830–1865
Abbildung: Porta di Sisto IV, detta Arco di S. Anna
Edition: 19. Jahrhundert
Werk: Vedute delle porte e mura [...]
Technik: Radierung
Maße: 28,3 x 34,0 cm (Platte)
Anmerkung: Das Tor liegt vor dem Quartier der Schweizergarde.

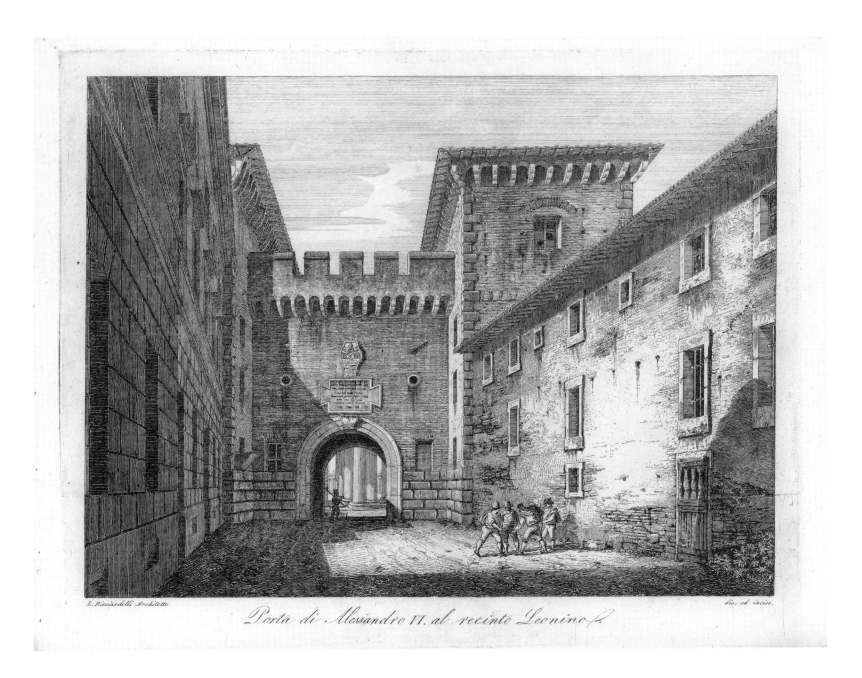

Autor: Luigi Ricciardelli, aktiv in Rom 1830–1865
Abbildung: Porta di Alessandro VI, al recinto Leonino
Edition: 19. Jahrhundert
Werk: Vedute delle porte e mura [...]
Technik: Radierung
Maße: 28,5 x 33,7 cm (Platte)
Anmerkung: Das Tor liegt innerhalb des Quartiers der Schweizergarde.

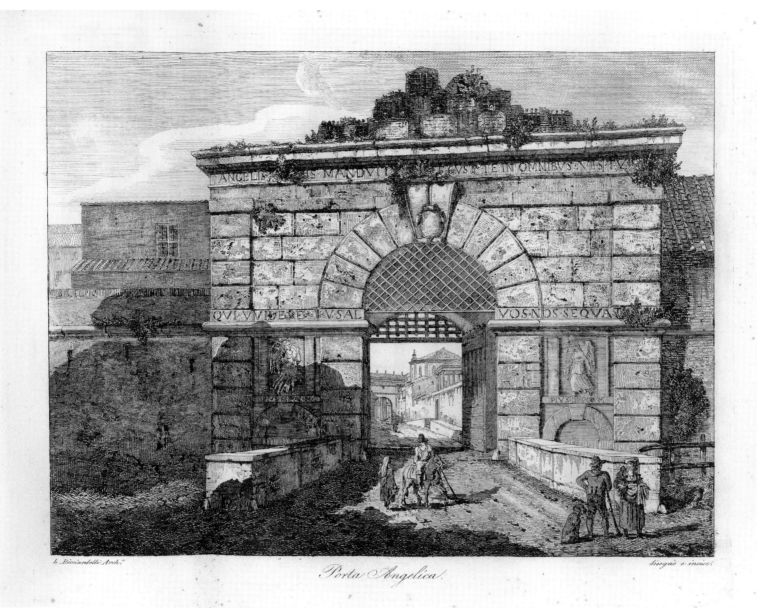

Autor: Luigi Ricciardelli, aktiv in Rom 1830–1865
Abbildung: Porta Angelica
Edition: 19. Jahrhundert
Werk: Vedute delle porte e mura [...]
Technik: Radierung
Maße: 28,5 x 34,1 cm (Platte)
Anmerkung: Die Straße führt durch die Porta Angelica zum Quartier der Schweizergarde.

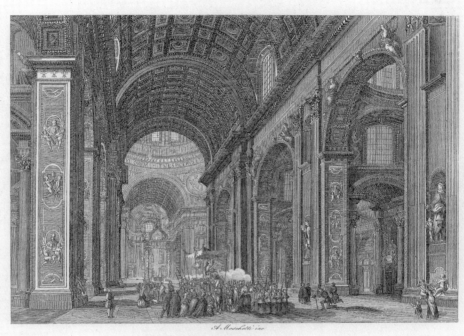

Autor: Antonio Moschetti, Rom 1813–1867
Abbildung: Interno di S. Pietro in Vaticano
Edition: 1843
Werk: Raccolta delle Principali Vedute di Roma Antica e Moderna
Technik: Radierung
Maße: 20,7 x 26,9 cm (Platte)

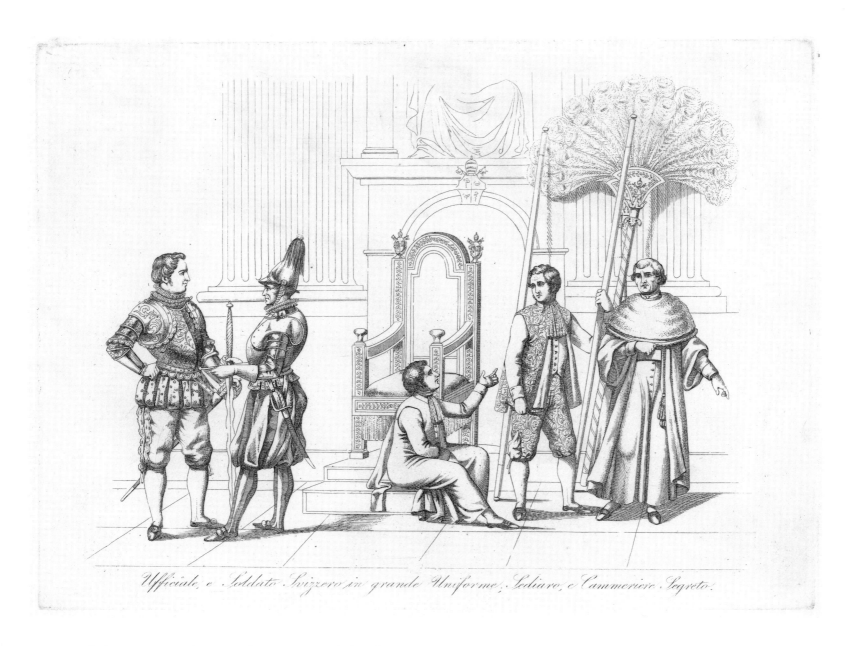

Autor: Unbekannter römischer Künstler, Rom 19. Jahrhundert
Abbildung: Ufficiale, e Soldato Svizzero in grande Uniforme, Sediaro e Cammeriere Segreto
Edition: um 1845
Werk: Raccolta delle Principali Vedute di Roma Antica e Moderna
Technik: Weichgrundätzung
Maße: 21,6 x 28,6 cm (Platte)
Anmerkung: Offizier und Schweizer Soldat in Galauniform, Sesselträger und Geheimkämmerer zur Zeit Papst Gregors XVI.

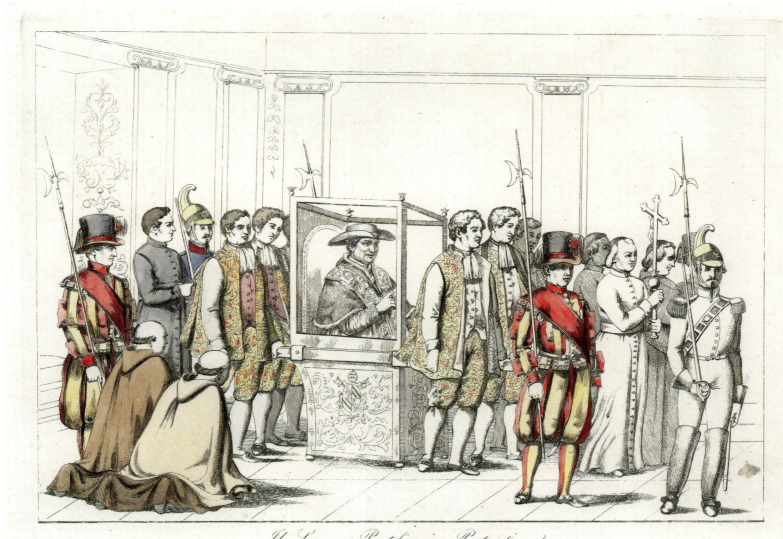

Il Sommo Pontefice in Portantina

Autor: Unbekannter römischer Künstler, Rom 19. Jahrhundert
Abbildung: Il Sommo Pontefice in Portantina
Edition: nach 1846
Werk: Raccolta delle Principali Vedute di Roma Antica e Moderna
Technik: Weichgrundätzung, teilweise koloriert
Maße: 21,7 x 28,2 cm (Platte)
Anmerkung: Papst Pius IX. in einer Sänfte.

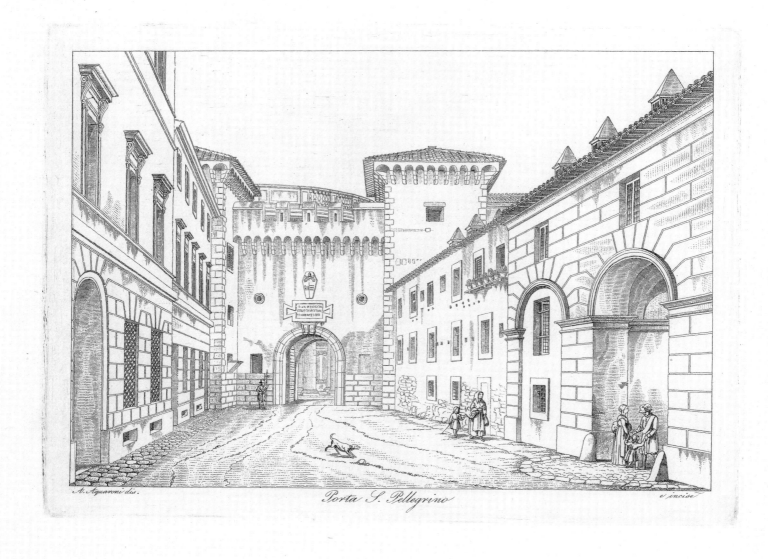

Autor: Antonio Acquaroni, Rom 1801–1874
Abbildung: Porta S. Pellegrino
Edition: um 1845
Werk: Vedute di Roma e suoi contorni
Technik: Weichgrundätzung
Maße: 14,5 x 19,8 cm (Platte)
Anmerkung: Porta S. Pellegrino bzw. Tor Alexanders VI. im Quartier der Schweizergarde.

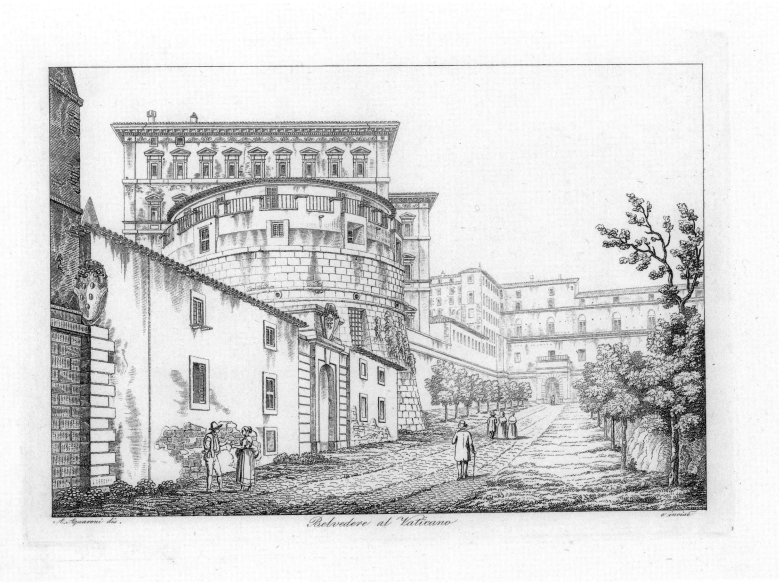

Autor: Antonio Acquaroni, Rom 1801–1874
Abbildung: Belvedere al Vaticano
Edition: um 1845
Werk: Vedute di Roma e suoi contorni
Technik: Weichgrundätzung
Maße: 14,6 x 19,9 cm (Platte)
Anmerkung: Links Eingang zum Quartier der Schweizergarde.

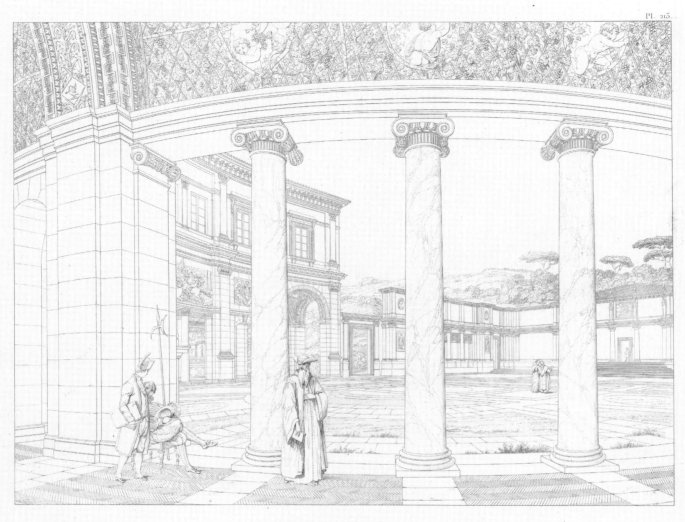

Autor: Auguste Hibon, Paris 1780–1857
Abbildung: Villa di Papa Giulio
Edition: um 1845
Technik: Weichgrundätzung
Maße: 28,2 x 34,9 cm (Platte)
Anmerkung: Die Villa Giulia ist eine der Sommerresidenzen des Papstes.

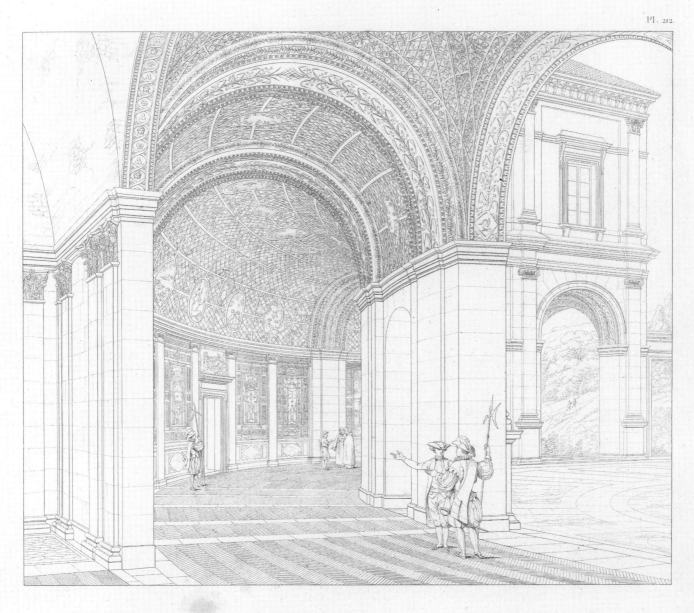

VILLA DI PAPA GIULIO.

VUE D'UNE PARTIE DU VESTIBULE, DU PORTIQUE ET DE LA GRANDE COUR.

Autor: Auguste Hibon, Paris 1780–1857
Abbildung: Villa di Papa Giulio
Edition: um 1845
Technik: Weichgrundätzung
Maße: 27,8 x 28,8 cm (Platte)

VUE DU VESTIBULE D'ENTRÉE ET DU BÂTIMENT DU FOND DE LA GRANDE COUR.

Autor: Auguste Hibon, Paris 1780–1857
Abbildung: Vue du Vestibule d'Entrée et du Bâtiment du Fond de la Grande Cour
Edition: um 1845
Technik: Weichgrundätzung
Maße: 24,6 x 34,2 cm (Plattenrand beschnitten)
Anmerkung: Ansicht des Vestibüls und des Gebäudeteils hinter dem Großen Innenhof der Villa Giulia.

Autor: G. Fontana, Rom 19. Jahrhundert
Abbildung: Cappella Sistina nel Palazzo Vaticano
Edition: um 1845
Technik: Weichgrundätzung
Maße: 21,4 x 27,6 cm (Platte)

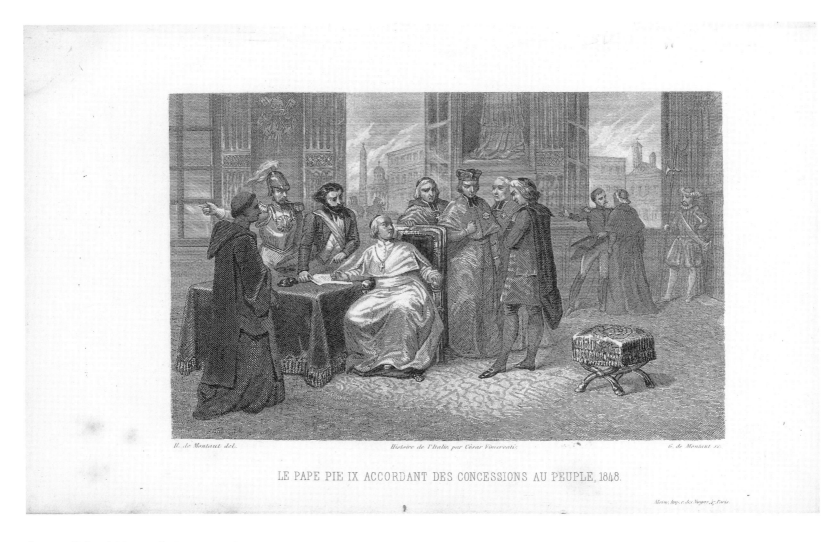

Autor: Gabriel Xavier de Montaut, Lieron 1798–1852
Abbildung: Le Pape Pie IX accordant des concessions au peuple, 1848
Edition: um 1850
Technik: Weichgrundätzung
Maße: 13,2 x 20,7 cm (Plattenrand beschnitten)
Anmerkung: Nach dem Volksaufstand von 1848 macht Papst Pius IX. Zugeständnisse an das Volk.

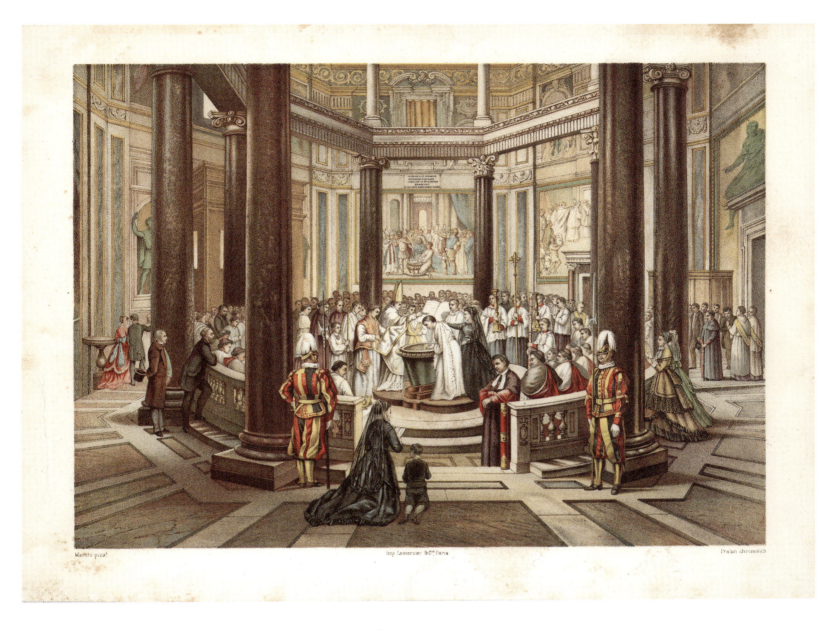

Autor: Vincenzo Marchi, Rom 1818–1894, Chromolithografie von Antoine Pralon
Abbildung: (Taufbecken Konstantins)
Edition: um 1865
Werk: Ritorno del Papa da Gaeta
Technik: Lithografie
Maße: 22,9 x 30,9 cm (Bildfeld)
Anmerkung: Inneres des Lateranbaptisteriums. Bildfolge aus dem Werk „Die Rückkehr des Papstes aus Gaeta", wohin er nach der Revolution von 1848 ins Exil ging.

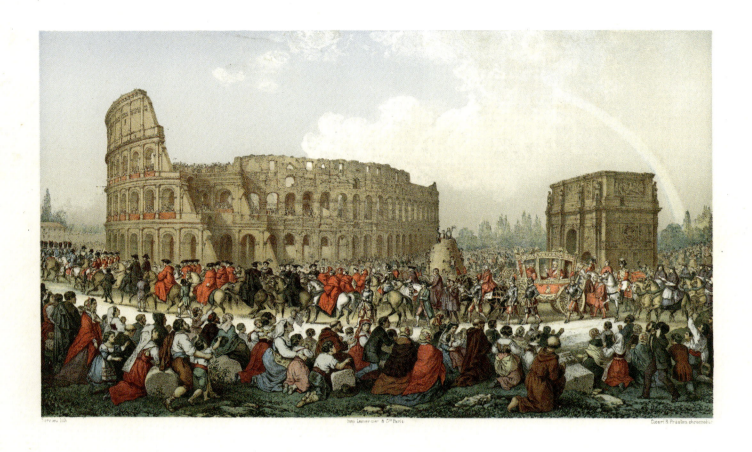

Autor: Chromolithografie von Cèceri und Antoine Pralon
Abbildung: (Der Papst fährt in der Kutsche am Kolosseum vorbei)
Edition: um 1865
Werk: Ritorno del Papa da Gaeta
Technik: Lithografie
Maße: 19,2 x 31,7 cm (Bildfeld)

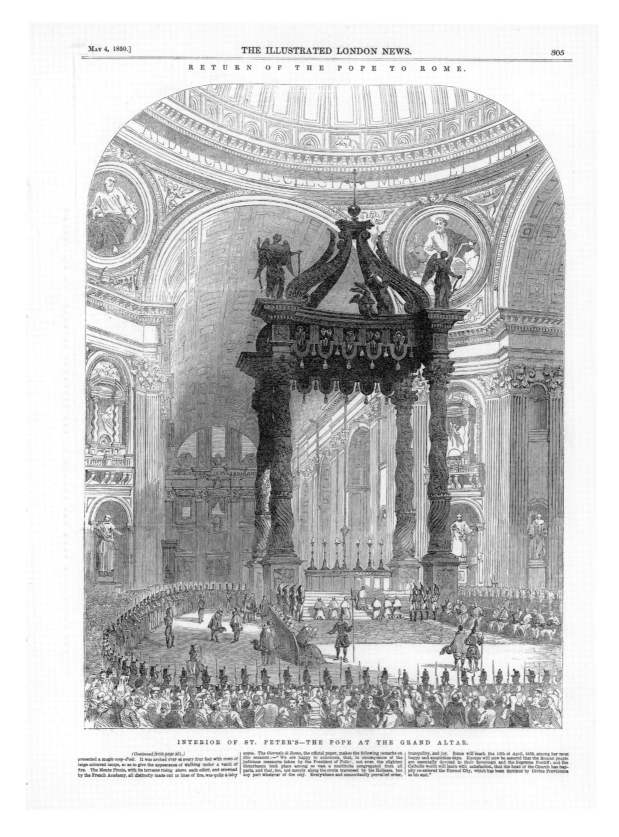

Autor: The Illustrated London News, London 19. Jahrhundert
Abbildung: Return of the Pope to Rome – Interior of St. Peter's – The Pope at the Grand Altar
Edition: 1850
Werk: The Illustrated London News
Technik: Xylografie
Maße: 32,4 x 23,3 cm (Bildfeld)
Anmerkung: Rückkehr des Papstes aus dem Exil nach Rom nach der Revolution von 1848.

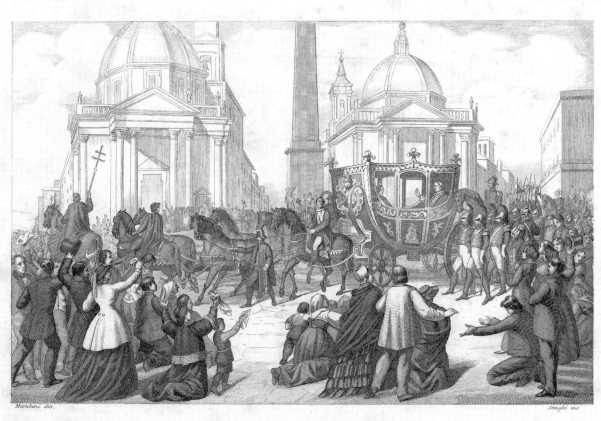

PIO IX REDUCE DA GAETA (1850) RIENTRA A
ROMA IN MEZZO ALLE ACCLAMAZIONI DEL POPOLO.

Pio IX e il suo tempo Vol. II. pag. 51.

Autor: Stanghi, Italien 19. Jahrhundert
Abbildung: Pio IX reduce da Gaeta (1850) rientra a Roma in mezzo alle acclamazioni del popolo
Edition: 1867
Werk: Pio IX e il suo tempo
Technik: Radierung
Maße: 22,8 x 31,6 cm (Plattenrand beschnitten)
Anmerkung: Papst Pius IX. kehrt 1850 unter dem Jubel des Volkes von Gaeta nach Rom zurück.

Autor: Stanghi, Italien 19. Jahrhundert
Abbildung: Pio IX benedice dal Palazzo di Spagna la Colonna dedicata all'Immacolata Concezione
Edition: 1867
Werk: Pio IX e il suo tempo
Technik: Radierung
Maße: 31,6 x 22,4 cm (Plattenrand beschnitten)
Anmerkung: Papst Pius IX. segnet die Säule, die der Unbefleckten Empfängnis gewidmet ist.

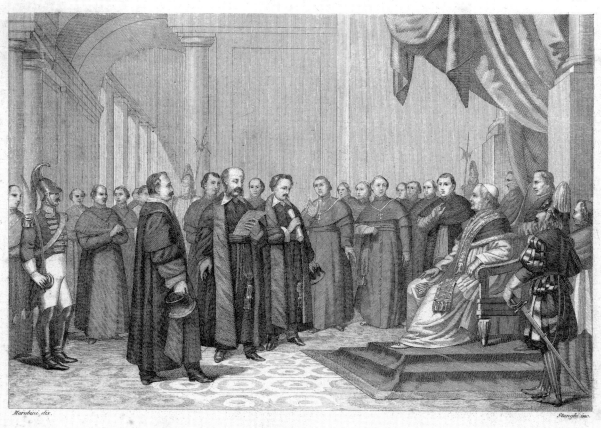

Autor: Giacomo Carelli, Piemont 1812–1887
Abbildung: La Nobiltà Romana, ai piedi di Pio IX, protesta contro le espoliazioni operate a danno della Santa Sede
Edition: 1867
Werk: Pio IX e il suo tempo
Technik: Radierung
Maße: 22,8 x 31,9 cm (Plattenrand beschnitten)
Anmerkung: Der römische Adel protestiert gegen die Enteignungen, die gegen den Heiligen Stuhl vorgenommen worden sind.

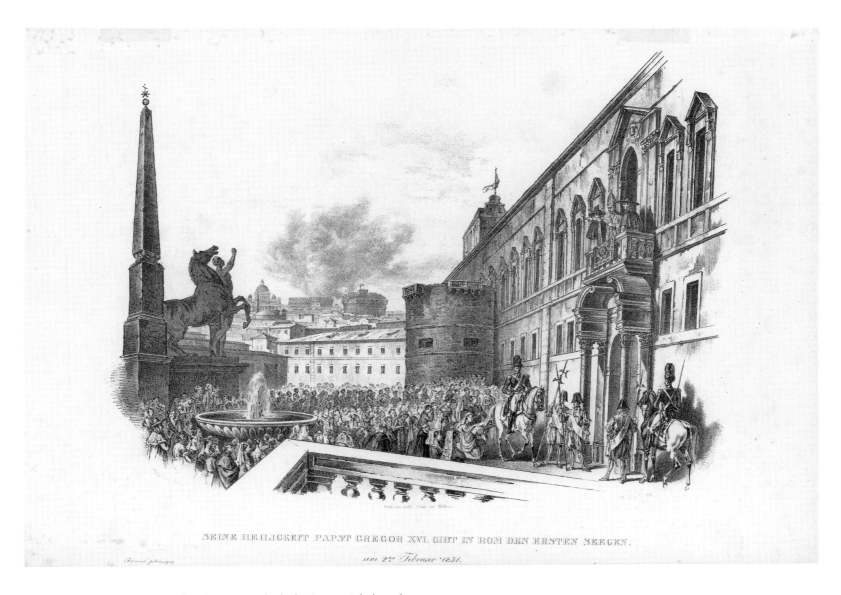

Autor: Unbekannter Künstler (Name nicht lesbar), 19. Jahrhundert
Abbildung: Seine Heiligkeit Papst Gregor XVI. gibt in Rom den ersten Seegen am 2. Februar 1831
Edition: um 1840
Werk: Pio IX e il suo tempo
Technik: Radierung
Maße: 29,3 x 42,1 cm (Plattenrand beschnitten)

GIORNALE LETTERARIO E DI BELLE ARTI
—— ROMA ——

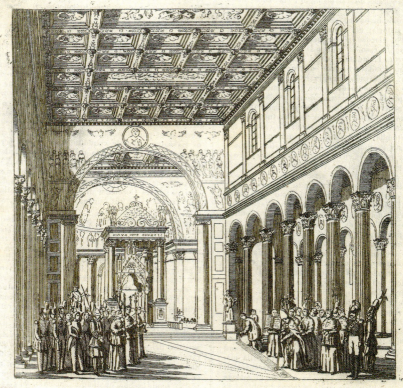

SOLENNE CONSACRAZIONE DELLA BASILICA OSTIENSE.

Se diasi alcun impensato avvenimento, per cui distruggasi l'opera da molti secoli rispettata, e s'atterrino, si può dir con un soffio, le moli ed i monumenti faticosamente inalzati dalla mano dell'uomo, il sentimento della umana impotenza si fa sentir così vivo, e il pensiero che tutto è vanità colpisce con tanta forza le menti, che induce un facile scoraggiamento nelle moltitudini, e rintuzza con singolar efficacia l'innato

ANNO XXI. 16 Dicembre 1854.

Autor: Giornale Letterario e di Belle Arti, Rom 19. Jahrhundert
Abbildung: Solenne Consacrazione della Basilica Ostiense
Edition: 19. Jahrhundert
Werk: Giornale Letterario e di Belle Arti
Technik: Radierung
Maße: 15,7 x 16,0 cm (Platte)
Anmerkung: Die Basilika St. Paul vor den Mauern war nach dem Brand von 1823 wiederaufgebaut und 1854 feierlich wieder eingeweiht worden.

| 26. DISTRIBUZIONE | **l'album** ROMA | XXII. ANNO |

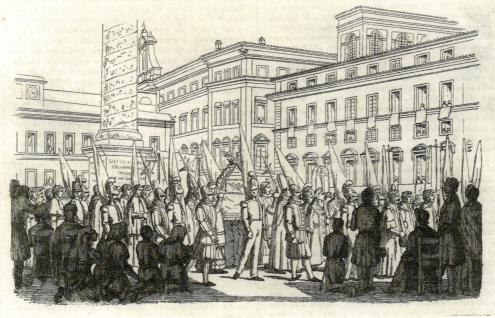

SOLENNE PROCESSIONE PEL TRASPORTO DELLE CENERI DI S. CATERINA DA SIENA

Memorandi si furono mai sempre, nei fasti della chiesa, i trasporti dei corpi di coloro che l'onore dell'altare si ebbero. Lo sfoggio fatto dalla chiesa in queste cotali circostanze, sempre fu grande, sempre fu pomposo; ma però sempre fu semplice, sempre sodo, essendo questa la più bella caratteristica della Cattolica Religione: caratteristica che attrae a venerazione e rispetto il miscredente puranco, e da cui non rade volte hanno avuto origine le più belle conversioni.

Roma allegravasi per una cotal funzione il giorno 5 agosto 1855 in mirando la maestosa pompa con cui veniano onorate le ceneri di s. Caterina da Siena, che la famiglia del magno Domenico rimosse da dove si giacevano, per porle sotto il ricco e superbo altare maggiore; eretto tutto di nuovo oggi, che hanno posto a termine i restauri della insigne Basilica di *S. Maria sopra a Minerva* prima casa della Gusmana famiglia (Di questi restauri vedi l'Album anno XV. Distribuzione 2.ª con due bellissime incisioni del progettato e rinnovato tempio.)

Questa Santa riempie più di una pagina della storia del Cristianesimo; fù cara a Romani, non meno che a Fiorentini; avendo per Ella i primi riposseduto a suo mezzo il Romano Pontefice, ed i secondi videro da Lei sedate le inveterate discordie, e ridonarsi una pace da tempo assai lungo vivamente desiderata. Narraci

ANNO XXII. 18 *Agosto* 1855.

Autor: Giornale Letterario e di Belle Arti, Rom 19. Jahrhundert
Abbildung: Solenne Processione pel Trasporto delle Ceneri di S. Caterina da Siena
Edition: 19. Jahrhundert
Werk: Giornale Letterario e di Belle Arti
Technik: Radierung
Maße: 12,2 x 18,0 cm (Platte)
Anmerkung: Feierliche Prozession zur Überführung der Überreste der hl. Katharina von Siena.

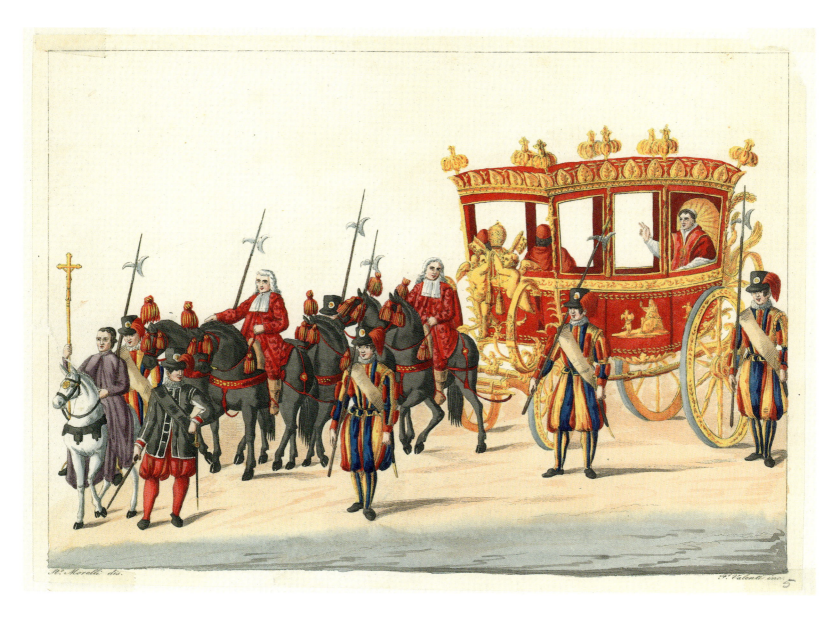

Autor: F. Valenti, Rom 19. Jahrhundert
Abbildung: (Der Papst in seiner Kutsche)
Edition: 19. Jahrhundert
Technik: Radierung
Maße: 21,0 x 28,6 cm (Plattenrand beschnitten)

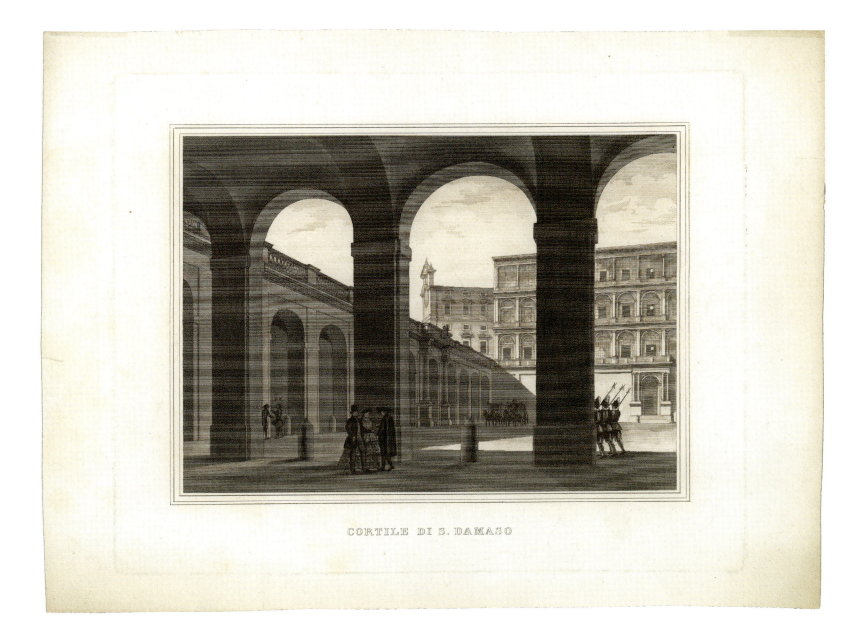

Autor: Unbekannter Künstler, Rom 19. Jahrhundert
Abbildung: Cortile di S. Damaso
Edition: 1865
Werk: Le Scienze e le Arti sotto il pontificato di Pio IX
Technik: Aquatinta
Maße: 23,7 x 28,8 cm (Platte)
Anmerkung: Der Damasus-Hof im Vatikan.

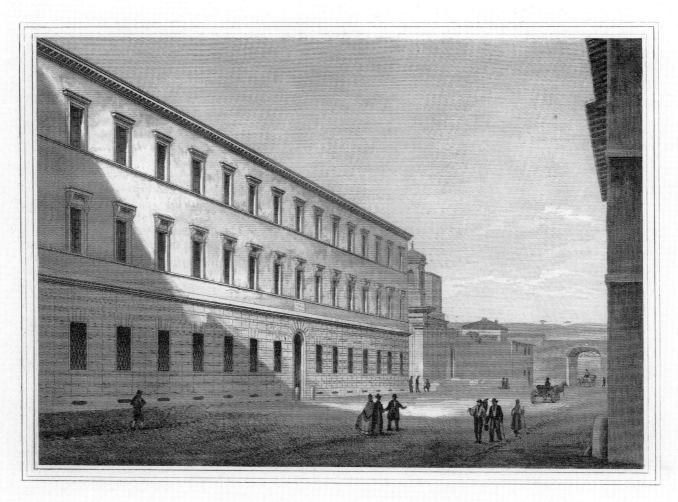

NUOVO QUARTIERE AL VATICANO

Autor: Unbekannter Künstler, Rom 19. Jahrhundert
Abbildung: Nuovo Quartiere al Vaticano
Edition: 1865
Werk: Le Scienze e le Arti sotto il pontificato di Pio IX
Technik: Aquatinta
Maße: 23,0 x 28,4 cm (Platte)
Anmerkung: Das neue Gardequartier vor S. Anna aus dem Jahr 1862.

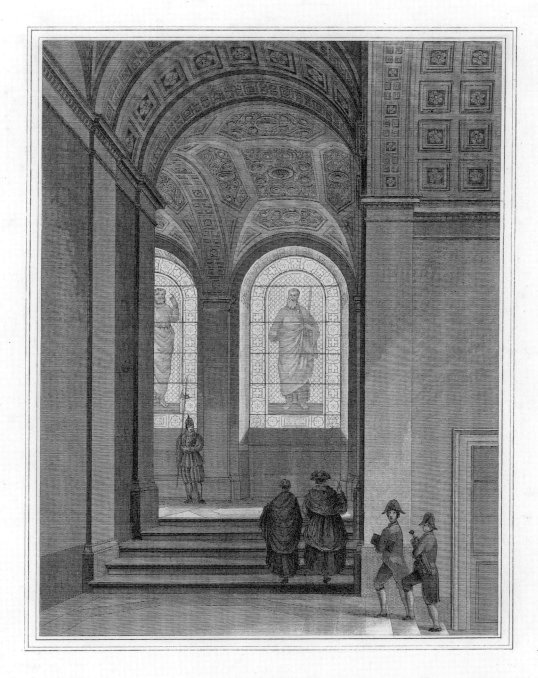

SCALA PAPALE AL VATICANO

Autor: Unbekannter Künstler, Rom 19. Jahrhundert
Abbildung: Scala Papale al Vaticano
Edition: 1865
Werk: Le Scienze e le Arti sotto il pontificato di Pio IX
Technik: Aquatinta
Maße: 30,2 x 21,8 cm (Platte)
Anmerkung: Scala Nobile im Papstpalast beim Damasus-Hof.

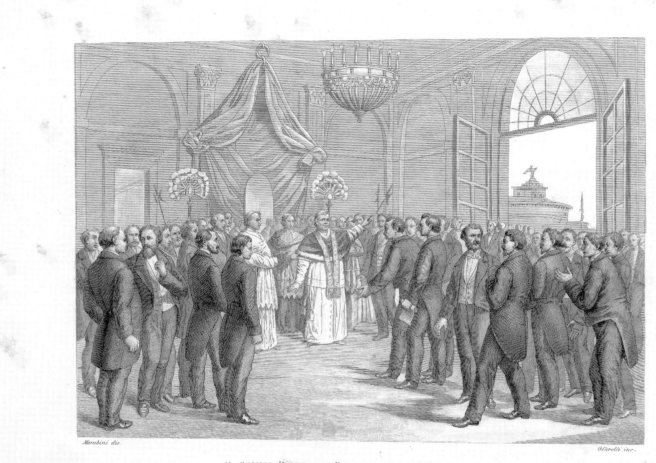

Autor: Giacomo Carelli, Piemont 1812–1887
Abbildung: Il Sommo Pontefice Pio IX ed i rappresentanti
le cento città d'Italia. 1 luglio 1867
Edition: 1867
Werk: Pio IX e il suo tempo
Technik: Radierung
Maße: 23,0 x 31,8 cm (Plattenrand beschnitten)
Anmerkung: Papst Pius IX. und die Vertreter der hundert Städte Italiens.

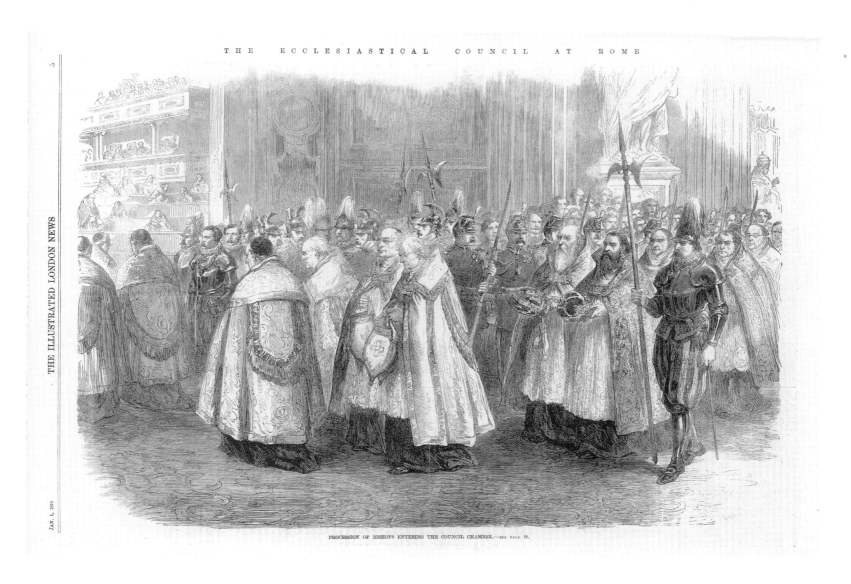

Autor: The Illustrated London News, London 19. Jahrhundert
Abbildung: The Ecclesiastical Council at Rome
Edition: 1870
Werk: The Illustrated London News
Technik: Xylografie
Maße: 23,5 x 34,2 cm (Bildfeld)
Anmerkung: Das I. Vatikanische Konzil in Rom.

Autor: The Illustrated London News, London 19. Jahrhundert
Abbildung: The Ecclesiastical Council at Rome
Edition: 1870
Werk: The Illustrated London News
Technik: Xylografie
Maße: 34,0 x 23,5 cm (Bildfeld)
Anmerkung: Das I. Vatikanische Konzil in Rom. Schweizergardisten vor der eigens errichteten Trennwand im rechten (nördlichen) Seitenschiff von St. Peter, in dem dieses Konzil stattfand.

Autor: The Illustrated London News, London 19. Jahrhundert
Abbildung: Proclaiming the Dogma of Papal Infallibility at Rome
Edition: 1870
Werk: The Illustrated London News
Technik: Xylografie
Maße: 23,7 x 34,5 cm (Bildfeld)
Anmerkung: Verkündigung des Dogmas der Unfehlbarkeit des Papstes während des I. Vatikanischen Konzils.

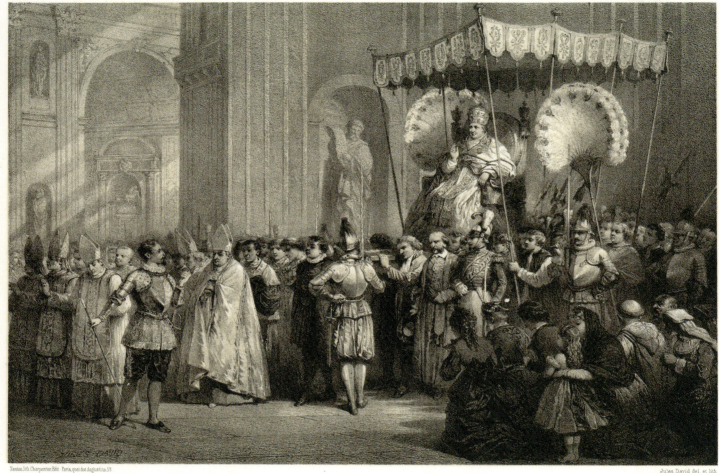

Autor: Jules David, Paris 1808–1892
Abbildung: Il Papa Pio Nono
Edition: 1870
Werk: Rome dans sa grandeur
Technik: Lithografie
Maße: 27,7 x 36,6 cm (Bildfeld)
Anmerkung: Papst Pius IX.

Autor: Philippe Benoist, Genf 1813 – Paris 1891
Abbildung: Cappella Sistina in Vaticano
Edition: 1870
Werk: Rome dans sa grandeur
Technik: Lithografie
Maße: 29,0 x 36,0 cm (Bildfeld)
Anmerkung: Die Sixtinische Kapelle im Vatikan.

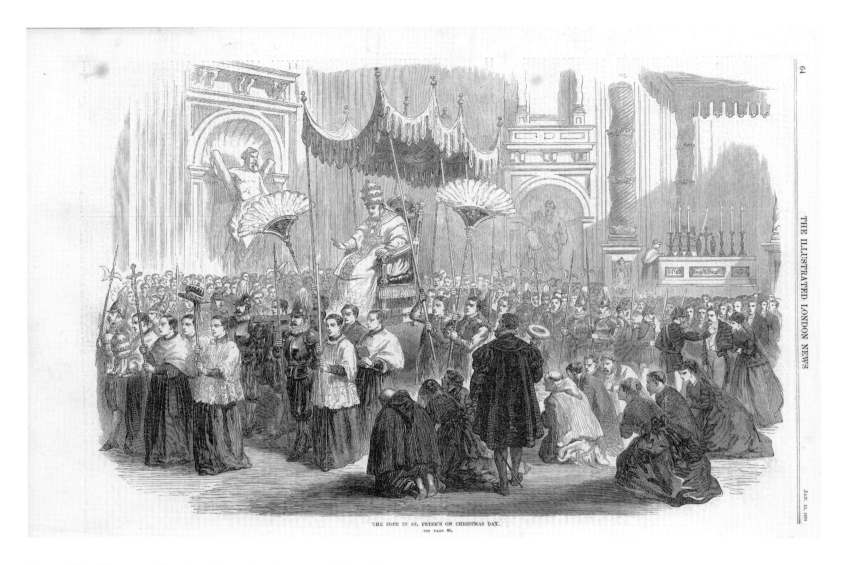

Autor: The Illustrated London News, London 19. Jahrhundert
Abbildung: The Pope in St. Peter's on Christmas Day
Edition: 1870
Werk: The Illustrated London News
Technik: Xylografie
Maße: 23,7 x 34,3 cm (Bildfeld)
Anmerkung: Der Papst in St. Peter an Weihnachten.

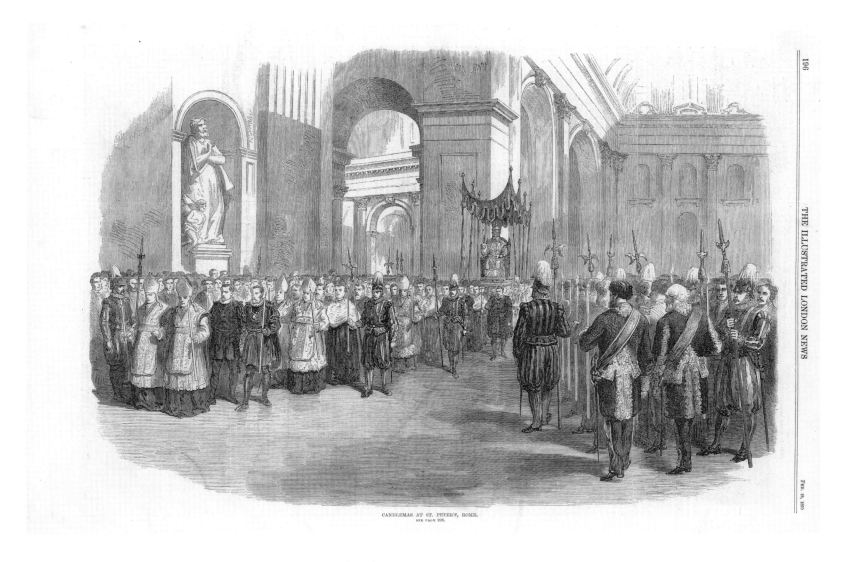

CANDLEMAS AT ST. PETER'S, ROME.

Autor: The Illustrated London News, London 19. Jahrhundert
Abbildung: Candlemas at St. Peter's, Rome
Edition: 1870
Werk: The Illustrated London News
Technik: Xylografie
Maße: 23,7 x 34,5 cm (Bildfeld)

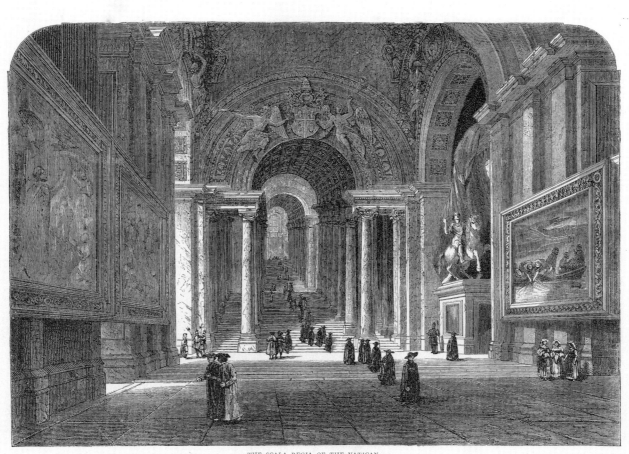
THE SCALA REGIA OF THE VATICAN.

Autor: Felix Jean Gauchard, Paris 1825–1872
Abbildung: The Scala Regia of the Vatican
Edition: 1870
Werk: Rome
Technik: Xylografie
Maße: 15,0 x 21,0 cm (Bildfeld)
Anmerkung: Die Scala Regia im Vatikan.

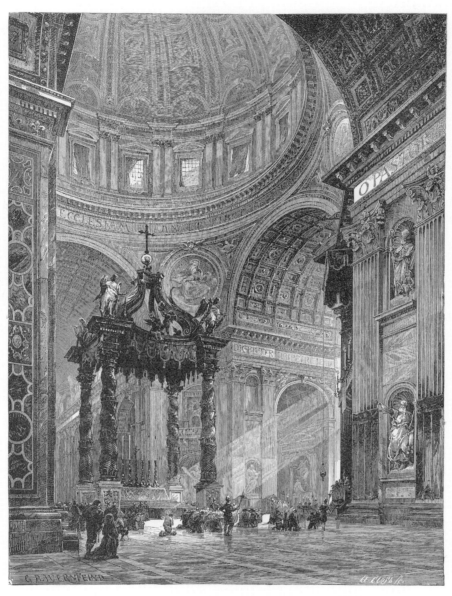

INTERIOR OF ST. PETER'S.

Autor: Gustav Bauernfeind, Sulz (Neckar) 1848–Jerusalem 1904
Abbildung: Interior of St. Peter's
Edition: 1870
Werk: Rome
Technik: Xylografie
Maße: 25,5 x 18,8 cm (Bildfeld)
Anmerkung: Innenansicht der Peterskirche.

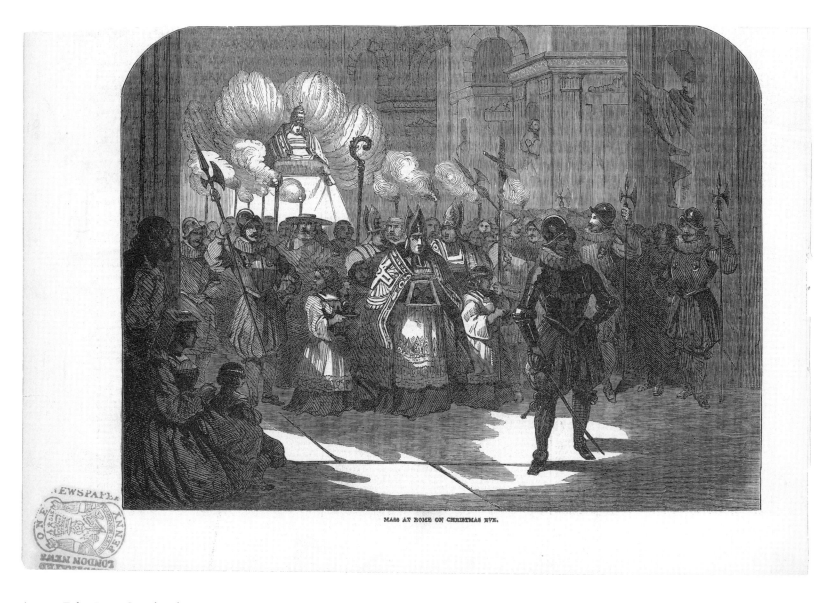

Autor: Felix Jean Gauchard, Paris 1825–1872
Abbildung: Mass at Rome on Christmas Eve
Edition: 1870
Werk: Rome
Technik: Xylografie
Maße: 17,5 x 22,6 cm (Bildfeld)
Anmerkung: Christmette in Rom.

THE GRAND PENITENTIARY AT ST. PETER'S.

Autor: Felix Jean Gauchard, Paris 1825–1872
Abbildung: The Grand Penitentiary at St. Peter's
Edition: 1870
Werk: Rome
Technik: Xylografie
Maße: 15,7 x 11,9 cm (Bildfeld)
Anmerkung: Der Großpönitentiar in St. Peter.

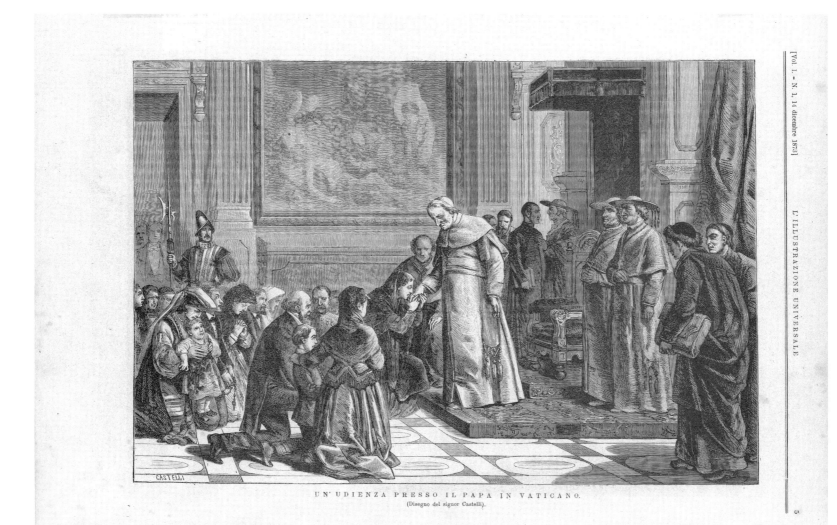

UN' UDIENZA PRESSO IL PAPA IN VATICANO.
(Disegno del signor Castelli).

Autor: Alessandro Castelli (?), Rom 1809–1902
Abbildung: Un'udienza presso il Papa in Vaticano
Edition: 1873
Werk: L'Illustrazione Universale
Technik: Xylografie
Maße: 22,3 x 31,9 cm (Bildfeld)
Anmerkung: Eine Papstaudienz im Vatikan.

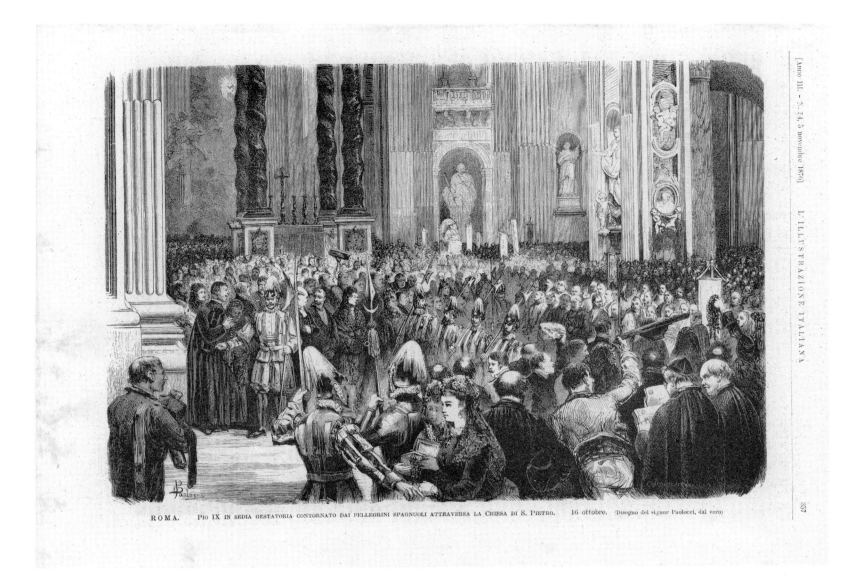

Autor: Dante Paolocci, geb. in Vetralla, † 1926
Abbildung: Pio IX in Sedia Gestatoria contornato dai pellegrini spagnuoli attraversa la Chiesa di S. Pietro
Edition: 1876
Werk: L'Illustrazione Italiana
Technik: Xylografie
Maße: 21,0 x 30,6 cm (Bildfeld)
Anmerkung: Pius IX. wird durch eine Schar spanischer Pilger auf der Sedia Gestatoria in den Petersdom getragen.

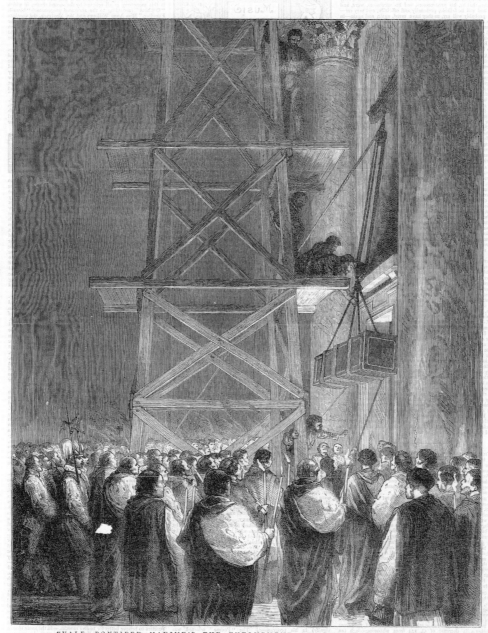

"VALE, PONTIFEX MAXIME!" THE ENTOMBMENT OF PIUS IX. IN ST. PETER'S

Autor: The Graphic, London 19. Jahrhundert
Abbildung: „Vale, Pontifex Maxime!" The Entombment of Pius IX. in St. Peter's
Edition: 1878
Werk: The Graphic
Technik: Xylografie
Maße: 30,2 x 22,7 cm (Bildfeld)
Anmerkung: Papst Pius IX. wurde 1878 vorübergehend in St. Peter beigesetzt.

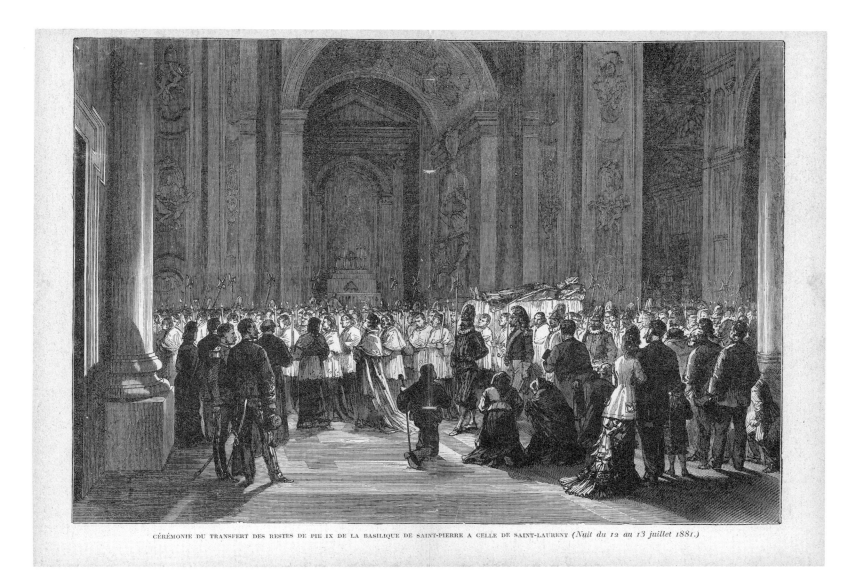
CÉRÉMONIE DU TRANSFERT DES RESTES DE PIE IX DE LA BASILIQUE DE SAINT-PIERRE A CELLE DE SAINT-LAURENT (*Nuit du 12 au 13 juillet 1881.*)

Autor: Französische Zeitung, 19. Jahrhundert
Abbildung: Cérémonie du transfert des restes de Pie IX de la Basilique de Saint-Pierre à celle de Saint-Laurent
Edition: nach 1881
Technik: Xylografie
Maße: 22,5 x 31,9 cm (Bildfeld)
Anmerkung: 1881 wurde der Leichnam Papst Pius' IX. in seine endgültige Grabstätte in S. Lorenzo fuori le mura überführt.

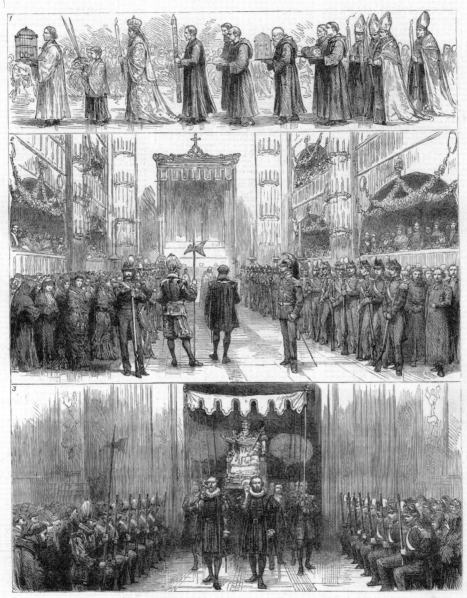

Autor: The Graphic, London 19. Jahrhundert
Abbildung: The Canonization of Saints at the Vatican, Rome
Edition: 1881
Werk: The Graphic
Technik: Xylografie
Maße: 30,0 x 22,6 cm (Bildfeld)
Anmerkung: Heiligsprechung im Vatikan.

Autor: Johann Adolf Kittendorf, Kopenhagen, 1820–1902
Abbildung: Schweizergarden i Pavens Forgemak
(Schweizergardisten im Vorzimmer des Papstes)
Edition: 19. Jahrhundert
Technik: Lithografie
Maße: 21,0 x 25,1 cm (Bildfeld)

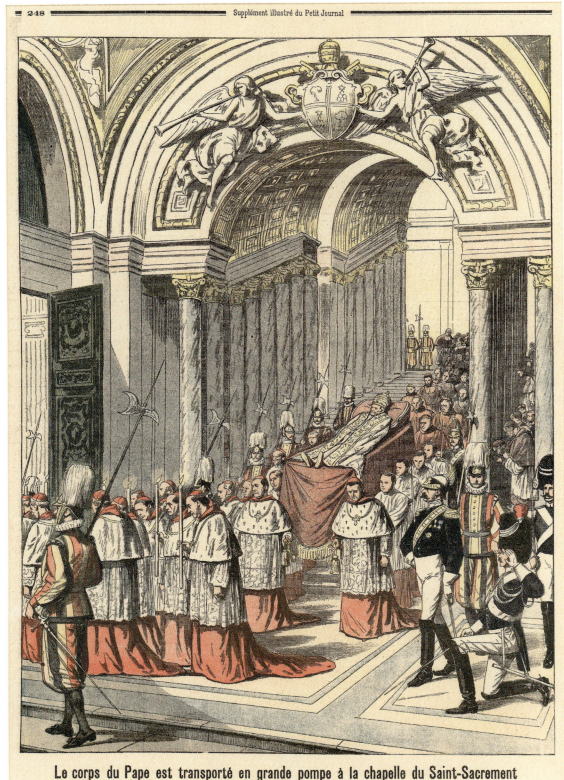

Autor: Supplément Illustré du Petit Journal, 19. Jahrhundert
Abbildung: Le corps du Pape et transporté en grande pompe à la chapelle du Saint-Sacrement
Edition: 1903
Werk: Supplément Illustré du Petit Journal
Technik: Xylografie
Maße: 36,7 x 26,6 cm (Bildfeld)
Anmerkung: Leichenzug Papst Leos XIII. aus dem Apostolischen Palast über die Scala Reggia in die Sakramentskapelle von St. Peter.

Autor: Unbekannter Künstler
Abbildung: (Die Sixtinische Kapelle)
Edition: 19.–20. Jahrhundert
Technik: Fotografie
Maße: 18,2 x 24,3 cm (Bildfeld)

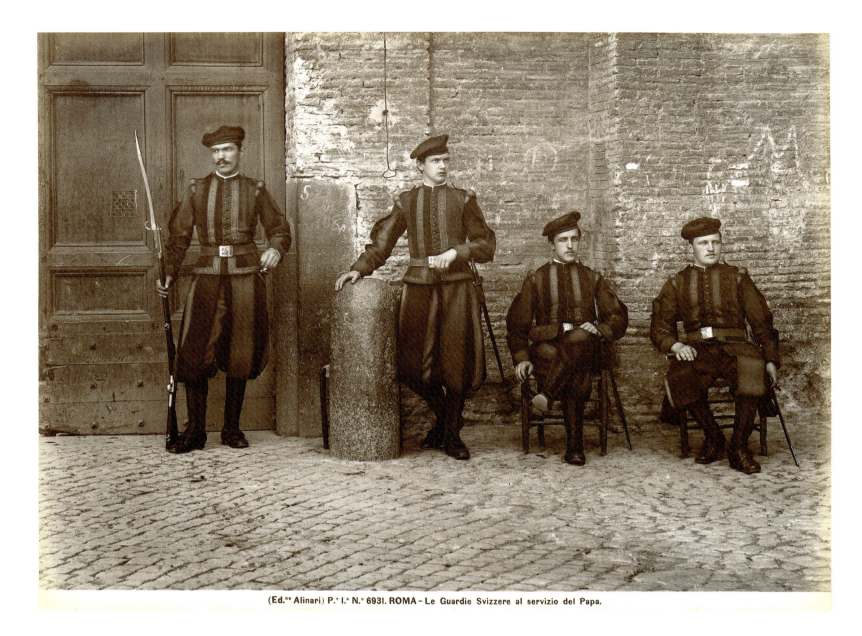

(Ed.ne Alinari) P.e I.e N.o 6931. ROMA - Le Guardie Svizzere al servizio del Papa.

Autor: Fratelli Alinari, Florenz, 19.–20. Jahrhundert
Abbildung: Schweizergardisten in päpstlichen Diensten
Technik: Fotografie
Maße: 18,0 x 24,9 cm (Bildfeld)
Anmerkung: Eine Gruppe von Schweizergardisten in der Uniform des 19. Jahrhunderts mit dem Barett „nach deutscher Art".

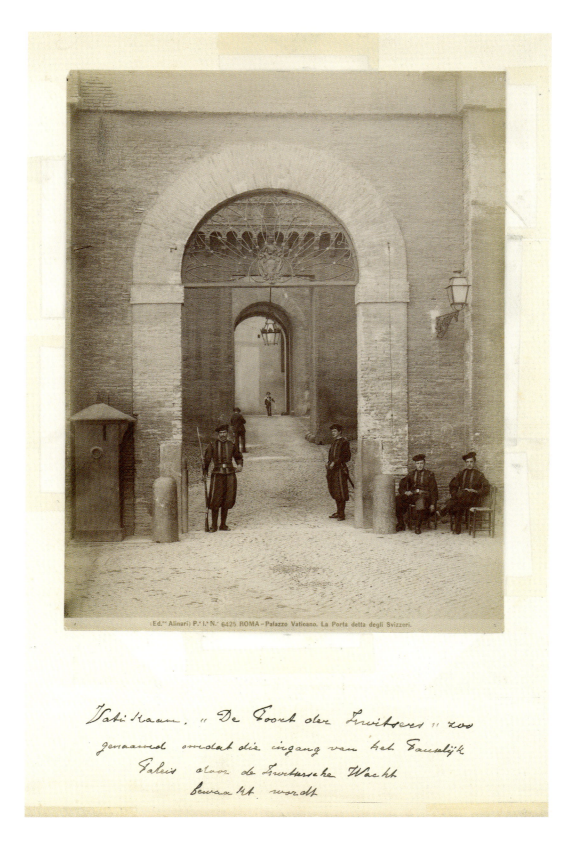

Autor: Fratelli Alinari, Florenz, 19.–20. Jahrhundert
Abbildung: Die sog. „Porta degli Svizzeri" (Schweizertor) im Vatikanischen Palast
Maße: 24,3 x 18,9 cm (Bildfeld)
Anmerkung: Zugang zum Vatikanpalast von den vatikanischen Gärten nordwestlich der Peterskirche.

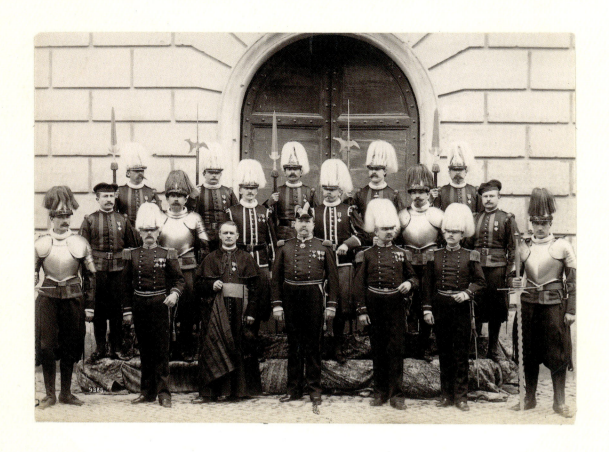

Autor: Unbekannt
Abbildung: Mitglieder der Schweizergarde mit dem Kommandanten in der Mitte der vorderen Reihe
Technik: Fotografie
Anmerkung: Offiziere und Unteroffiziere der Schweizergarde mit dem Kommandanten Baron Louis Martin de Courten und dem päpstlichen Almosenier, vor 1901.

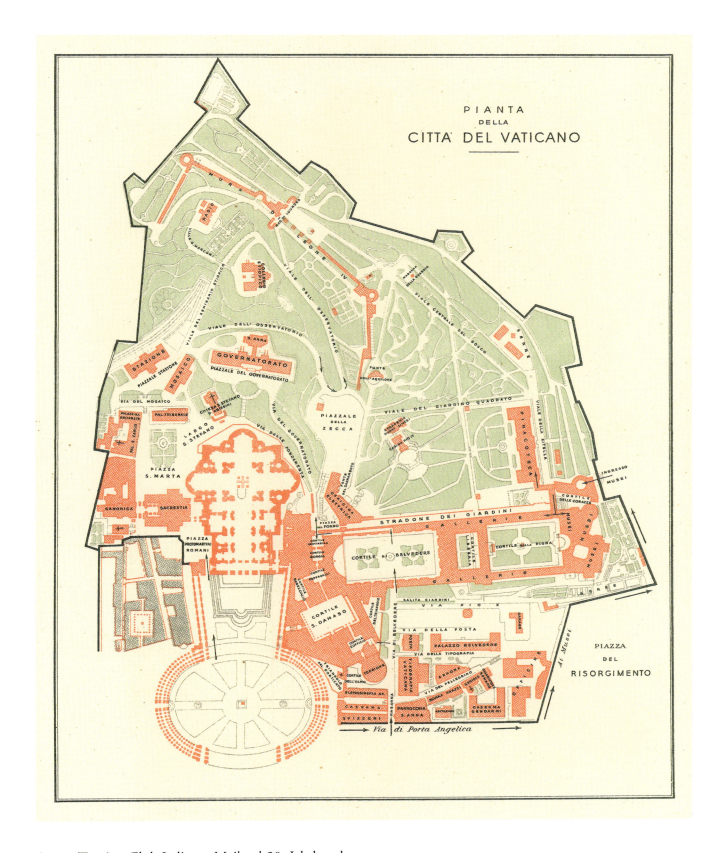

Autor: Touring Club Italiano, Mailand 20. Jahrhundert
Abbildung: Plan der Vatikanstadt
Edition: nach 1929
Werk: Roma
Technik: Lithografie
Maße: 28,6 x 23,0 cm (Bildfeld)
Anmerkung: Im Vordergrund das Quartier der Schweizergarde.

Die Uniformen der Päpstlichen Schweizergarde in Grafiken der Sammlung Roman Fringeli

Claudio Marra und Giorgio Cantelli

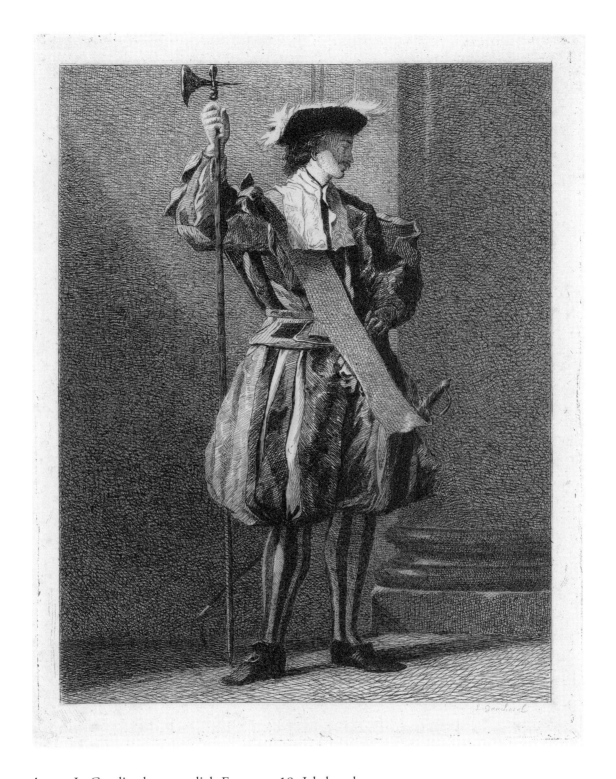

Autor: L. Gaudierel, vermutlich Franzose, 19. Jahrhundert
Abbildung: Ohne Titel
Edition: 19. Jahrhundert
Technik: Kupferstich
Maße: 26,8 x 19,9 cm (Platte)
Anmerkung: Hellebardier in Dienstuniform aus den Jahren um 1780.

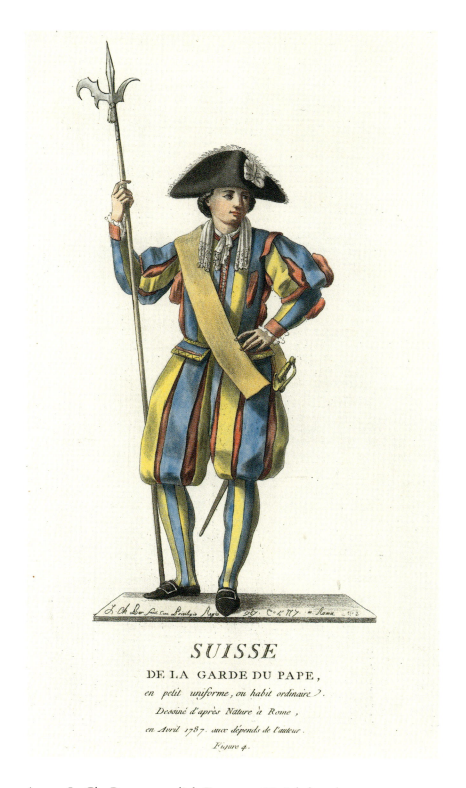

Autor: L. Ch. Bar, vermutlich Franzose, 19. Jahrhundert
Abbildung: Suisse de la Garde du Pape
Edition: 19. Jahrhundert
Technik: Lithografie
Maße: 35,5 x 22,9 cm (Plattenrand beschnitten)
Anmerkung: Hellebardier in Dienstuniform (um 1787). Dieses Bild gehört zu einer Serie von mindestens vier Blättern und enthält verschiedene fiktive Elemente, wie z. B. die weiße Kokarde und den unvollständigen Schulterriemen, der nicht mit der Schwerthalterung verbunden ist. Auch die Hellebarde entspricht nicht der tatsächlich verwendeten Form.

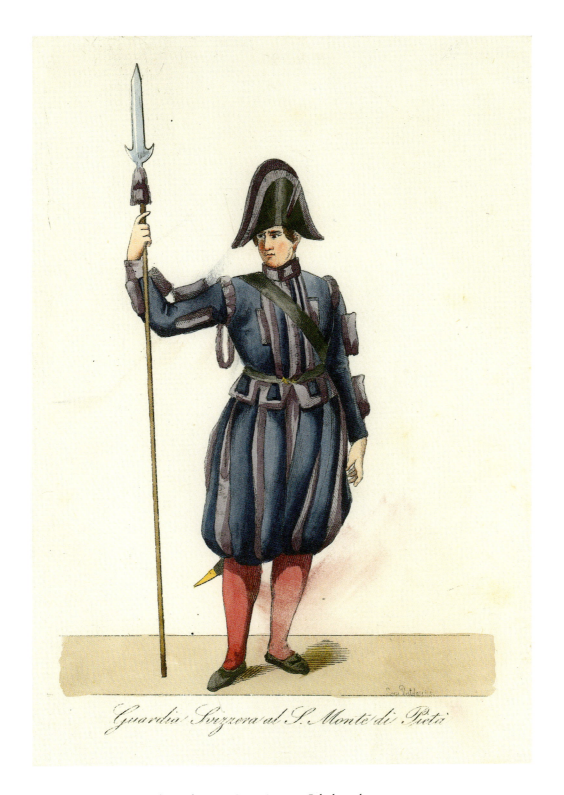

Guardia Svizzera al S. Monte di Pietà

Autor: Salvatore Pistolesi, aktiv in Rom im 19. Jahrhundert
Abbildung: Guardia Svizzera al S. Monte di Pietà
Edition: 19. Jahrhundert
Technik: zeitgenössisch kolorierte Radierung
Maße: 19,5 x 13,0 cm (Platte)
Anmerkung: Korporal der Schweizergarde vor dem Monte di Pietà (um 1816). Den Rang erkennt man an der Lanze, die Datierung an der Kopfbedeckung (Zweispitz). Die Männer, die beim Monte di Pietà Dienst taten, trugen eine besondere Tracht aus blauem und violettem Tuch.

199

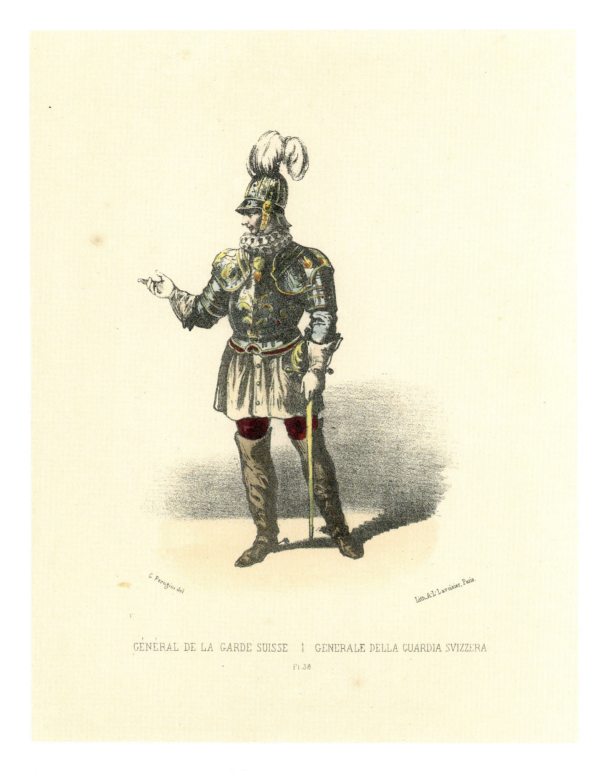

Autor: A. L. Lavoisier, Paris 19. Jahrhundert
Abbildung: Général de la Garde Suisse
Edition: 19. Jahrhundert
Technik: Lithografie
Maße: 19,4 x 12,2 cm (Bildfeld)
Anmerkung: Der Druck beruht auf einer Zeichnung von
G. Perugini (um 1820) und zeigt einen Offizier der Schweizergarde, dessen Tracht lt. verschiedener Dokumente wohl nur ein Prototyp war.

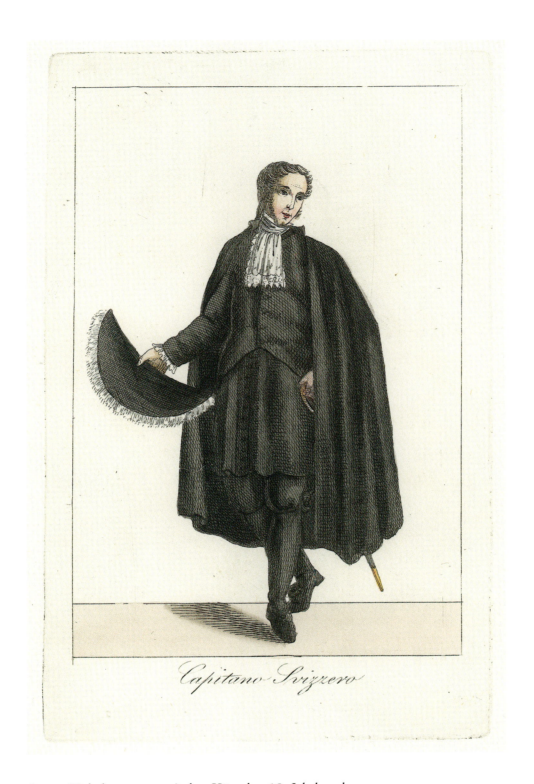

Autor: Unbekannter römischer Künstler, 19. Jahrhundert
Abbildung: Capitano Svizzero
Edition: 19. Jahrhundert
Technik: zeitgenössisch kolorierte Radierung
Maße: 17,5 x 11,0 cm (Platte)
Anmerkung: Gardehauptmann in der Tracht eines Päpstlichen Geheimkämmerers (um 1823).

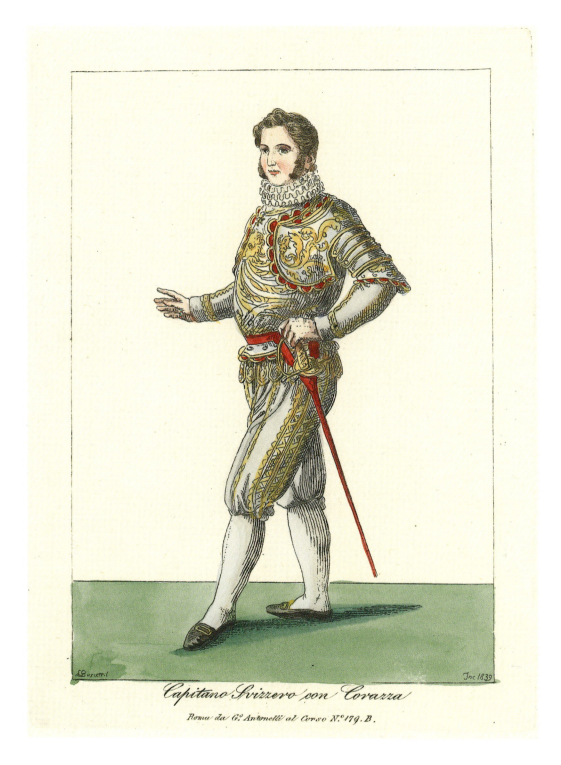

Autor: L. Busatti, im 19. Jahrhundert
Abbildung: Capitano Svizzero con Corazza
Edition: 1839
Technik: zeitgenössisch kolorierte Radierung
Maße: 17,8 x 12,6 cm (Platte)
Anmerkung: Offizier in Galauniform (einer der ersten Versuche zur Wiedereinführung der Rüstung).

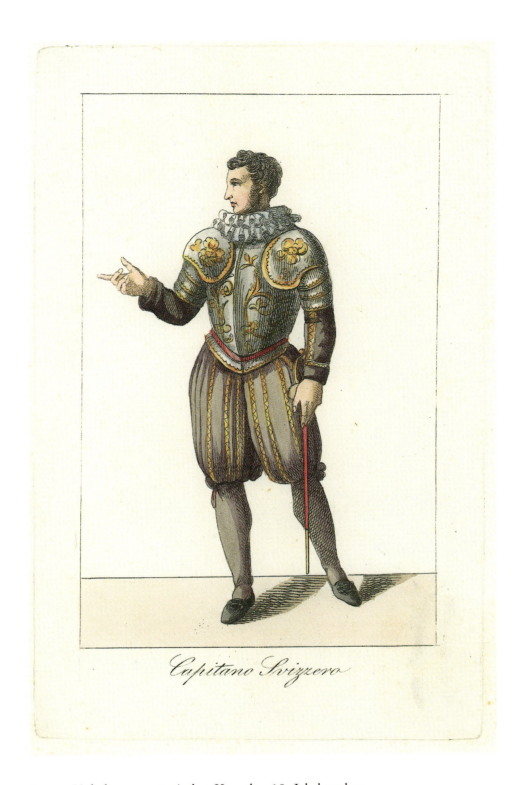

Autor: Unbekannter römischer Künstler, 19. Jahrhundert
Abbildung: Capitano Svizzero
Edition: 19. Jahrhundert
Technik: zeitgenössisch kolorierte Radierung
Maße: 18,5 x 11,7 cm (Platte)
Anmerkung: Hauptmann in Galauniform (um 1825).

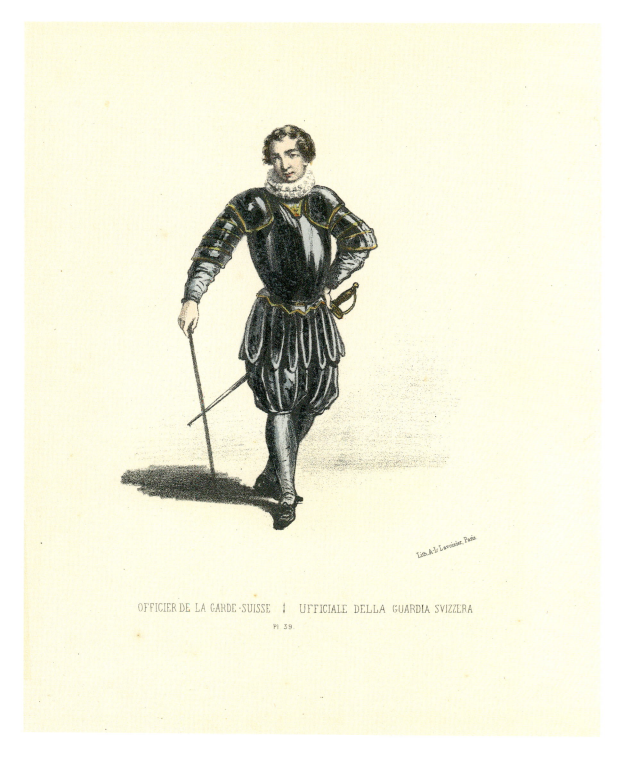

Autor: A. L. Lavoisier, Paris 19. Jahrhundert
Abbildung: Officier de la Garde Suisse
Edition: 19. Jahrhundert
Technik: Lithografie
Maße: 18,5 x 12,0 cm (Bildfeld)
Anmerkung: Um 1830, Offizier der Schweizergarde in Galauniform mit Brustpanzer.

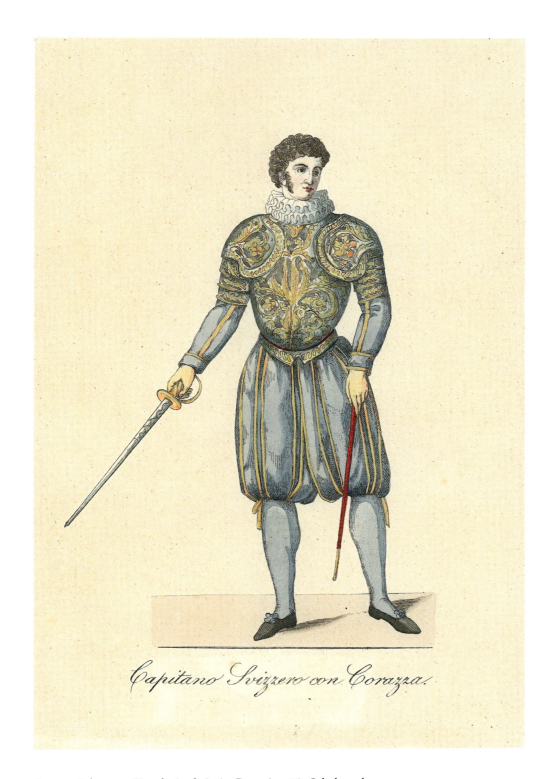

Capitano Svizzero con Corazza

Autor: Salvatore Pistolesi, aktiv in Rom im 19. Jahrhundert
Abbildung: Capitano Svizzero con Corazza
Edition: 19. Jahrhundert
Technik: zeitgenössisch kolorierte Radierung
Maße: 18,8 x 13,0 cm (Platte)
Anmerkung: Um 1830, Hauptmann der Schweizergarde in Galauniform.

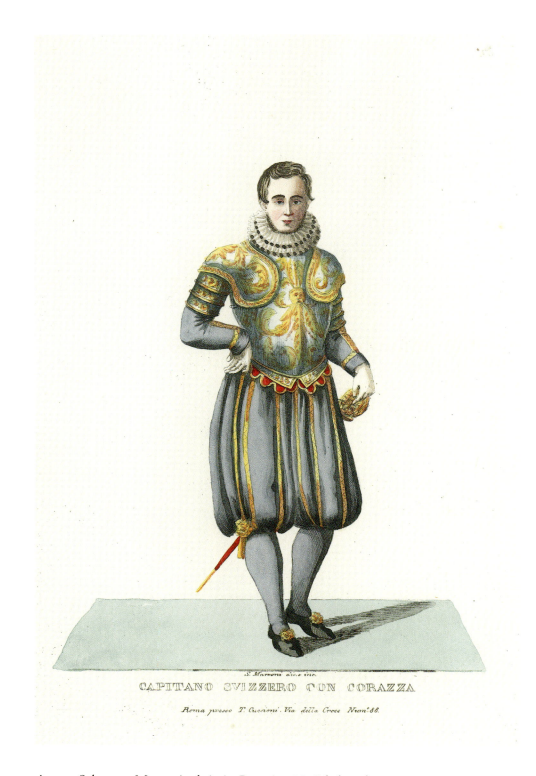

Autor: Salvatore Marroni, aktiv in Rom im 19. Jahrhundert
Abbildung: Capitano Svizzero con Corazza
Edition: 1853
Werk: Costumi della Corte Pontificia
Technik: zeitgenössisch kolorierte Radierung
Maße: 26,0 x 17,4 cm (Platte)
Anmerkung: Hauptmann in Galauniform (um 1834) nach Wiedereinführung der Rüstung. Die Beinkleider haben nicht die richtige Farbe.

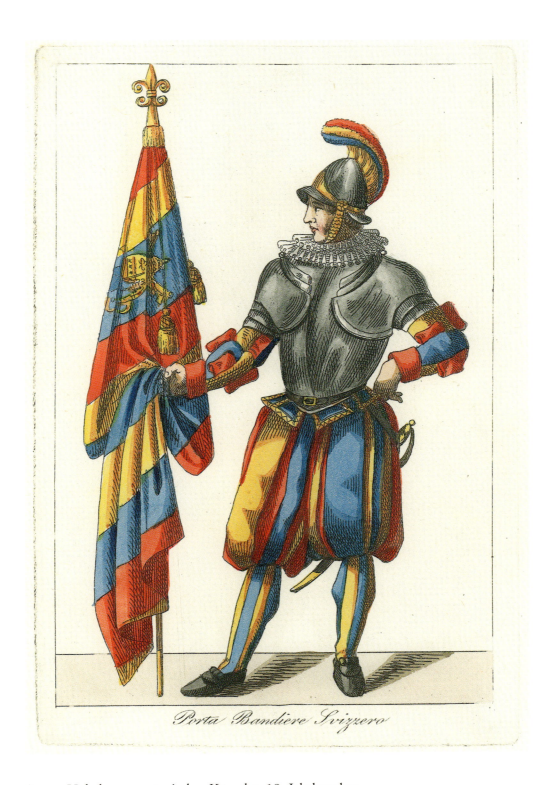

Autor: Unbekannter römischer Künstler, 19. Jahrhundert
Abbildung: Porta Bandiere Svizzero
Edition: 19. Jahrhundert
Technik: zeitgenössisch kolorierte Radierung
Maße: 17,9 x 11,9 cm (Platte)
Anmerkung: Um 1825, Korporal als Fahnenträger in Galauniform. Normalerweise ist der Fahnenträger der Schweizergarde ein Feldweibel. Die Unstimmigkeit geht auf die Wiederverwendung einer Bildvorlage zurück.

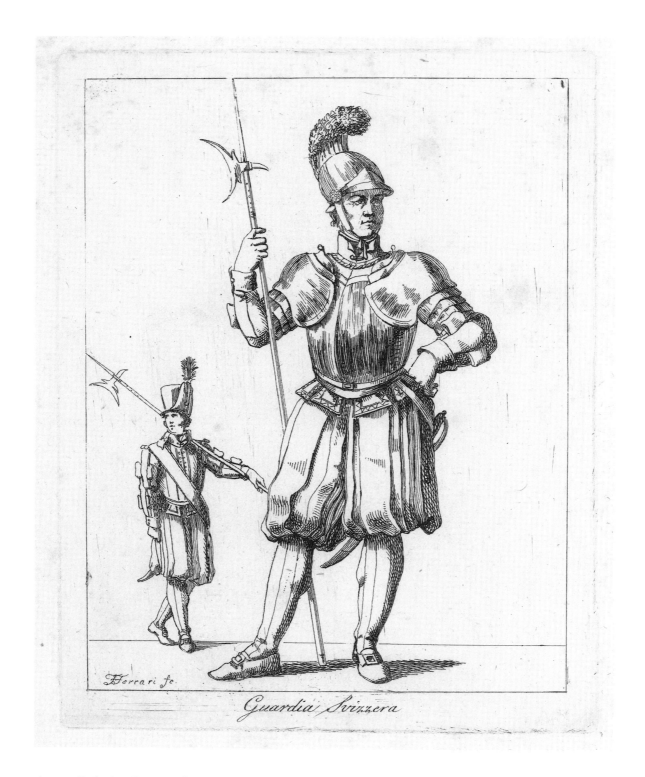

Autor: Federico Ferrari, aktiv in Rom im 19. Jahrhundert
Abbildung: Guardia Svizzera
Edition: 19. Jahrhundert
Technik: Radierung
Maße: 17,7 x 13,6 cm (Platte)
Anmerkung: Um 1825 – im Vordergrund ein Hellebardier in Galauniform, dahinter ein Hellebardier in Dienstuniform mit österreichischem Hut.

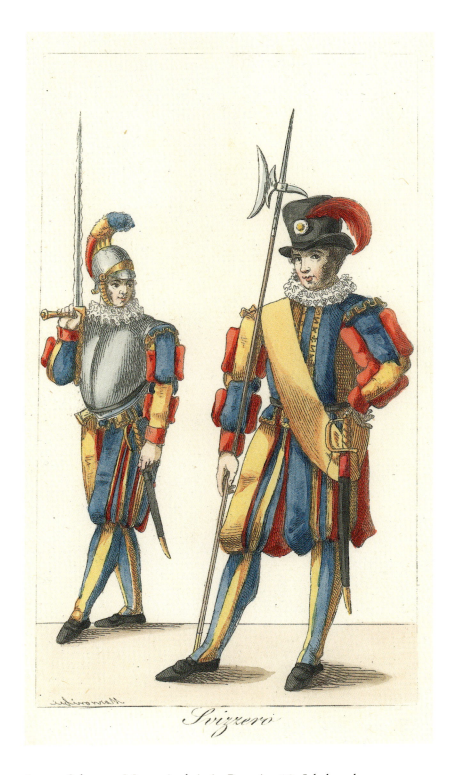

Autor: Salvatore Marroni, aktiv in Rom im 19. Jahrhundert
Abbildung: Svizzeri
Edition: 19. Jahrhundert
Technik: zeitgenössisch kolorierte Radierung
Maße: 18,3 x 10,3 cm (Platte)
Anmerkung: Im Hintergrund ein Schweizergardist in Galauniform mit Zweihänder (um 1825), davor ein Hellebardier in Dienstuniform aus dem Jahr 1834.

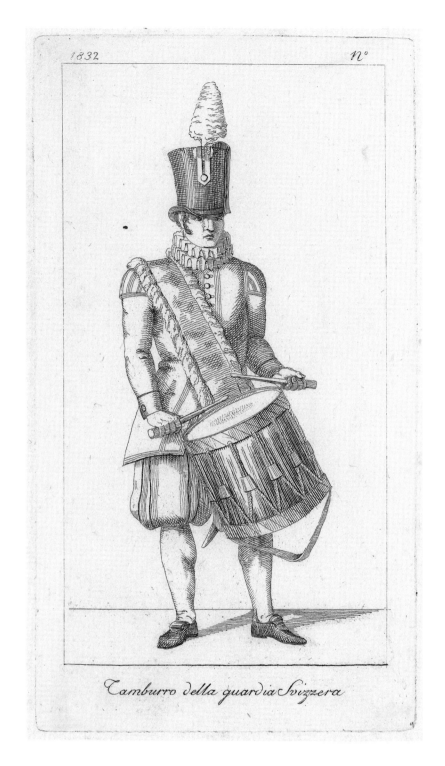

Autor: Unbekannter Künstler, 19. Jahrhundert
Abbildung: Tamburro della guardia Svizzera
Edition: 19. Jahrhundert
Technik: Radierung
Maße: 18,1 x 9,6 cm (Platte)
Anmerkung: Um 1829, Trommler in Galauniform; sein Hut ist die erste Variante zum österreichischen Modell.

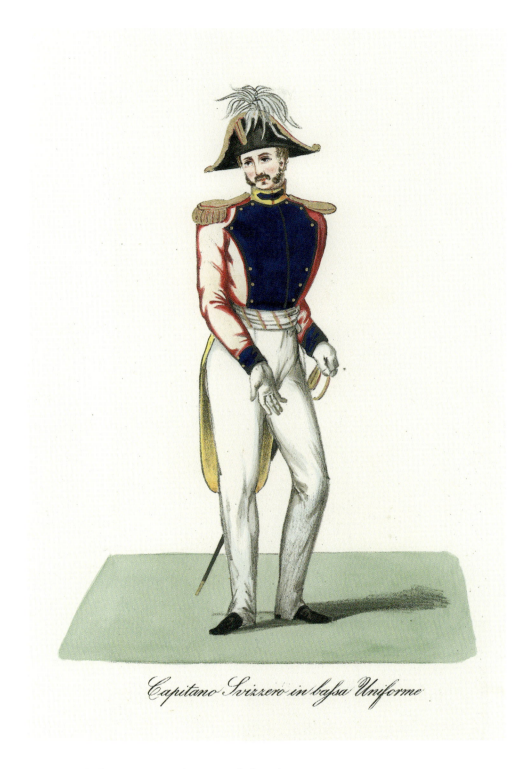

Capitano Svizzero in bassa Uniforme

Autor: Unbekannter Künstler, 19. Jahrhundert
Abbildung: Capitano Svizzero in bassa Uniforme
Edition: 19. Jahrhundert
Technik: zeitgenössisch kolorierte Radierung
Maße: 23,2 x 15,1 cm (Bildfeld)
Anmerkung: Um 1835, Hauptmann mit dem ersten Modell der Militäruniform für den Alltagsdienst. Die Farbgebung der Kleider ist noch unvollständig, da wir aus anderen Quellen wissen, dass die Uniform ganz rot mit blauer Hemdbrust war. Die Seidenschärpe hingegen war weiß und gelb (den Farben des Kirchenstaats entsprechend). Eine andere Ungenauigkeit betrifft die Epauletten, welche auf beiden Seiten Fransen haben sollten.

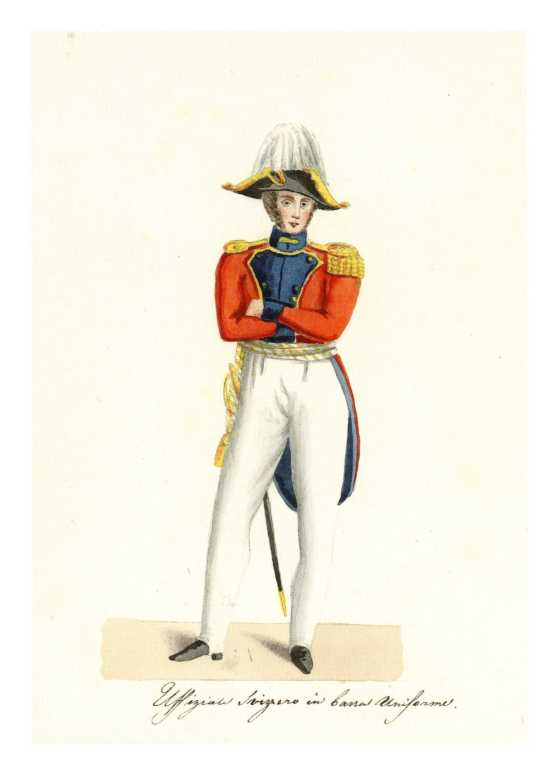

Uffiziale Svizzero in bassa Uniforme.

Autor: Unbekannter Künstler, 19. Jahrhundert
Abbildung: Uffiziale Svizzero in bassa Uniforme
Edition: 19. Jahrhundert
Technik: zeitgenössisch kolorierte Radierung
Maße: 27,4 x 19,2 cm (Blatt inkl. Punktierungslöcher)
Anmerkung: Gegendruck, um 1835, Subalternoffizier in militärischer Dienstuniform. Den Rang erkennt man an den Schulterklappen (der linken fehlen die Fransen).

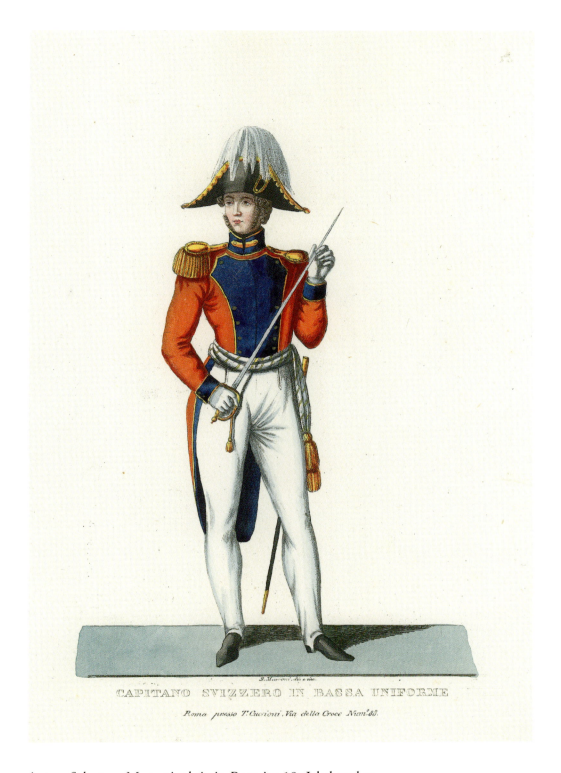

Autor: Salvatore Marroni, aktiv in Rom im 19. Jahrhundert
Abbildung: Capitano Svizzero in bassa Uniforme
Edition: 1853
Werk: Costumi della Corte Pontificia
Technik: zeitgenössisch kolorierte Radierung
Maße: 25,5 x 17,6 cm (Platte)
Anmerkung: Um 1835, Hauptmann in Dienstuniform.

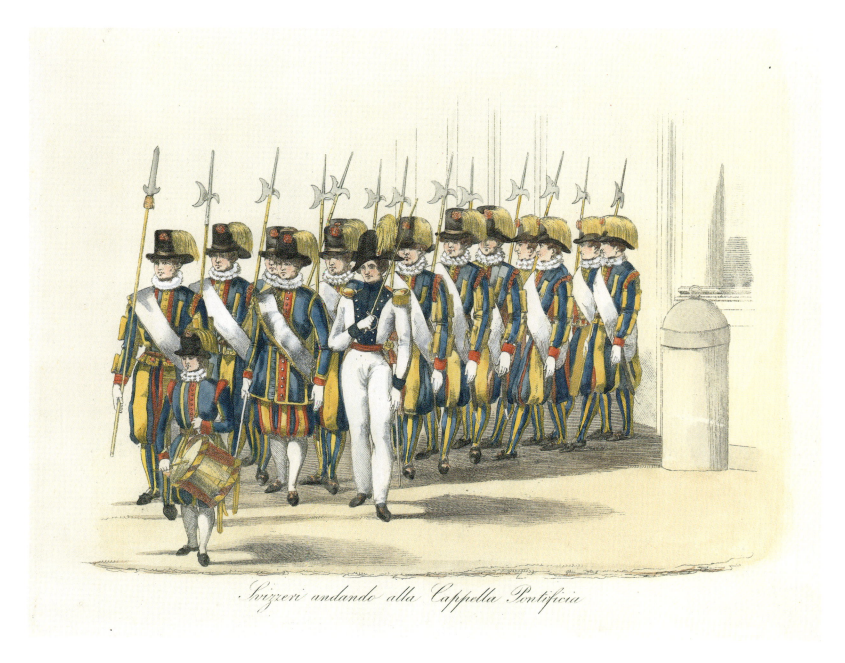

Svizzeri andando alla Cappella Pontificia

Autor: Unbekannter Künstler, 19. Jahrhundert
Abbildung: Svizzeri andando alla Cappella Pontificia
Edition: 19. Jahrhundert
Technik: zeitgenössisch kolorierte Radierung
Maße: 22,0 x 28,3 cm (Platte)
Anmerkung: Schweizergardisten auf dem Weg zur Papstkapelle im Quirinalpalast. Um 1835 wurde die neue Kopfbedeckung eingeführt, die kleiner als ihre Vorgängerin war; außerdem hing der Federbusch nach hinten. Der leitende Offizier trägt die Militäruniform; neben ihm sieht man Wachtmeister und Gefreiten, vor ihm den Trommler. Die Farbgebung ist nicht ganz korrekt (s. nächste Abbildung).

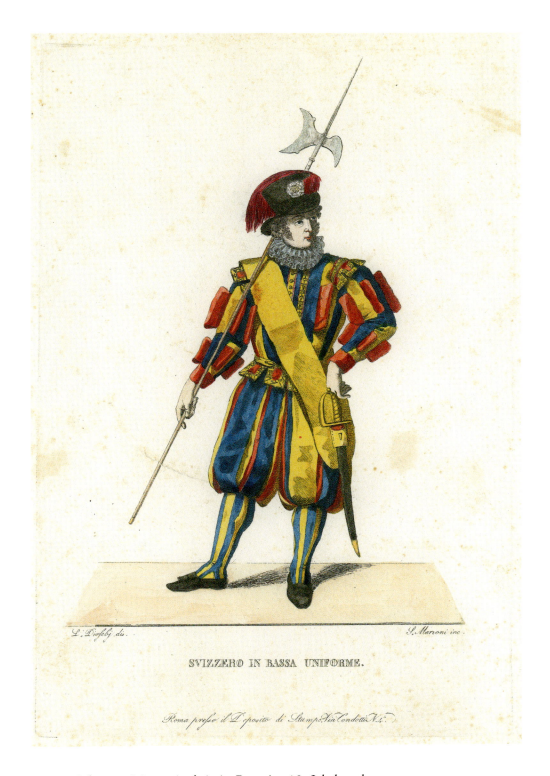

Autor: Salvatore Marroni, aktiv in Rom im 19. Jahrhundert
Abbildung: Svizzero in bassa Uniforme
Edition: 19. Jahrhundert
Technik: zeitgenössisch kolorierte Radierung
Maße: 28,5 x 19,0 cm (Platte)
Anmerkung: Um 1834, Hellebardier in Dienstuniform.

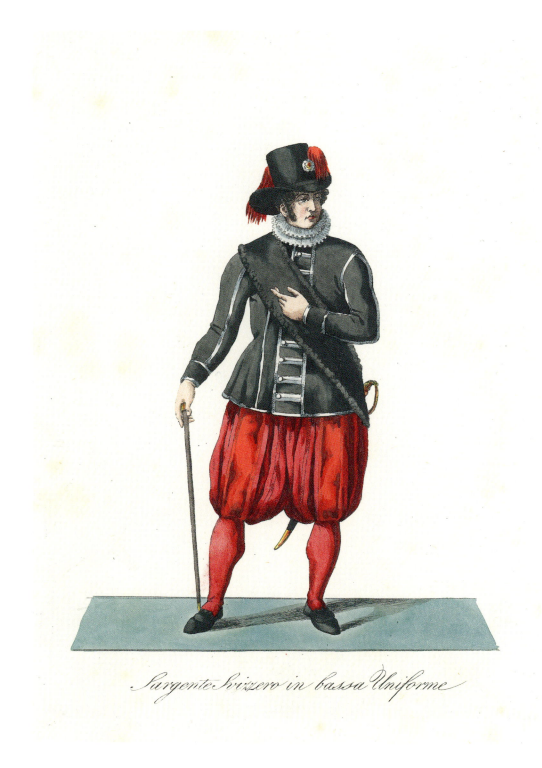

Sargente Svizzero in bassa Uniforme

Autor: Unbekannter Künstler, 19. Jahrhundert
Abbildung: Sargente Svizzero in bassa Uniforme
Edition: 19. Jahrhundert
Technik: zeitgenössisch kolorierte Radierung
Maße: 24,6 x 17,1 cm (Platte)
Anmerkung: Um 1835, Wachtmeister in Dienstuniform. Typisch für diesen Rang ist der breite schwarze Schulterriemen mit gleichfarbigen Fransen.

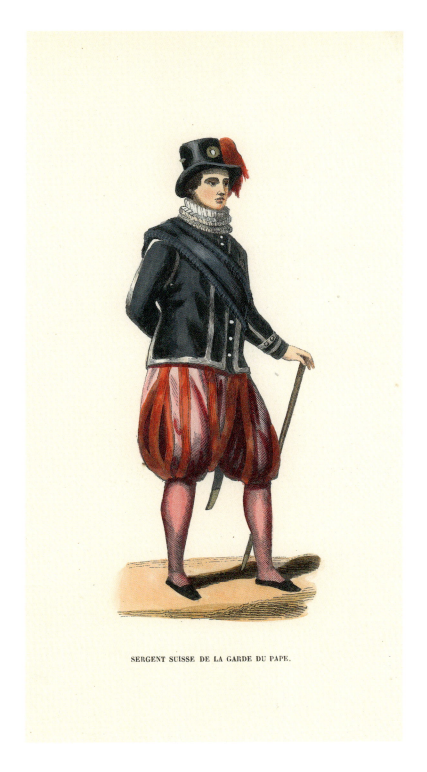

SERGENT SUISSE DE LA GARDE DU PAPE.

Autor: Unbekannter Künstler, 19. Jahrhundert
Abbildung: Sergent Suisse de la Garde du Pape
Edition: 19. Jahrhundert
Technik: zeitgenössisch kolorierte Xylografie
Maße: 25,7 x 17,1 cm (Blatt)
Anmerkung: Um 1835, Wachtmeister in Dienstuniform. Die Kokarde ist nicht weiß-gelb wie die Farben des Kirchenstaats.

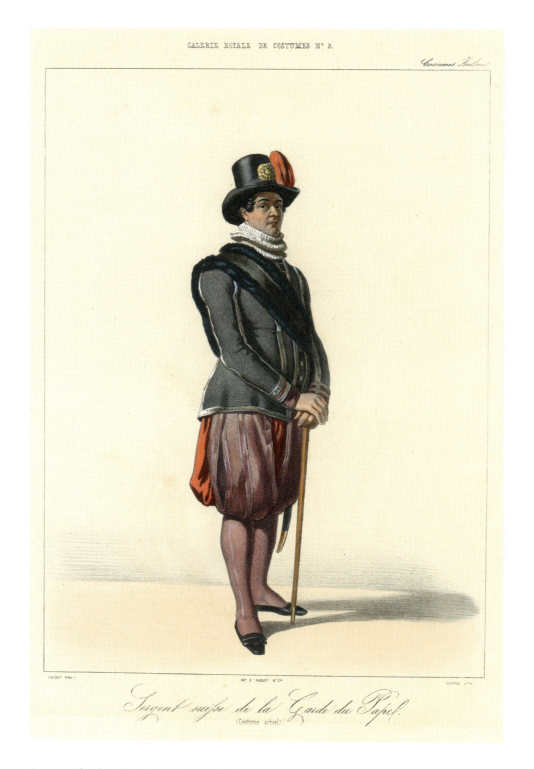

Autor: Alophe, Frankreich 19. Jahrhundert
Abbildung: Sergent suisse de la Garde du Pape
Edition: 19. Jahrhundert
Technik: zeitgenössisch kolorierte Lithografie
Maße: 38,0 x 23,8 cm (Bildfeld)
Anmerkung: Um 1835, Wachtmeister in Dienstuniform.

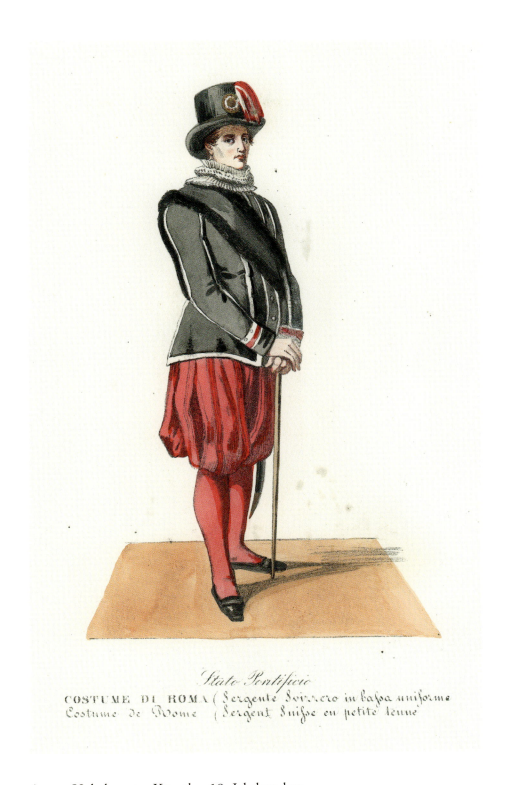

Autor: Unbekannter Künstler, 19. Jahrhundert
Abbildung: Stato Pontificio – Costume di Roma – Sergente Svizzero in bassa uniforme
Edition: 19. Jahrhundert
Technik: zeitgenössisch kolorierte Radierung
Maße: 41,3 x 26,9 cm (Blatt)
Anmerkung: Um 1835, Wachtmeister in Dienstuniform.

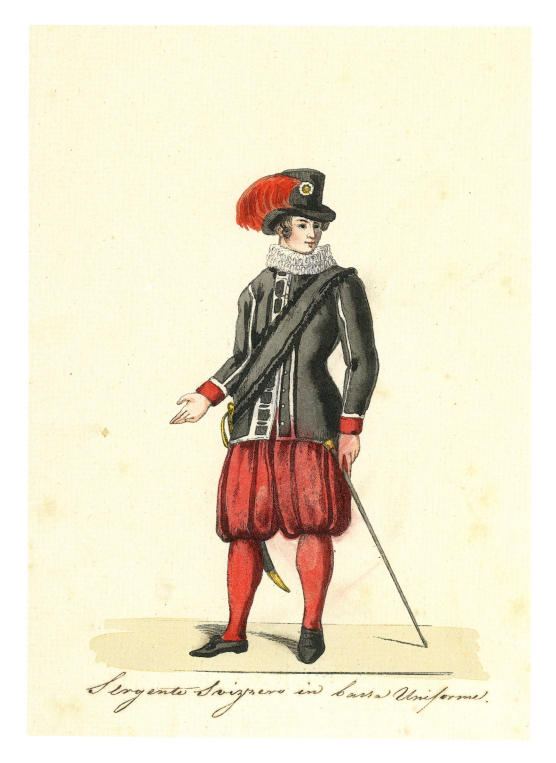

Autor: Unbekannter Künstler, 19. Jahrhundert
Abbildung: Sergente Svizzero in bassa Uniforme
Edition: 19. Jahrhundert
Technik: zeitgenössisch kolorierte Radierung
Maße: 27,5 x 19,2 cm (Blatt inkl. Punktierungslöcher)
Anmerkung: Gegendruck, um 1835, Wachtmeister in Dienstuniform.

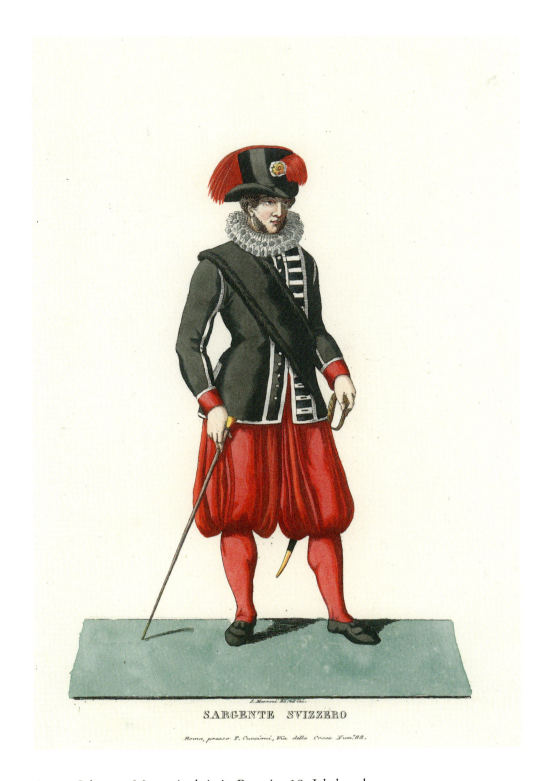

Autor: Salvatore Marroni, aktiv in Rom im 19. Jahrhundert
Abbildung: Sargente Svizzero
Edition: 1853
Werk: Costumi della Corte Pontificia
Technik: zeitgenössisch kolorierte Radierung
Maße: 25,7 x 17,4 cm (Platte)
Anmerkung: Um 1835, Wachtmeister in Dienstuniform.

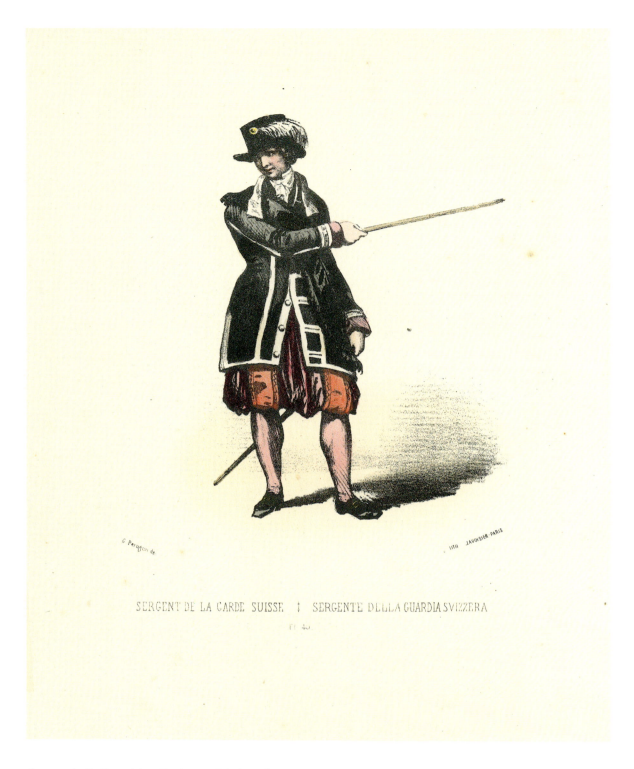

Autor: A. L. Lavoisier, Paris 19. Jahrhundert
Abbildung: Sergent de la Garde Suisse
Edition: 19. Jahrhundert
Technik: Lithografie
Maße: 18,4 x 13,1 cm (Bildfeld)
Anmerkung: Der Druck beruht auf einer Zeichnung von G. Perugini (um 1839) und zeigt einen Wachtmeister der Schweizergarde in Dienstuniform.

Autor: Unbekannter Künstler, 19. Jahrhundert
Abbildung: Caporale – Soldato – Soldato – Inverno
Edition: 19. Jahrhundert
Technik: Weichgrundätzung
Maße: 23,1 x 16,9 cm (Platte)
Anmerkung: Vier, wahrscheinlich naturgetreue Skizzen der Dienstuniformen (einschließlich Wintermantel).

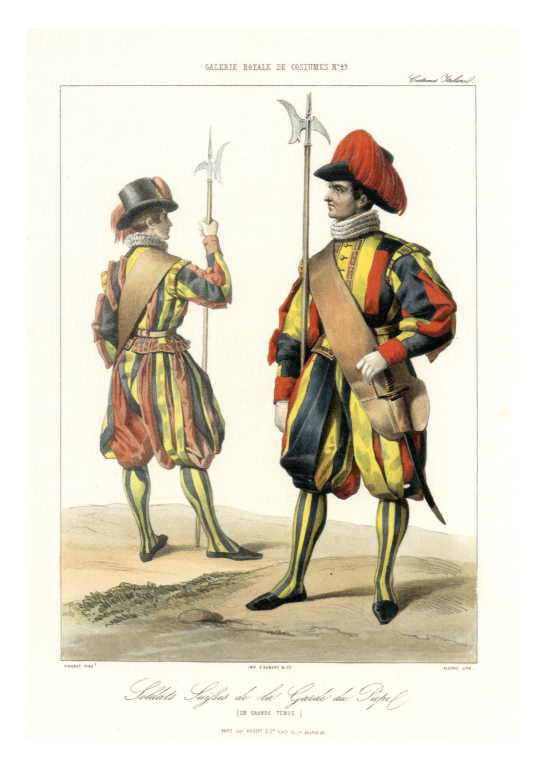

Autor: Alophe, Frankreich 19. Jahrhundert
Abbildung: Soldats Suisses de la Garde du Pape
Edition: 19. Jahrhundert
Technik: zeitgenössisch kolorierte Lithografie
Maße: 40,0 x 24,0 cm (Bildfeld)
Anmerkung: Um 1835, Vorder- und Rückenansicht eines Hellebardiers in Dienstuniform.

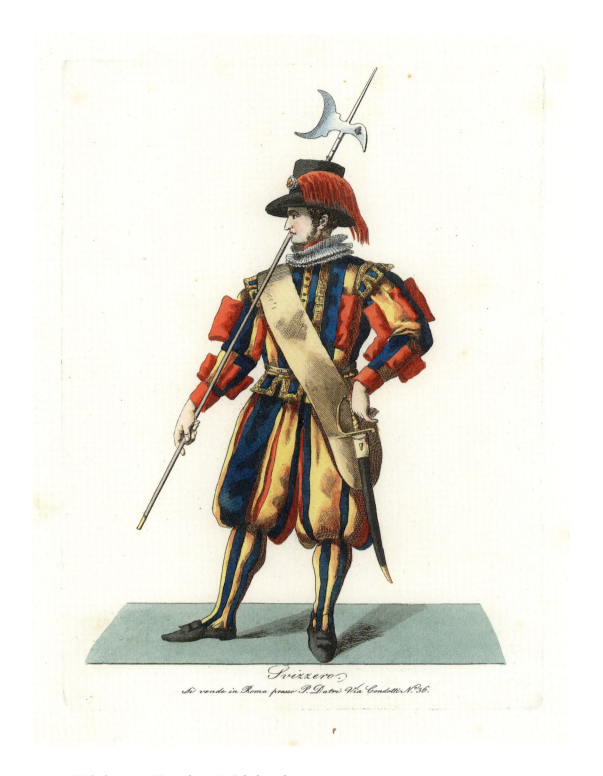

Autor: Unbekannter Künstler, 19. Jahrhundert
Abbildung: Svizzero
Edition: 19. Jahrhundert
Technik: zeitgenössisch kolorierte Radierung
Maße: 22,4 x 16,0 cm (Platte)
Anmerkung: Um 1835, Hellebardier in Dienstuniform.

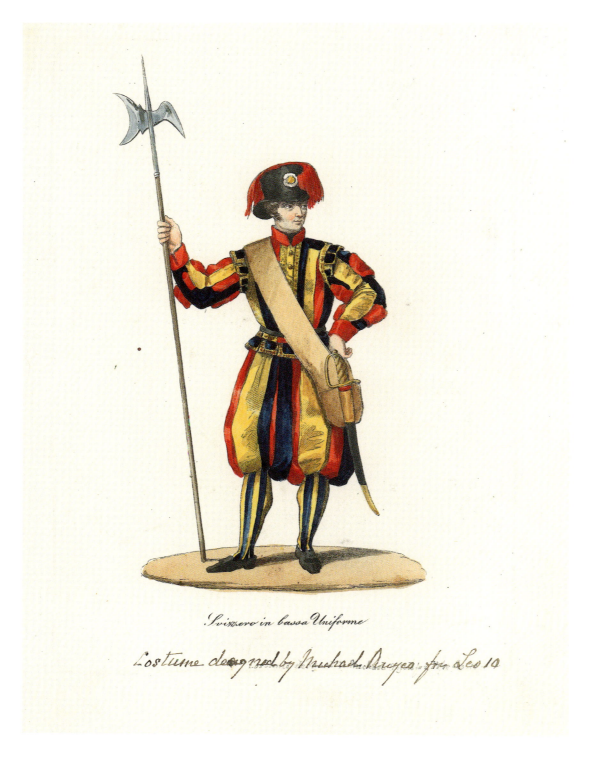

Autor: Unbekannter Künstler, 19. Jahrhundert
Abbildung: Svizzero in bassa Uniforme
Edition: 19. Jahrhundert
Technik: zeitgenössisch kolorierte Radierung
Maße: 18,8 x 13,0 cm (Platte)
Anmerkung: Um 1835, Hellebardier in Dienstuniform.

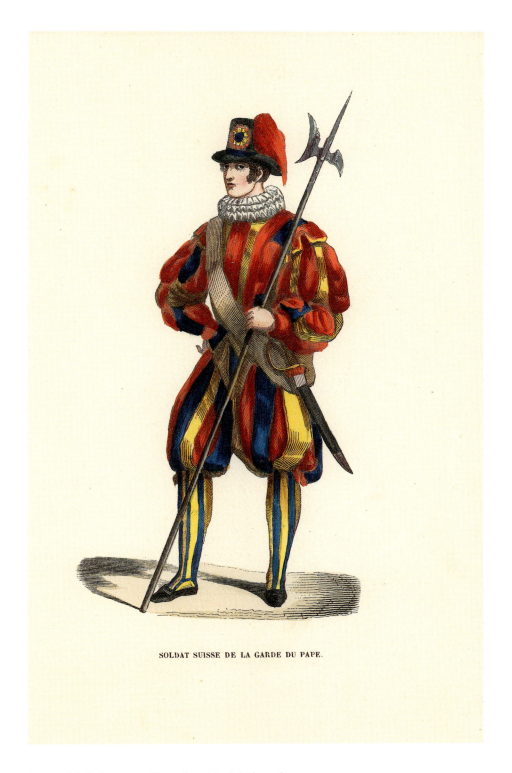

SOLDAT SUISSE DE LA GARDE DU PAPE.

Autor: Unbekannter Künstler, 19. Jahrhundert
Abbildung: Soldat Suisse de la Garde du Pape
Edition: 19. Jahrhundert
Technik: zeitgenössisch kolorierte Xylografie
Maße: 25,6 x 17,1 cm (Blatt)
Anmerkung: Um 1835, Hellebardier in Dienstuniform.

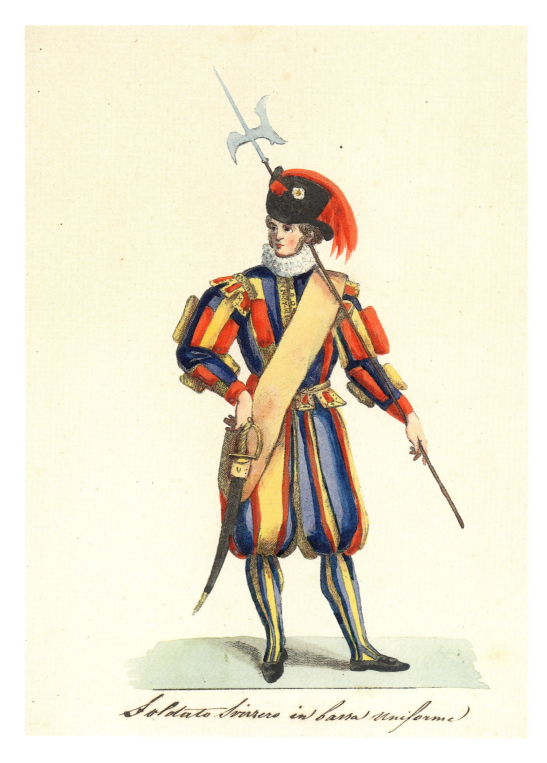

Autor: Unbekannter Künstler, 19. Jahrhundert
Abbildung: Soldato Svizzero in bassa uniforme
Edition: 19. Jahrhundert
Technik: zeitgenössisch kolorierte Radierung
Maße: 27,4 x 19,2 cm (Blatt inkl. Punktierungslöcher)
Anmerkung: Gegendruck, um 1835, Hellebardier in Dienstuniform.

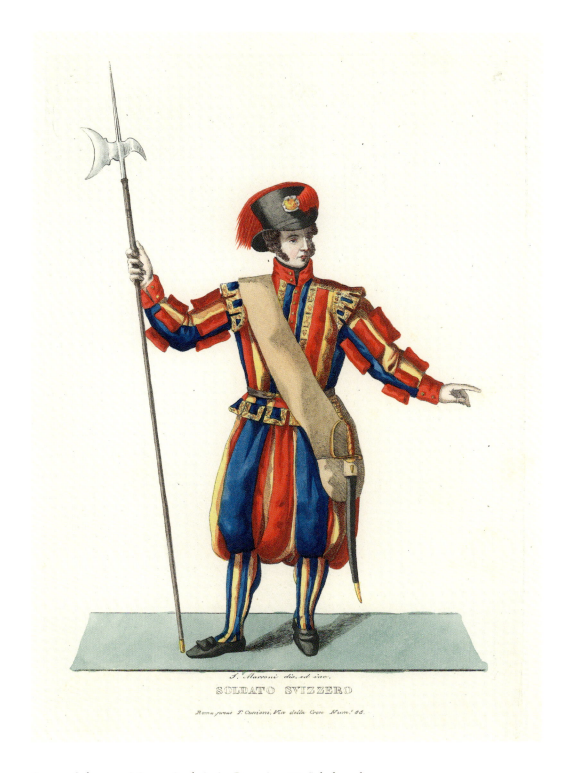

Autor: Salvatore Marroni, aktiv in Rom im 19. Jahrhundert
Abbildung: Soldato Svizzero
Edition: 1853
Werk: Costumi della Corte Pontificia
Technik: zeitgenössisch kolorierte Radierung
Maße: 25,7 x 17,6 cm (Platte)
Anmerkung: Um 1835, Hellebardier in Dienstuniform.

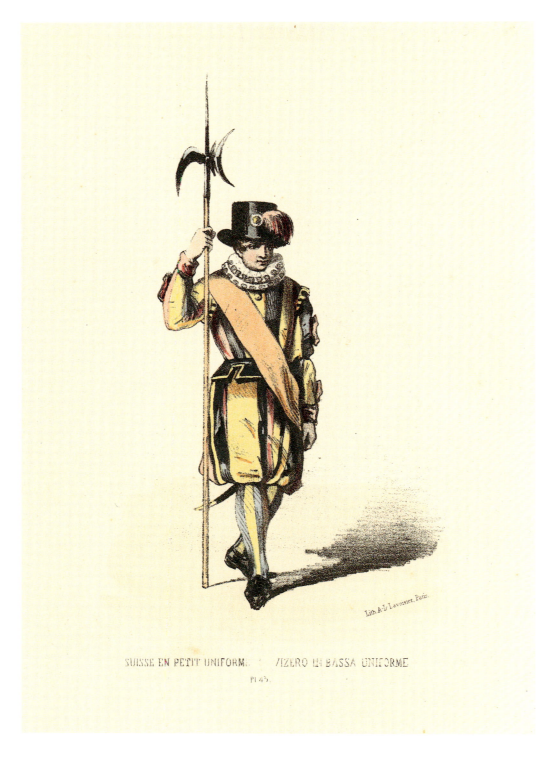

Autor: A. L. Lavoisier, Paris 19. Jahrhundert
Abbildung: Suisse en Petite Uniforme
Edition: 19. Jahrhundert
Technik: Lithografie
Maße: 21,4 x 11,0 cm (Bildfeld)
Anmerkung: Der Druck aus dem Jahr 1835 zeigt einen Gardisten in Dienstuniform.

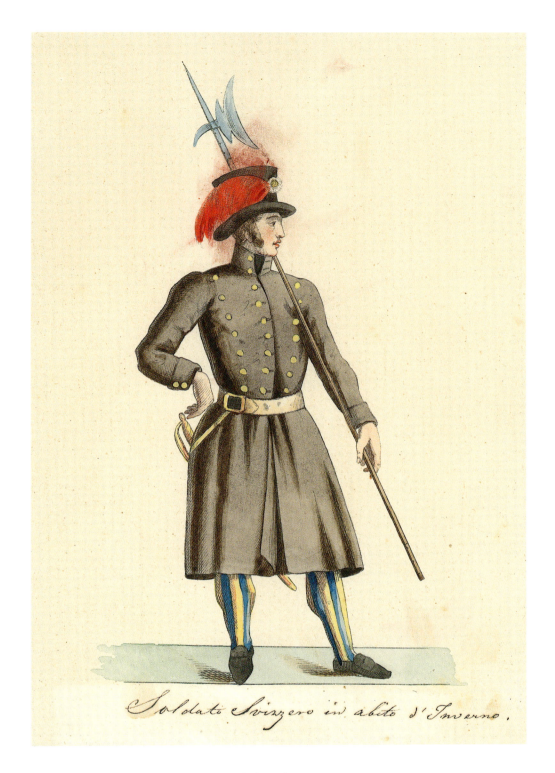

Autor: Unbekannter Künstler, 19. Jahrhundert
Abbildung: Soldato Svizzero in abito d'Inverno
Edition: 19. Jahrhundert
Technik: zeitgenössisch kolorierte Radierung
Maße: 27,4 x 19,2 cm (Blatt inkl. Punktierungslöcher)
Anmerkung: Gegendruck, um 1840, Hellebardier in Winterkleidung. Das Bild ist spiegelbildlich gedruckt, wie man an der links getragenen Hellebarde, dem Federbusch und dem Schwert an der rechten Hüfte erkennen kann.

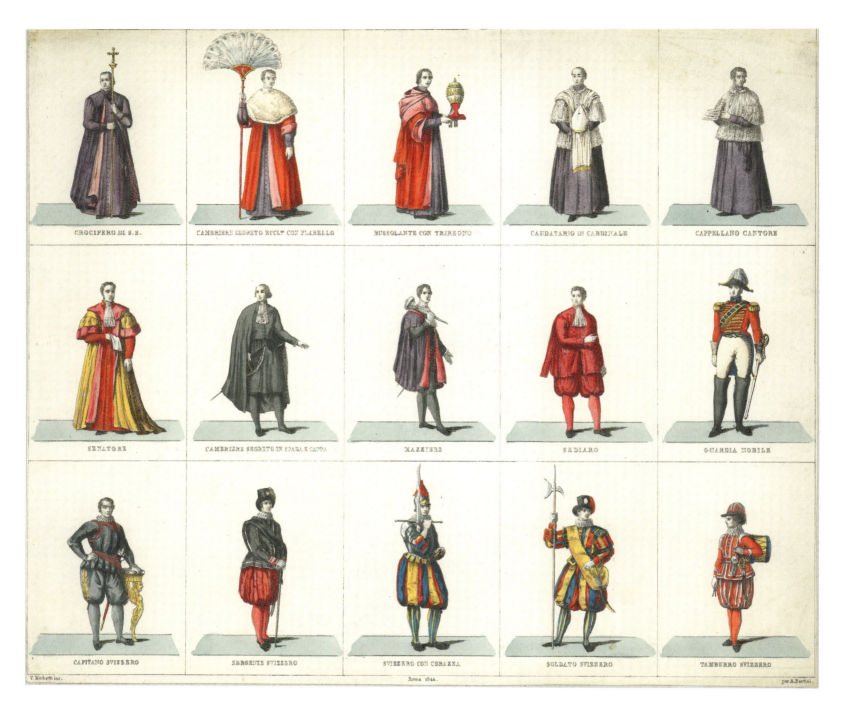

Autor: Mochetti, Rom 19. Jahrhundert
Abbildung: (Trachten und Uniformen des Päpstlichen Hofes)
Edition: 1844
Technik: zeitgenössisch kolorierte Radierung
Maße: 33,0 x 38,3 cm (Plattenrand beschnitten)
Anmerkung: Uniformen der Hauptleute, Wachtmeister, Gefreiten, Hellebardiere und Trommler. Nur der Hauptmann trägt Gala, die anderen tragen ihre Dienstuniformen.

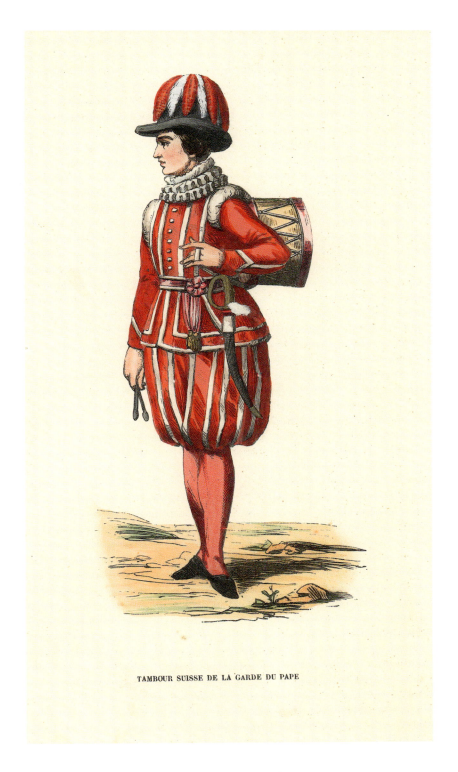

TAMBOUR SUISSE DE LA GARDE DU PAPE

Autor: Unbekannter Künstler, 19. Jahrhundert
Abbildung: Tambour Suisse de la Garde du Pape
Edition: 19. Jahrhundert
Technik: zeitgenössisch kolorierte Xylografie
Maße: 25,7 x 16,4 cm (Blatt)
Anmerkung: Um 1835, Trommler in Paradeuniform.

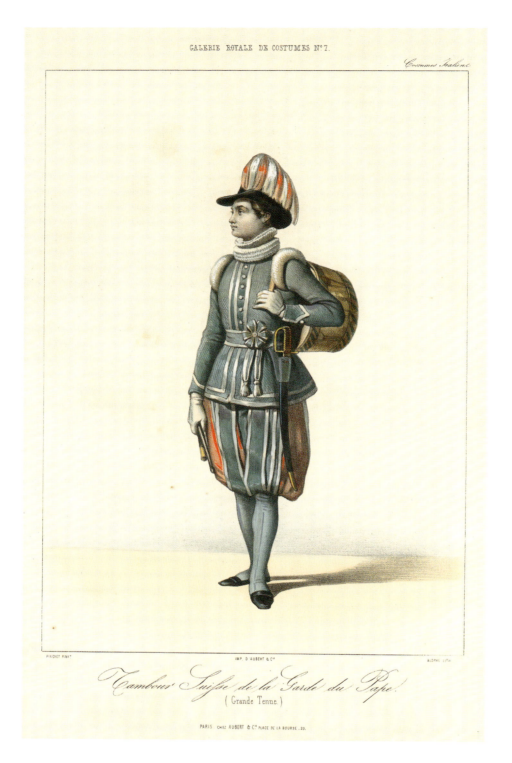

Autor: Alophe, Frankreich 19. Jahrhundert
Abbildung: Tambour Suisse de la Garde du Pape
Edition: 19. Jahrhundert
Technik: zeitgenössisch kolorierte Lithografie
Maße: 40,6 x 24,2 cm (Bildfeld)
Anmerkung: Um 1835, Trommler in Paradeuniform.

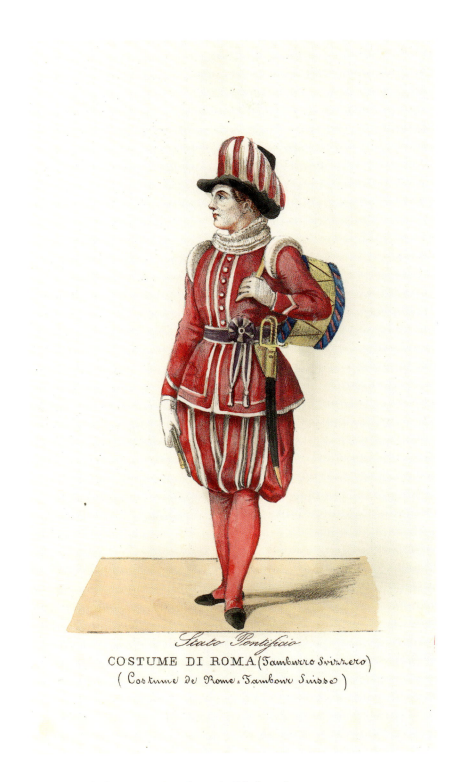

COSTUME DI ROMA (Tamburro Svizzero)
(Costume de Rome: Tambour Suisse)

Autor: Unbekannter Künstler, 19. Jahrhundert
Abbildung: Stato Pontificio – Costume di Roma (Tamburro Svizzero)
Edition: 19. Jahrhundert
Technik: zeitgenössisch kolorierte Radierung
Maße: 25,2 x 18,0 cm (Platte)
Anmerkung: Um 1835, Trommler in Paradeuniform.

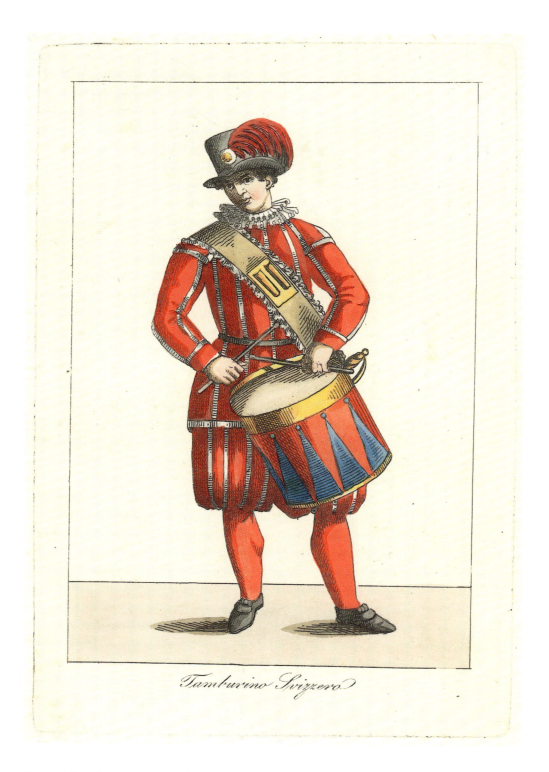

Autor: Unbekannter römischer Künstler, 19. Jahrhundert
Abbildung: Tamburino Svizzero
Edition: 19. Jahrhundert
Technik: zeitgenössisch kolorierte Radierung
Maße: 18,2 x 12,2 cm (Platte)
Anmerkung: Um 1835, Trommler in Paradeuniform.

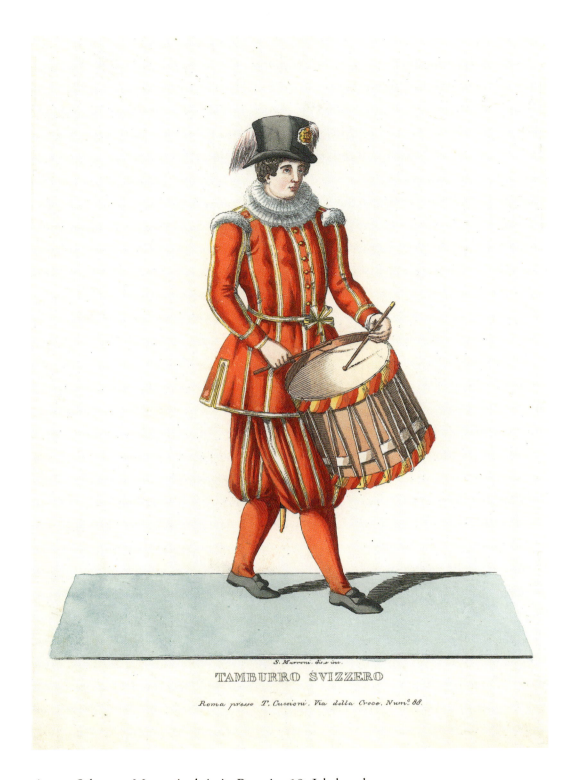

Autor: Salvatore Marroni, aktiv in Rom im 19. Jahrhundert
Abbildung: Tamburro Svizzero
Edition: 1853
Werk: Costumi della Corte Pontificia
Technik: zeitgenössisch kolorierte Radierung
Maße: 23,1 x 16,4 cm (Blatt)
Anmerkung: Um 1835, Trommler in Paradeuniform.

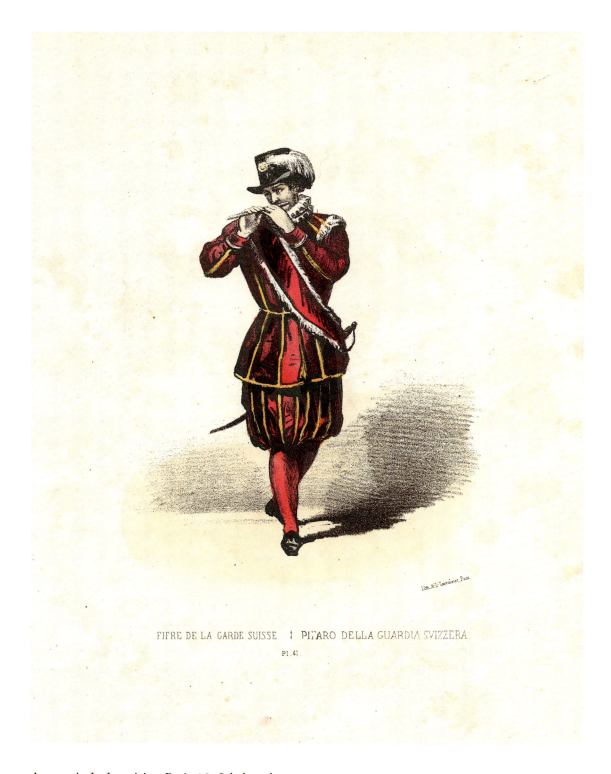

Autor: A. L. Lavoisier, Paris 19. Jahrhundert
Abbildung: Fifre de la Garde Suisse
Edition: 19. Jahrhundert
Technik: Lithografie
Maße: 18,4 x 12,4 cm (Bildfeld)
Anmerkung: Um 1835, Pfeifer in Paradeuniform.

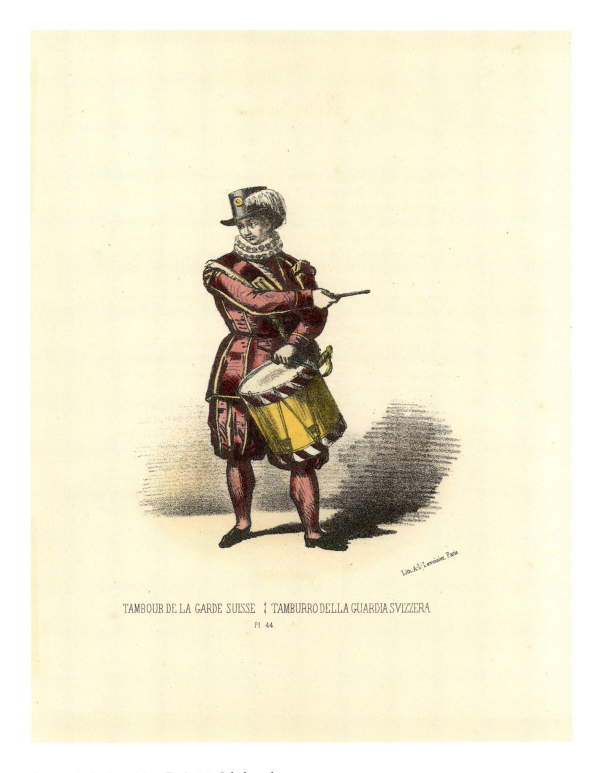

Autor: A. L. Lavoisier, Paris 19. Jahrhundert
Abbildung: Tambour de la Garde Suisse
Edition: 19. Jahrhundert
Technik: Lithografie
Maße: 16,5 x 12,2 cm (Bildfeld)
Anmerkung: Um 1835, Trommler in Paradeuniform.
Überarbeitung des Bildes des Wachtmeisters auf S. 222.

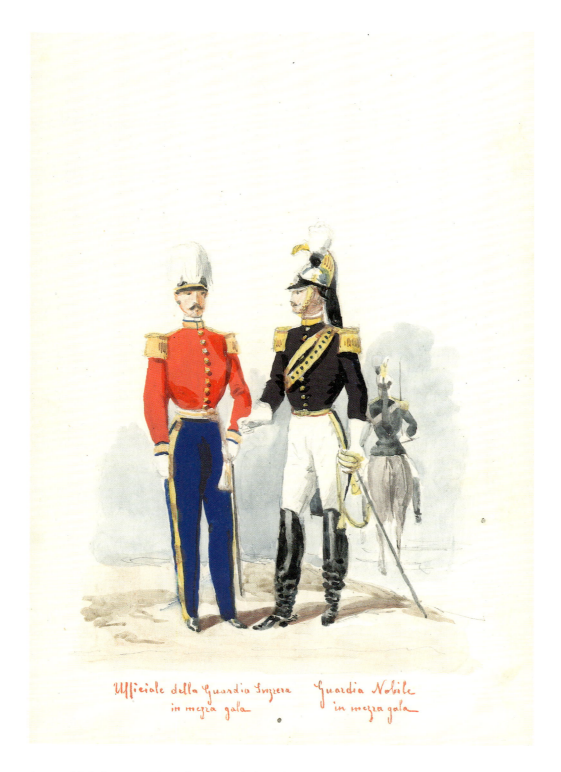

Autor: Unbekannter Künstler, 19. Jahrhundert
Abbildung: Ufficiale della Guardia Svizzera in mezza gala
Edition: 19. Jahrhundert
Technik: zeitgenössisch kolorierte Radierung
Maße: 24,8 x 15,8 cm (Blatt)
Anmerkung: Um 1851, links ein Gardeoffizier in Militäruniform, rechts ein Mitglied der Nobelgarde.

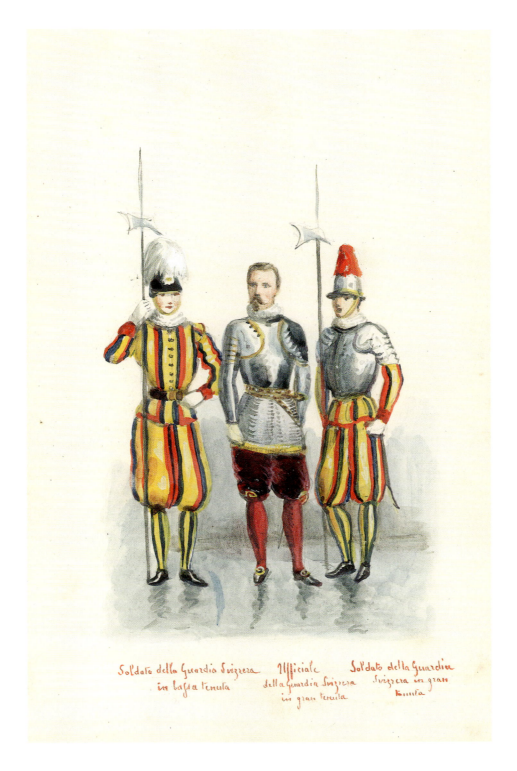

Autor: Unbekannter Künstler, 19. Jahrhundert
Abbildung: (Offizier und zwei Gardisten)
Edition: 19. Jahrhundert
Technik: zeitgenössisch kolorierte Radierung
Maße: 24,8 x 15,6 cm (Blatt)
Anmerkung: Um 1851, links ein Hellebardier in Dienstuniform, in der Mitte ein Offizier und rechts ein Hellebardier (beide in Galauniform).

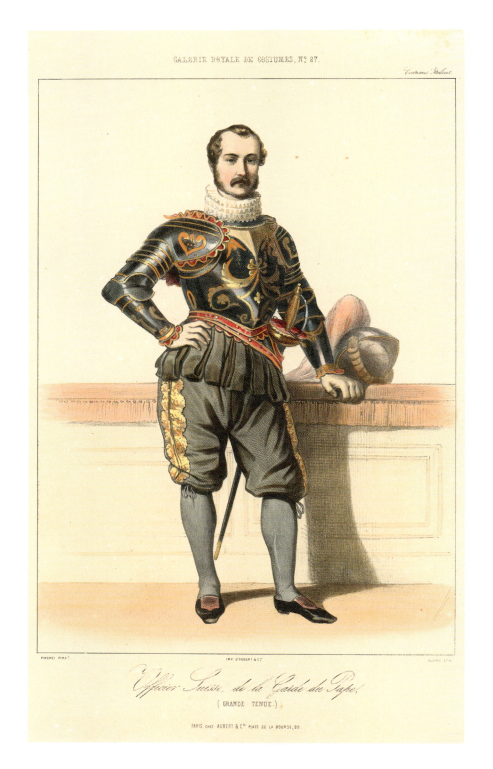

Autor: Alophe, Frankreich 19. Jahrhundert
Abbildung: Officier Suisse de la Garde du Pape
Edition: 19. Jahrhundert
Technik: zeitgenössisch kolorierte Lithografie
Maße: 39,9 x 24,0 cm (Bildfeld)
Anmerkung: Um 1851, Gardeoffizier in Galauniform. Die Farbe der Hosen entspricht nicht der Wirklichkeit, weil sie aus rotem Samt waren.

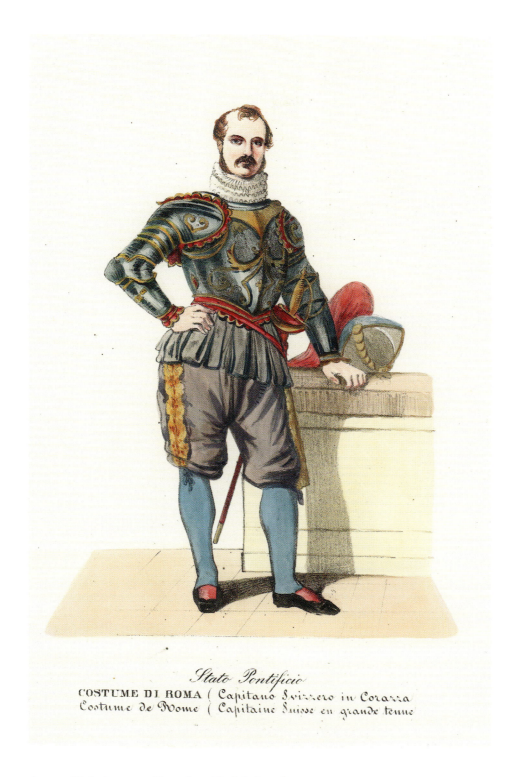

Autor: Unbekannter Künstler, 19. Jahrhundert
Abbildung: Stato Pontificio – Costume di Roma (Capitano Svizzero in Corazza)
Edition: 19. Jahrhundert
Technik: zeitgenössisch kolorierte Radierung
Maße: 30,1 x 20,2 cm (Platte)
Anmerkung: Um 1851, Gardeoffizier in Galauniform. Die Farbe der Hosen entspricht nicht der Wirklichkeit, weil sie aus rotem Samt waren.

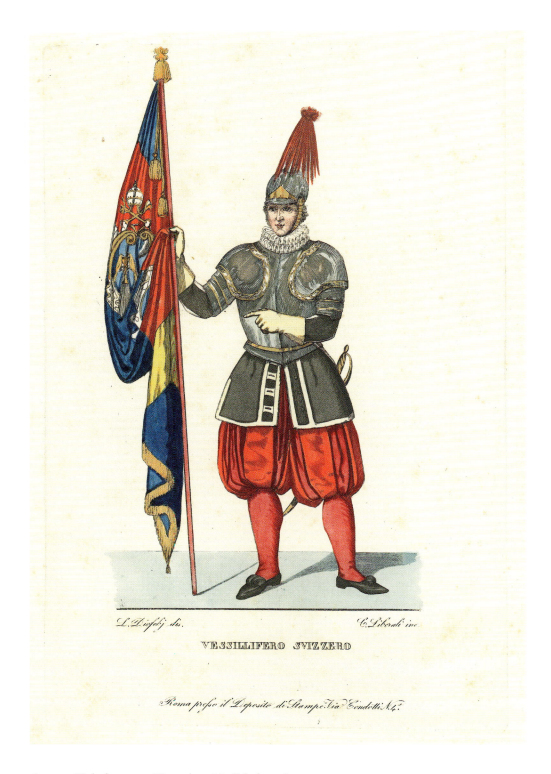

Autor: Unbekannter Künstler, 19. Jahrhundert
Abbildung: Vessillifero Svizzero
Edition: 19. Jahrhundert
Technik: zeitgenössisch kolorierte Radierung
Maße: 28,3 x 18,7 cm (Platte)
Anmerkung: Um 1835, Wachtmeister in Galauniform mit Panzer. Nach der Tradition ist der Fahnenträger ein Feldweibel – ein Detail, das wohl dem Autor der Radierung entgangen ist, denn man sieht einen roten anstatt des üblichen weißen Helmbuschen.

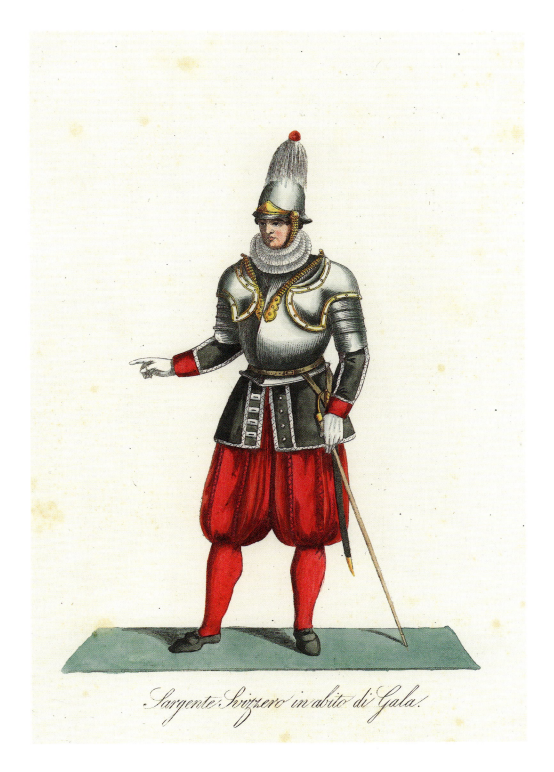

Sargente Svizzero in abito di Gala

Autor: Unbekannter Künstler, 19. Jahrhundert
Abbildung: Sargente Svizzero in abito di Gala
Edition: 19. Jahrhundert
Technik: zeitgenössisch kolorierte Radierung
Maße: 26,7 x 18,2 cm (Platte)
Anmerkung: Um 1835, Feldweibel in Galauniform. Der weiße Helmbusch ist Zeichen seines Ranges.

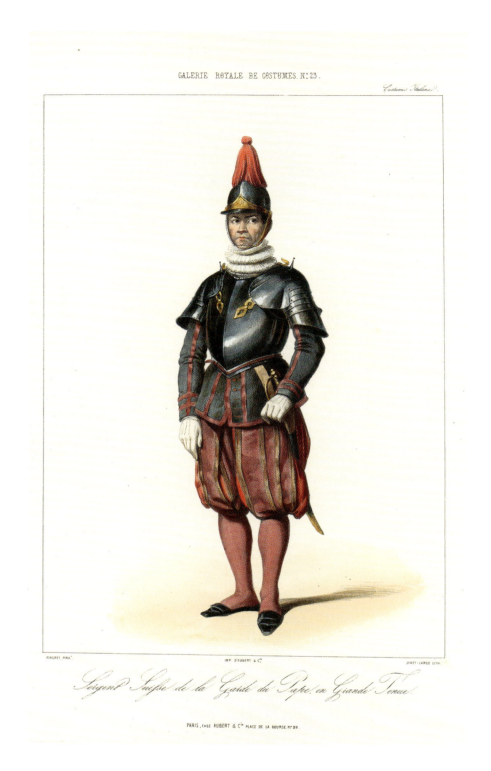

Autor: Alophe, Frankreich 19. Jahrhundert
Abbildung: Sergent Suisse de la Garde du Pape en Grande Tenue
Edition: 19. Jahrhundert
Technik: zeitgenössisch kolorierte Lithografie
Maße: 39,9 x 23,7 cm (Bildfeld)
Anmerkung: Um 1840, Wachtmeister in Galauniform.

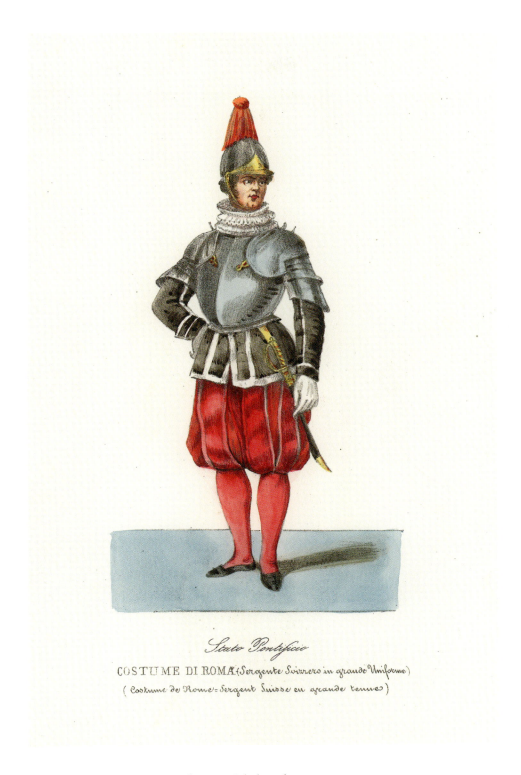

Autor: Unbekannter Künstler, 19. Jahrhundert
Abbildung: Stato Pontificio – Costume di Roma (Sergente Svizzero in grande Uniforme)
Edition: 19. Jahrhundert
Technik: zeitgenössisch kolorierte Radierung
Maße: 30,5 x 23,1 cm (Plattenrand beschnitten)
Anmerkung: Um 1840, Wachtmeister in Galauniform.

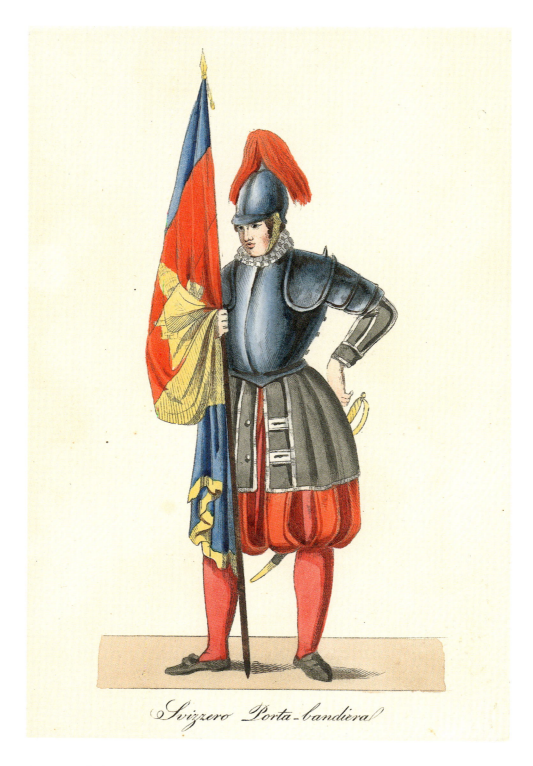

Autor: Unbekannter Künstler, 19. Jahrhundert
Abbildung: Svizzero Porta-bandiera
Edition: 19. Jahrhundert
Technik: zeitgenössisch kolorierte Radierung
Maße: 19,5 x 12,9 cm (Platte)
Anmerkung: Ca. 1840, Feldweibel der Schweizergarde als Fahnenträger – er müßte jedoch eigentlich einen weißen Helmbuschen tragen.

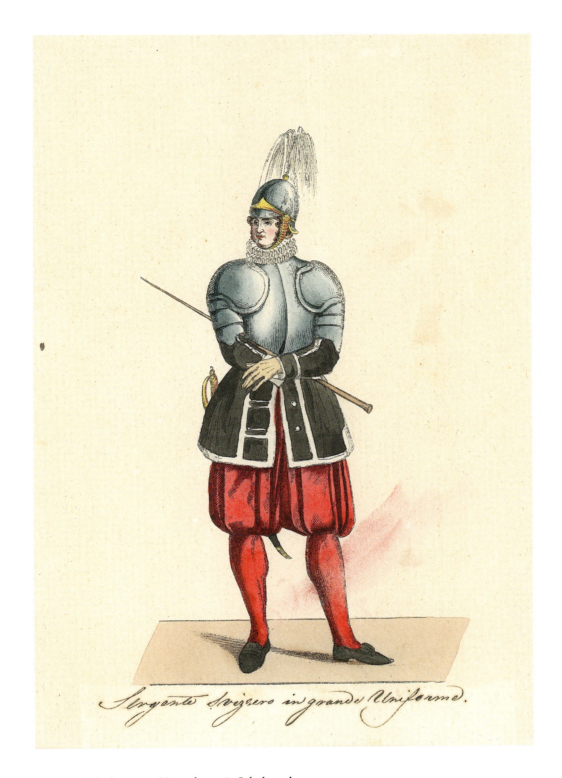

Autor: Unbekannter Künstler, 19. Jahrhundert
Abbildung: Sergente Svizzero in grande Uniforme
Edition: 19. Jahrhundert
Technik: zeitgenössisch kolorierte Radierung
Maße: 27,4 x 19,2 cm (Blatt inkl. Punktierungslöcher)
Anmerkung: Feldweibel in Galauniform.

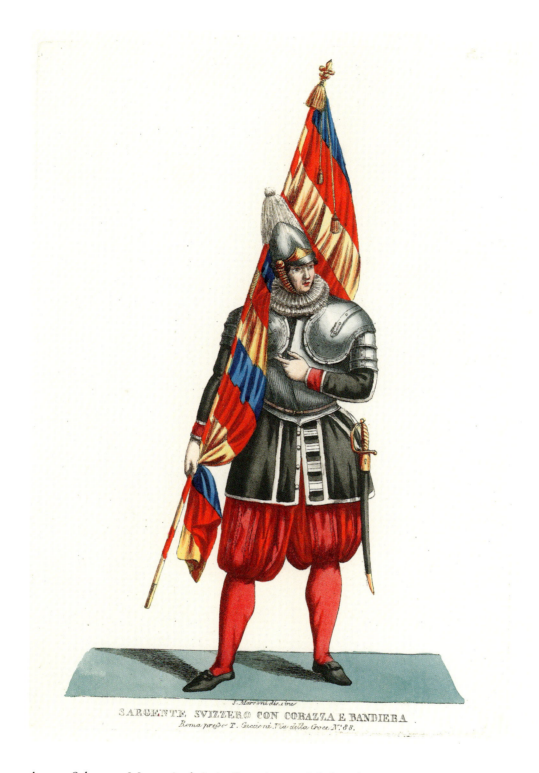

Autor: Salvatore Marroni, aktiv in Rom im 19. Jahrhundert
Abbildung: Sargente Svizzero con Corazza e Bandiera
Edition: 1853
Werk: Costumi della Corte Pontificia
Technik: zeitgenössisch kolorierte Radierung
Maße: 25,9 x 17,5 cm (Platte)
Anmerkung: Um 1840, Feldweibel als Fahnenträger mit Rüstung.

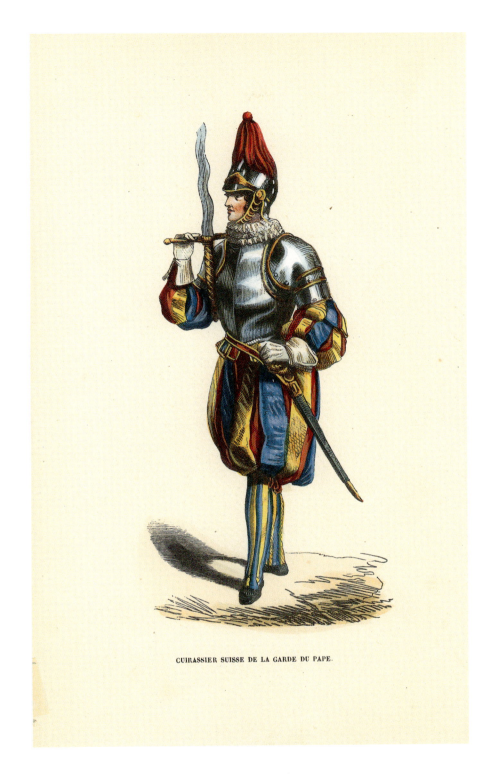

CUIRASSIER SUISSE DE LA GARDE DU PAPE.

Autor: Unbekannter Künstler, 19. Jahrhundert
Abbildung: Cuirassier Suisse de la Garde du Pape
Edition: 19. Jahrhundert
Technik: zeitgenössisch kolorierte Xylografie
Maße: 25,7 x 17,2 cm (Blatt)
Anmerkung: Um 1851, Schweizergardist mit Zweihänder und Rüstung.

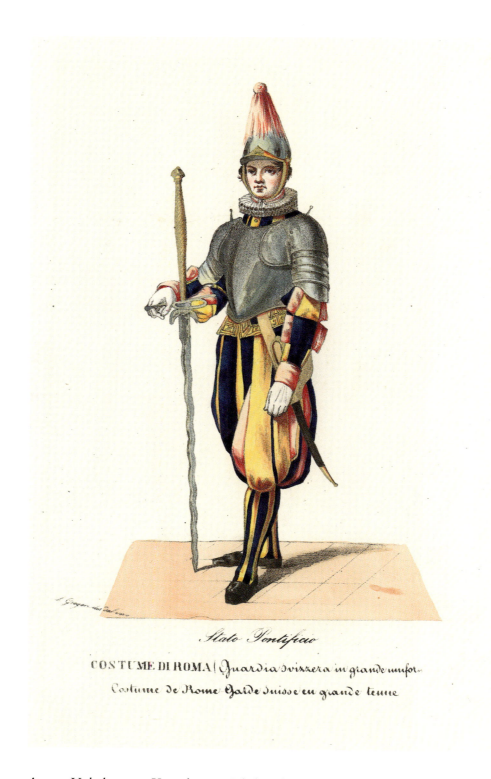

Autor: Unbekannter Künstler, 19. Jahrhundert
Abbildung: Stato Pontificio – Costume di Roma (Guardia svizzera in grande uniforme)
Edition: 19. Jahrhundert
Technik: zeitgenössisch kolorierte Radierung
Maße: 31,0 x 15,7 cm (Platte)
Anmerkung: Um 1851, Gardist mit Zweihänder.

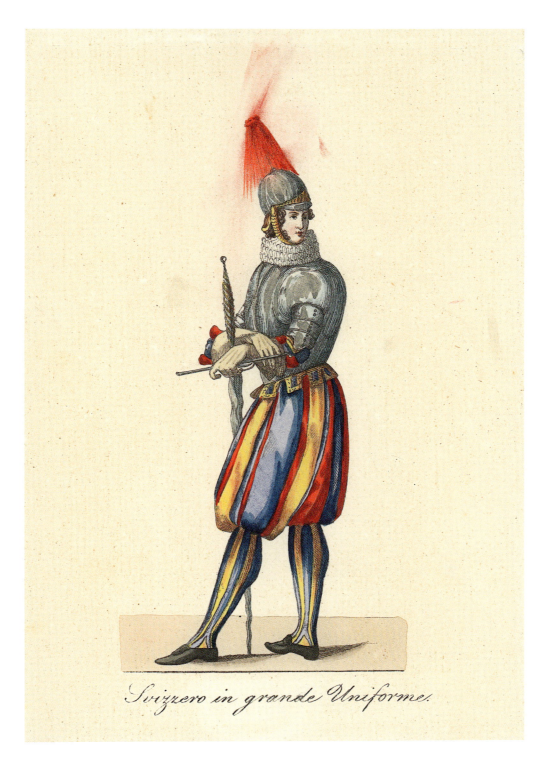

Autor: Unbekannter Künstler, 19. Jahrhundert
Abbildung: Svizzero in grande uniforme
Edition: 19. Jahrhundert
Technik: zeitgenössisch kolorierte Radierung
Maße: 19,1 x 13,0 cm (Platte)
Anmerkung: Um 1851, Gardist mit Zweihänder.

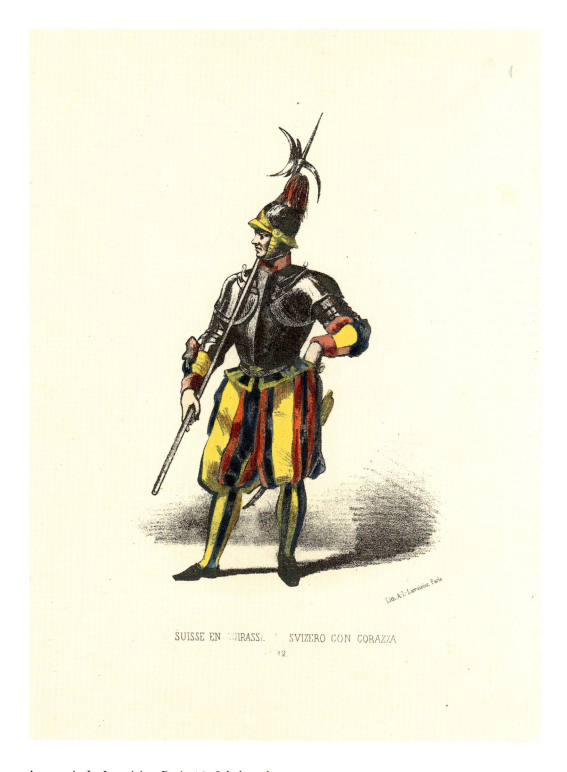

Autor: A. L. Lavoisier, Paris 19. Jahrhundert
Abbildung: Suisse en cuirasse
Edition: 19. Jahrhundert
Technik: Lithografie
Maße: 20,3 x 11,0 cm (Bildfeld)
Anmerkung: Um 1851, Gardist mit Hellebarde und Rüstung.

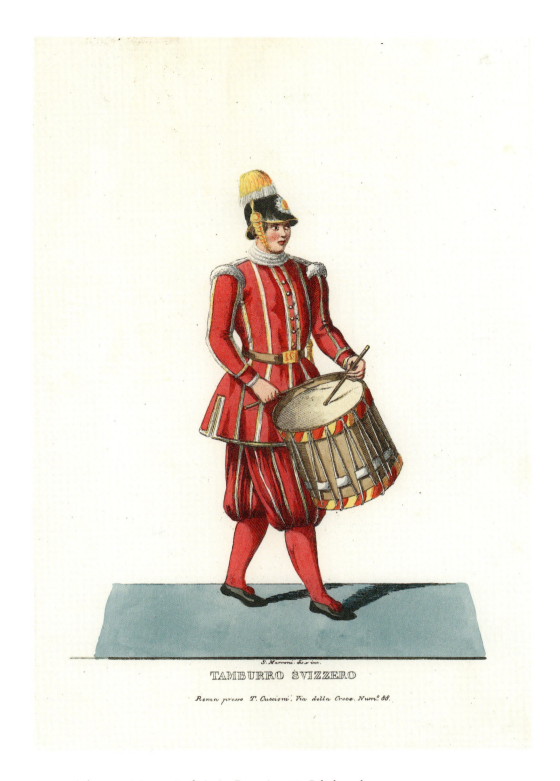

Autor: Salvatore Marroni, aktiv in Rom im 19. Jahrhundert
Abbildung: Tamburro Svizzero
Edition: 1853
Werk: Costumi della Corte Pontificia
Technik: zeitgenössisch kolorierte Radierung
Maße: 26,0 x 17,5 cm (Platte)
Anmerkung: Um 1851, Trommler in Paradeuniform.

Autor: Unbekannter Künstler, 19. Jahrhundert
Abbildung: Nuova Raccolta dei Costumi della Corte Pontificia
Edition: 19. Jahrhundert
Technik: zeitgenössisch kolorierte Weichgrundätzung
Maße: 50,0 x 65,0 cm (Blatt)
Anmerkung: Um 1851. Die Tafel zeigt in der untersten Reihe fünf Mitglieder der Schweizergarde in ihrer jeweiligen Tracht: Hauptmann, Wachtmeister, Schweizer mit Rüstung, Schweizer, Trommler.

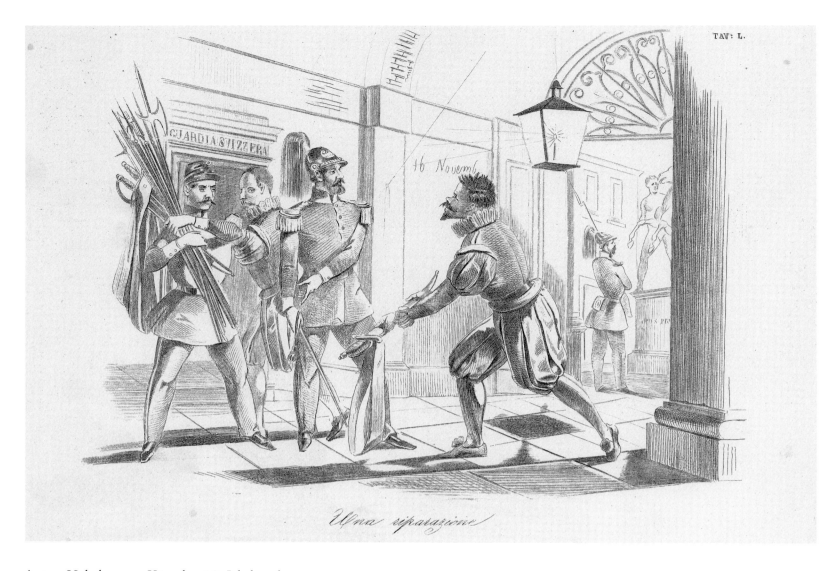

Autor: Unbekannter Künstler, 19. Jahrhundert
Abbildung: Una riparazione
Edition: 19. Jahrhundert
Technik: Radierung
Maße: 14,6 x 21,8 cm (Platte)
Anmerkung: Beschlagnahmung der Waffen der Schweizergarde im Quirinalpalast durch die „Guardia Civica" der Römischen Republik, 1848/1849.